本著作为江苏省高等教育学会辅导员工作研究委员会专项课题"积极心理学视域下的高校美育浸润行动实践研究"(项目编号：24FYHZD012)的结题成果

◇ 颜晓莺 著

美育与设计

AESTHETIC EDUCATION AND DESIGN

华中科技大学出版社
http://press.hust.edu.cn
中国·武汉

内容简介

本书深入剖析了美育作为育人基石的理论架构，进而延展至美育理念与设计实践的深度融合与创新路径。内容基于笔者在无锡城市职业技术学院多年学生工作感悟与实践，将教育管理与艺术设计融合，通过对典型案例的深入剖析，不仅前瞻性地审视了设计美学在全球化语境下的演进趋势，还创新性地提出了将美育与心育无缝对接的教育模式，尤其强调了以社团为代表的第二课堂作为教育渗透的沃土。在此基础上，本书系统阐述了积极心理学的精髓与核心理念，探索了"美育＋设计"跨学科活动如何成为个体自我探索的媒介，旨在引导学生构建正向的价值观体系，实现个人"疗愈"与"提升"的双重目标，促进学生成为集知识与实践、情感与理性于一体的新时代青年典范，为培养全面发展的时代新人提供了深刻的理论依据与实践指南。

图书在版编目（CIP）数据

美育与设计 / 颜晓莺著 . -- 武汉：华中科技大学出版社，2025.2. -- ISBN 978-7-5772-1611-9

Ⅰ．J06

中国国家版本馆 CIP 数据核字第 2025K8S791 号

美育与设计
Meiyu yu Sheji

颜晓莺　著

策划编辑：	彭中军
责任编辑：	王炳伦
封面设计：	廖亚萍
责任校对：	刘　竣
责任监印：	朱　玢

出版发行：华中科技大学出版社（中国·武汉）　　电话：(027)81321913
　　　　　武汉市东湖新技术开发区华工科技园　　邮编：430223

录　　排：华中科技大学惠友文印中心
印　　刷：武汉科源印刷设计有限公司
开　　本：889mm×1194mm　1/16
印　　张：13
字　　数：297 千字
版　　次：2025 年 2 月第 1 版第 1 次印刷
定　　价：99.00 元

本书若有印装质量问题，请向出版社营销中心调换
全国免费服务热线：400-6679-118　竭诚为您服务
版权所有　侵权必究

前言
Preface

以美育人，设计人生。

美育作为全面发展教育的组成部分，具有"入心、化人、怡情"的教育功能，它通过艺术的形式激发人的情感，培养审美能力，提升生活品质；而设计以人为本，将创意与功能结合，满足功能与情绪价值，是美育的实践者。

本书从美育育人的理论基础出发，介绍美育与设计的实践与创新，将教育管理与艺术设计融合。在无锡城市职业技术学院从事一线学生工作多年，本人致力于研究美育与学生管理，创新美育教育协同融合，通过具体案例分析，探讨设计美学在未来的发展趋势，并将美育与心育结合，突出社团等第二课堂最易于潜移默化进行教育的特性；探讨积极心理学的基本理念和核心概念，以及如何通过"美育+设计"活动探索自我，引导学生树立积极的价值观，实现"疗愈+提升"优势特色化发展，培养知行合一、积极向上的时代新人。

美育与设计的结合，是对人类生活质量的不断追求，它们共同塑造了一个充满美感与智慧的世界。通过美育，我们学会了欣赏美、创造美；通过设计，我们将美的理念转化为现实，让生活变得更加丰富多彩。在追求美的道路上，我们不仅设计作品，也在美育的熏陶下设计人生。

<div style="text-align:right">颜晓莺</div>

目录 Contents

第一章 以美育心：积极心理学概述 ... 1
第一节 积极心理学的定义与发展 ... 2
第二节 积极情绪与心理资本 ... 6
第三节 积极心理学在教育领域的应用 ... 10

第二章 以美育人：美育的本质与功能 ... 16
第一节 美育的定义、内涵与内在逻辑 ... 16
第二节 美育的资源、作用与价值 ... 22
第三节 美育的实施路径与现实挑战 ... 30
第四节 美育浸润促进学生全面发展的研究 ... 33
第五节 美育与积极心理学的契合点 ... 51

第三章 积极心理学视角下的美育理念 ... 54
第一节 以美育人：培养积极心理品质 ... 54
第二节 美育中的积极情感体验 ... 57
第三节 美育活动对心理韧性的提升 ... 63
第四节 美育与创造力的激发 ... 66

第四章 人本为先：设计美学及美育体现 ... 67
第一节 中西方传统美学思想与设计 ... 67
第二节 现代设计的理论化建构与实践 ... 76
第三节 设计审美要素 ... 79
第四节 设计美学案例 ... 87
第五节 中国民间艺术的设计美 ... 92
第六节 设计美学发展趋势 ... 118

第五章　第二课堂的美育功能——以学生社团为核心的探索 ... 124
第一节　社团的思想引领 ... 124
第二节　社团活动中的美育渗透 ... 127
第三节　社团文化与学生审美能力培养 ... 133
第四节　学生社团美育实践案例及社团活动开展 ... 135
第五节　社团美育功能的深化与拓展 ... 145

第六章　美育设计实践案例分析 ... 148
第一节　"一站式"学生社区美育设计 ... 148
第二节　校园文创产品设计 ... 150
第三节　红色文化文创设计 ... 155
第四节　数字化美育设计探索 ... 158

第七章　创新思维与方法下的美育育人新路径 ... 170
第一节　设计思维与美育育人的融合 ... 170
第二节　"三全五育"视角下的美育与设计 ... 175

第八章　设计以人为本，美育以美育人 ... 181
第一节　积极心理学与美育融合的新方向 ... 181
第二节　美育与设计活动的创新路径 ... 188
第三节　美育与设计教育的未来发展趋势 ... 191

第九章　结语 ... 197

参考文献 ... 199

第一章 以美育心：积极心理学概述

蔡元培先生视美感为沟通表象世界与本质世界的桥梁，强调美育是一种具有积极导向的世界观教育。对青年学子而言，美感具有举足轻重的意义，它深刻影响着学生积极情感的培育与健全人格的塑造，是构筑全面、健康人格体系中不可或缺的一环。积极心理学，作为心理学领域的一股新兴力量，颠覆了过往心理学聚焦于问题解决的传统范式，转而聚焦于问题预防，致力于发掘并激发个体内在的积极元素与品质。在新时代背景下，高校思想政治教育致力于培养具备德智体美劳综合素养的社会主义建设者与接班人，将积极心理学融入思政教育与美育体系之中，不仅能够为育人工作带来新视角与新动力，优化教育路径设计，还能有效促进大学生的全面发展与健康成长。

积极心理学的研究范畴广泛，涵盖了个体的主观体验、个性特征以及道德品质与美德等多个维度。美育的核心，则在于提升个体的审美鉴赏力与审美取向，使个体在享受美的过程中获得心灵的愉悦，进而增强服务社会的能力。现有研究已证实，通过培养乐观心态、感恩之心及创新创造力等积极心理特质，能够显著提升大学生的创新能力与主观幸福感。因此，深入挖掘并培育这些积极品质，对于塑造具备乐观精神与创新能力的人才，具有深远的意义。

良好的审美活动，可以使大学生精神饱满、积极向上，美育的本质在于理解自然和社会的美，理解人与人相互关系的美，在于以艺术的眼光来认识周围现实，也在于培养美的创造力。美育能够陶冶情操，开发智力，塑造健康的人格，提升学生的精神境界，对于促进学生全面发展具有不可替代的作用。时代的不断发展对人才培养提出了更高的要求。开展大学生积极心理品质培养，不仅是实现高校立德树人根本任务的关键，也是促进学生全面发展、实现中华民族伟大复兴梦想的重要保障。因此，在论述美育与设计育人的最初，我们从积极心理学开始探析与研究。

在现代社会，人们的心理健康已经引起了广泛的关注和重视。这是因为，随着生活节奏的加快和社会压力的增大，心理问题已经成为影响人们生活质量的一个重要因素。在这种情况下，积极心理学这门学科应运而生，它为我们提供了一种全新的视角和方法，帮助我们更好地理解和解决心理健康问题。

积极心理学是一门研究人类积极品质和积极经验的学科，它关注人的优势、美德和幸福感，致力于发掘和培养人的积极潜力，提高人的生活质量。与传统的心理学研究不同，积极心理学不仅关注心理疾病和心理问题，更注重研究和推广积极的心理品质和行为，如乐观、韧性、感恩、幸福等。

本章将从三个方面对积极心理学进行详细介绍和讨论。首先，探讨积极心理学的定义和发展，了解它作为一个新兴学科的背景和意义。其次，讨论积极情绪和心理资本的概念，了解它们对个人心理健康和幸福感的影响。最后，讨论积极心理学在教育领域的应用，了解如何通过积极心理学的方法和理念，提高教育质量和学生的幸福感。

总的来说，积极心理学为我们提供了一种新的思考和处理心理健康问题的方法，它有助于我们更好地理解和解决心理健康问题，提高生活质量。通过本章的介绍和讨论，读者能够对积极心理学有更深入的了解，并在实际生活中运用积极心理学的方法和理念，改善自身的心理健康状态，提高幸福感。

第一节　积极心理学的定义与发展

积极心理学是一门研究人类幸福感、优势和潜能的学科。它关注个体的优点和美好特质，而非仅仅关注心理疾病和缺陷。积极心理学的出现可以追溯到 20 世纪末，当时心理学家们意识到他们过分关注心理疾病和缺陷的问题，而忽略了人类的积极面。因此，积极心理学应运而生，旨在研究人类的幸福感、优势和潜能。

随着积极心理学的逐步发展，它逐渐形成了自己的理论体系和研究方法。下面对积极心理学的几个核心领域进行深入探讨。

一、积极情感与幸福感

1. 积极情感的定义与分类

积极情感是指人们在日常生活中所感受到的愉悦、满足、希望等正面的情绪体验。这种情感不仅仅是单一的快乐或者高兴，它包含的内容更加广泛，层次更加丰富。研究发现，积极情感可以被进一步细分为多个子类别，比如喜悦、宁静、满足、自豪、爱等。这些积极的情感不仅让我们的生活变得更加多彩，也让我们的体验更加丰富，更重要的是，它们对我们的生活质量和身心健康都有着积极的影响。

2. 幸福感的研究

幸福感是积极心理学领域中的一个核心理念，它体现了人们对于生活品质的全面评价和满足程度。对此概念的深入研究，不仅包括对主观幸福感的探讨，即人们对自己生活状态的满意度和愉悦感受，同时也涵盖了客观幸福感的研究，这涉及根据实际的生活条件、社会支持等客观因素来评估个体的幸福感。相关研究发现，积极情感与个体的幸福感水平之间存在显著的正相关性，也就是说，积极情感越丰富，个体的幸福感就越强烈。

3. 提升幸福感的策略

积极心理学是一门专注于探究个体幸福感的科学领域，它的研究并不仅限于对幸福感的量化，它还深入探索各种可能提升幸福感的有效途径和策略。这些策略涵盖了多个方面，其中包括但不限于：通过心理干预和训练来培养和加强个体的乐观心态，提高其对生活中负面事件的积极应对能力；通过建立和维护良好的人际关系，增强个体的社会支持网络，从而在面对困境时能够得到他人的帮助和鼓励；鼓励个体追求自我成长和自我实现，通过不断学习和挑战自我，实现个人目标和梦想，从而获得成就感和满足感。通过积极地实施这些策略，个体能够以更加积极和乐观的态度去面对生活中的挑战和困难，进而在克服困难的过程中提升自己的幸福感。

二、积极特质与优势

1. 积极特质的定义与分类

积极特质是指一个人在性格、行为等方面所展现出的积极向上、健康的特征。这些特质对个体来说至关重要，因为它们不仅能够帮助个体更好地适应周围的环境，还能在个体面对各种挑战时提供力量。积极特质对于个体的心理健康和幸福感也有着极其重要的影响。

积极特质包括乐观、自信、勇气、坚韧、诚实、善良等多个方面。乐观让个体在面对困难时看到希望，对未来充满信心；自信让个体相信自己的能力，敢于面对挑战；勇气让个体在面对困难时勇往直前，不畏艰难；坚韧让个体在遭遇挫折时能够坚持到底，不轻易放弃；诚实让个体对待生活满怀真诚，不做违背自己内心的事；善良让个体对待他人充满爱心，乐于助人。

这些积极特质相互关联、相互促进，共同构成了个体的积极人格。一个拥有积极人格的个体，不仅在生活和工作中更容易取得成功，而且还更能获得他人的尊重和喜爱。因此，培养和提升积极特质，对每个人来说都至关重要。

2. 优势的研究与应用

优势是积极心理学领域中的一个核心理念，它指的是一个人在特定领域或者特定方面所展现

出来的超群才能以及巨大的发展潜力。当我们能够精准地识别并充分发挥自己的优势时，我们就能更加从容、自信地应对生活和工作中的各种挑战。在这个过程中，我们不仅能够取得更加卓越的成就，还能获得更深层次的满足感。积极心理学的研究表明，关注并培养自己的优势是提升个人幸福感和社会适应能力的重要途径。为了实现这一目标，我们需要不断学习、实践，以期不断提高自己的优势水平。通过这样的努力，我们将在生活和工作中取得更加丰硕的成果，同时也能为他人带来更多的价值。总之，积极心理学强调个体要善于发现自己的优势，并采取切实有效的措施培养和提升优势，从而实现个人价值的最大化。在这个过程中，我们将收获快乐、成长和成功，并为社会的发展作出贡献。

三、积极社会环境与组织文化

1. 积极社会环境的构建

积极社会环境是指那些能够促进个体积极成长和获得幸福感的外部条件。这些条件包括家庭、学校、社区等多个层面。积极心理学强调构建积极社会环境的重要性，认为这样的环境有助于培养个体的积极特质和优势，提升个体的幸福感和生活质量。为了构建积极社会环境，我们需要关注个体的需求和感受，提供支持和帮助，促进个体之间的积极互动和合作。

2. 积极组织文化的塑造

在组织层面，积极心理学也发挥着重要作用。积极组织文化是指那些能够激发员工积极性、创造力和归属感的组织氛围。通过塑造积极组织文化，企业可以吸引和留住优秀人才，提升员工的工作满意度和忠诚度。为了实现这一目标，企业需要关注员工的成长和发展需求，提供培训和晋升机会；同时还需要关注员工的心理健康和幸福感，提供必要的支持和帮助。

四、积极心理学的实践应用

1. 教育领域的应用

在教育领域中，积极心理学的作用涉及教师培训、学生辅导等多个环节。通过运用积极心理学的方法，可以有效地提升教师的教学态度和教学技巧，从而在根源上提高教学的品质和学生的学习成果质量。此外，积极心理学还可以在学生心理健康教育方面发挥重要作用，通过组织各种心理健康活动，帮助学生更有效地应对学习和生活中的压力，以及解决他们在心理上可能遇到的问题。如此不仅能够让学生在学业上取得更好的成绩，还能帮助他们建立更加健康、积极的心态，为未来的成长打下坚实的基础。

2. 企业管理领域的应用

在现代企业管理的大背景下，积极心理学的理念和策略正被越来越多地融入领导力的培养、团队的建设等多个关键环节中，旨在通过发掘和强化领导者的积极性格特征以及他们的个人优势，进而有效提高整个团队的向心力和战斗力。在这个过程中，领导者不仅需要具备坚定的信念和远大的目标，还需要展现出如乐观、自信、坚韧等积极心理品质，这些都是促进团队凝聚力提升的关键因素。此外，积极心理学还强调通过团队建设活动来进一步加强员工间的信任感与合作精神。这些活动包括团队协作游戏、集体培训以及共同完成挑战任务等，它们都能在轻松愉快的氛围中，促进成员间的相互了解和信赖，从而让员工在实际工作中形成更加高效的协作。总之，将积极心理学的原则运用到企业管理中，不仅能够帮助领导者更好地发挥其潜能，还能使整个团队在积极向上的氛围中共同进步，实现企业的长远发展。

五、未来展望

随着社会的不断发展和进步，积极心理学将在更多领域发挥重要作用。未来可以期待以下几个方面的发展。

1. 跨学科研究的深入拓展

积极心理学作为一门探究人类积极情感、心理状态和行为的学科，其研究视野广阔，内涵丰富。未来，它将更加积极地与其他学科，如神经科学、经济学等进行深度交叉融合，以期在更广泛的领域中探寻人类幸福感和积极特质的奥秘。跨学科的研究方式可以揭示出人类幸福感和积极特质在神经机制和经济效应上的深层次联系，为全面理解人类心理和行为提供更加科学、系统的理论支持。

2. 技术创新在积极心理学中的应用

伴随着人工智能和大数据技术的飞速发展，积极心理学的研究方法和手段也将得到丰富和提升。借助这些先进的技术手段，积极心理学研究者能够更加高效地收集和处理大量的人类行为和心理数据，从而对个体的心理状态和行为模式进行更加精确的分析和描述。在此基础上，研究者可以根据个体的特点和需求，制定出更加精准、个性化的干预方案，以帮助个体实现心理健康和幸福感的提升。

3. 积极心理学在政策制定和社会治理中的重要作用

随着积极心理学研究的不断深入，其研究成果越来越受到政府和社会组织的关注和重视。积极心理学的研究成果，如关于人类幸福感、积极心理特质等方面的发现，为政策制定者提供了新

的视角和思考方向。在未来的政策制定和社会治理过程中，可以更加注重运用积极心理学的理论和方法，以促进社会的和谐稳定，提高个体的幸福感和生活质量。

积极心理学作为一门新兴的学科，具有广阔的发展前景和应用价值，通过深入研究和实践应用，可以更好地促进人们幸福感的提升和积极成长。

第二节　积极情绪与心理资本

积极情绪是指个体在生活中体验到的愉悦、满足和幸福等正面情感。积极情绪对于个体的心理健康具有重要作用，它可以提高个体的心理韧性，帮助个体更好地应对生活中的压力和挑战。心理资本则是指个体的心理资源，包括自信、乐观、希望和韧性等。心理资本对于个体的心理健康同样具有重要意义，它可以提高个体的心理适应能力，帮助个体更好地实现自我价值。

一、培养积极情绪与提升心理资本的意义

在当前竞争激烈的现代社会，人们对于自身心理健康的重视程度日益提高。其中，积极情绪和心理资本已经成为衡量心理健康水平的关键指标，它们不仅直接影响个体如何看待和应对生活中的挑战，而且对于提升生活品质和增强幸福感具有至关重要的作用。因此，本文将深入剖析积极情绪与心理资本的内涵及其相互之间的关系，并讨论如何通过激发和增强积极情绪，以及提升心理资本的策略，来促进个体的心理健康发展。

积极情绪不仅能够提升个体的心理舒适度，还能激发个体的潜能，增强其面对困难和挑战时的应对能力。而心理资本则是指个体在面对生活压力和挑战时所具有的心理资源，包括自信、希望、乐观和韧性等。心理资本的丰富与否，往往直接影响个体在面对困境时的应对策略和结果。

那么，如何培养和提升个体的积极情绪与心理资本呢？首先，可以通过积极心理训练的方法，如正面思考、感恩练习和自我肯定等，来培养个体的积极情绪。其次，建立合理的目标和期望，以及通过积极的反馈机制来增强个体的自信和希望感。此外，社会支持也是提升心理资本的重要途径，如家庭、朋友和同事的支持与鼓励，都能有效增强个体的心理韧性。

积极情绪和心理资本是维护和提升个体心理健康的重要因素。通过积极心理训练、建立合理目标、社会支持等多方面的努力，可以有效提升个体的心理资本，增强其积极情绪，从而提高其生活质量和幸福感。这对现代社会中面临心理压力的人们来说，具有重要的实践意义。

二、积极情绪的定义与功能

积极情绪不同于消极情绪,如焦虑、抑郁和愤怒等,它表现为一种积极的、向上的情感状态。积极情绪具有多种功能,包括以下几个方面。

1. 提升心理韧性

积极情绪对于个体的心理韧性具有显著的强化作用,使得人们在遭遇逆境和困难时能够展现出更加顽强不屈的精神状态。这种情绪状态能够为个体提供心理上的支持和力量,让他们在面临生活中的种种压力和挑战时,能够更加从容不迫地应对。积极情绪的培养和保持,有助于提高个体的适应能力,使他们能够灵活应对不断变化的环境,从而增强其在社会生存竞争中的实力。

2. 促进身心健康

积极情绪对于个体的身心健康具有显著的正面影响。根据众多科学研究的结果显示,当人们体验到积极情绪时,他们的生理指标,如血压和心率,往往会得到有效的降低。这表明,积极情绪有助于缓解身体的紧张状态和疲劳感,从而使个体感到更加轻松和舒适。

此外,积极情绪对于个体的免疫系统也具有积极的促进作用。当人们处于积极情绪状态时,身体抵抗力会有所提高,从而能够更好地抵御各种疾病的侵袭。这意味着,积极情绪不仅能够使个体在心理上感到更加愉悦和满足,还能够提高他们的身体健康水平,使他们在生活中更加活力四射。

因此,我们应该努力培养和保持积极情绪,这不仅有助于我们更好地应对生活中的各种挑战和压力,还能够提高我们的生活质量,使我们的生活更加美好和充实。

3. 增强社会交往

积极情绪对于个体与他人之间构建和维护良好的人际关系起着至关重要的作用。当个体处于积极的情绪状态时,他们往往会展现出更多的友善、开放和包容的特质,这些特质能够吸引他人,并促使他人愿意与之建立深厚的联系。由于这种积极的情绪氛围,个体更容易获得他人的信任,这是因为在人们的心中,他们往往将积极情绪与正直、可靠等品质联系在一起。同时,积极情绪也有助于个体获得他人的支持,这种支持可能体现在情感上的安慰、思想上的认同以及行动上的帮助。

除此之外,积极情绪还有助于提升个体的沟通能力和团队合作的意识。当个体处于积极的情绪状态时,他们更愿意主动与他人交流和分享,这种积极的交流态度能够促使沟通更加顺畅和高效。同时,积极情绪还能增强个体的合作精神,使他们在团队中更愿意伸出援手,愿意与他人共同努力,这种精神是实现团队目标不可或缺的品质。在社交场合中,拥有积极情绪的个体往往显得更加自

信和从容不迫，这种自信来源于内心的满足和乐观，能够感染周围的人，使得社交活动更加愉快和富有成效。总的来说，积极情绪在个体的社交互动中发挥着类似"润滑剂"的作用，使得人与人之间的互动更加和谐，关系更加紧密。

三、心理资本的定义与结构

心理资本是指个体在面对生活挑战时所表现出的积极心理资源，包括自信、乐观、希望和韧性这四个核心要素。这些要素相互关联、相互促进，共同构成了个体的心理资本体系。

1. 自信

自信是人们对自己的能力和价值的一种坚定信念。这种信念让个体在遭遇艰难险阻时更加坚定，他们深信自己拥有克服各种挑战并最终取得成功的实力。自信心的提升还能增强个体的自我效能感，让他们更加勇于尝试新事物和接受新的挑战，从而不断成长和进步。

2. 乐观

乐观是一种积极向上、对生活充满热情的态度。它让个体在面临挫折和失败时能够保持积极的心态，相信自己能够从这些经历中汲取宝贵的经验，不断成长和进步。乐观的心态还能提高个体的应对能力和适应能力，让他们能够更好地应对生活中的各种变化和挑战。

3. 希望

希望是人们对未来充满期待和憧憬的一种情感。它让个体在面临困境时保持信心和希望，相信自己能够找到解决问题的方法并实现自己的目标。希望还能激发个体的内在动力和积极性，让他们更加努力地追求自己的梦想和目标，不断突破自我，实现自我价值。

4. 韧性

韧性是人们在面对压力和挑战时所展现出来的一种坚韧不拔的品质。它让个体在遭遇困难时更加顽强和坚韧，不轻易放弃，始终保持坚定的信念和持续的努力。韧性还能提高个体的自我恢复能力和抗挫折能力，让他们在遭遇挫折后能够迅速恢复，重新振作，继续前行。

四、积极情绪与心理资本的关系

积极情绪与心理资本之间存在着密切的关系。一方面，积极情绪可以促进心理资本的形成和发展。当个体体验到积极情绪时，他们更容易产生自信、乐观、希望和韧性等积极心理资源。这些资源可以帮助个体更好地应对生活中的挑战和压力，提高个体的心理适应能力和生存能力。另

一方面，心理资本也可以反过来促进积极情绪的产生和维持。当个体拥有较高的心理资本时，他们更容易体验到积极情绪，因为他们相信自己有能力应对挑战并取得成功。这种积极情绪又可以进一步巩固和增强个体的心理资本，两者可以形成一个良性循环。

五、如何培养积极情绪和提高心理资本

1. 提升个人自我认知

深入地了解自己的长处和短处是自我提升和成长的重要一步。同时，也要学会接受自己的不完美之处，因为每个人都有自己的缺陷和不足。通过提升个人自我认知，人们可以更加清晰地认识到自己的价值和能力，有助于增强个人的自信心和乐观情绪。只有真正了解自己，才能更好地发挥自己的潜力，实现自己的目标和梦想。所以，我们应该时刻保持对自己的反思和审视，不断提升自己，努力成为更好的自己。

2. 确立目标并追求成功

设定清晰明确的目标是非常重要的。只有明确了目标，才能知道自己要走向何方，才能有方向地去付出努力和奋斗。在追求成功和实现目标的过程中，我们会经历各种挑战和困难，但只要我们坚定信念，坚持不懈，就一定能够感受到积极的情绪，体验到成功的喜悦。这种成功的体验不仅能够让我们更加自信，还能够增强我们的心理资本，让我们有更强的动力去面对生活中的各种挑战。然而，生活中总会有失败的时候。面对失败，不应该气馁，而应该学会从中吸取经验和教训。每一次失败都是一次成长的机会，只要能够认真总结，找出失败的原因，并在此基础上进行改进，我们就能够持续不断进步和提升自己。这样的过程虽然可能会有些艰辛，但只要我们能够坚持下去，就能够越来越接近我们的目标，最终实现我们的梦想。

3. 培育积极的人际关系

积极的人际关系能够为一个人的生活提供强有力的支持和帮助，使他在遭遇各种困难和挑战时能够保持坚定和自信。为了能够更好地应对生活中的种种挑战，一个人需要深入学习和掌握与他人建立良好关系的方法，同时，也需要了解如何有效地维护和保持这些关系，使其能够持续地为自己提供支持和帮助。

在建立良好的人际关系方面，要学会倾听和理解他人，尊重他人的观点和感受，同时也需要表达自己的想法和感受。在与人交往中保持真诚和善良，用心去感受他人的需求，尽自己所能去帮助他们。此外，还需要学会与他人分享快乐和悲伤，共同经历生活的点点滴滴，从而使彼此的关系更加紧密。

在维护和保持人际关系方面，要投入时间和精力，不断经营和维护。这包括定期与他人保持联系，关心他们的生活，了解他们的需求和困扰，为他们提供帮助和支持。同时，还需要学会包容和谅解他人，尊重他们的选择和决定，即使有时候我们并不完全同意。在人际关系的维护中，还需要学会道歉和接受道歉，以便在发生矛盾和误解时能够及时化解，避免伤害彼此的感情。

积极的人际关系对于一个人的生活具有重要意义。通过学会建立、维护和保持良好的人际关系，我们可以更好地应对生活中的困难和挑战，获得他人的支持和帮助，使自己在面对困境时更加坚定和自信。在这个过程中，不仅可以提升自己的人际沟通能力，还可以培养自己的情商和人格魅力，从而使自己的生活更加丰富多彩。

4. 学会应对压力和挑战

一个人必须掌握应对压力和挑战的有效策略和方法，这些方法包括进行放松训练、练习冥想等。通过这些策略和方法，一个人可以有效地缓解压力，并增强韧性。同时，一个人还需要学会如何在压力和挑战的环境中寻找机会和成长的可能性，这可能需要一定的训练和练习，但是这对于一个人的长期发展是非常有价值的。

5. 寻求专业帮助

当一个人遭遇到严重的心理健康挑战时，他应当积极寻求专业的援助，以便得到更为有力的支持和引导。专业的心理咨询师或者心理医生拥有丰富的知识和技能，他们可以帮助个体深入分析问题，挖掘问题的根源，并在此基础上提供切实有效的解决方案。通过与专业人士沟通，个体可以更好地认识自我，调整心态，学习应对压力的方法，从而逐步恢复心理健康，提高生活质量。

积极情绪和心理资本是心理健康的两个重要方面。它们之间存在着密切的关系并相互影响。通过培养积极情绪和提高心理资本，个体可以更好地应对生活中的挑战和压力并提高自己的生活质量。同时，也需要关注不同群体在积极情绪和心理资本方面的差异和需求，为他们提供更加个性化和精准化的支持和帮助。

第三节　积极心理学在教育领域的应用

积极心理学在教育领域的应用主要体现在以下几个方面。首先，积极心理学强调培养学生的积极品质和优势，如自信、乐观、毅力等，以提高学生的心理韧性和适应能力。其次，积极心理学关注学生的幸福感和生活满意度，通过培养学生的积极情绪和心理资本，提高学生的心理健康水平。最后，积极心理学还提倡教师采用积极教育的方法，关注学生的优点和潜力，激发学生的

学习兴趣和动力。

随着教育理念的不断演进,积极心理学正以其独特的视角和深远的影响,逐步渗透到教育的每一个角落。它不仅关注学生个体的心理成长与幸福感,更致力于构建一个充满正能量、鼓励探索与创新的学习环境。下面将深入探讨积极心理学在教育领域的具体应用策略、实施路径及其对教育生态的深远影响。

一、积极品质与优势的深度培育

1. 个性化发展计划

每个学生都是独一无二的,就像世界上没有两片完全相同的树叶一样,他们各自拥有独特的优势和潜能,这些优势和潜能就像宝藏一样,等待着被发掘。积极心理学正是倡导这样一种理念,即通过心理测评、个性化访谈等方式,全面深入地了解学生的性格特征、兴趣爱好及潜在优势。这样的了解是为了更好地帮助学生,为他们制订个性化的成长计划。这个计划就像一把指南针,指引着学生前进的方向。在这个过程中,学生不仅能够发现自我、认识自我,还能激发他们内在的驱动力。

这种内在的驱动力就像一辆汽车的引擎,推动着学生朝着更加明确的目标努力。而这个目标,就是他们的梦想,他们的未来。所以,每个学生都是独一无二的,他们有着自己独特的优势和潜能,只要用心去发现,用心去挖掘,他们就能在成长的道路上,走得更远,走得更好。

2. 正面激励与认可

在传统的教育模式中,教师常常将更多的注意力放在指出并纠正学生的错误和不足。这种做法虽然可以帮助学生改正问题,但可能会导致学生对自己的能力和价值产生怀疑。相对地,积极心理学则提出了一个全新的视角,它强调通过正面的激励来塑造学生的心理状态,提升他们的自我价值感。具体来说,积极心理学倡导教师应该关注学生的进步、努力和成就,并通过表扬来增强学生的自信心和成就感。这意味着,教师需要转变自己的教育观念,用更加欣赏和鼓励的眼光看待每一个学生。教师应该及时地发现并赞扬学生的优点和亮点,让学生能够感受到自己被重视和认可的价值。通过这样的方式,学生将更有可能建立起积极的自我形象,从而更加自信地面对学习和生活中的挑战。

3. 培养积极情绪与心态

积极心理学领域的研究表明,积极情绪在维护个体心理健康方面扮演着至关重要的角色,乐观的心态和积极的情绪体验是人们幸福感和生活满意度的重要来源。这一理念在教育领域同样适

用，教师在传授知识的同时，应当注重引导学生正确认识和处理自己的情绪，以促进其心理健康和个性的全面发展。

为了实现这一目标，教师应当积极组织和开展各种情绪管理工作和心理健康教育课程。这些课程可以通过互动讨论、实践演练等形式，帮助学生深入了解情绪的本质，让学生学会如何识别、理解和调节自己的情绪。在这个过程中，教师可以教授一些有效的情绪调节技巧，例如深呼吸、正念冥想等。这些技巧能够帮助学生在面对学习和生活中的压力与挑战时，保持冷静和理智，从而更好地应对各种困难。

此外，教师还应该鼓励学生在日常生活中积极寻找和创造积极的情绪体验，如志愿服务、体育运动等。这些活动不仅能够帮助学生释放压力，还能让他们在实践中培养乐观、坚韧的心态，从而更好地适应不断变化的社会环境。

积极心理学给我们的教育提供了宝贵的启示，即在注重知识传授的同时，也要关注学生的心理健康和情绪调节能力。通过开展情绪管理工作坊、心理健康教育课程等活动，教师可以帮助学生掌握有效的情绪调节技巧，培养他们乐观、坚韧的心态，使其在学习和生活中更好地应对各种挑战。这样，我们的教育才能真正实现全面发展，为学生的健康成长奠定坚实的基础。

二、积极情绪体验教育与生活满意度的提升

1. 构建积极情绪课堂

积极情绪课堂主张在传授知识的同时，不仅要关注学生的智力成长，更要关注他们的情感体验和幸福感。积极情绪课堂模式认为只有让学生在轻松愉快的氛围中学习，才能真正激发他们的学习兴趣和潜能。

为了实现这一目标，积极情绪课堂通过设计各种富有吸引力的教学活动，激发学生的学习热情。这些教学活动既能够激发学生的兴趣，又能够帮助学生理解和掌握知识，从而使他们在学习过程中感受到快乐与满足。此外，幸福课堂还鼓励学生积极参与课堂互动，通过与老师和同学的交流，提高他们的沟通能力和团队协作能力。在课堂上，教师会关注每一个学生的成长，关注他们的情感需求。他们会用温暖去理解、对待每一个学生，让他们在课堂上感受到尊重和关爱。这样的课堂氛围，不仅能够提高学生的学习效果，更能够帮助他们建立起积极向上的人生态度，从而更好地面对生活中的挑战。

2. 生活教育融入日常

积极心理学是一种倡导人们主动运用心理学原理和策略，优化个人生活体验、增强个体幸福感和社会福祉的学科。它强调将学术理论与日常生活紧密结合，鼓励学生将所学的心理学知识、

理念和技巧应用到实际生活中，以此来显著提升他们的日常生活满意度和幸福感。

为了更好地促使学生将积极心理学的理念付诸实践，学校应当积极创造和提供多样化的社会实践活动和志愿服务机会。这些活动不仅能够让学生在参与志愿服务、帮助他人以及为社会作出贡献的过程中感受到强烈的成就感和自我价值感，还能够在实践中加深他们对心理学知识的理解和运用。通过亲身体验，学生能够更加深刻地认识到积极行为和态度对个人及社会的重要影响。

除此之外，学校还应当开设专门的生活技能课程，以及组织心理健康教育相关的讲座和研讨会。在这些课程和活动中，学生可以学习如何管理个人情绪、建立良好的人际关系、规划时间和财务，以及如何保持身心健康等实用技能。通过这些学习，学生能够获得更全面的生活认知，学会有效应对现实生活中的各种挑战和压力，从而更好地提升自己的生活质量。

3. 家校合作共促成长

家庭无疑是孩子成长道路上最初的也是最重要的摇篮，在这个摇篮中，孩子初步学会了如何与世界交流，如何处理各种关系。而在这个过程中，家校合作显得尤为重要，它对于提升学生的幸福感和生活满意度具有不可替代的作用。

学校作为孩子成长的重要场所，应该主动承担起与家长沟通和合作的责任，双方共同关注孩子的心理健康和成长需求，为孩子成长提供全方位的支持。学校可以通过定期召开线上线下家长会、邀请家长来校参观等方式，增进家长对孩子校园生活的了解，使家长能够更全面地了解孩子的学习状况和心理状态，从而更好地支持孩子的成长。

同时，家长也可以通过这些活动更深入地了解孩子，理解他们的需求，支持他们的梦想。在这个过程中，家校之间的联系会更加紧密，双方的合作会更加顺畅，从而形成一个良好的家校共育局面。这个局面将有助于孩子全面发展，健康成长，对于他们的未来具有重要的意义。

三、积极教育方法的探索与实践

1. 翻转课堂与自主学习

翻转课堂作为一种新颖的教学模式，其核心在于重新调整和优化传统课堂内外的时间分配。在这种模式下，学生需要在课外时间独立完成对新知识的学习，包括观看教学视频、阅读相关资料等。如此，课堂时间就可以被更多地用于开展讨论、解答疑惑以及进行协作学习。翻转课堂不仅有助于激发学生的学习兴趣，提高他们的学习动力，还能在很大程度上培养他们的自主学习能力以及团队合作精神。

2. 项目式学习与问题解决

项目式学习是一种将项目作为教学活动中心环节的教学模式。在这种模式下，学生在现实的生活环境中，通过解决各种实际问题来获取知识和技能。项目式学习可以极大地激发学生的学习兴趣，挖掘他们的创造潜能，同时也有助于培养他们的批判性思维和解决问题的能力。此外，项目式学习还鼓励学生通过小组合作的方式来完成项目任务，如此，学生在完成学习任务的同时，也能提升他们的团队协作能力，增强他们的社交技能。总体来说，项目式学习是一种能够全面提升学生综合素质的教学模式，它不仅关注学生的知识学习，更关注学生能力的培养和个性的发展。

3. 体验式学习与情感共鸣

体验式学习作为一种独特且高效的学习模式，主张学习者直接参与各种实践活动，从而在实践中不断探索、发现和吸收知识。体验式学习重视学习者在整个学习过程中的参与程度和感受，要求他们在模拟真实生活场景、进行角色扮演等互动性强的活动中，真正地感受并掌握所学知识的实际运用。体验式学习能够使学习者在学习过程中产生情感上的共鸣，从而更加深入地理解和记忆知识，大大提升他们的学习热情和效率。

四、积极心理学对教育生态的深远影响

1. 促进教育公平与包容

积极心理学是一门专注于学生的成长和发展需求的学科，它强调教育应该是公平和包容的，教育者被鼓励以平等和尊重的态度对待每一个学生，了解并关注他们的个体差异和特殊需求。这意味着，教育者需要通过实施差异化教学和提供个性化支持等措施，确保每个学生都能在适合自己的环境中得到充分的发展和成长。这种教育方式不仅关注学生的学术成绩，更关注他们的心理健康和幸福感，从而帮助学生建立积极的人生观和价值观。总体来说，积极心理学在教育领域的应用，旨在为每个学生提供一个公平、包容和有利于成长的环境，让他们能够茁壮成长，发现自己的潜能。

2. 推动教育创新与变革

积极心理学为教育创新提供了新的思路和方法，这种新的思路和方法鼓励教育者勇于尝试新的教学模式和方法。教育者应该关注学生的情感体验和幸福感，以学生为中心，创造积极的学习环境，帮助学生发掘自身潜力和实现自我价值。这种关注学生全面发展的教育理念将推动教育不断向前发展，为培养更多具有创新精神和实践能力的人才奠定坚实基础。

教育者可以通过积极心理学的相关理论和实践，了解学生的需求和心理状态，设计更加人性化、

富有挑战性和创新性的教学方案。例如，在教学过程中引入游戏化学习、情境式教学、合作学习等新型教学模式，激发学生的学习兴趣和主动性，提高学生的学习效果和创造力。同时，教育者还可以通过关注学生的情感体验和幸福感，及时发现和解决学生的心理问题，帮助学生建立积极的人生观和价值观，培养学生的自我认知和自我调节能力。

积极心理学在教育领域的应用，不仅有助于提高学生的学习效果和创造力，还可以培养学生的创新精神和实践能力。通过设计富有挑战性和实践性的教学活动，教育者可以激发学生的创造力和创新意识，培养学生的实践能力和解决问题的能力。此外，教育者还可以通过鼓励学生参与社会实践活动、开展创新性项目等方式，培养学生的社会责任感和公民意识，帮助学生更好地适应社会发展的需求。

积极心理学为教育创新提供了新的思路和方法，教育者应该积极探索和实践，关注学生的全面发展和创新能力的培养，为培养更多具有创新精神和实践能力的人才奠定坚实基础。

3. 构建和谐师生关系

积极心理学是一个专注于人类优势和幸福感的心理学分支，它在教育领域中的应用主要表现在促进师生之间的积极互动和情感交流。在这个框架下，教育者被鼓励采取一种充满关爱和理解的态度来对待学生，要深入关注学生的情感需求和心理健康，为他们提供一个安全和支持性的学习环境。

此外，积极心理学还强调激发学生的积极品质和潜能，教育者可以通过各种策略和活动来实现这一目标，包括鼓励学生积极参与课堂互动，如提问、分享想法和参与讨论等可以增强他们的自信心和自我价值感。同时，通过合作学习和参加团队项目，学生可以培养团队协作能力和社交技能，这对于他们未来的学术和职业生涯都是非常重要的。

积极心理学还认为，建立和谐的师生关系对于学生的成长和发展至关重要。这种关系建立在相互尊重和信任的基础上，为学生的个性发展和情感成长提供了坚实的基础。在一个温馨和包容的学习环境中，学生更有可能展现出他们的创造力和批判性思维能力，这对成为终身学习者和积极参与社会活动的人来说是必不可少的。

积极心理学在教育中的应用不仅有助于提升学生的心理健康和幸福感，而且还能够培养他们的社交技能和团队合作能力，同时也能为建立一个更加积极和有效的学习环境提供指导原则和方法。通过培养学生的积极品质和优势、提升他们的幸福感和生活满意度以及探索积极教育方法等措施，可以为学生创造一个更加美好、和谐的学习环境。未来，随着积极心理学在教育领域的不断深入发展，期待看到更多学生在这片沃土上茁壮成长、绽放光彩。

第二章 以美育人：美育的本质与功能

美育强调艺术与生活的交融，是一种具有深远意义的教育理念，也是一种通过审美教育来培养个体审美能力、审美情感以及审美创造力的教育活动。美育涵盖审美知识的传授、审美能力的培养以及审美价值观的塑造等方面；同时，也体现了审美与教育的融合、感性与理性的统一、个体与社会的和谐以及艺术与生活的交融等深刻内涵。在美育的过程中，应该注重将艺术与生活紧密结合起来，让个体通过艺术来体验生活、理解生活并创造生活；同时也应该将生活的经验和感受融入艺术创作中。只有这样，才能够培养出更多具有创新精神和实践能力的艺术人才，推动社会文化事业的繁荣和发展。在当今社会快速发展的背景下，加强美育实施对于促进人的全面发展和社会和谐具有重要意义。

第一节 美育的定义、内涵与内在逻辑

在深入探讨美育这个重要议题之前，首先需要对其定义与内涵有清晰的认识。美育，从字面上理解，是指通过审美教育的方式来培养个体的审美能力、审美情感以及审美创造力的一种教育活动。简而言之，它是一种旨在提升人们对美的欣赏与认知的教育方式。美育的核心在于通过美的体验来激发人的内在潜能，从而促进人的全面发展。这种教育方式强调的不仅仅是对外在美的感知，更重要的是对内在美的挖掘和培养，以此来达到人的全面和谐发展。

一、美育的定义

美育的定义在不同的历史时期和文化背景下有所差异，但核心要素大致相同。一般而言，美育是指通过艺术、自然、社会等各种审美对象，对个体进行审美知识的传授、审美能力的培养以及审美价值观的塑造。这不仅包括对美的形式、内容、结构等方面的理解与感知，还涉及审美情感的培养、审美创造力的激发以及审美人格的塑造。美育是一种特殊的教育形式，通过感悟和体

验艺术、自然、社会等各种审美对象，个体在审美活动中能得到情感的愉悦和精神的提升。美育旨在培养个体的审美鉴赏能力，使其能够正确地欣赏和评价美的作品，从而提高其艺术修养和人文素质。

美育的过程不仅是对美的形式、内容、结构等方面的理解和感知，还包括审美情感的培养和审美创造力的激发。通过美育，个体可以培养出对美的热爱和追求，对艺术作品有更深刻的理解和感受，同时也能激发自己的创造力和想象力，创作出具有独特个性和时代特色的作品。此外，美育还包括了审美人格的塑造。通过美育，个体可以培养出高尚的道德情操和人文精神，形成正确的审美观和价值观，从而更好地面对生活和工作中的挑战，实现自我价值。

1. 审美知识的传授：深入探索与广泛实践

审美知识的传授作为美育的基石，其重要性不言而喻。它不仅是培养个体艺术素养的关键环节，更是塑造社会文化氛围、提升全民审美水平的重要途径。通过艺术教育、自然观察、社会体验等多维度、多层次的途径，向个体传授丰富的审美知识，引导他们走进艺术的殿堂，感受美的力量。

艺术教育领域，构建了从基础教育到高等教育的完整体系，涵盖了绘画、音乐、舞蹈、戏剧、影视等多个艺术门类。通过专业的师资力量和丰富的教学资源，学生不仅能够掌握基本的艺术技能，如绘画技巧、音乐理论、舞蹈动作等，还能深入了解各艺术门类的历史发展、风格流派及代表作品。此外，艺术课程还注重培养学生的创新思维和批判性思维能力，鼓励他们在艺术创作中表达个人情感和观点。

自然观察是审美知识传授的重要补充。大自然以其无尽的色彩、线条、形状和节奏，为我们提供了取之不尽的美学资源，个体应走出教室，走进自然，通过徒步旅行、摄影、写生等方式，亲身体验大自然的美丽与神奇。在观察过程中，个体可以学会欣赏自然界的色彩搭配、线条流动和形状排列，感受大自然的韵律与和谐。同时，自然观察还能激发个体的创作灵感，为艺术创作提供源源不断的素材和灵感。

社会体验是审美知识传授的另一重要途径。通过参观美术馆、博物馆、历史遗址等文化场所，个体可以近距离接触人类文明的瑰宝，感受不同文化背景下的艺术风格和审美追求。此外，参与社区文化活动、观看文艺演出等也是提升审美素养的有效方式。这些活动不仅能让个体了解不同地域、不同民族的艺术特色和文化传统，还能促进文化的交流与融合，拓宽个体的审美视野。

2. 审美能力的培养：从感知到创造的全面升级

审美能力的培养首先在于感知能力的提升。个体在日常生活中应保持一颗敏感的心，学会观察身边的美好事物。无论是清晨的第一缕阳光、夜晚的星空闪烁，还是街头巷尾的艺术涂鸦、街头艺人的精彩表演，都是值得去发现和感受的美。通过不断观察和体验，个体的感知能力将得到显著提升，将能更加敏锐地捕捉到生活中的美好瞬间。

鉴赏能力是审美能力的重要组成部分。它要求个体在感知美的基础上，进一步理解和评价艺

术作品或自然景象中的美学价值。通过组织艺术鉴赏活动、开设艺术评论课程等方式，个体可以学会运用专业的艺术理论知识和审美标准去分析和评价艺术作品。同时，个体应积极参与艺术讨论和交流活动，分享自己的鉴赏心得和观点，从而不断提升自己的鉴赏能力。

评价能力是审美能力的更高层次。它要求个体在鉴赏的基础上，能够运用批判性思维去审视和评价艺术作品或审美现象。个体应注重培养独立思考能力和判断力，从多个角度、多个层面去分析和评价艺术作品或审美现象。通过不断练习和实践，个体将逐渐形成自己的审美观念和评价标准，能够更加客观、公正地评价艺术作品或审美现象。

创造能力是审美能力的最高体现。它要求个体在掌握了一定的审美知识和技能后，能够运用这些知识和技能去创造新的艺术作品或审美现象。个体应积极参与艺术创作活动，如绘画、音乐创作、舞蹈编排等。在创作过程中，个体可以借鉴前人的经验和成果，但更重要的是要发挥自己的想象力和创造力，创作出具有个人风格和特色的艺术作品。通过不断创作实践，个体的创造能力将得到显著提升，从而实现从模仿到创新的跨越。

3. 审美价值观的塑造：引领社会风尚的灯塔

美育活动作为塑造个体审美价值观的重要途径，其意义和价值不容忽视。通过美育活动的持续开展和深入推广，个体可以树立正确的审美观念，形成健康向上的审美趣味和审美理想。这种审美价值观将深刻影响个体的行为方式、生活方式乃至世界观、人生观和价值观的形成。同时，美育活动还能促进文化的传承与创新，推动社会文明的进步与发展。

在美育活动中，注重引导个体树立正确的审美观念，强调美的多样性和包容性，鼓励个体欣赏和尊重不同文化背景下的艺术风格和审美追求。同时，还注重培养个体的审美趣味和审美理想，引导他们追求真善美相统一的艺术境界和人生境界。通过不断地引导和教育，个体将逐渐树立起正确的审美观念，形成健康向上的审美趣味和审美理想。

二、美育的内涵

美育的内涵丰富而深刻，美育不仅仅是一种教育活动，更是一种生活方式和人生哲学。美育是一种涵盖广泛的教育形式，旨在培养人们的审美情感、提高人们的艺术修养，并激发他们的创造力。美育的目标是通过艺术教育和文化活动，帮助人们欣赏美、理解美，并创造美。

美育不仅限于学校教育，也贯穿于人们的日常生活。通过美育，人们学会如何在生活中发现美、感受美，并将美融入自己的生活中。美育鼓励人们以积极的态度面对生活，追求内心的平和与满足，从而提升生活质量。

美育还是一种人生哲学，它强调个体的发展和自我实现，鼓励人们追求个人的独特性和创造性。通过艺术和文化的修养，人们可以获得更深层次的人生理解。美育帮助人们建立起一种积极、

乐观的人生观，使人们在面对生活中的挑战和困难时，能够保持乐观和坚韧的态度。

美育是旨在培养个体审美能力、审美情趣和审美创造力，进而促进个体全面发展和社会文明进步的教育活动。它超越了传统教育对知识传授和技能训练的单一追求，将审美活动视为教育的重要内容和手段，引导个体欣赏美、创造美，实现心灵的净化和人格的完善。美育的内涵丰富而深刻，它不仅关乎艺术欣赏和创作能力的培养，更涉及审美观念的形成、审美情感的体验、审美判断的提升等多个方面。在美育的视野下，审美不再仅是感官的愉悦和情感的抒发，而是成为一种认识世界、理解自我、完善人格的方式。通过美育，个体能够学会以审美的眼光观察世界，以审美的态度对待生活，以审美的精神追求理想。

1. 美育的重要性

美育在个体成长和社会发展中具有不可替代的重要作用。美育的重要性主要体现在以下几个方面。

（1）促进个体全面发展。

美育在素质教育的体系中占据着不可或缺的地位，对学生的智慧、情感、意志和性格等众多方面的提升有至关重要的作用。当个体接受美育的熏陶时，他们的视野将变得更加开阔，知识领域也将得到相应的拓展，这不仅有助于提升他们的想象力和创造力，还能在无形中塑造他们的高尚情操和人格。这种全方位的发展，不仅能够促进学生在学业和职业生涯中取得更加辉煌的成就，而且还能为他们的终身幸福和内心的满足感打下坚实的基础。因此，美育的推行和实施，对于培养全面发展的优秀人才具有深远的意义。

（2）传承与弘扬民族文化。

美育在民族文化传承与弘扬中扮演着至关重要的角色。美育能够引导学生去深入学习和欣赏民族的艺术、传统文化等，这样做可以极大地激发他们对民族文化的深刻认同感和强烈自豪感，从而让他们在内心深处产生出一种自觉传承和弘扬民族文化的动力。这种文化的传承不仅对增强民族的凝聚力具有重大意义，更对推动社会文化的繁荣与发展有至关重要的作用。

（3）培养创新精神与实践能力。

美育对于培育个人的创新意识和实践技能具有极其重要的意义。在参与艺术创作以及品鉴的过程中，参与者不断寻求和试验新的思维模式与操作手法，实质上该过程就是在不断锻炼和提升个体的创新精神和实践能力。美育不仅是一种艺术教育，更是一种全面培养人的综合素质的教育方式，通过美育，人们可以掌握如何运用所学的知识去有效地解决现实生活中的各种问题，如何激发自己的想象力和创造力，从而为社会创造出更多的新价值。这种教育方式有助于个体在思维上打破常规，勇于创新，同时也能够在实践中将这些创新想法转化为实际成果，这对于个人的全面发展和社会主义现代化建设具有深远的积极影响。

（4）促进社会和谐与文明进步。

美育在促进社会和谐与文明进步方面也具有重要作用。通过美育，人们可以学会以审美的眼光看待他人和社会，以宽容和理解的态度处理人际关系和社会矛盾。这种审美化的社会交往方式有助于减少冲突和矛盾，促进社会和谐与稳定。同时，美育还能够提升整个社会的文明程度和审美水平，推动社会文化的繁荣与发展。

美育的深远影响，不仅仅局限于个体情感的陶冶与修养的提升，更在于它如同一股无形的力量，悄然渗透于社会的每一个角落，引领着文明的车轮滚滚向前。在教育体系中，美育的融入使得学生在知识的海洋中遨游时，也不忘抬头仰望星空，发现生活中的美好与真谛。在社会层面，美育的普及促进了公共艺术空间的兴起，从城市雕塑到街头壁画，从文化广场到社区文化活动中心，每一处都散发着艺术的魅力，成为连接人心、传递正能量的桥梁。人们在欣赏这些艺术作品的同时，也在无形中接受着美的熏陶，学会了用更加细腻和敏感的心去感受生活，从而增强了社会的凝聚力和向心力。

此外，美育还促进了跨文化交流与理解。在全球化的今天，不同国家和地区的艺术形式相互碰撞、融合，为世界文化舞台增添了新的活力。通过美育，人们能够跨越语言和文化的障碍，以艺术为媒介，增进彼此的了解和尊重，共同构建人类命运共同体。这种跨越国界的审美共鸣，不仅丰富了人类的精神世界，也为世界的和平与发展注入了新的动力。

因此，美育不仅是个人成长的必修课，更是社会进步的重要推手。它以独特的魅力，引领着人们走向更加和谐、文明、繁荣的未来。

2. 美育在教育中的体现

美育在教育中的表现多种多样，主要包括以下几个方面。

（1）课堂教学。

课堂教学作为一种美育实施的重要方式，其在教育体系中占据着不可替代的地位。在各级各类学校教育中，可以通过多样化的手段和途径，如开设一系列艺术类课程，举办各类艺术主题的讲座和研讨会，以此向学生系统地传授艺术领域的相关知识和提升他们的审美能力。这些艺术课程不仅包括了传统的绘画、音乐、舞蹈等艺术形式，也包括了现代的影视、戏剧、新媒体艺术等多元的艺术类型，使学生在学习中能够全面了解和感受艺术的丰富性和多样性。

除此之外，美育的融入并不局限于专门的艺术课程，它更应渗透到教育的方方面面。在非艺术类学科的教学中，教师同样可以融入审美的元素，让学生在学习知识的同时，也能体会到美的存在和价值。例如，在语文教学中，教师可以引导学生欣赏文学作品中的语言美、情感美和思想美；在历史教学中，可以挖掘历史事件背后的人文精神和社会美；在户外调研教学中，则可以让学生通过学习自然景观和生态环境，体会到自然界的和谐美和科学美。这种跨学科的美育实施方式，不仅能够拓宽学生审美教育的视野，还能够使学生在不知不觉中提升自己的审美素养，培养正确的审美观念和良好的审美品位。这样的教育方式，既符合当代教育对学生全面发展的要求，也顺

应学生个性化和多元化发展的需求，对于培养具有全面素质和创新精神的新一代人才具有重要的意义。

（2）第二课堂。

第二课堂也是美育实施的重要途径。本书将会对第二课堂的核心构成——社团的美育功能进行详细论述。学校可以组织各种社团、工作坊等课外活动组织，为学生提供展示自我、交流学习的平台。同时，还可以举办艺术节、文化节等活动，让学生在参与活动中感受艺术的魅力和力量。

（3）家庭教育。

家庭教育在美育实施中扮演着至关重要的角色。父母和其他家庭成员可以通过一系列的方式和活动，对孩子进行审美教育，以培养他们的审美情趣和审美能力。例如，家长可以陪伴孩子一起观看各类艺术展演，让孩子领略不同艺术、文化形式的美。此外，参观美术馆、艺术展览、博物馆等文化场所，也是提升孩子审美素养的好方法。

除此之外，家长还可以鼓励孩子积极参与艺术创作和表演活动，这不仅有助于培养孩子的艺术兴趣，更能让他们在实践中锻炼自己的创造力和表现力。例如，孩子可以尝试绘画、雕塑、摄影等视觉艺术，也可以学习音乐、舞蹈、戏剧等表演艺术。通过不断尝试和探索，孩子可以找到自己最感兴趣的艺术领域，从而更好地发展自己的艺术才能。

在这个过程中，家长的支持和鼓励至关重要。他们应该尊重孩子的兴趣和选择，给予他们足够的时间和空间去实践和探索。同时，家长还可以为孩子提供专业的指导，帮助他们更好地提升自己的艺术水平。总之，家庭教育在美育中的作用不可忽视，家长应该积极参与孩子的艺术教育，为他们营造一个充满艺术氛围的成长环境。

（4）社会实践。

社会实践作为美育实施的一个不可或缺的路径，它在全面提升学生综合素质方面发挥着至关重要的作用。当人们提及社会实践活动时，通常指的是诸如志愿服务、文化考察等一系列形式多样、内容丰富的活动。这些活动旨在引导学生走出校园，走进社会，深入了解社会的现实状况和民族文化的丰富传统。

通过参与这些社会实践活动，学生不仅可以亲身体验社会的运作机制，还能逐步形成强烈的社会责任感和公民意识。这种意识的培养，对于他们的成长和发展具有深远的影响。同时，社会实践还是一个可以让学生在实践中感受美的力量和价值的绝佳机会。在这里，美不仅是一个抽象的概念，更是一种可以通过视觉、听觉、触觉等多感官渠道去体验和感受的现实存在。

三、美育的内在逻辑

1. 感性与理性的交响曲

在人类文明的长河中，美育如同一股清泉，以其独特的魅力滋养着人们的心灵，引导人们在

纷繁复杂的世界中探寻美的踪迹，感受生活的诗意与远方。美育不仅关乎艺术的欣赏与创作，更是感性与理性交织的深刻体现。

2. 感性与理性的统一

在美育的实践中，感性与理性的统一是其内在的逻辑和核心。统一不仅体现在审美活动的全过程，也是美育目标实现的关键所在。

3. 感性经验的积累

感性经验构成了审美活动的根本起点和坚固基础。在美育的进程中，个体是通过直接的感受和深入的体验来探寻和理解美的本质及其独特特征的。这种直接性赋予了审美活动鲜明的个性特征和强烈的主观性，意味着每个人都有权利根据自己的生命经验和情感状态来独自解读和评价美的内涵。举例来说，不管是仔细观赏一幅艺术画作、认真聆听一首音乐作品，还是投入地观看一场舞蹈表演，个体都是通过视觉、听觉等感官的积极参与，将外在的审美对象转化为内在的深刻情感体验。这种深刻的情感体验的不断积累和沉淀，为后续的审美分析和深入评价提供了宝贵的素材和丰富的灵感来源。

4. 理性思维的引导

然而，感性经验并非孤立无援的存在。在审美过程中，理性思维发挥着至关重要的引导作用。理性思维赋予了人们审视美的能力，让人们能够超越表面的感官刺激，深入美的内在结构和本质特征。通过理性的分析和推理，我们能够理解美的形成规律、表现手法以及背后的文化意蕴和社会价值。这种深入的理解不仅丰富了人们的审美体验，也提升了人们的审美品位和审美能力。

感性与理性在美育中的统一体现在两个方面：一方面，感性经验为理性思维提供了丰富的素材和灵感；另一方面，理性思维则对感性经验进行提炼和升华，使其更加深入、全面、准确。这种相互依存、相互促进的关系构成了美育的内在逻辑和完整体系。

第二节　美育的资源、作用与价值

一、美育的资源

美育的资源多种多样，既有学校资源，也有社会资源及家庭资源等，以下将分别阐述。

1. 学校美育资源

在深化美育的道路上，学校扮演着引领者与创新者的角色。随着时代的发展，学校开始将传统美育课程与现代科技相结合，如引入数字绘画、电子音乐制作、虚拟现实戏剧体验等新兴艺术形式，让学生在探索未来科技的同时，也能感受到艺术的无限魅力。为了让学生更深入地理解并融入艺术世界，学校还鼓励学生跨学科学习，将美育与其他学科（如历史、物理等）相融合，开展如"音乐中的物理原理""美术中的历史变迁"等特色课程，让学生在学习艺术的同时，也能拓宽知识面，培养综合素养。

此外，学校还注重美育的实践性与体验性，组织学生进行户外写生、文化遗址探访、社区艺术服务等实践活动，让学生走出课堂，亲身体验艺术与自然、社会、生活的紧密联系，从而更加珍视和热爱艺术，成为有社会责任感和艺术情怀的新时代青年。

在校园文化建设方面，学校也充分发挥美育的育人功能，通过校园环境的艺术化设计、艺术社团的蓬勃发展、艺术节的定期举办等方式，营造浓厚的艺术氛围，让艺术成为校园文化的重要组成部分，潜移默化地影响着每一位学生的心灵成长。

学校作为美育的主阵地，正不断探索和实践着更加多元、开放、创新的美育模式，旨在通过艺术的力量，培养学生成为具有高尚情操、深厚文化底蕴和良好审美素养的全面发展型人才。

2. 社会美育资源

在当今社会，美育作为全面发展教育体系中的重要一环，其意义日益凸显。美育不仅关乎个体审美能力的提升，更涉及情感、态度、价值观的全面塑造。而社会美育资源，作为美育实施的重要补充，以其丰富性、多样性和广泛性，为公众提供了广阔的审美空间和学习平台。

（1）社会美育资源的分类。

社会美育资源是指存在于社会各个领域，能够用于美育，提升公众审美能力和文化素养的各种资源。这些资源既包括有形的文化场所、艺术品、展览演出等，也包括无形的文化传统、艺术氛围、审美观念等。具体来说，社会美育资源可以细分为以下几类。

①文化艺术场馆。

博物馆、美术馆、音乐厅、剧院等是典型的社会美育资源。这些场馆不仅收藏了大量的艺术珍品，还经常举办各种展览、演出和公共教育活动，为公众提供了近距离接触和欣赏艺术的机会。

②社区文化活动。

社区作为人们日常生活的重要场所，也是社会美育资源的重要来源。社区文化活动，如文艺演出、手工艺制作活动、书画展览等，不仅丰富了居民的文化生活，还促进了邻里之间的交流与互动，营造了良好的文化氛围。

③民间艺术传承。

民间艺术是中华文化的瑰宝,蕴含着丰富的审美价值和文化内涵。通过参与民间艺术的学习与传承,人们可以深入了解传统文化的精髓,感受民族艺术的魅力,从而提升自己的审美能力和文化素养。

④数字美育资源。

随着互联网技术的发展,数字美育资源逐渐成为社会美育的重要组成部分。网络上的艺术课程、在线展览、虚拟博物馆等,为公众提供了更加便捷、高效的学习途径,打破了地域和时间的限制,让美育实施更加普及和深入。

(2)社会美育资源的价值。

社会美育资源在美育实施中发挥着不可替代的作用,其价值主要体现在以下几个方面。

①拓宽审美视野。

社会美育资源为公众提供了丰富的艺术形式和文化传统,让人们有机会接触和了解不同领域的艺术作品和文化现象,有助于拓宽人们的审美视野,培养跨文化的审美意识和能力。

②提升审美素养。

通过参与社会美育活动,人们可以不断提升自己的审美感知能力、审美理解能力和审美创造能力,有助于人们更好地欣赏和评价艺术作品,形成自己独特的审美观念和审美风格。

③促进文化传承。

社会美育资源中蕴含着丰富的文化传统和民族精神。通过参与这些资源的传承与弘扬活动,人们可以更加深入地了解和认同自己的文化根源,增强文化自信和民族自豪感。

④增进社会和谐。

社会美育资源具有强大的凝聚力和感召力。通过共同参与美育活动,人们可以增进彼此之间的了解和信任,促进社会各阶层之间的交流与融合,为构建和谐社会奠定坚实的基础。

(3)充分发挥社会美育资源的方法。

为了充分发挥社会美育资源在美育中的作用,需要从以下几个方面入手。

①加强资源整合与共享。

政府、学校、社区等各方应加强合作,共同整合和利用社会美育资源。通过建立美育资源共享平台、开展联合教育活动等方式,实现资源的优化配置和高效利用。

②丰富教育形式与内容。

针对不同年龄段和兴趣爱好的人群,设计多样化的美育实施形式和内容。如为儿童开设趣味性的艺术启蒙课程;为青少年提供专业化的艺术培训;为成人举办高水平的艺术讲座和展览等。

③强化师资队伍建设。

培养一支高素质的美育教师队伍是提升美育质量的关键。应加强对美育教师的专业培训,提高他们的专业素养和教学水平。同时,鼓励艺术家、文化工作者等社会各界人士参与美育活动,为美育注入新的活力和创意。

（4）推动数字美育发展。

充分利用互联网技术和数字媒体手段，推动数字美育资源的建设和应用。通过开发在线艺术课程、虚拟博物馆、数字展览等新型美育形式，为公众提供更加便捷、高效的学习途径和体验方式。

（5）加强社会宣传与引导。

加大对社会美育资源的宣传力度，提高公众对美育的认识和重视程度。通过举办美育节、艺术节等活动，展示美育的成果和魅力，激发公众参与美育的热情和积极性。同时，加强对美育理念的传播和普及，引导全社会形成关注美育、支持美育的良好氛围。

3. 家庭美育资源

家庭是美育的重要环境之一。家长可以通过自身的言行举止和艺术修养来营造家庭美育氛围。例如，家长可以引导孩子欣赏音乐、阅读文学作品、观看舞蹈表演等艺术活动；也可以与孩子一起参与艺术创作和表演活动，共同享受艺术带来的乐趣和成就感。家庭美育氛围的营造有助于培养孩子的审美兴趣和审美能力，为孩子的全面发展奠定坚实基础。

二、美育的积极作用

美育的积极作用不仅体现在个体的精神提升和综合素质的增强上，还体现在社会的文明进步和文化传承上。

1. 促进个体的全面发展

美育通过培养个体的审美观念和审美能力，促进个体的全面发展。在审美活动中，个体不仅获得了美的享受和愉悦感，还锻炼了观察力、想象力、创造力等。这些思维能力的提升有助于个体在学习、工作、生活中更加灵活多变、富有创造力。同时，美育还有助于培养个体的审美情趣和审美情操，使其更加关注生活的美好细节，提升个人的生活品质和幸福感。

2. 推动社会的文明进步

美育在推动社会文明进步方面也发挥着重要作用。一个社会如果缺乏美育的滋养和熏陶，就容易导致文化贫瘠、精神空虚、道德滑坡等问题。而美育可以通过培养个体的审美观念和审美能力，促进社会文化的繁荣和发展，使人们更加关注文化的传承和创新，进而推动文化产业的繁荣和发展；也使人们更加关注社会的和谐与进步，促进社会文明程度的提升。

3. 传承和弘扬民族文化

美育，深植于心灵土壤的培育过程，不仅是审美能力的雕琢，更是民族文化血脉的延续。在

传承与弘扬中华优秀传统文化的广阔舞台上，美育以其独特的魅力，搭建起连接过去与未来的桥梁，让古老的智慧与现代的审美交相辉映，绽放出更加绚丽的光彩。

在美育的实践中，不仅仅要学习如何欣赏一幅画、聆听一曲音乐或观赏一出戏剧，更要在这些艺术形式的背后，探寻民族文化的深厚底蕴和独特韵味。从水墨画的留白与意境，到京剧的脸谱与唱腔，每一处细节都蕴含着民族文化的精髓，等待着人们去发现、去感悟、去传承。

美育让民族文化不再仅仅是书本上的文字或博物馆里的展品，而是成为活生生的、可感知的、可体验的文化形态。通过美育的熏陶，人们能够在日常生活中自然而然地流露出对民族文化的热爱与尊重，让这份文化基因在每个人的心中生根发芽，茁壮成长。

同时，美育也是民族文化创新发展的重要动力。在传承的基础上，美育鼓励运用现代审美观念和技术手段，对民族文化进行创造性的转化和创新性的发展。这种创新不仅丰富了民族文化的内涵和外延，也使其更加符合时代的需求和人民的期待，从而焕发出更加蓬勃的生命力。

因此，美育与中华优秀传统文化的传承和弘扬是相辅相成的。美育为民族文化提供了更加广阔的传播平台和更加深入人心的表现形式；而民族文化的精髓和韵味，则为美育提供了取之不尽、用之不竭的灵感源泉。

三、美育的社会价值

1. 美育与个体全面发展

（1）审美能力的提升。

美育的基本宗旨和首要职责，在于塑造和提升个体的审美素养与审美能力。我们所处的世界是一个五彩斑斓、变幻莫测的世界，美的元素和形态无处不在，无时不在。然而，这种美并不容易被人们轻易察觉和感知。这就需要我们通过艺术教育、自然观察、文化体验等多种途径和方式，让个体学会并掌握用审美的眼光去仔细审视和深入探究周围的一切，去发现并领悟那些隐藏在日常生活中的美好与奇迹。

当我们通过美育提升了这种审美能力之后，生活将会变得更加多姿多彩、趣味无穷。更重要的是，我们能够更加深刻地体会到自然之美、艺术之美、人性之美，从而使精神世界得到极大的丰富和提升。这种精神上的富足和满足，是任何物质上的享受都无法替代的。因此，美育在日常生活中具有非常重要的地位和作用，值得我们去重视和推广。

（2）创造力的激发。

创造力是一种极为重要的动力，它不断推动着社会向前发展，而美育则是激发这种创造力的不竭源泉之一。在各种各样的审美活动中，个体不仅需要学会如何去欣赏美，更要学会如何去创造美。这其中包括了绘画、音乐、舞蹈以及文学创作等多个领域，在这些领域中，个体需要充分发挥自己的想象力和创造力，将内心深处的情感和想法转化为具体的艺术形式。

这种创造过程不仅能够锻炼个体的思维能力和动手能力，更能够激发他们的创新意识和探索精神。在这个过程中，个体能够通过不断尝试和探索，从而更好地理解自我，发现自我，提升自我。而这种自我提升，不仅能够使个体在艺术领域取得更大的成就，更能够使个体在生活中、工作中产生更大的影响力，推动社会的发展和进步。

（3）情感与道德的培育。

美育在情感与道德培育方面扮演着至关重要的角色。当个体投身于审美过程中时，他们能够深入地感受到各种情感的波动和转换，包括喜悦、悲伤、愤怒、平静等多种复杂的情感。通过这些情感体验，个体得以构建出一个丰富多彩、饱满的情感世界，并在其中学会如何关爱他人、尊重他人以及理解他人。

与此同时，艺术作品中所呈现的道德形象和价值观念也对个体产生了深远的影响。这些形象和观念如同明灯，照亮个体前行的道路，引导他们树立起正确的道德观念和行为习惯。通过美育，个体不仅能够获得美的享受，更能在情感和道德层面得到升华，成为更加完善的人。

（4）人格的健全与心理的健康。

美育在个体人格的塑造和心理健康的维护方面扮演着至关重要的角色。通过艺术形式的表达和情感的深度释放，个体能够有效地缓解内心的压力和消极情绪，从而达到心理层面的平衡和稳定。此外，美育还能够塑造和增强个体的自信心和自尊心，使他们在遭遇困难和挑战时，能够展现出更加坚韧不拔的精神风貌和勇往直前的决心。健全的人格特质和健康的心理状态，是个体在各方面全面发展的坚实基石，能为他们的成长和进步提供强有力的支撑。

2. 美育与社会和谐

（1）社会认同感的增强。

美育在增强社会的认同感和归属感方面发挥着重要作用。当我们共同欣赏和创造美的事物和现象时，我们能够更深入地了解和信任彼此。艺术作品具有跨越时空界限的能力，能够将不同地域、不同文化背景的人们紧密地联系在一起。这种文化上的共鸣和情感上的联系有助于形成强大的社会凝聚力，从而促进社会的和谐稳定。

美育通过培养人们的审美能力和欣赏美的方式，使人们能够更好地理解和接纳他人的观点和感受。艺术作品不仅仅是一种审美的享受，更是情感的表达和沟通的工具。当欣赏一幅画作、一部电影或一首音乐时，人们能够与创作者产生共鸣，感受到他们的情感和思想。这种共鸣和理解有助于人们更好地接纳他人，增进人与人之间的信任和友谊。

此外，美育还能够促进社会的创新和进步。艺术作品的创作和欣赏需要创新思维和创造力。参与艺术活动，能够培养个体的创造力和想象力，从而在生活和工作中更加勇于尝试新事物，推动社会的发展。同时，艺术作品也能够激发人们思考和反思，促使人们关注社会问题，思考解决方案，为社会进步作出贡献。

美育对于增强社会的认同感和归属感具有重要意义。通过共同欣赏和创造美的事物和现象，人们能够增进彼此之间的了解和信任，形成强大的社会凝聚力。同时，美育还能够促进社会的创新和进步。因此，应该重视美育的培养和推广，让更多的人能够享受到艺术带来的美好和启发。

（2）社会矛盾的缓解。

美育还能在一定程度上缓解社会矛盾。在审美活动中，人们能够暂时忘却现实生活中的烦恼与纷争，沉浸在美的世界中享受心灵的宁静与愉悦。这种情感的释放和压力的缓解有助于降低社会紧张度，减少冲突与对立的发生。同时，艺术作品中的正面形象和价值理念也能引导人们树立正确的价值观和社会观，促进社会的正向发展。

（3）社会文化的繁荣。

美育以独特的方式推动着社会文化的繁荣发展。艺术，作为文化的重要载体之一，不仅承载着人类文明的精髓，也凝聚着人类的智慧。通过美育活动，人们能够深入地传承和弘扬中华优秀传统文化和艺术成果，这不仅是对过去的致敬，也是对未来的期许。美育活动推动着文化的创新与发展，使文化在不断变革中保持着旺盛的生命力。

此外，美育还具有激发人们的文化创造力和想象力的功能。在美育的熏陶下，人们的思维方式和创造力得到极大的拓展，为社会文化的繁荣注入了新的活力和动力。在这个过程中，人们不仅能够更好地理解和欣赏文化，也能够积极参与到文化创造中，使文化得到更为全面和深入的发展。总的来说，美育是社会文化繁荣的重要推动力，它以独特的方式激发着人们的潜能，推动着文化的创新与发展。

（4）社会整体的进步。

美育的宗旨在于推动社会整体的全面提升。一个洋溢着美感的社会，不仅能让人品味到更优质的生活体验和更高层次的精神享受，还能有效激发人们的创造潜力和创新意识，从而促进社会经济的持续稳健发展。此外，美育对于提高整个社会的文明素质和道德水平也具有显著作用，为构建和谐美好的社会、实现可持续性发展奠定了坚实的基石。

美育的实施，旨在营造一个充满美感的社会环境，让人们在美好的氛围中感受生活的美好，从而激发他们对生活的热爱和对美的追求。这种对美的热爱和追求将进一步促使人们发挥自身的创造力和创新精神，为社会的发展注入源源不断的活力。同时，美育还能引导人们树立正确的审美观念，提高审美素养，使人们在日常生活中更加注重审美品质的追求，从而提升整个社会的文明程度和道德水平。

美育的推广和实施，有助于培养人们的审美情感和审美能力，使人们在欣赏美、创造美的过程中，不断提升自己的精神境界。这种精神境界的提升，将使人们更加关注社会公共事务，积极参与社会建设，为社会的和谐发展贡献自己的力量。同时，美育还能促使人们关注自然环境，尊重自然，保护环境，实现人与自然的和谐共生，为可持续发展奠定基础。可持续发展是我们共同努力的目标，也是在实现中华民族伟大复兴的中国梦的过程中我们应当承担的责任。

四、美育的育人价值

美育是引导人们感知艺术、欣赏艺术,继而能创造特有的艺术,并从中获得积极体验、提升人文素养的过程。下面将从艺术的角度分析美育的育人价值。

1. 艺术是生活的反映和升华

艺术来源于生活,无论是绘画、音乐、舞蹈还是其他任何艺术形式,它们都是艺术家在观察、体验和理解生活的基础上,通过独特的艺术语言和表现手法创造出来的。因此,艺术作品往往蕴含着丰富的生活内涵和深刻的人生哲理。通过欣赏艺术作品,人们可以更加深入地了解社会现实、感受人生百态、领悟生命真谛。同时,艺术还具有超越现实的力量,它能够将平凡的生活场景和人物形象进行提炼和升华,使之成为具有普遍意义和永恒价值的艺术品。这种升华不仅使艺术作品更加具有感染力和震撼力,也让人们在欣赏艺术作品的过程中获得了一种精神上的升华和超越。

2. 生活是艺术的源泉和土壤

如果艺术是生活的反映和升华,那么生活就是艺术的源泉和土壤。没有丰富多彩的生活体验,就没有生动感人的艺术作品。艺术家们只有深入生活,亲身体验和感受各种人生经历和情感体验,才能创作出具有生命力和感染力的艺术作品。因此,在美育的过程中,应该鼓励人们积极参与各种社会实践活动和志愿服务活动,让他们在实践中了解社会、认识生活、积累素材和灵感。同时,还应该引导人们关注身边的人和事,学会从日常生活中发现美、感受美、创造美。只有这样,才能够培养出更多具有创新精神和实践能力的艺术人才。

3. 将艺术与生活紧密结合起来

在美育的过程中,应该注重将艺术与生活紧密结合起来,通过绘画、音乐、舞蹈等艺术形式的创作和表演活动,人们可以亲身体验到艺术的魅力和力量。这些活动不仅能够提高他们的审美能力和创作水平,还能够让他们在实践中不断积累经验和素材,为未来的艺术创作打下坚实的基础。同时,将艺术教育融入日常生活之中,让个体在日常生活中随时随地都能够接触艺术、感受艺术。例如,可以在学校开设艺术课程或者举办艺术展览等活动;也可以在社区中组织文艺演出或者艺术讲座等活动;还可以利用网络平台等新媒体手段来传播和推广艺术教育资源和信息等。这些措施可以让人们在日常生活中更加频繁地接触艺术,从而培养他们的艺术兴趣和爱好以及良好的审美习惯。

艺术创作需要灵感和素材的支持,而这些灵感和素材往往来源于生活。因此,在美育的过程中,个体能够关注身边的人和事,学会从日常生活中发现美、感受美、创造美,鼓励个体将自己的生活经验融入艺术创作中去,通过艺术来表达自己的情感和思想。这样不仅可以使艺术作品更加具

有生命力和感染力，还能够让人们在创作的过程中获得一种精神上的满足和成就感。

4. 艺术对社会的积极推动

美育的深远意义不仅体现在对个体全面发展的促进作用上，还体现在对社会文化繁荣进步的推动作用上。

通过参与艺术实践活动和接受艺术教育熏陶，个体可以逐渐提高自己的审美能力和创造力水平。这种能力的提升不仅可以让个体更加敏锐地感知和欣赏美的事物，还能够让他们更加自信地表达自己的情感和思想。举办各种艺术展览、文艺演出等活动，以及利用网络平台等新媒体手段传播与推广艺术教育资源和信息等措施，可以让更多的人了解和接触到艺术文化领域的知识和技能，这些知识和技能的普及不仅可以丰富人们的精神文化生活内容，还可以拓展社会文化生活的形式和渠道，这对于推动社会文化事业的繁荣和发展具有重要的作用。艺术是民族文化的重要载体之一，承载着民族的历史记忆和文化传统。美育的推广和实践，可以让更多人了解和认识自己民族的优秀传统文化和艺术形式，这对于传承和弘扬中华优秀传统文化、增强民族自信心和凝聚力都具有重要的意义。

第三节　美育的实施路径与现实挑战

一、美育的实施路径

美育的实施路径多种多样，包括从艺术欣赏到生活实践，从个体体验到集体活动等各个层面。

1. 普及艺术教育

普及艺术教育是美育实施的重要途径之一。学校作为培养人才的摇篮，应该将艺术教育纳入课程体系之中，使其成为教育体系不可或缺的一部分。如此，每个学生都能接受到系统的艺术教育，从而培养学生的审美能力、创造力和人文素养。学校应该通过设置丰富多样的艺术课程（如音乐、美术、舞蹈等），让学生在学习过程中感受到艺术的魅力，激发他们的艺术潜能。

同时，社会各界也应积极参与艺术教育的推广和普及工作。政府、企事业单位、社会团体和公民个人都应该关注艺术教育，为艺术教育的普及贡献自己的力量。人们可以通过举办各类艺术活动，如艺术展览、音乐会、戏剧表演等，让公众有机会接触艺术、欣赏艺术。此外，还可以通过媒体、网络等渠道，传播艺术知识，推广艺术教育。为了让艺术教育惠及更多人，还应该加大对艺术教育资源的投入，包括优化艺术教育师资队伍，提高教师的专业素质和教学水平；增加艺

术教育设施设备，为学生提供良好的学习环境；制定相关政策，鼓励和支持艺术教育事业的发展。

普及艺术教育是实施美育的重要途径，需要全社会共同努力。学校应将艺术教育纳入课程体系，确保每个学生都能接受到系统的艺术教育；社会各界应积极参与艺术教育的推广和普及工作，为更多人提供接触艺术、学习艺术的机会。只有这样，才能培养出具有全面素质、创新精神和审美情趣的人才，为我国的文化事业和社会主义现代化建设作出贡献。

2. 营造美的环境

环境对一个人的影响是潜移默化而又深远的，如同春雨般润物细无声，它在无形中塑造人们的情感、思维和价值观。因此，为了有效地推行美育，应当竭尽所能地打造一个充满美的环境，这不仅仅局限于校园、城市或家庭，更应涵盖社会各个角落的审美布局与文化氛围。通过种植绿树、布置花卉、设置照明设施与艺术装置等多种手段，全方位提升环境的审美价值，从而使每一个人都能够在日常生活的每一刻感受到美的存在与力量。在校园内，如教室外、操场旁、走廊里等，都可以放置一些生动的艺术作品或绿植，从而激发学生的创造力与想象力；在城市中，合理规划公共空间与景观设计，设置休闲广场、艺术雕塑或者流动的喷泉，让人们在忙碌的生活中得以停下脚步，欣赏周围的美丽；在家庭里，家居环境的布置也应考虑色彩的搭配与艺术品的摆放，使得每一个角落都散发出温馨与美好。此外，还应鼓励社区举办开放的艺术展示、文化活动以及环保倡导，推动公众参与，增强居民的审美意识和社会责任感。通过这些努力，人们可以在生活中随时随地沐浴在美的氛围中，这不仅能够提升他们的生活质量，更能促进建立和谐美好的社会风尚，从而为全面推动美育的落实奠定坚实的基础。

3. 开展多彩活动

美育活动应当是丰富多彩、形式多样的。学校可以积极组织各种类型的艺术比赛、展览、演出等活动，以激发学生的艺术兴趣和创造力。例如，可以组织绘画比赛、摄影展览、音乐会、舞蹈表演等，让学生在参与中感受到艺术的魅力和乐趣。同时，学校还可以邀请艺术家来校举办讲座并给予指导，帮助学生更深入地了解艺术，提高艺术素养。

4. 加强美育师资建设

美育师资力量的培养和引进是推进美育工作不可或缺的基石。为了深化美育改革，必须重视和加强美育师资的培养，不断提升教师的专业水平和教学技能。这不仅需要系统的教育培训，还需要引进高素质的美育人才，以丰富美育师资队伍。

此外，建立健全的激励和评价机制对于调动美育教师的积极性、主动性以及创造性至关重要。公正的评价体系，能够让美育教师得到与其工作成绩相匹配的认可和奖励，从而激发他们的工作热情，推动他们在美育教学实践中发挥更大的作用。同时，激励机制也要注重发展教师的个人职

业规划，为其提供进一步深造和发展的机会，这对于吸引更多优秀人才投身美育事业同样重要。

多渠道加强美育师资的培养和引进，以及构建有效的激励和评价体系，能够确保美育事业拥有坚实的人才基础，进而推动美育工作向更高水平发展，为培养具有全面素质和创新精神的人才作出积极贡献。

二、美育的现实挑战

美育尽管在个体成长和社会发展中具有重要作用，但在实际实施过程中仍面临着诸多挑战。

1. 引导者与教育者的专业能力有待加强

当前，我国教育资源分配的不均衡问题依旧十分突出。特别是对一些经济条件相对较差、师资力量匮乏的地区和学校来说，要想开展高质量的美育教学活动，实在是难上加难。教育资源分配的不平衡现象，对美育的普及和进一步发展会产生严重的负面影响，且全方位完善人才激励机制做得仍不够到位，应以此激励更多教师参与进来。

2. 对于美育的重视度仍需提高

在当前教育体制之下，广大的学生承受着无比巨大的升学压力。这种压力往往使得他们在学习的过程中，不得不将更多的精力集中在那些需要考试的科目上，从而忽视了美育的重要性。在学校和家庭的环境下，一些家长和学校管理者认为，只有那些能够带来高分，有助于孩子们在升学考试中取得优势的科目才是"有用"的，而美育则被视为"无用"的。因此，他们在孩子们的学习生活中，往往忽视了美育的重要性，使得美育在我们的教育体系中难以得到应有的重视和发展。美育不仅仅是培养学生审美能力和艺术修养的一种教育方式，更是一种培养学生全面素质，提升他们的人格魅力，丰富他们的人生体验的重要途径。要更加重视美育的作用，让青年学子在未来的生活中，不仅有优秀的应试能力，更有丰富的人生体验和审美能力。

3. 审美观念的差异

由于地域、文化、家庭背景等因素的差异，人们的审美观念往往存在差异。这种审美观念差异使得美育在实施过程中难以形成统一的标准和评价体系，进而影响了美育的有效性和普及度。一方面，不同文化背景下的审美标准各具特色，难以用单一的标准来衡量和评价；另一方面，家庭和社会环境对个体审美观念的形成具有深远影响，使得每个人的审美偏好和取向都独一无二。

为了应对这一挑战，需要采取多元化的美育策略，尊重并包容各种审美观念。首先，教育体系应引入更多元化的美育内容，涵盖不同文化、不同艺术形式，让学生在广泛接触中培养开放包容的审美态度。其次，教师应具备跨文化教学的能力，引导学生理解和欣赏不同文化背景下的艺

术作品，增进对不同审美观念的理解和尊重。同时，学校可以组织跨文化的艺术交流活动，让学生在实践中体验和学习不同文化的审美价值。

此外，家庭作为美育的重要阵地，也应承担起培养孩子多元审美观念的责任。家长应鼓励孩子接触和尝试不同的艺术形式，尊重孩子的个性化选择，避免将自己的审美偏好强加给孩子。通过家庭和社会的共同努力，我们可以逐步建立起一个更加包容、多元的美育环境，让每个孩子都能在自己感兴趣的领域中找到美的所在，从而实现全面发展。

美育理论研究和实践探索还需进一步加强，不断总结和推广成功的做法。只有深入研究美育的规律和特点，才可以更好地把握美育的方向和目标，为美育的普及和发展提供有力的理论支撑和实践指导。同时还应关注美育与其他学科的融合与渗透，促进美育与德育、智育、体育等相互融合、相互促进，共同为学生的全面发展贡献力量。

第四节　美育浸润促进学生全面发展的研究

在教育这片广袤的天地里，美育如同璀璨星辰，以其独特的光芒照亮了学生全面发展的道路。美育不仅仅是艺术教育的代名词，更是培养学生审美情趣、提升人文素养、激发创新思维的重要途径。美育的力量渗透于学生的每一个成长瞬间，成为他们全面发展不可或缺的一环。

一、美育对学生全面发展的作用概述

1. 心灵的滋养与启迪

美育的首要作用在于滋养学生的心灵。在快节奏的现代生活中，学生面临着学业压力、人际关系等多重挑战，心灵容易感到疲惫与迷茫。而美育正是通过艺术的形式，为学生提供了一片宁静的港湾。无论是音乐的旋律、绘画的色彩，还是舞蹈的灵动、戏剧的情感，都能触及学生的内心深处，让他们感受到美的力量与温暖。这种心灵的滋养，有助于学生建立积极向上的心态，增强学生面对困难的勇气与信心。

同时，美育也是启迪学生智慧的重要途径。艺术作品中蕴含着丰富的思想内涵和深刻的人生哲理，学生在欣赏与创作的过程中，能够潜移默化地吸收这些养分，提升自己的思维能力和认知水平。例如，通过阅读文学作品，学生可以领略到不同的人生风景，拓宽自己的视野；通过参与音乐创作，学生可以锻炼自己的逻辑思维和创造力。这些经历，都将为学生的全面发展奠定坚实的基础。

2. 审美能力的提升与个性的张扬

美育的核心在于培养学生的审美能力。审美能力是现代社会公民必备的基本素质之一，它关乎个人品位、生活质量和精神追求。通过美育，学生可以学会如何欣赏美、创造美，从而提升自己的审美水平。这种能力的提升，不仅有助于学生更好地融入社会生活，还能让他们在纷繁复杂的世界中保持一颗敏感而纯净的心。

此外，美育还是学生个性张扬的重要舞台。在艺术创作的过程中，学生可以自由地表达自己的情感与思想，展现自己的独特魅力。这种个性的张扬，有助于培养学生的自信心和创造力，让他们在未来的道路上更加勇敢地追求自己的梦想。

3. 创新思维的激发与创造力的培养

美育的另一个重要作用在于激发学生的创新思维和创造力。艺术是创新的源泉，它鼓励人们打破常规、勇于尝试。在美育中，学生可以接触到各种新颖的艺术形式和表现手法，这些都将激发他们的创新思维和创造力。例如，在美术课上，学生可以尝试用不同的材料和技法创作作品；在音乐课上，学生可以尝试编写自己的旋律和歌词。这些尝试与挑战，都将为他们的创新思维和创造力提供源源不断的动力。

4. 人文素养的积淀与情感世界的丰富

美育还肩负着提升学生人文素养的重任。人文素养是一个人的内在品质和精神追求的综合体现，它关乎个人的道德情操、文化修养和社会责任感。通过美育实施，学生可以接触到丰富多彩的文化遗产和艺术作品，了解不同民族、不同地域的文化特色和历史背景。这种跨文化的交流与碰撞，有助于学生拓宽视野、增进理解、提升人文素养。

同时，美育也是丰富学生情感世界的重要途径。艺术作品往往蕴含着丰富的情感元素和人生哲理，学生在欣赏与创作的过程中，能够深刻体会到人类的情感世界和生命价值。这种情感的共鸣与体验，将有助于学生形成积极向上的人生观和价值观。

5. 全面发展的推动与终身学习的助力

美育的最终目的在于推动学生的全面发展。在美育的熏陶下，学生将不仅拥有扎实的学术基础和专业技能，还将具备敏锐的审美眼光、丰富的想象力和创造力、良好的人文素养。这些素质的综合提升，有助于他们在未来的学习和工作中更加得心应手、游刃有余。

此外，美育还是学生终身学习的重要助力。在当今信息爆炸的时代背景下，终身学习已成为每个人必备的能力。而美育所培养的审美能力、创新思维和人文素养等素质，正是终身学习所不可或缺的，是学生持续学习和不断进步的动力源泉。

美育在学生全面发展中扮演着举足轻重的角色。它滋养学生的心灵、启迪学生的智慧、提升学生的审美能力、激发学生的创新思维和创造力、积淀学生的人文素养并丰富学生的情感世界。因此，应该高度重视美育在教育体系中的地位和作用，努力为学生提供更多优质的美育资源和学习机会，让他们的成长之路更加丰富多彩、充满活力。

二、美育在全员、全过程、全方位育人中的价值

美育，作为教育体系中不可或缺的一环，其深远的意义远不止于简单地提升学生的审美能力。它如同一股清泉，滋养着学生的心灵，让他们在成长的道路上更加茁壮。下面将从多个维度深入探讨美育的育人价值，以及它如何塑造学生的综合素质。

1. 发现美：心灵的灯塔

在快节奏的现代生活中，人们往往被各种琐事和压力所包围，容易忽视内心的声音和对美的追求。美育，犹如一盏明灯照亮前行的道路，它引导学生放慢脚步，用心去感受生活中的美好。通过接触自然美、艺术美和社会美，学生的心灵得到了净化，他们的视野也因此变得更加开阔。

在忙碌的日常生活中，人们常常陷入烦琐的事务中，无法自拔，从而忽略了内心的声音和对美的渴望。美育就像一股清流，滋润着人们的心灵，使人们在黑暗中找到方向。学生可以通过接触自然美，欣赏大自然的美景，感受大自然的神奇；可以通过欣赏艺术美，欣赏绘画、音乐、舞蹈等，感受艺术的力量；还可以通过接触社会美，关爱他人，助人为乐，感受社会的温暖。

通过接触这些美好的事物，学生的心灵得到了净化，他们的视野也因此变得更加开阔，学会用心去感受生活中的美好，学会珍惜生活中的每一个瞬间。美育不仅是一种教育，更是一种生活态度，它使人们更加热爱生活，更加珍惜自己的人生。

（1）自然美的启迪。

大自然是美的源泉，无论是高耸入云的山峦，还是碧波荡漾的湖泊，无论是奔腾不息的江河，还是浩瀚无际的大海，无论是绚烂多彩的花朵，还是飞翔的鸟儿、游动的鱼儿、爬行的虫子，都充满了生命的奥秘和美的真谛。在美育的引领下，学生走出教室，走进自然，用双眼捕捉那些稍纵即逝的美景，用心灵聆听自然界的和谐乐章。他们用画笔描绘出山川湖海的壮丽，用文字记录下花鸟鱼虫的细腻。这样的经历，不仅让学生感受到大自然的壮丽与细腻，更激发了他们对生命的敬畏和热爱。他们开始明白，每一个生命都有其存在的意义，每一个自然景观都有其独特的美。这种对大自然的感悟，使他们的心灵得到了净化，使他们的审美能力得到了提升。

（2）艺术美的熏陶。

艺术是美的化身，是美的集中体现。在绘画、音乐、舞蹈和戏剧等各个领域，艺术都以其独特而深刻的方式，诠释着美的丰富内涵和无穷魅力。无论是鲜艳的色彩、优美的线条，还是动人

的旋律、优美的舞姿，都在向我们展示艺术的独特魅力。美育，是一种教育形式，引导学生欣赏和创作艺术作品，使他们仿佛置身于艺术的海洋之中，尽情地遨游，深入地感受艺术所蕴含的美妙力量。在这个过程中，学生不仅可以提高自己的审美鉴赏能力，还可以激发自己的创造力和想象力，使自己在艺术的道路上越走越远，越走越宽。

艺术美的熏陶不仅能够提升学生的审美鉴赏力，使他们对美有更深的理解和感悟，还能激发他们的创造力和想象力，让他们在艺术创作中能够更加自由地表达自己的思想和情感。同时，艺术也能让人们在忙碌的生活中找到一丝宁静和放松，使心灵得到滋养。

艺术和教育的关系密不可分，它们相互促进，共同成长。艺术是美的集中体现，美育则是引导人们感受和理解艺术美的过程。通过艺术和教育，人们可以更好地理解和欣赏美，也可以更好地激发自己的创造力和想象力，自己的生活也更加丰富多彩。

（3）社会美的感悟。

社会美主要表现在人与人之间的和谐共处、社会的文明进步以及人类文明的传承与发展等方面。美育的主要目的是引导学生关注社会现象、参与社会实践，使学生学会从社会生活中发现美、感悟美。对社会美的感悟不仅能够增强学生的社会责任感和使命感，还能促进他们形成正确的价值观和世界观。

在人与人之间的和谐共处方面，社会美体现在人们之间的相互理解、尊重和关爱。这种和谐共处是基于人们对社会美的感悟和认同，他们能够主动地去关注他人的需求，尊重他人的权益，关爱他人的感受。如此，社会就能够形成一个温馨、和谐的氛围，人们能够在其中安居乐业，享受生活的美好。

在社会的文明进步方面，社会美体现为人们的文化素养、道德品质和行为规范的提升。这种文明进步是基于人们对社会美的感悟和追求，人们能够自觉地遵守社会规范，尊重他人的权益，关心社会公共事务，积极参与社会建设。如此，社会就能够不断向着文明、进步的方向发展，为人们创造更好的生活条件。

在人类文明的传承与发展方面，社会美体现为传统文化和现代文化的融合与创新。这种传承与发展是基于人们对社会美的感悟和担当，他们能够珍视传统文化的精髓，吸收现代文化的优点，不断进行文化的创新与发展。如此，社会就能够保持文化的活力，为人类文明的进步作出贡献。

对社会美的感悟，不仅能够增强学生的社会责任感和使命感，还能促进他们形成正确的价值观和世界观。通过美育的培养，学生将能够更好地理解和欣赏社会美，从而更好地为社会作出贡献，推动社会的和谐发展。

2. 欣赏美：美的感知与个人提升

美育不仅仅是审美能力的培养，更是学生综合素质提升的重要途径。它涉及认知、情感、意志、行为等多个方面，对学生的全面发展具有深远的影响。

（1）认知能力的提升。

美育是一种重要的教育方式，它通过引导学生去观察、分析和评价美的现象，促进了学生认知能力的发展。在欣赏和创作艺术作品的过程中，学生不仅需要运用逻辑思维去理解美的内涵，还需要运用形象思维去表达美的内涵。这种教育方式不仅提高了学生的思维能力，还增强了他们的观察力和判断力。通过美育，学生能够更加深入地理解艺术，更加敏锐地观察世界，更加准确地判断事物。因此，美育在学生的全面发展中起着重要的作用。

（2）情感世界的丰富。

美育对学生的情感世界有着深远的影响，它能够唤醒学生内心深处的情感共鸣，使他们的情感世界变得更加丰富多彩和精致细腻。当学生投身于美的怀抱中，他们会不可避免地感受到愉悦、感动、震撼等多样化的情感波动。这些情感的体验和感受，不仅能够帮助学生塑造一种积极向上、乐观进取的生活态度，还能有效提升他们的同理心和共情能力，使他们更加理解和关心他人。

在美育的熏陶下，学生的情感世界将得到极大的拓展和深化。他们开始学会欣赏生活中的美好事物，对周围的环境和人们充满了更多的热爱和关怀。这种热爱和关怀，将促使他们在日常生活中更加关注他人的需求和感受，从而更加具备同理心和共情能力。

同时，通过美育，学生的情感体验也将更加丰富和深刻。他们能够在面对生活中的挑战和困难时，更容易找到内心的力量和勇气，以积极的态度去面对和解决问题。这种积极向上的生活态度，将有助于他们在人生的道路上走得更远，实现自己的梦想和目标。

美育对学生的情感世界有着重要的影响，它能够激发学生的情感共鸣，丰富他们的情感体验，培养他们的同理心和共情能力，使他们在生活中更加积极向上。因此，应该重视美育的推广和实施，让更多的学生能够受益于美育，从而拥有更加美好和有意义的人生。

（3）意志品质的锻炼。

美育在塑造学生意志力量方面发挥着至关重要的作用。在艺术创作的旅程中，学生不可避免地需要投入大量的时间与精力，去反复尝试、探索和磨炼自己的技艺。这不仅需要耐心和恒心，更考验学生面对困难和挑战时能否保持坚定信念和顽强拼搏意志。在遭遇失败和挫折时，美育帮助学生建立起一种积极的心态，让他们懂得如何保持冷静、分析和克服问题，而不是轻易放弃。通过这样的经历，学生不仅学会了如何坚持自己的梦想，更深刻地理解了奋斗的价值和意义。这样的过程无疑是培养学生形成坚韧不拔意志品质的宝贵机会，也为他们将来面对生活中的各种挑战奠定了坚实的基础。

（4）行为习惯的养成。

美育在教育体系中扮演着至关重要的角色，它不仅是一种艺术教育的体现，更是一种培养学生审美情感和精神境界的途径。通过美育的深入实施，学生逐步形成一系列优秀的言行举止和行为习惯。在美的氛围中沉浸日久，学生会不自觉地提升对个人仪表和形象的关注，他们在日常生活中会越发注重自己的着装打扮、言谈举止以及待人接物的态度，力求在各个方面都能够体现出

一种内在与外在相结合的审美追求。这种对美的内在驱动，使得学生在追求外在形象的同时，也会自然而然地重视起个人内在素质的培养，从而努力做到内外兼修，达到一种和谐的全面发展状态。

此外，这种对美的不懈追求和内在修养的提升，对学生来说，不仅仅是个人的成长需要，更是他们在社会生活中产生积极影响的重要途径。学生群体是社会的一分子，他们的行为习惯和价值取向在很大程度上预示着社会的未来发展方向。因此，美育的推广和实践，能够促使学生在追求美的过程中，形成积极向上、健康文明的社会风气，这对于构建和谐社会、推动社会主义文化大发展、大繁荣具有极其重要的意义。通过美育的不断深化，未来社会中将涌现出更多富有创造力、道德修养和审美情趣的高素质公民，共同为社会的进步和发展作出贡献。

3. 创造美：多层联合打造自由体验空间

美育的实施需要多方的共同努力。以下是一些具体的实践路径，以供参考，在本书的后续章节中将会以案例进行进一步探讨。

（1）家校教育联动。

学校应当全面并深入地将美育融入整个课程体系之中，确保开设涵盖广泛领域的美术、音乐以及其他艺术类课程。这不仅包括基础的艺术教育，还应该延伸至更为专业的领域，如雕塑、摄影、戏剧和新媒体艺术等。为了保证教学质量，学校需要配备一支专业的师资队伍，他们不仅要有扎实的艺术功底，更应具备优秀的教学能力和创新精神，能够引导学生探索艺术之美，激发学生的创造力和想象力，并积极组织多样化的艺术活动和比赛，以此来搭建一个让学生能够充分展示自我才华和创造力的平台。通过这些活动，学生不仅能够得到实践的机会，提升自己的艺术技能，还能够在观赏和评价他人的作品时，学会欣赏美、理解美和评价美。

家庭无疑是美育的关键场所之一，在孩子的成长过程中扮演着至关重要的角色。家长应当密切留意并重视孩子的审美需求，为他们创造和提供丰富多彩的艺术资源和参与机会。例如，家长可以主动带孩子去参观博物馆、美术馆之类的艺术场所，让他们在欣赏各种艺术作品的过程中，感受艺术的独特魅力和深远影响。此外，观看音乐会、舞蹈表演等艺术活动也是极好的选择，这不仅能让孩子们领略到艺术家们的精湛技艺，更能让他们在艺术的熏陶中逐渐提升自己的审美能力。同时，家长也可以鼓励孩子积极参与到家庭装饰和手工制作等活动中来，让他们在动手操作的过程中，培养自己的动手能力和实践技能。通过这些富有趣味性和创造性的活动，孩子们不仅能够学到很多实用的生活技能，还能在实践中不断提升自己的审美水平和创造力。总之，家长应当充分利用家庭这个美育的平台，关注孩子的审美需求，为他们提供丰富多彩的艺术资源和机会，助力他们在艺术的道路上越走越远。

（2）线上线下推进。

社会应该全面支持和确保美育的实施和发展。政府可以在财政和资源上加大对文化艺术领域的投资，建立更多的公共文化设施和艺术场馆，让公众有更好的场所去接触和欣赏艺术。此外，

政府还可以出台相关的政策法规，激励和协助社会各界力量积极参与到美育事业中来，共同推动美育的发展。此外，新时代情境下，媒体和网络在美育中也扮演着重要的角色。媒体和网络可以通过传播优秀的文化艺术作品和理念，提升公众对艺术的认知和欣赏能力，从而营造一个良好的社会文化氛围。媒体和网络应该利用其自身的优势，推广艺术教育，让更多人了解和参与艺术活动。

三、美育的深远影响

（1）促进个人全面发展。

美育不仅能够激发学生的创造力，还能够促进他们的全面发展。在美育的熏陶下，学生能够逐渐形成良好的审美观念和人文素养；能够培养自己的情感表达能力和人际交往能力；能够形成积极向上的人生态度和价值观。这些品质和能力将伴随他们一生，成为他们成长道路上的宝贵财富。

（2）推动社会文明进步。

美育的深远影响还体现在推动社会文明进步方面。一个充满创造力的社会必然是一个充满活力和创新精神的社会。美育通过培养具有创造力的人才来推动社会的创新和发展；通过传播优秀的文化艺术成果来丰富人们的精神世界和提升社会的文明程度。因此美育是推动社会文明进步的重要力量之一。

（3）传承与发展民族文化。

美育在传承与发展民族文化方面也发挥着重要作用。通过学习和传承优秀的民族文化和艺术成果，学生能够更加深入地了解和认识自己的民族文化身份和价值观；能够培养自己的民族自豪感和文化自信心。同时他们也能够将这些传统文化元素融入自己的艺术创作中，为民族文化的传承与发展注入新的活力和创造力。

美育是激发学生创造力的重要途径之一。它通过培养学生的想象力、联想力和创新思维来激发他们的创造力；通过提供自由表达的平台来释放和发挥他们的创造力；通过丰富多样的艺术实践来丰富他们的精神世界和提升他们的文化素养。因此应该高度重视美育在教育体系中的地位和作用，为学生提供更加优质的美育资源和更加广阔的艺术发展空间，让他们的创造力在美育的滋养下绽放出更加璀璨的光芒。

四、情感的陶冶

美育还具有陶冶学生情感的作用。情感是人类精神生活的重要组成部分，它影响着人的行为、态度和价值观。通过美育，学生可以接触到各种优秀的艺术作品和文化遗产，这些作品所蕴含的情感和思想能够深深地触动学生的心灵，使他们在欣赏和学习的过程中产生共鸣和感悟。这种情感的陶冶不仅能够使学生更加热爱生活、珍惜友情和亲情，还能够培养他们的同情心和责任心。

美育作为贯穿于教育体系中的重要环节，其深远意义远不止于技艺的传授与审美能力的提升。它如同一股温柔的力量，悄然间在学生的心田播种下情感的种子，滋养着他们精神世界，使之更加丰富多彩，充满人文关怀。下面将从多个维度深入探讨美育如何陶冶学生情感，以及这一过程中所产生的深远影响。

1.情感共鸣：艺术作品的心灵桥梁

在美育的殿堂里，每一幅画作、每一首乐曲、每一部文学作品都是情感与思想的载体。它们穿越时空的界限，将创作者的喜怒哀乐、爱恨情仇凝聚于笔端或音符之间，等待着与后世的心灵相遇。当学生沉浸在这些艺术作品的世界中，他们仿佛穿越时空，与创作者进行了一场无声的对话。这种跨越时空的情感共鸣，让学生深刻体会到人类情感的共通性，学会从他人的视角审视世界，感受生活的多彩与复杂。

例如，当学生欣赏凡·高的《星空》时，那绚烂而扭曲的星空不仅展现了艺术家内心的孤独与挣扎，也激发了学生对于宇宙奥秘的好奇与向往。这幅画仿佛是一个情感的触发器，让学生在惊叹于艺术之美的同时，也开始思考自己生命中的那些困惑与追求。又如，聆听贝多芬的《命运交响曲》，那激昂的旋律仿佛在诉说着命运的挑战与不屈，激励学生面对困难时保持坚韧不拔的精神。

2.情感升华：从感性到理性的跨越

美育不仅仅停留在感性体验的层面，它更是一种引导学生从感性认识到理性思考的过程。在欣赏艺术作品的过程中，学生不仅会被作品所表达的情感所打动，更会在这种感动中逐渐学会分析、比较和评价。学生开始思考作品背后的时代背景、创作者的生平经历以及作品所反映的社会现实等更深层次的问题。这种从感性到理性的跨越，不仅丰富了学生的知识储备，更提升了他们的思维能力和审美鉴赏力。

通过美育的熏陶，学生逐渐形成了自己独特的审美观念和价值取向。他们开始懂得如何区分美与丑、善与恶，并在日常生活中积极追求那些能够触动心灵、启迪智慧的美好事物。这种情感的升华不仅让学生更加热爱生活、珍惜友情和亲情，更让他们学会了如何以一颗善良、宽容和感恩的心去面对这个世界。

3.情感表达：从内心到外在的释放

美育还为学生提供了一个情感表达的舞台。在艺术创作的过程中，学生可以将自己的所见、所感、所思、所想通过绘画、音乐、舞蹈、文学等多种形式表达出来。这种情感的释放不仅让学生感到轻松和愉悦，更让他们学会了如何有效地表达自己的情感和思想。

艺术创作的过程本身就是一个情感加工和再创造的过程。学生在创作过程中会不断调整自己

的情绪和状态,以达到最佳的艺术表现效果。这种情感的调节和表达能力的提升不仅有助于学生的心理健康发展,更让他们在未来的生活和工作中更加自信和从容地面对各种挑战和困难。

4. 情感共鸣的社会效应

美育的陶冶作用不仅仅局限于个体层面,它还具有广泛的社会效应。当学生通过美育获得了丰富的情感体验和深刻的审美感悟后,他们会更加关注社会的发展和人类的命运。他们会在日常生活中积极传播正能量、弘扬真善美,为构建和谐社会贡献自己的力量。

同时,美育还能够促进不同文化之间的交流和融合。艺术作品作为文化的重要载体之一,承载着不同国家和民族的独特情感和思想。通过欣赏和学习不同文化的艺术作品,学生可以更加深入地了解其他国家和民族的历史、文化和社会现实,从而增进相互之间的理解和尊重。这种跨文化的交流和融合不仅有助于培养学生的国际视野和跨文化交际能力,更有助于推动世界的和平与发展。

美育在陶冶学生情感方面发挥着不可替代的作用。它通过艺术作品这一独特的情感载体,引导学生跨越时空的界限与创作者进行心灵对话;通过从感性到理性的跨越提升学生的审美鉴赏力和思维能力;通过艺术创作的过程为学生提供情感表达的舞台;并通过其广泛的社会效应促进不同文化之间的交流和融合。因此,我们应该高度重视美育的重要性并将其贯穿于整个教育体系中以使学生全面发展。

五、品德的塑造

艺术作品,无论是诗词歌赋、绘画雕塑,还是音乐舞蹈、戏剧影视,都是人类情感与思想的结晶。它们以独特的艺术语言,描绘着人性的光辉与阴暗,传递着道德的力量与智慧。当学生沉浸在这些作品之中,他们往往能够产生强烈的情感共鸣,进而对作品所蕴含的道德观念产生认同。例如,通过欣赏杜甫的《春望》,学生不仅能感受到诗人对国家兴亡的忧虑和对人民疾苦的同情,更能激发起内心深处的爱国情怀和社会责任感。这种情感共鸣与道德认同,正是美育塑造学生品德过程中的重要一环。

1. 审美体验与品德提升

美育的核心在于审美教育,即通过艺术欣赏和创作活动,培养学生的审美能力和审美趣味。而审美体验的过程,实际上也是学生品德提升的过程。在欣赏美的过程中,学生会逐渐学会区分真善美与假恶丑,形成正确的审美观和价值观。这种审美观和价值观的形成,将直接影响学生的行为选择和品德表现。例如,一个具有良好审美素养的学生,在面对生活中的诱惑和挑战时,更有可能保持清醒的头脑和坚定的立场,做出符合道德规范的选择。

2. 美育与品德塑造的深度融合

（1）艺术作品中的品德教育元素。

艺术作品不仅是美的载体，更是品德教育的生动教材。无论是古典诗词中的忠孝节义、家国情怀，还是现代绘画中的创新精神、人文关怀，都蕴含着丰富的品德教育元素。这些元素通过艺术家的精心构思和巧妙表达，以艺术的形式呈现在学生面前，使学生在欣赏艺术的同时，也接受了一次深刻的品德教育。例如，通过欣赏罗中立的油画《父亲》，学生可以深刻体会到农民的艰辛与伟大，从而更加珍惜来之不易的幸福生活，增强对社会的责任感和使命感。

（2）美育活动中的品德实践。

美育不仅需要在课堂上进行艺术欣赏和理论教学，更需要通过实践活动来加深学生对美的理解和感悟。在美育实践活动中，学生可以亲身体验艺术的魅力和力量，将所学的艺术知识和技能应用于实际创作中。这种实践活动不仅有助于提升学生的艺术素养和创新能力，更能在实践中培养他们的团队合作精神、吃苦耐劳精神和坚持不懈的毅力。这些品质都是学生未来人生道路上不可或缺的宝贵财富。

3. 美育在品德塑造中的独特优势

（1）潜移默化的影响。

美育在塑造学生品德方面的独特优势在于其潜移默化的影响。与传统的说教式教育相比，美育更加注重通过艺术作品的感染力和艺术活动的吸引力来引导学生自主思考、自我感悟。这种潜移默化的影响方式更容易被学生所接受和内化，从而使学生在不知不觉中形成正确的价值观和道德观。

（2）情感与理性的融合。

美育在品德塑造过程中实现了情感与理性的融合。艺术作品以其独特的情感表达方式触动着学生的心灵深处，激发起他们内心深处的共鸣和感动。同时，通过艺术欣赏和创作活动，学生还可以学会运用理性的思维去分析和理解艺术作品中所蕴含的道德观念和人生哲理。这种情感与理性的融合使得美育在品德塑造方面更加全面和深入。

六、综合素质的提升

美育最终的目的在于全面提升学生的综合素质，这是一个多维度、深层次的教育目标。在这个过程中，美育不仅仅是关于艺术技巧或知识的传授，更是一种深刻的人文关怀和生命教育的体现。

1. 知识层面的拓展与深化

（1）艺术基础知识的积累。

美育的基本宗旨和首要任务是使学生能够亲密接触，并且深入理解多样化的艺术门类，这些艺术门类包括但不限于绘画、音乐、舞蹈、戏剧、影视等。通过对这些艺术领域进行系统化学习，学生能够逐渐掌握每个艺术领域的基础知识和必要的技能，进一步地，他们还能够领悟不同艺术流派所独有的风格特点以及它们各自所承载的历史文化背景。这种知识的不断积累和丰富，不仅能够帮助学生打开一扇通往艺术领域深邃内涵的大门，而且为他们未来在审美领域做出独立的判断，以及在艺术创造活动中进行富有创造性的实践，奠定了坚实的基础。

（2）跨学科知识的融合。

美育的重要性在于它不是仅局限于艺术领域的教学，而是强调艺术与其他学科之间的交叉融合。例如，在文学作品中欣赏音乐，不仅能够感受到文字的优美，还能够通过音乐来进一步理解文学作品的内涵；同样，在音乐中品味诗词，不仅能够欣赏到旋律的美妙，还能够通过诗词来丰富音乐的层次感；在绘画中理解历史，不仅能够看到画面的艺术价值，还能够通过历史背景来加深对绘画作品的理解。这种跨学科的融合，使得学生能够在学习过程中形成更加全面、立体的知识结构，从而提高他们的综合素养和创新能力。

同时，美育的教育方式也极大地促进了学生对人文社科、自然科学等多领域知识的兴趣和探究欲望。通过艺术的形式，学生能够更加直观地感受到各个学科之间的联系，从而激发他们对知识的渴望和探索的热情。这种跨学科的学习方式，不仅有助于学生掌握各个学科的基本知识，还能够培养他们的思维能力和创新能力，使他们能够在未来的学习和工作中更好地应对各种挑战。因此，美育在学生的全面发展和素质提高中起着至关重要的作用。

2. 能力层面的提升与培养

（1）审美能力的提升。

美育的核心宗旨在于深入培育和提高学生的审美及艺术鉴赏能力。美育透过丰富多彩的艺术欣赏活动以及亲身体验，使得学生能够持续且系统地增强对于美的感知力、理解力和判断力。在这个过程中，学生将学会如何从多个维度，如形式、内容、情感等方面，全面而深入地评价和理解艺术作品，进而形成他们自己独到且个性化的审美标准和价值取向。这种审美能力的提升，不仅能够让学生更加细腻和敏感地捕捉到生活中的各种美好瞬间，还能够显著提高他们的生活品质，增强他们的幸福感。

（2）创造力的激发。

美育依然是启迪学生创新精神的重要渠道。在艺术创作的历程中，学生需要不断地进行深入思考、自由想象和独立创造。他们尝试着用新颖独特的手段来阐述自己的观念和情感，勇敢地打破传统的束缚和限制。这种充满创造性的思维和实践活动，不仅有助于塑造学生的创新思维和提高应对问题的能力，而且为他们未来的职业生涯开辟了宽广的道路和无限的可能性。

3. 情感层面的滋养与升华

（1）情感的表达与宣泄。

美育为学生提供了一个表达情感和宣泄情绪的平台。在艺术创作和欣赏的过程中，学生可以将自己的喜怒哀乐、爱恨情仇等情感通过艺术作品表达出来。这种情感的表达和宣泄，有助于他们更好地认识自己、理解他人，建立健康的人际关系。

（2）情感的共鸣与升华。

美育还着重于情感的共鸣与升华。通过欣赏优秀的艺术作品，学生能够深刻感受到作品中蕴含的丰富情感力量和深刻价值观念。这些情感力量和价值观念能够触动学生的心灵深处，引发他们的共鸣和深思。在共鸣的过程中，学生的情感得到了升华和净化，他们的精神世界变得更加丰富多彩和深邃。

4. 品德层面的塑造与提升

（1）道德观念的形成。

美育在塑造学生品德方面发挥着重要作用。艺术作品通常蕴含着深厚的道德内涵和多元化的价值观念。通过欣赏和学习这些艺术作品，学生能够深刻地感受到真善美的力量和价值。在此过程中，他们逐渐学会如何区分是非善恶、辨别美丑真伪，从而逐步形成正确的道德观念和价值取向。这对于他们的个人成长和社会适应性具有重要意义。

美育作为一种教育手段，旨在培养学生对艺术的感知能力、审美情趣和创造力。在学生欣赏艺术作品的过程中，他们不仅能够感受到艺术的美，还能够领悟到作品中所蕴含的道德和价值观。这些艺术作品成为学生品德教育的载体，帮助他们塑造健全的人格和正确的价值观。

通过美育，学生可以接触到丰富多样的艺术形式，如绘画、音乐、戏剧等。这些艺术形式中蕴含着人类文明的智慧和精髓，是道德观念和价值取向的体现。学生在欣赏和学习这些艺术作品的过程中，能够不断提高自己的道德修养和审美水平，逐渐形成正确的道德观念和价值取向。

此外，美育还有助于培养学生的人文关怀和责任感。艺术作品中往往会反映社会现实和人类命运，学生通过学习这些作品，能够关心他人、关注社会，树立起为人民服务的意识。这种责任感来源于学生对艺术作品中道德和价值观的认同，可以对学生的人生观和价值观产生深远影响。

美育在塑造学生品德方面发挥着重要作用。这种教育方式不仅有助于学生的个人成长，还能够培养他们的人文关怀和责任感，为他们的未来发展奠定坚实基础。

（2）社会责任感的培养。

美育在教育体系中占据着重要的地位，它不仅能传授艺术知识和技能，还能培养学生的社会责任感。通过参与各种艺术创作和实践活动，学生不仅能够提升自身的审美能力和创造力，更能

够更加深入地了解社会现实和人民的真实需求。

在艺术创作的过程中，学生可以接触到各种各样的社会议题，他们可以通过自己的作品去关注这些社会问题，表达对社会现象的看法和关怀。例如，他们可以通过绘画、音乐、舞蹈等形式，去展现社会中的不公现象，揭露社会问题，为社会弱势群体发声。

同时，美育也鼓励学生用艺术的方式去传递社会正能量，通过创作鼓舞人心的作品，激发人们对美好生活的向往，传递希望和温暖。例如，在疫情期间，学生可以通过艺术作品表达对抗疫一线工作者的敬意和支持，鼓舞大家的士气。

通过美育培养，学生将学会如何用艺术的方式去关注社会问题、表达社会关怀、传递社会正能量。这种社会责任感的培养，将使学生成为有担当、有爱心、有责任感的社会公民，为社会的发展和进步贡献自己的力量。

5. 身心健康层面的关注与促进

（1）身体健康的保障。

美育不仅专注于学生艺术素养的提升，同样高度重视学生的身体健康。在参与艺术创作与实践活动的过程中，学生需要进行各式各样的身体运动和锻炼。这些活动不仅包含舞蹈、戏剧等表演艺术，还需要进行绘画、雕塑等创作实践，使得学生在动手操作中活跃身体，从而提高他们的身体素质和免疫力。此外，这些身体活动还有助于促进学生身体发育，帮助他们健康成长。

与此同时，美育倡导身心合一的理念，强调艺术教育在培养学生过程中应注重心理与生理的平衡。因此，美育鼓励学生通过艺术的方式去调节身心状态，找到内心的宁静，缓解因学习、生活带来的压力和疲劳。在艺术的氛围中，学生可以尽情释放自己的情感，用画笔、音符、舞蹈等方式表达内心的喜怒哀乐，使自己的心灵得到滋养和升华。

美育关注学生的全面成长，既注重提升他们的艺术素养，也关心他们的身体健康。通过艺术教育，让学生在充分锻炼身体的同时，实现心灵的净化，真正达到身心合一的境界。在这个过程中，学生不仅能够收获美好的艺术体验，还能为他们的未来人生奠定坚实的精神和生理基础。

（2）心理健康的维护。

美育在学校教育中占据着不可或缺的地位，它对于维护学生的心理健康起着至关重要的作用。艺术创作以及欣赏活动不仅能够帮助学生有效地释放内心的压力和负面情绪，还能在一定程度上缓解焦虑和抑郁等常见的心理问题。此外，美育还着重强调了自我认知和自我接纳。通过参与艺术创作和反思活动，学生能够更加深入地了解自己的内心世界，认识自己的优点和不足，进而学会接纳自己。这种自我认知和接纳能力的提升，将有助于他们建立健康的自我形象和自尊自信，为未来的成长和发展打下坚实的基础。

6. 心理素质层面的提升与强化

（1）抗挫折能力的培养。

美育还注重培养学生的抗挫折能力。在艺术创作和实践中，学生难免会遇到挫折和失败。然而，这些挫折和失败也可以推动他们成长和进步。通过面对挫折和失败，学生能够学会坚持和努力、勇于挑战和突破自我。这种抗挫折能力的培养将使他们更加坚韧不拔、勇往直前。

（2）适应能力的提升。

美育还强调适应能力的提升。在快速变化的社会环境中，学生需要具备良好的适应能力和应变能力。通过参与艺术创作和实践活动，学生能够学会适应不同的环境和挑战、灵活应对各种情况。这种适应能力的提升将有助于他们更好地适应未来的社会和生活，为个人的全面发展奠定坚实的基础。

（3）团队协作与沟通能力的提升。

美育活动中，常常需要学生进行团队合作，共同完成艺术创作或表演。在这个过程中，学生学会了如何与他人协作、如何有效沟通、如何共同解决问题。这种团队协作和沟通的经验，不仅增强了他们的社交技能，还培养了他们的领导力和团队合作能力，为将来的工作和社会生活打下坚实的基础。

（4）批判性思维的培养。

美育不仅鼓励学生欣赏和创造美，也引导他们学会批判性地审视艺术作品和现象。通过对不同艺术作品的比较分析，学生学会了独立思考、理性判断，形成了自己的见解和观点。这种批判性思维的培养，使他们在面对复杂问题时能够保持清醒的头脑，做出明智的决策。

7. 文化传承与创新

（1）传统文化的传承。

美育在继承和发扬传统文化这一重要任务中，担任着至关重要的角色。通过深入学习和仔细欣赏传统的艺术形式，学生能够更加全面而深入地理解中华民族悠久而辉煌的历史，以及丰富多彩的文化传统。这不仅能够增强学生的民族自豪感，还能提升他们对本民族文化的认同感。这种文化的传承，不仅仅是对过去的回顾和纪念，更是对未来的期待和展望。它为我国文化的持续繁荣和发展，提供了源源不断、永不枯竭的动力。这种动力，将激励着一代又一代的年轻人，去更深入地了解和学习我们的传统文化，从而使我们的文化得以更好地传承和发展。

（2）传统文化的创新。

在继承和发扬中华民族悠久而丰富的传统文化的同时，美育更是不遗余力地倡导和激励学生敢于进行创新性的尝试，勇于探索和开拓新的艺术表现形式以及创作技巧。他们大胆地将传统文化中的经典元素与现代化的思想观念进行深度整合，努力创造出既具有民族特色又符合时

代精神的艺术佳作。这样的创新理念和探索精神，不仅极大地拓展了艺术领域的边界，丰富了艺术作品的外在形式和内在内容，更为中华民族文化的持续繁荣和创新发展注入了强大的动力和生机。

七、跨文化交流的能力

在全球化的浪潮中，跨文化交流能力的重要性日益凸显，它如同一座桥梁，连接着不同国家、不同民族、不同文化。美育作为教育体系中的重要一环，其独特的作用在培养这种能力上尤为显著。通过美育的滋养，学生不仅能够学会欣赏和解读各种艺术作品，更能从中领略到不同文化的精髓与魅力，进而培养出一种超越国界、超越种族的文化敏感性和包容性。

1. 美育与跨文化交流能力的内在联系

（1）美育：文化的窗口。

美育是培养学生审美能力和艺术素养的教育。它不仅局限于绘画、音乐、舞蹈等具体艺术形式的传授，更在于引导学生通过艺术作品这一媒介，去感知、理解和体验不同文化的独特韵味。每一件艺术作品都是其所属文化的缩影，蕴含着丰富的历史、哲学、宗教和民俗信息。因此，美育实际上为学生打开了一扇通往世界多元文化的窗口。

（2）跨文化交流能力的核心要素。

跨文化交流能力，是指在不同文化背景下进行有效沟通、理解和合作的能力。它要求个体具备开放的心态、敏锐的洞察力、灵活的思维方式和良好的沟通技巧。而美育所培养的审美鉴赏力、文化敏感性和创造力，正是这些核心要素的重要基石。通过美育的熏陶，学生能够更加敏锐地察觉到不同文化之间的差异和共通之处，从而在跨文化交流中展现出更高的适应性和包容性。

2. 美育如何促进跨文化交流能力的发展

（1）拓宽视野，增进理解。

美育通过展示世界各地的艺术作品和文化遗产，帮助学生拓宽国际视野，了解不同文化的多样性和复杂性。当学生置身于这些跨越时空的艺术之旅时，他们会逐渐意识到每一种文化都有其独特的价值和魅力，从而学会以更加客观和全面的态度去看待世界。这种理解的深化，为跨文化交流奠定了坚实的基础。

（2）培养尊重与包容。

美育强调对艺术作品的审美体验和个人感受的尊重，这种尊重同样适用于对不同文化的态度。在美育课堂上，学生会接触到各种风格迥异、表现形式多样的艺术作品，这些作品往往承载着不

同文化的深刻内涵和独特情感。通过深入解读这些作品，学生能够逐渐学会尊重每一种文化，并培养出对不同文化的包容心态。这种尊重与包容，正是跨文化交流不可或缺的精神支柱。

（3）提升沟通与表达能力。

美育还注重培养学生的沟通与表达能力。在欣赏和讨论艺术作品的过程中，学生需要学会用准确、生动的语言来表达自己的感受和见解。这种训练不仅有助于提升学生的语言表达能力，还能帮助他们更好地理解和适应不同文化背景下的沟通方式。在跨文化交流中，良好的沟通能力是建立信任、促进合作的关键所在。

（4）激发创造力与想象力。

美育鼓励学生发挥创造力，勇于尝试新的艺术表现形式和创作手法。这种创造力的培养，对于跨文化交流同样具有重要意义。在跨文化环境中，面对不同的文化元素和思维方式，创造力能够帮助个体打破常规、创新思路，从而找到更加有效和和谐的交流方式。同时，想象力也是跨文化交流中的宝贵资源，它能够帮助个体跨越文化和语言的障碍，实现心灵的沟通和共鸣。

3. 跨文化交流能力在全球化时代的重要性

（1）促进国际合作与发展。

在全球化时代，国际合作与发展已成为不可逆转的趋势。而跨文化交流能力则是推动这一进程的重要力量。具备跨文化交流能力的人才，能够在国际舞台上发挥更大的作用，促进不同国家、不同领域之间的合作与交流。这种合作与交流不仅能够推动经济全球化的深入发展，还能促进文化的相互借鉴和融合，共同构建人类命运共同体。

（2）增进文化认同与归属感。

跨文化交流能力的提升，有助于个体在全球化背景下保持文化认同感和归属感。在多元文化的冲击下，个体容易感到迷茫和失落。而通过跨文化交流的学习和实践，个体能够更加清晰地认识到自己所属文化的独特性和其价值所在，从而增强文化自信和归属感。这种文化认同和归属感的增强，有助于维护社会的和谐稳定和促进文化的繁荣发展。

八、终身学习的动力

美育还能够为学生提供终身学习的动力。在美育实施的过程中，学生会发现艺术和美是无穷无尽的，总有新的知识和技能等待他们去探索和掌握。这种对未知世界的好奇心和求知欲将成为学生终身学习的动力源泉。当学生养成了终身学习的习惯时，他们就能够不断地提升自己的能力和素质，适应不断变化的社会和时代需求。

九、美育浸润育人过程中的挑战与对策

1. 美育浸润育人过程中的挑战

在目前我们所处的教育模式中，应试教育依然扮演着不可或缺的角色，它的影响力深远且广泛。这样的情况下，当谈及美育时，不少学校和家长便会显得有些无力和退缩，甚至有的学校和家长会对美育采取忽视的态度。他们将大部分的精力、时间和资源都倾注于文化课程的学习上，认为这才是学生成长中最为关键的部分，从而忽略了美育的重要性。这种观念和行为，无疑对美育在培养学生品德、审美和创造力等方面所能够发挥的作用，造成了极大的限制和影响。

2. 美育浸润育人过程中的对策

要充分发挥美育在塑造学生品德方面的重要作用就需要人们转变观念、改革创新。首先人们要认识到美育与德育、智育等是相互关联、相互促进的；其次要加强美育课程的建设和改革，提高美育教学的质量和效果；最后还要加强家校合作，共同营造良好的美育氛围，让学生在家庭和学校都能接受到良好的美育熏陶。

美育在塑造学生品德方面发挥着不可替代的重要作用。通过艺术作品的欣赏和创作活动，学生可以汲取营养、树立正确的价值观和道德观；通过美育与品德塑造的深度融合，学生可以更加深入地理解和感悟艺术作品的内涵和价值；通过美育在品德塑造中的独特优势，可以更好地引导学生健康成长、全面发展。因此应该高度重视美育，并通过将其纳入学校教育的重要组成部分，或积极探索多方育人融合途径，进而培养具有高尚品德、创新精神和实践能力的新时代人才。

十、美育在实践中的应用及未来展望

1. 美育在实践中的应用

（1）课程设置与教学内容。

为了充分发挥美育在激发创造力方面的作用，学校应该合理安排美育课程，并设计丰富多样的教学内容。这些课程可以包括绘画、音乐、舞蹈、戏剧等多种艺术形式，以满足学生不同的兴趣和需求。同时，教学内容也应该注重创新性和实践性，鼓励学生进行创作和表演，培养他们的实践能力和创新能力。

（2）教学方法与手段。

在美育教学中，教师应该采用灵活多样的教学方法和手段。例如，可以通过情境教学、项目式学习等方式激发学生的学习兴趣和创造力；可以利用现代信息技术手段如多媒体、网络等资源

丰富教学手段和形式；还可以组织艺术展览、音乐会、舞蹈比赛等活动为学生提供展示自我的平台。这些教学方法和手段不仅能够提高学生的学习兴趣和参与度，还能够培养他们的团队合作精神和创新能力。

（3）校园文化与氛围营造。

校园文化是学校精神风貌的重要体现。为了营造浓厚的美育氛围和激发学生的创造力，学校应该注重校园文化的建设和氛围的营造。可以通过举办艺术节、文化节等活动来展示学校的艺术成果和文化底蕴；可以通过设置艺术走廊、音乐角等场所来为学生提供展示和交流的平台；还可以通过开展艺术教育讲座、工作坊等活动来拓宽学生的艺术视野和知识面。这些举措不仅能够丰富学生的校园生活和精神世界，还能够激发他们的创造力和想象力。

2. 美育的未来展望

随着社会的不断发展和进步，美育的重要性日益凸显。未来，美育将在以下几个方面得到进一步的发展和完善。

（1）更加注重个性化发展。

在未来的美育实施中，将更加关注每个学生的独特性，尊重并满足他们的个性化发展需求。学校将会深入挖掘每个学生的兴趣点和特长，以此为基础，为他们量身定制符合个人特点的美育方案和教学计划。这样的教育方式将有助于学生更好地投入美育学习中去，激发他们的学习热情和创造力。

同时，为了使美育更加丰富多彩，学校还将积极引入各种创新元素和现代技术手段。通过这些创新元素和技术的融入，教学内容将更加生动有趣，教学形式也将更加多样化和个性化。例如，利用现代信息技术，可以让学生在虚拟现实环境中体验艺术创作的过程；通过在线平台与世界各地的艺术爱好者进行交流和互动。

通过这样的方式，未来的美育将更好地满足学生的多样化需求，帮助他们发展独特的艺术风格和创造力。每个学生都将有机会在美育领域中找到自己的位置，实现自己的价值和梦想。

（2）加强跨学科融合。

在未来的美育发展中，人们不仅会看到它与语文、历史等学科的深度融合，还将探索它与自然科学、信息技术等领域的跨界合作，共同构建一个更加多元、立体的审美体系。

在如今的数字化时代，美育的融入使得编程不只是代码与逻辑的堆砌，而是成为创造美、表达美的途径。学生可以学习使用编程语言设计动态图形、制作互动艺术装置，甚至开发出自己的虚拟美术馆或音乐创作平台。这样的教学方式，不仅能够激发学生对信息技术的兴趣，还能培养他们的创新思维和艺术鉴赏能力，让科技之光与艺术之美交相辉映。

此外，未来的美育还将更加注重实践与体验，鼓励学生走出教室，走进自然，走进社会，通过实地考察、社会调查、艺术创作等多种形式，亲身体验并感悟生活中的美。例如，组织学生参

与城市壁画创作、乡村文化振兴项目等，学生在参与过程中，不仅能提升自己的艺术技能，还能增强社会责任感和团队协作能力。

未来的美育将是一个开放、包容、创新的教育体系，它将与各学科紧密融合，共同促进学生的全面发展。在这个体系下，学生将学会用审美的眼光观察世界，用艺术的手段表达自我，成为既有深厚文化底蕴，又具备创新精神和审美能力的新时代人才。

（3）加强创造力的激发。

在人类文明的长河中，创造力是推动社会进步的重要力量。它如同璀璨的星辰，照亮了人类前行的道路，引领我们探索未知，创造奇迹。创造力离不开想象力和联想力。美育正是通过丰富多彩的艺术形式，为学生搭建了一个自由想象的平台。在绘画中，学生可以自由地挥洒色彩，描绘出心中的梦想与幻想；在音乐中，学生可以随着旋律的起伏，遨游于情感的海洋；在舞蹈中，学生则可以通过身体的律动，表达内心的喜怒哀乐。这些艺术实践不仅锻炼了学生的技能，更激发了他们的想象力，为创造力的培养提供了肥沃的土壤。

创新思维是创造力的核心。美育通过鼓励学生尝试新的艺术表现手法、探索不同的创作思路，培养了学生的创新思维。在艺术创作中，没有固定的答案和模式，只有不断地尝试和创新。这种开放性的学习环境让学生敢于突破常规、挑战自我，从而在不知不觉中培养了他们的创新思维和解决问题的能力。

美育为学生提供了一个自由表达的平台。在这个平台上，学生可以无拘无束地表达自己的思想和情感。无论是通过绘画表达自己的内心世界，还是通过音乐抒发自己的情感波动，学生都能够找到一种适合自己的方式来表达自己。这种自由的表达不仅让学生感受到了创作的乐趣和成就感，更让他们的创造力得到了充分的释放和发挥。

第五节 美育与积极心理学的契合点

在探讨人类全面发展的道路上，美育与积极心理学犹如两颗璀璨的星辰，它们各自闪耀，却又在某些核心领域交相辉映，共同照亮了人类追求内心和谐与美好生活的道路。

一、理念共鸣：美的追求与幸福的真谛

1. 美育：心灵的觉醒与美的发现

美育，作为教育体系中的重要组成部分，其本质在于培养个体对美的感知、理解和创造能力。在美育的引领下，人们学会了用审美的眼光去观察世界，从平凡中发现非凡，从日常中提炼出诗意。

这种审美体验不仅丰富了人们的精神世界，更激发了他们对美好生活的向往与追求。美育的过程，就是一次心灵的觉醒之旅，让人们在美的熏陶下，逐渐形成积极向上的生活态度和价值观。

2. 积极心理学：幸福的科学探索

积极心理学，作为一门新兴的心理学分支，致力于研究人类的积极心理品质及其对人类幸福生活的影响。它强调关注个体的优势、潜能及幸福感，鼓励人们以积极的心态去面对生活中的挑战与困境。在积极心理学的视角下，幸福不再是遥不可及的，而是一种可以通过科学方法和努力实践来实现的目标。积极心理学为我们提供了一系列实用的策略与技巧，帮助我们培养乐观情绪、建立良好人际关系、追求有意义的生活目标等，从而不断提升自己的幸福感。

3. 理念共鸣：共同追求内心的和谐与美好

美育与积极心理学在理念上存在着深刻的共鸣，它们都关注个体内心世界的丰富与和谐，都致力于引导人们发现并追求幸福。美育通过审美体验激发个体对美好生活的向往与追求；而积极心理学则提供了一系列实用的策略与方法来帮助个体在现实生活中实现这一向往。两者相辅相成，共同构成了人类追求内心和谐与美好生活的完整图景。

二、实践融合：审美活动与积极干预的有机结合

1. 审美活动作为积极的心理干预

审美活动本身就是一种积极的心理干预方式。无论是参与艺术创作、欣赏音乐舞蹈还是漫步于自然之中，这些活动都能有效地缓解个体的心理压力、提升情绪状态并促进心理健康。艺术创作能够让人们沉浸在自己的创造世界中，找到自我表达的途径和成就感；音乐欣赏则能够激发人们的情感共鸣和愉悦感；而自然之美则能够让人们感受到大自然的宁静与和谐，从而放松心情。这些审美体验不仅能够丰富人们的精神生活，还能够提升人们的心理韧性，使他们更加坚强地面对生活中的挑战。

2. 积极心理学策略在美育实践中的应用

积极心理学中的许多策略也可以被巧妙地融入美育实践中去。例如，在艺术创作过程中教师可以引导学生运用感恩练习、正念冥想等积极心理学的技巧来增强创作时的专注力。感恩练习能够让学生更加珍惜自己的创作成果和创作过程，从而激发他们的创作热情和动力；正念冥想则能够帮助学生更好地沉浸在创作状态中，排除杂念，保持内心的平静与专注。此外，在审美鉴赏时，教师也可以鼓励学生以积极的心态去解读作品，发现其中的正能量与美好寓意，从而培养他们的

积极心态和审美情趣。

三、效果共显：全面发展与幸福人生的实现

全面发展不仅要求个体在学术知识、专业技能上达到精湛与广博，更强调心理韧性的培养、社会参与度的提升、审美鉴赏力的增强以及创新思维能力的激发，为幸福人生的实现铺设坚实的基石。而幸福人生，更多地体现在个体内心的平和与满足、人际关系的和谐与融洽、对生活的热爱与投入以及对自我价值的深刻认同。良好的审美能力和积极向上的心态，都有助于人们实现个人成长与获得幸福。

1. 全面发展：审美素养与心理品质的双重提升

美育与积极心理学的契合最终体现在对个体全面发展的促进作用上。通过美育的熏陶和积极心理学的引导，个体不仅能够提升自己的审美素养，还能够培养出一系列积极的心理品质，如乐观情绪、自信心、抗挫折能力等。这些品质不仅有助于个体在学业和事业上取得成功，更能够为他们的人生增添色彩和活力。同时个体在参与审美活动和积极心理干预的过程中，还能够不断拓宽自己的视野和思维方式，培养出更加开放和包容的心态，从而更好地适应社会的变化和发展。

2. 幸福人生：美好生活的实现与持续追求

美育与积极心理学的最终目标是帮助个体实现幸福人生。幸福不仅仅是一种短暂的愉悦感受，更是一种持久的心理状态和生活状态。通过美育的引导和积极心理学的支持，个体能够逐渐发现生活中的美好，并学会以积极的心态去面对生活中的挑战与困境。这种积极的心态不仅能够帮助个体在困境中保持坚韧不拔的精神，还能够让他们在成功时保持谦逊和感恩的心态，从而更加珍惜自己所拥有的一切。同时个体在追求幸福人生的过程中，还能够不断发现自己的潜能和价值，实现自我超越和成长，从而过上更加充实和有意义的生活。

第三章　积极心理学视角下的美育理念

第一节　以美育人：培养积极心理品质

在探讨"以美育人：培养积极心理品质"这一主题时，首先要明确美育不仅是艺术教育，它更是一种全面的人格塑造过程，旨在通过美的熏陶，引导个体发现、欣赏和创造美，从而培养出积极、健康、向上的心理品质。这一过程如同细雨润物，无声却深远地影响着每一个人的内心世界，促进个体的全面发展。

在当下这个节奏快速、变化莫测的现代社会生活中，人们普遍承受着来自各个方面的巨大压力和种种挑战，心理健康问题已经逐渐成了一个不容忽视的问题。在这个背景下，美育作为一种别具一格的教育形式，其重要性自不待言。它不仅可以帮助人们有效地缓解生活和工作中的压力，调整和优化情绪状态，更可以培养人们积极乐观的心态，使个体在面对困难和挑战时能够保持积极向上的精神面貌；此外，美育还能够通过丰富的审美体验，激发人们的创造力和想象力，从而促进他们在各个领域中潜能的充分挖掘和发挥；更为重要的是，美育还能够起到引导人们树立正确的世界观、人生观和价值观的作用，进而促进健全人格的形成和发展。因此，美育不仅是一种艺术教育，更是一种全面提升个体素质、优化社会风貌的重要手段。

一、美育与积极心理品质的关系

情绪管理是积极心理品质的一个重要组成部分，它在我们的日常生活中发挥着至关重要的作用。美育作为一种独特的教育方式，通过为人们提供丰富多彩的审美体验，帮助人们学会如何以平和的心态去面对生活中的各种挑战。当人们欣赏一幅画作时，可以在一定程度上忘却烦恼，沉浸在艺术的美妙世界里，从而有效地调节情绪，缓解压力。这种情绪管理的能力，对每个人保持心理健康来说都是至关重要的。

例如，在欣赏一幅美丽的画作时，人们可能会被画中的色彩、线条、构图所吸引，从而使人们的注意力从日常生活中的烦恼和压力中转移到画作中来。在这个过程中，人们的心情会逐渐变

得平静，情绪也会得到有效调节。同样，当人们欣赏一曲美妙的音乐时，音乐中的旋律和节奏可能会使人们感到放松和愉悦，从而帮助人们缓解压力，调整情绪。

此外，美育还可以帮助人们提高对美的鉴赏能力和创造力。通过欣赏和创作艺术作品，人们可以更好地理解和感受美的内涵，从而提高人们的审美水平。同时，艺术创作也可以作为一种情绪表达的方式，帮助人们释放内心的情感，调节情绪。

总之，美育在情绪管理中的作用是不可忽视的。通过提供丰富的审美体验，美育帮助人们学会以平和的心态面对生活中的各种挑战，从而保持心理健康。这种情绪管理的能力，不仅有助于人们更好地应对生活中的困难，也有助于人们提高生活质量，过上更加美好的生活。

二、美育激发创造力与想象力

创造力与想象力是积极心理品质的重要组成部分，它们在个体的成长和发展过程中扮演着至关重要的角色。美育作为一种特殊的教育方式，通过鼓励个体积极参与艺术创作和审美活动，能够有效地激发其内在的创造力和想象力。在艺术创作的过程中，人们需要不断地尝试各种新的思路和方法，这种不断地尝试和探索本身就是对个体创造力和想象力的锻炼。此外，艺术作品所展现出的无限可能性和多样性，也能进一步激发人们的想象力和创造力。因此，美育不仅能够提升个体的艺术素养，还能有效地促进个体的创造力和想象力的提升，从而有助于个体的全面发展。

三、美育培养审美情趣与高尚情操

审美情趣和高尚情操无疑是积极心理品质的重要表现形式。它们如同一面镜子，反映出一个人的内心世界和精神追求。美育通过引导人们去欣赏和创造美，进而培养和提升人们的审美情趣和审美能力。在这个过程中，人们不仅能够感受到美的愉悦和享受，还能逐渐学会辨别真善美与假恶丑，从而形成正确而坚定的价值判断。

艺术作品作为人类智慧和情感的结晶，往往蕴含着丰富的高尚情感和道德观念。这些作品在潜移默化中影响着人们的内心世界，塑造着他们的思想和灵魂。"艺术来源于生活，又高于生活"，艺术作品不仅反映了现实生活的方方面面，更以其独特的魅力和力量，影响着人们的精神风貌和人格发展。

在这个过程中，人们的心灵得到洗礼，情操得到升华，人格得到塑造。人们学会了如何用美的眼光看待世界，如何用美的标准衡量事物，如何用美的态度面对生活。这种审美情趣和高尚情操的培养，不仅有助于个人的心灵成长，也有助于社会的和谐发展。

总之，审美情趣和高尚情操是积极心理品质的重要体现，美育在其中发挥着至关重要的作用。通过欣赏美和创造美，人们能够培养出正确的价值判断，塑造出高尚的情操和人格。艺术作品中所蕴含的高尚情感和道德观念，更是人们在审美过程中不可或缺的精神食粮。这一切都表明，美

育对于提升人们的审美情趣和高尚情操，具有不可替代的重要作用。

四、以美育人的实践路径

1. 融入日常教育教学

将美育融入日常教育教学是实施以美育人的重要途径。为了实现这一目标，学校应该开设多样化的艺术课程，如美术、音乐、舞蹈等，为学生提供丰富多彩的审美体验。艺术课程不仅能够丰富学生的校园生活，还能够培养他们的审美能力和艺术素养。

同时，在各学科教学中也应注重渗透美育元素。例如，在文学课堂上，教师可以通过文学作品鉴赏，培养学生的文学素养和审美情趣。通过分析、讨论和欣赏经典文学作品，学生可以提高自己的审美标准，培养自己的审美情趣。在科学实验课堂上，教师可以通过观察和实验的方式，培养学生的科学精神和探索精神。科学实验是一种实践活动，学生可以通过亲自动手进行实验，观察实验现象，培养自己的观察力和思考力。通过这种方式，美育不仅能够提高学生的审美能力，还能够提高学生的综合素质和能力。因此，将美育融入日常教育教学中，是实施以美育人的重要途径。

2. 开展丰富多彩的第二课堂活动

课外活动是学校教育体系中对审美教育与人文素养培育进行强化和丰富的重要环节，它对于培养学生的审美情感、审美观念以及审美创造力具有不可或缺的作用。通过组织各种艺术比赛、展览、演出等多元化的课外活动，学校为学生营造了一个充满创意与想象的空间，让学生在参与活动的过程中充分展示自己的个性和才华，同时锻炼各种实践能力。这些活动不仅有助于提升学生的艺术素养，还能激发他们对美的热爱和追求。

此外，学校还可以积极引导学生参与社会实践和志愿服务活动，让学生在投身于社会实践过程的同时，还能亲身感受社会美、自然美等多样化的美。如此，学生不仅能够提升自己的审美鉴赏能力，更能在实践中体验到美的创造和传递带来的喜悦。丰富多彩的活动将有助于学生全面发展，培养他们的社会责任感和公民意识，为他们未来的成长奠定坚实基础。

3. 加强家庭美育

家庭，不仅仅是生活的基本单元，更是美育实施的重要场所。家长应当充分认识到，在孩子成长的过程中，美育是不可或缺的一环，它关乎孩子的情感培养、审美情趣的塑造以及个人综合素质的提升。为此，家长应积极担当起美育的责任，用自己的实际行动，为孩子营造一个充满艺术氛围的成长环境。

在具体的实践过程中，家长可以通过陪伴孩子阅读各类书籍，引导他们领略文学之美，激发他们对美好生活的向往和追求；观看各种演出，如音乐会、戏剧、舞蹈等，能使孩子感受艺术的魅力，培养他们的艺术鉴赏力和审美能力。此外，参观博物馆、艺术展览等文化场所，更能够让孩子直观地接触到人类文明的瑰宝，从而拓宽他们的视野，丰富他们的内心世界。与此同时，家长还应当以身作则，在日常生活中，注重自己的言行举止，传递正能量，树立良好的家庭形象。通过自己的实际行动，向孩子展示什么是真善美，引导他们树立正确的价值观和人生观。家长的美德和行为，将会成为孩子心中的一面镜子，影响他们的一生。

家庭是美育的重要场所，家长应当承担起责任，通过多种方式培养孩子的审美情趣和审美能力。同时，家长应以身作则，树立良好的家庭榜样，为孩子营造一个充满爱与美的成长环境。这样，孩子才能在美育的熏陶下，茁壮成长，成为有情感、有情怀、有担当的社会主义建设者和接班人。

4. 利用新媒体拓展美育渠道

随着新媒体技术的不断进步和成熟，利用新媒体来拓展美育的渠道已经成为一种不可逆转的趋势。学校可以通过网络平台、社交媒体等工具，不间断地发布与美育相关的各种资讯，展示学生的优秀作品，还可以开展在线的艺术课程等。这种做法不仅打破了传统的时间和空间的限制，使得更多的人能够轻松地接触到美育的资源；同时也为每一个人提供了更加便捷、高效的学习方式，使得他们可以随时随地地接受美育的熏陶。

学校可以利用网络平台和社交媒体发布美育相关的资讯，包括最新的艺术展览、演出信息，以及各种艺术活动的报道和评论。同时，学校也可以通过这些平台，展示学生的作品，让更多的人看到他们的才华和努力。此外，学校还可以开展在线的艺术课程，让学生在家里也可以学习艺术，享受艺术带来的乐趣。

利用新媒体拓展美育渠道的方式，可以让学生随时随地地学习艺术，享受艺术带来的乐趣，同时也让他们更好地理解和欣赏艺术，提高他们的审美能力和综合素质。

第二节　美育中的积极情感体验

美育，作为教育体系中的重要一环，不仅关乎艺术知识的传授与技能的培养，更能深刻地触及个体情感世界的塑造与丰富。在美育的广阔天地里，积极情感体验扮演着至关重要的角色，它如同一股温暖而强大的力量，引领着学习者在美的海洋中遨游，探索自我，完善人格。

一、美育的情感维度

美育是通过审美教育来培养人的美感能力、审美趣味和审美情操的教育活动。它不仅仅是对美的感知与欣赏，更是一种情感的交流与共鸣，是心灵深处对美好事物的向往与追求。在美育实施的过程中，积极情感体验是不可或缺的一部分，它如同桥梁，连接着学习者与艺术作品、自然美景、生活点滴，使人在美的熏陶下获得心灵的滋养与成长。

二、美育中积极情感体验的内涵

1. 愉悦感：美的直接感受

愉悦感是在美育中占据着极为重要地位的情感体验，它的存在直观而不加修饰，普遍而无须刻意追寻。当人们全身心地投入那些由大师们亲自创作的画作之中，人们的眼前会浮现出一幅幅色彩斑斓、构图巧妙的画面，那些画作中的线条与色彩仿佛在向人们诉说着艺术家们的灵感与热情。人们的耳边也会回荡起一首首或激昂、或悠扬的乐曲，那些旋律如同天籁之音，时而让人们心潮澎湃，时而让人们陷入沉思。当人们沉浸在这些艺术作品中时，那些色彩、旋律、情节就像春天的细雨，悄无声息地在人们的心田播下美的种子，那些种子在人们的心中生根发芽，让人们在瞬间感受到前所未有的愉悦与满足。

这种愉悦感并不只是对美的简单感受，更深层次地代表着人们对生活的积极态度和热爱。它让人们坚信，无论世界如何变幻，无论面临怎样的困境，只要人们心怀愉悦，就能够找到生活中的美好，就能够找到值得去热爱和追求的东西。这种愉悦感是一种力量，一种可以让我们在艰难困苦中坚持下来的力量，一种可以让我们在平凡的生活中找到幸福的力量。

2. 共鸣感：情感的交融与升华

共鸣感是美育中一种更为深刻且积极的情感体验形式，是个体和艺术作品之间的一种特殊互动。当作品所传达的情感与我们内心深处的情感产生强烈的共鸣时，人们会不由自主地感受到一种难以用言语表达的激动和震撼。这种激动和震撼，仿佛打开了通往另一个世界的大门，让人们能够跨越时空的界限，与作品的创作者进行一场心灵的交流，共同体验作品中所蕴含的各种各样的情感，无论是喜悦还是悲伤，愤怒还是哀愁。

在共鸣的过程中，人们的内心情感得到了充分的释放和提升，心灵也得到了净化和提升。这是一种非常美妙的感觉，让人们仿佛置身于一个全新的世界，体验着前所未有的情感波动。这种共鸣感不仅能够让人们更深入地理解和欣赏艺术作品，还能够让人们更好地认识自己，了解自己的内心世界。它是一种非常宝贵的情感体验，能够带来深刻的启示和感悟，让人们的生活变得更加丰富多彩。

三、创造力：美的创造与表达

创造力在美育实施过程中是一种极为关键的积极情感体验，不仅是艺术领域的专属，而且在我们的日常生活中也扮演着至关重要的角色。在美育的深度影响和熏陶之下，人们开始学会如何运用审美的眼光去仔细观察这个多变的世界，思维方式也开始被美的理念所塑造，从而以一种独特和美的方式去分析和处理问题。此外，人们也逐渐掌握了使用美的语言来充分表达自己的内心想法和情感，使人们能够更深入、更生动地与他人沟通和交流。

创造力不仅显著地表现在艺术创作领域，它的影响力还广泛渗透到生活的每一个角落。无论是在科学研究、技术创新，还是在日常生活中，比如烹饪、穿搭等，只要能够运用美的方式去创新和表达，生活就会变得更加丰富多彩，内心也会因此充满强烈的成就感和无比的自豪感。这种由创造力带来的积极情感体验，是一种强大的动力，不断地激励着人们去勇于探索未知、迎接新的挑战，并且不断地推动人们向前发展，去追求更高的人生目标和价值。

四、美育中积极情感体验的培育途径

1. 多样化的美育课程

美育课程的多样化是培育学生积极情感体验的重要途径。学校应该开设丰富多彩的美术、音乐、舞蹈、戏剧等艺术课程，让学生根据自己的兴趣和特长选择适合自己的课程。通过系统的学习与训练，学生可以逐步掌握艺术的基本知识与技能，同时也在艺术的海洋中体验到愉悦感、共鸣感等积极情感体验。

为了实现这一目标，学校应该提供多样化的艺术课程，包括绘画、雕塑、音乐理论、声乐、舞蹈编排、戏剧表演等。如此，学生可以根据自己的兴趣和特长选择适合自己的课程，从而更好地发展自己的艺术潜能。

在艺术课程的学习过程中，学生不仅能够学习到艺术的基本知识，还能够通过实践和创作，培养自己的审美观和创造力。例如，在美术课程中，学生可以通过绘画和雕塑等方式，表达自己的情感和想法；在音乐课程中，学生可以通过演奏乐器和歌唱，培养自己的音乐素养和表现力；在舞蹈课程中，学生可以通过舞蹈动作和编排，展现自己的舞蹈才华；在戏剧课程中，学生可以通过表演和剧本创作，锻炼自己的表演技巧和创造力。

此外，通过参与艺术活动，学生还可以体验到愉悦感、共鸣感等积极情感体验。例如，在音乐会上，学生可以感受到音乐的韵律和情感，产生共鸣；在戏剧表演中，学生可以感受到角色的情感和故事的情节，产生愉悦感。这些积极情感体验不仅能够增强学生的自信心和自我价值感，还能够促进学生的心理健康和全面发展。

因此，学校应该重视美育课程的多样化和学生的主体性，为学生提供丰富多样的艺术课程和活动，让学生在艺术的海洋中体验到愉悦感、共鸣感等积极情感体验，从而培养学生的艺术素养。

2. 丰富的艺术实践活动

艺术实践活动在美育的过程中具有不可替代的重要作用。为了让学生充分体验艺术的魅力和力量，学校应当积极组织学生参与各种艺术展览、音乐会、戏剧表演等丰富多彩的实践活动。在这些活动中，学生不仅能够亲眼欣赏到各种艺术作品，更能在实践中深刻感受到艺术作品所蕴含的丰富情感和独特魅力。

通过积极参与这些艺术实践活动，学生可以更加全面、深入地了解艺术作品背后的故事、历史和创作灵感。学生有机会与艺术家进行面对面的交流，直接向艺术家学习，从而在艺术鉴赏和创作方面获得更多的灵感和启示。这样的经历对于学生的艺术素养和人文修养的提升具有极大的促进作用。

此外，艺术实践活动还能够极大地丰富学生的情感体验，让他们在忙碌的学习生活中找到心灵的寄托。在艺术的熏陶下，学生的内心世界将得到更加深刻的触动和滋养，这对他们的人格成长和心灵健康具有重要的意义。总体来说，艺术实践活动是学校美育工作中不可或缺的一环，学校应当充分利用各种资源，积极组织学生参与，让他们在艺术的世界里自由翱翔，感受生命的美好。

3. 校园文化的熏陶

校园文化是美育的重要组成部分，承担着重要的教育使命。学校应当致力于打造一个充满艺术气息和文化底蕴的校园环境，让学生在日常生活中感受到艺术的魅力和文化的深度。为此，学校可以通过举办各种艺术节、文化节等活动，来激发学生对艺术的热爱和创造力。这些活动不仅能够丰富学生的课余生活，还能够让学生在参与中感受到美的存在，从而提升他们的审美能力和创造力。

此外，学校还应该重视校园环境的美化与建设。一个优美的校园环境能够给学生带来身心愉悦的感受，有利于他们的学习和成长。学校可以通过种植花草树木、设置艺术雕塑、布置文化墙等方式，来提升校园的环境质量。同时，学校还应该注重校园文化的建设，比如悬挂名言警句、设置文化长廊等，让学生在潜移默化中接受美的教育和影响。

通过校园文化的熏陶，学生将会在无意识中培养出积极健康的情感态度和价值观，将会学会欣赏美、追求美，形成正确的审美观。同时，他们也能够在校园文化的熏陶下，培养出积极向上的人生态度和价值观，这对他们的成长和发展具有重要的意义。因此，学校应当重视校园文化的建设，为学生提供一个充满艺术气息和文化底蕴的学习和生活环境。

五、家庭与社会的支持

家庭和社会的共同支持是确保学生在美育中获得积极情感体验的关键因素。家长应当积极鼓励孩子们参与各类艺术课程和实际操作活动，并在他们需要的时候提供必要的援助和资源。除此之外，整个社会也应当对美育事业给予高度关注，并且提供更加全面和丰富的资源支持，以便美育能够得到更好的发展。只有当家庭和社会形成一种紧密的合作关系时，才能在美育方面取得更加卓越的成果，学生的积极情感体验也才能得到更加深入和全面的培养和提升。这种积极的情感体验不仅能够帮助学生更好地理解和欣赏艺术，还能够促进他们的个人成长和发展，使他们在未来的生活中更加自信和快乐。因此，家庭和社会的支持对于美育的重要性不言而喻，两者应该共同努力，为学生创造一个充满艺术和积极情感的美好未来。

六、美育中积极情感体验的意义与价值

1. 促进个体全面发展

在教育体系中，美育所承载的积极情感体验对个体的全面成长扮演着至关重要的角色，它不仅能够显著提高学生的审美鉴赏力和艺术修养，更能在潜移默化中塑造他们的情感性格与独特的人格魅力。当学生置身于美育的熏陶之中，他们逐渐领悟到如何运用审美的眼光去细致观察周遭的世界，如何借助审美的思维去深度思考各种问题，以及如何运用审美的语言去丰富地表达内心世界。通过这样的过程，学生在美育的滋养下得以全方位地成长，这种综合性发展将为他们在未来的学术探索和个人生活道路上奠定一个牢固的基础。

2. 增进社会和谐与文明

在美育的过程中，人们通过接触和欣赏艺术、文化等美的形式，会产生积极的情感体验。这种体验对于增进社会和谐与文明具有不可估量的价值。当每个人都能够用美的眼光去看待世界时，他们的心态会变得更加宽容和开放，对待他人也会更加理解和友善。这种积极的社会氛围将会在人们之间形成一种良性的互动，促进交流与沟通，减少冲突与矛盾的发生，从而使整个社会更加和谐稳定。

此外，美育还能够激发人们的创造力和想象力，推动社会文化的繁荣与发展。艺术和文化的多样性能够启迪人们的思维，使人们能够从不同的角度看待问题，从而产生新的观点和创意。这种创新精神将推动社会不断进步，使文化更加丰富多元，为社会的持续发展提供源源不断的动力。

因此，美育不仅能够提升个人的情感素质和审美能力，还能够对整个社会产生积极的影响，促进社会和谐与文明，推动社会文化的繁荣与发展。

3. 传承与发展人类文明

美育中的积极情感体验承担着非常重要的角色，承载着传承与发展人类文明的重要使命。艺术作为人类文明的基石和灵魂，不仅记录了人类的历史与文化，也承载了人类的情感与智慧。通过美育的积极情感体验，人们不仅能够欣赏到古今中外的艺术瑰宝，更能深入感受到这些作品背后的文化内涵与人文精神。这种深入的理解与感悟，将激发人们对人类文明的敬畏之心，促使人们主动承担起传承与发展人类文明的责任与使命。

通过美育的积极情感体验，人们能够更加全面地了解艺术，艺术是人类情感与智慧的结晶，它既有美的外在形式，也有深刻的文化内涵。艺术作品不仅能够带来美的享受，更能让人们深入了解人类的历史与文化，理解人类的情感与智慧。通过艺术，人们可以看到人类的过去，理解现在，展望未来。艺术是人类文明的镜子，它反映了人类的生活与思想，揭示了人类的喜怒哀乐，传递了人类对美好生活的向往与追求。

美育的积极情感体验，让人们更加深入地理解艺术，更加珍视艺术，更加热爱艺术。艺术是人类文明的瑰宝，是共同的财富。人们应该珍视艺术，保护艺术，传承艺术，发展艺术。通过美育的积极情感体验，人们能够更好地理解和欣赏艺术，更好地传承和发展人类文明。

4. 美育实践中的挑战与应对

尽管美育在培养人的全面发展和社会和谐中发挥着重要作用，但在具体实践中仍面临诸多挑战。首先，教育资源分配不均，特别是在偏远地区和农村地区，美育课程与活动难以得到有效保障。为解决这一问题，政府应加大对美育资源的投入，确保每个孩子都能享受到优质的美育资源。同时，鼓励社会力量参与美育事业，通过公益项目、文化交流等方式，促进美育资源的均衡分配。

其次，在应试教育压力下，美育往往被边缘化。学校应调整教育评价体系，将美育纳入学生综合素质评价体系，提高美育课程的地位与影响力。通过改革考试制度，减少对学生分数的过度依赖，为学生留出更多时间和空间去参与美育活动，培养他们的审美情趣和创造力。

此外，家庭和社会对美育的重视程度也需要进一步提升。家长应树立正确的教育观念，认识到美育对孩子成长的重要性，积极支持孩子参与艺术学习与实践。社会各界也应加强美育宣传，提高公众对美育的认识与理解，共同营造重视美育、支持美育的良好氛围。

美育作为培养人的美感能力、审美趣味和审美情操的教育活动，其积极情感体验对于个体全面发展、社会和谐与文明以及人类文明的传承与发展具有重要意义。面对美育实践中的挑战，需要从教育资源分配、教育评价体系、家庭与社会支持等多方面入手，共同推动美育事业的发展。展望未来，随着社会对美育重视程度的不断提高和教育改革的深入推进，美育将在培养具有创新精神和实践能力的高素质人才方面发挥更加重要的作用，为实现中华民族伟大复兴的中国梦贡献力量。

第三节　美育活动对心理韧性的提升

心理韧性，作为个体面对逆境、压力和挑战时能够保持积极态度、迅速恢复并持续成长的能力，对于个人的全面发展和社会适应能力具有至关重要的意义。美育活动，作为一种以审美为核心，培养个体审美感知、审美情感、审美创造等能力的教育活动，近年来在促进个体心理韧性提升方面展现出了独特的价值和潜力。本节将从美育活动的内涵与特点出发，探讨其如何有效促进个体心理韧性的提升，并结合具体案例进行深入分析。

一、美育活动的内涵与特点

1. 美育活动的内涵

美育，即审美教育，是通过艺术美、自然美和社会生活美等多种途径，培养个体正确的审美观念、健康的审美情趣和高尚的审美情操，以及感受美、鉴赏美、创造美的能力的教育。美育活动涵盖了音乐、美术、舞蹈、戏剧、影视、设计等多种艺术形式，以及自然风光、人文景观等自然美和社会生活美的体验与感悟。

2. 美育活动的特点

（1）情感性：美育活动将情感作为其核心要素，通过深入欣赏艺术作品、亲身参与生动的表演，旨在唤起个体的情感共鸣，激发他们内心深处的情感体验，进而培育出一种丰富多彩的情感世界。这种活动不仅能够提升个体对生活的热情和感受力，还能增强他们在人际交往中的情感沟通能力。

（2）创造性：美育活动积极倡导个体大胆发挥自己的想象力和创造力，鼓励他们在艺术创作的过程中自由地表达自我，勇于探索生活的各个方面。这样的活动有助于激发个体的创新思维，培养他们的独立思考能力，使他们在面对未知和挑战时，能够更加从容和自信地应对。

（3）审美性：美育活动以培养个体的审美能力为目标，引导他们学会如何去欣赏艺术之美，发现生活中的美，并在创造美的过程中提升自己的审美素养。通过这种活动，个体将能够提高自己辨别美与丑的能力，使自己的生活更加富有艺术气息和审美价值。

（4）参与性：美育活动强调个体亲身的参与和实践，认为只有通过实际的体验，个体才能更深入地理解美的内涵，感受美的魅力。因此，活动通常设计得丰富多彩，形式多样，以吸引个体积极参与，从而加深他们对美的理解和感悟。

（5）综合性：美育活动涉及多个领域和学科，具有很强的跨学科性。它不仅包括传统的艺术

教育，如音乐、绘画、舞蹈等，还包括建筑、影视等现代艺术形式。这种综合性有助于培养个体的综合素养，提升他们的整体认知水平，使他们在多元化的文化环境中更好地适应和自我发展。

二、美育活动对心理韧性的提升机制

1. 增强情绪调节能力

美育活动，通过情感性的体验，深入地引导和帮助每一个个体，使他们能够熟练地掌握如何识别、表达以及管理自己的情绪。在艺术的世界里，情感的表达往往是丰富和深刻的，它能够触动人心，引起共鸣。这种共鸣在个体欣赏和创作艺术作品的过程中产生，从而有效地增强了他们的情绪调节能力。这种能力，对每一个个体来说，都是宝贵的财富，尤其是在面对生活中的压力和挑战时。具备了这种能力的个体，能够更加冷静地应对各种压力和挑战，他们能够保持积极的心态，不被困境所动摇，从而更好地解决问题，走出困境。

2. 提升自我效能感

美育活动是一种极具启发性的实践，能激励着参与者充分展现自己的创造潜能，通过艺术创作这一形式来呈现内心世界和传达独特思想。在艺术创作的过程中，每个人都在不断地进行尝试、深入探索以及勇于创新，这样的过程不仅丰富了个人的审美经验，也为他们的艺术表达增添了更多可能性。每一次创作的成功，无论大小，都会带来深刻的成就感和自信心。这种源于成功体验的正面情感会内化为个体的自我效能感，成为他们在面对生活中的困难和挑战时的重要力量。因此，美育活动不仅提升了个体对美的感知和创造能力，更在无形中增强了他们的自信心，坚定了他们的信念，使他们更有勇气去迎接生活中的各种挑战，充分展现自我价值。

3. 培养积极应对策略

美育活动并不仅仅局限于对审美能力的培育，也要聚焦于个体在面对问题和挑战时所采取的策略。通过深度解析艺术作品的精髓，以及投身于艺术创作的实践中，个体可以掌握应对压力和挑战的多样化方法。例如，个体可以通过倾听音乐来舒缓心灵的疲惫，也可以借助绘画来倾诉内心的情感。这些方式能够使个体在遭遇困境时更加主动、高效地采取措施，以积极的态度去应对生活中所遇到的种种挑战和难题。

4. 拓展社交支持网络

美育活动作为一种富有教育意义的文化实践活动，常常采用团队协作或集体合作的方式进行。这些活动形式多样，包括但不限于合唱团、舞蹈队、戏剧社等。在这样的活动中，每个参与者都

需要与他人进行紧密合作、积极交流和无私分享。这种人际互动不仅有助于个体与他人建立深厚友谊和信任关系，还有助于形成强大的社交支持网络。

当个体在生活或工作中遇到困难和挑战时，这种基于深厚友谊和信任的社交支持网络就会发挥其重要作用。个体可以得到来自朋友和同伴的鼓励和支持，这种鼓励和支持可以帮助个体克服困难，战胜挑战，从而增强个体的心理韧性。同时，这种心理韧性也会反过来促进个体在美育活动中的表现，形成一个良性循环，使个体在美育活动中得到更多的收获和成长。

5. 促进认知灵活性

美育活动是一种特殊的教育形式，它要求参与者在创作和欣赏的过程中不断地变换视角、思考方式和表现手法。这种频繁的思维方式转换，对于提升个体的认知灵活性具有极大的帮助。通过美育活动的训练，个体在面对复杂问题时，能够更加迅速地寻找到解决方案。此外，美育活动还积极鼓励参与者尝试各种各样的艺术形式和风格，以此来拓宽他们的视野和思维。这种做法不仅能够使个体对艺术有更深刻的理解，而且还能促进他们在其他领域的创新和发展。总体来说，美育活动是一种极具价值的教育方式，它能够有效地提升个体的思维能力和创新能力，使他们在面对复杂多变的社会环境时，能够更加从容地应对。

三、美育活动提升心理韧性的案例分析

1. 音乐治疗案例

音乐治疗是一种采用音乐及其相关元素（如节奏、旋律、和声等）来促进个体身心健康的治疗方法。音乐治疗在心理韧性提升方面具有显著效果，如通过开设音乐疗愈活动，聆听、演奏和创作音乐，参与者逐渐打开心扉，表达内心的情感和困扰。在音乐的陪伴下，他们的情绪得到有效调节，自我效能感得到提升。

此外，音乐治疗还可以促进参与者的交流，建立了良好的社交支持网络。在这个过程中，大家相互理解、支持，共同渡过难关。经过一段时间的体验，参与者的心理韧性得到显著提升。他们能更加自信、乐观，能够更好地面对生活中的挑战和压力。

音乐治疗作为一种非药物治疗方法，具有广泛的应用前景。不仅适用于抑郁症患者，还可以作为焦虑症、PTSD等心理障碍疾病的辅助治疗手段。此外，音乐治疗还可以被应用在康复医学、老年医学等领域，帮助人们提高生活质量，重塑信心。

音乐治疗既有效又具有趣味性，为人们提供了全新的心理健康服务体验。在未来的发展中，音乐治疗将继续拓展其应用领域，为更多的人带来福祉。

2. 美术创作案例

美术创作是一种极具价值的审美教育方式，它在提高心理韧性方面发挥着不可忽视的作用。某学校为了帮助学生缓解繁重的考试压力，精心策划并实施了"心灵画语"美术创作活动。在这个活动中，学生运用画笔作为载体，充分表达自己内心深处的情感和独特想法。有的学生选择描绘壮丽秀美的自然风光来舒缓自己的心情，让自己在紧张的学习生活中得到片刻的放松，而有的学生则选择抽象的艺术形式来表达自己内心的困惑和挣扎。

在整个创作过程中，学生不仅有效地释放了压力，调整了自己的情绪状态，更关键的是，他们学会了如何以积极向上的心态去面对生活中的种种挑战和困难。这无疑对他们的成长和发展产生了深远的影响。此外，通过作品的展示和相互交流，学生还建立了深厚的友谊，彼此之间建立了信任关系，从而增强了他们的社交支持网络，这对他们未来的学习和生活都具有极大的帮助。

第四节　美育与创造力的激发

在积极心理学的广阔视野中，美育不仅关乎情感的滋养与心理韧性的增强，更是创造力孕育与释放的沃土。创造力作为人类智慧的火花，是推动社会进步与文明发展的重要动力。美育通过引导个体欣赏美、创造美，激发了潜藏于个体内心的创造力，使个体在美的追求中不断探索未知，挑战自我。

首先，美育为创造力提供了丰富的灵感源泉。无论是自然之美、艺术之美还是生活之美，都蕴含着无尽的想象与创意。在美育的过程中，个体通过感知美、体验美，逐渐形成了对美的独特理解与感悟，这些感悟如同种子般深植于心，当遇到合适的土壤与阳光时，便能生根发芽，绽放出创造力的花朵。

其次，美育促进了思维方式的转变与拓展。传统教育模式往往注重知识的传授与技能的训练，而美育则更注重于培养个体的直觉思维、形象思维与发散思维。这些思维方式是创造力的重要组成部分，它们使得个体在面对问题时能够跳出常规框架，从多角度、多层面进行思考，从而发现新的解决方案与创意点。

最后，美育活动为创造力的实践提供了广阔舞台。无论是绘画、音乐、舞蹈还是戏剧等艺术形式，都需要个体不断地进行创作与表达。在这个过程中，个体不仅锻炼了自己的专业技能与表现能力，更重要的是学会了如何将内心的想法与情感转化为具体的作品。这种创作与表达的过程正是创造力得以实践与应用的重要途径。

第四章 人本为先：设计美学及美育体现

设计美学引导人们在日常生活中发现美、创造美、体验美，它强调美的实用性与创新性，实现设计作品的美学价值和社会意义。美育培养了人们的审美情感和审美能力，激发了人们的创造力和想象力，引导人们理解和尊重多元文化背景下的美。美育的实践不仅提升了人们对美的感知，也促进了人们对美好生活的追求，使人们能够在快节奏的现代生活中找到平衡与和谐。

以美育协同设计，用设计实践美育，学生能够在审美和创造过程中，体验到设计与美学的交融，实现个人情感与社会责任感的统一。在不断变化的世界中，以创新和美学的视角，塑造更加丰富和有意义的生活体验。

第一节 中西方传统美学思想与设计

一、东方美学思想

东方美学思想，作为一种深植于历史和文化传统中的艺术和哲学观念，主要以中国、日本、印度等亚洲国家为代表。这种思想体系的核心在于倡导自然与人类精神之间达成一种和谐共存的统一状态，它不仅是一种审美的追求，更是一种生活的哲学，旨在实现人与自然的内在联系，追求超越物质世界的"天人合一"的理想境界。

在东方美学中，对于内在精神世界的探索和表现被放置在了至关重要的位置，艺术作品不仅仅是技巧和形式的展示，更重要的是要能够传达出一种超越物质的存在感，以及艺术家内心的情感和思想。因此，东方艺术作品常常注重情感的真挚表达和意境的创造，追求在观者心中引起的共鸣和感悟。

此外，东方美学思想还特别注重形式与内容的统一。在绘画、书法、园林、建筑等各个艺术领域，线条、色彩、构图等视觉元素都被赋予了丰富的文化意义和审美要求。线条不只是轮廓的勾勒，更是气韵生动的体现；色彩不只是视觉的装饰，更是情感与气氛的渲染；构图不只是元素的排列，

更是意境与哲理的构建。所有这些元素共同构成了东方艺术独特的审美特征，反映了东方民族独特的审美情趣和文化精神。

1. 东方哲学中的美学理念及其在设计中的应用

东方哲学源远流长，其中蕴含的美学理念更是丰富多彩，独具魅力。从道家的自然主义到儒家的和谐美感，这些哲学思想不仅影响了东方人的审美观念，也为现代设计提供了丰富的灵感和源泉。本节将深入探讨东方哲学中的美学理念，并分析其在设计领域的应用，以期为现代设计提供新的思路和启示。

2. 道家自然主义美学及其在设计中的应用

（1）道家自然主义美学概述。

道家美学，作为中国古典美学的一个重要派别，其核心理念强调以"自然""素朴""无为"的视角来审视和理解美与艺术。在道家美学看来，美与丑并非固定不变，而是相对而言，可以在一定条件下互相转化，这就使得美和艺术具有了更加宽广的内涵和外延。在这种理念的指导下，道家美学否认了客观的美丑标准，认为每个人对于美的理解和感受都是独一无二的。

道家美学的哲学基础是"道"，这是其最高的哲学范畴。道家认为，"道"是宇宙万物的本源和规律，是一种超越一切的存在。在这个基础上，道家提出了"法自然"的理念，即人要顺应自然规律，不强求，不刻意，这样才能达到内心的平和与宁静。同时，道家还提出了"无名论"，认为万物皆有名字，但名字只是人类给予的一种称呼，真正的万物本质是无法用言语表达的。

正是这些独特的哲学观点，为设计领域提供了全新的审美视角。设计师可以从中得到启发，尝试用更加自然、朴素的方式去表达美，去除烦琐复杂的装饰，追求内心的真实感受。这种设计理念在当今社会，尤其是在追求环保、低碳的生活理念中，显得尤为重要。

（2）道家自然主义美学在设计中的应用。

①尊重自然规律。

道家美学强调与自然的和谐共生，尊重自然规律。在设计中，这一理念表现为对自然形态、材料、纹理等元素的运用，以及对自然环境的适应和融合。例如，在建筑设计中，采用自然采光、通风、保温等技术手段，实现建筑与环境的和谐共生；在产品设计中，运用可再生、可降解等环保材料，减少对自然环境的破坏。

②简约与克制。

道家美学追求简洁、精练和精确的表达，减少冗余和杂乱。在设计中，这一理念表现为对形式、色彩、材质等元素的精简和提炼，以及对细节的精雕细琢。例如，在平面设计中，采用简约的构图和色彩搭配，突出主题和核心信息；在产品设计中，注重产品的实用性和功能性，避免过度装饰和烦琐的设计。

③深远与流变。

道家美学强调设计的持久性和耐久性,追求经典和永恒的美感。在设计中,这一理念表现为对传统文化和元素的传承与创新,以及对现代技术和材料的融合与运用。例如,在室内设计中,运用传统家具、装饰元素和色彩搭配,营造出具有东方韵味和独特气质的空间氛围;在品牌设计中,融合传统文化元素和现代设计理念,打造出具有辨识度和影响力的品牌形象。

3.儒家和谐美感及其在设计中的应用

(1)儒家和谐美感概述。

儒家美学,作为一种源远流长的中国传统美学思想,将"和"视为美的至高境界,深刻体现了中华民族对和谐共生的理想追求。它不仅仅强调人与人之间要相互理解、尊重和协作,更是倡导了一种广泛的和谐理念,这种理念涉及个体与社会整体之间的和谐相处,以及人与周遭自然环境之间的和谐共生。在儒家美学看来,"和"不仅是世间万物发展变化的根本法则,更是宇宙万物和谐共生的精神实质。

在现代设计领域,儒家的和谐美感主要通过对平衡、协调、统一等美学原则的深入探索和精致呈现,来展现其独特的审美价值。这种设计理念追求在各种元素之间达成和谐平衡,既包括色彩、形状、材质的和谐搭配,也包括功能与形式的和谐统一。设计师通过精心巧妙的设计,创造出既满足人们实用需求,又能触动人心灵深处的审美体验,从而实现儒家美学中"和"的境界。这样的设计不仅仅是审美的表达,更是文化传承与创新的体现,它反映了设计师对和谐之美的深刻理解和对人类社会及自然环境负责的态度。

(2)儒家和谐美感在设计中的应用。

①平衡与整体性。

儒家美学追求整体的平衡与协调,注重各个元素之间的关联和统一。在设计中,这一理念表现为对形式、色彩、材质等元素的和谐搭配和统一布局。例如,在平面设计中,采用对称、均衡的构图方式,使画面呈现出稳定、和谐的视觉效果;在空间设计中,注重空间的划分和布局,营造出舒适、宁静的居住环境。

②内涵与隐晦。

儒家美学注重表达内在的含义与情感,通过抽象、隐喻等手法传递信息,让人产生思考和联想。在设计中,这一理念表现为对文化内涵和情感的深入挖掘和表达。例如,在品牌设计中,通过挖掘品牌背后的故事和文化内涵,运用隐喻、象征等手法传递品牌理念和价值观;在产品设计中,注重产品的情感化和人性化设计,使产品具有更丰富的情感内涵和人文关怀。

③以和为美的伦理道德。

儒家美学在伦理道德上发展为"礼之用,和为贵"。在设计中,这一理念表现为对人文关怀和社会责任的关注和承担。例如,在公共空间设计中,注重空间的开放性和包容性,营造出温馨、

和谐的社交环境；在可持续设计中，关注环保、节能等议题，推动设计的可持续发展和绿色转型。

综上所述，东方哲学中的美学理念为现代设计提供了丰富的灵感和源泉。道家自然主义美学强调与自然的和谐共生和简约克制的表达方式；儒家和谐美感追求整体的平衡与协调和内涵隐晦的表达方式。这些美学理念不仅丰富了设计的内涵和表现力，也使作品更加具有独特的东方风情和文化韵味。在未来的设计中，应该继续深入挖掘和传承东方哲学中的美学理念，将其与现代设计相结合，创造出更多具有创新性和文化价值的作品。

二、西方美学流变

西方美学思想，其根源可以追溯到古希腊和古罗马时期，发扬光大于文艺复兴时期，这些历史阶段都是其发展的代表时期。西方思想体系中，理性、科学以及实证精神占据了核心位置，体现了西方文化对于知识与真理的严谨追求。在美学领域，西方思想特别强调形式美，认为形式美是艺术作品不可或缺的品质。同时，比例的协调也被视为作品评价的重要标准，无论是建筑、雕塑还是绘画，都必须追求各个部分之间的和谐统一。

此外，西方美学在表现手法上也显示出对客观世界的高度尊重，追求一种真实再现的审美目标。在这一目标指引下，艺术家们运用各种技巧和手段来尽可能地还原现实。在绘画领域，透视学说的运用使得画面能够产生强烈的立体感和空间感，让观者仿佛置身于一个真实的三维空间之中。光影的处理则赋予了画面生命和动态，通过光与影的对比和交融，能够塑造出丰富的视觉效果，增强画面的感染力。色彩的运用更是西方艺术的一大特色，通过对色彩的细腻调配和对比，艺术家们能够传达出不同的情感和气氛，使作品具有更强的表现力。

1. 西方美学的发展及其对设计的影响

在西方美学与设计的历史长河中，古希腊哲学无疑是其重要的起点，其独特的思想体系不仅为后世的艺术创作提供了理论基础，更深刻地影响了西方美学的发展方向。古希腊哲学的博大精深，为后世艺术家和设计师提供了源源不断的灵感，成为他们探索美学奥秘的基石。

古希腊哲学对艺术理论的影响是多方面的。首先，古希腊哲学家们对美的本质进行了深入探讨，如柏拉图的"理念论"和亚里士多德的"感官经验论"，为艺术家们提供了理解美的不同视角。其次，古希腊哲学强调理性和谐，这一思想影响了西方艺术作品的结构与形式，使得西方艺术作品往往呈现出严谨、平衡的美感。最后，古希腊哲学中的悲剧观和喜剧观也为戏剧艺术的发展奠定了基础。

随后，文艺复兴时期的艺术理论在继承古希腊哲学的基础上，进一步推动了西方美学的繁荣与创新。文艺复兴时期的艺术家们，如达·芬奇、米开朗琪罗等，将古希腊哲学的美学理念与现实生活相结合，创作出了一批批具有人文主义精神的艺术作品。这一时期，艺术理论家们开始关注艺术作品的情感表达和审美价值，使得西方美学进入了一个新的发展阶段。

文艺复兴时期的艺术理论对设计领域产生了深远影响。在建筑设计方面，古希腊哲学中的和谐理念得到了充分体现，如帕特农神庙等建筑作品，以其严谨的比例和优美的线条，成为后世建筑设计师学习的典范。在平面设计方面，文艺复兴时期的艺术家们注重图形与文字的和谐搭配，使得设计作品既具有美感，又具有传达信息的作用。

总之，古希腊哲学和文艺复兴时期的艺术理论对西方美学与设计的发展产生了深远影响。从古希腊哲学的基本思想出发，经过文艺复兴时期的创新与发展，西方美学与设计逐渐形成了一套独特的体系。这一体系不仅为后世艺术家和设计师提供了丰富的美学理念，也为世界艺术史留下了宝贵的财富。

2. 古希腊哲学与美学

古希腊哲学作为西方哲学的摇篮和根基，其广泛的思想体系涉及自然界、人类社会、伦理道德、政治体制等多个方面。在美学领域，古希腊的哲学家们凭借对自然界的细致观察以及对人性的深入思考，提出了一系列具有里程碑意义的美学理念。

首先，古希腊哲学家们主张理性与自然的和谐统一。他们坚信，理性是人类的独特属性，它赋予了人类理解和掌握世界本质的能力。他们并未将理性与自然视为对立面，反而认为理性与自然存在着紧密的联系和融合。这一思想在美学领域体现为对自然之美的追求和敬仰，他们认为自然本身就是美的极致表现。

其次，古希腊哲学家们提出了著名的"模仿说"。他们主张，艺术是对现实生活的模仿，但这种模仿并非简单地照搬照抄，而是艺术家的主观处理和再创造，使现实得到升华和超越。这一理论不仅为艺术创作提供了理论支撑，也为艺术评价制定了标准。

最后，古希腊哲学家们还深入探讨了美的本质和审美标准。他们认为，美是客观存在的，可以通过理性思考和认知来把握。同时，他们也强调审美标准的多元性和相对性，认为不同的文化背景、历史时期和个体经验都会影响人们对美的感受和评价，这种差异性是美的丰富性的体现。

3. 文艺复兴时期的艺术理论

文艺复兴时期，在西方美学史划分中占据了举足轻重的地位。这一时期，艺术理论在承接古希腊哲学思想的同时，更是为西方美学的兴盛与革新贡献了巨大力量。

首先，文艺复兴时期的艺术家们对古希腊、古罗马的艺术遗产进行了重新发掘，他们以严谨的态度对这些经典艺术进行了深入的研究，并试图在创作中模仿这种风格。通过这种模仿和学习，他们不仅复活了古典艺术的风格与技巧，更对其精神内涵有了更深的领悟。这种对古典艺术的重新解读和评价，为文艺复兴时期的艺术创作提供了坚实的理论基础。

其次，文艺复兴时期的艺术家们提出了以"人文主义"为核心的艺术观念。他们坚持认为，艺术创作应当以人的生活和情感为中心，强调人的价值和地位。这一人文主义的艺术观念，在绘画、

雕塑、建筑等多个艺术领域都得到了广泛的应用和体现。例如，在绘画领域，文艺复兴时期的画家们对人体结构和光影效果进行了深入研究，使得他们的作品更加贴近真实，更具生动感；在雕塑领域，他们追求人体的完美比例和动态美，创作出了一系列栩栩如生的雕塑作品；在建筑领域，他们强调建筑的和谐统一和空间布局，使得建筑艺术也得到了极大的发展。

最后，文艺复兴时期的艺术家们还就艺术的功能和价值进行了深入探讨。他们认为，艺术不仅具有审美价值，还应该具有教育、娱乐和社会功能。艺术应该服务于社会，为人们提供精神上的滋养和审美的享受。这种对艺术功能的深刻认识，为文艺复兴时期的艺术创作注入了源源不断的活力和动力。

4. 西方美学对设计的影响

西方美学的发展历程对设计产生了深远的影响。从古希腊哲学到文艺复兴时期的艺术理论，西方美学追求的自然美、模仿现实、关注人的生活和情感等方面为设计提供了重要的理论支撑。

首先，西方美学对设计的审美标准产生了影响。在古希腊哲学中，美被认为是客观存在的，是可以通过理性认识和把握的。这种思想在设计中表现为对形式美的追求和崇尚。设计师注重产品的外观和形态设计，追求和谐、对称、平衡等美学原则。同时，他们也关注产品的功能和实用性，使产品既美观又实用。

其次，西方美学对设计的创新和发展产生了影响。文艺复兴时期的艺术理论强调对古典艺术的模仿和学习，但这种模仿并非简单地复制，而是通过艺术家的主观加工和再创造，现实得以升华和超越。这种模仿和创新的精神在设计中得到了充分的体现，设计师通过对传统元素和现代元素的融合和创新，创造出具有独特魅力和时代感的设计作品。

最后，西方美学还影响了设计的理念和价值观。人文主义的艺术观念使设计师更加关注人的生活和情感需求，将设计视为为人们创造美好生活的重要手段。同时，他们也注重设计的社会功能和价值，认为设计应该为社会服务，为人们提供便利和舒适。这种设计理念和价值观的转变使设计更加贴近人们的实际生活需求，也促进了设计的创新和发展。

从古希腊哲学到文艺复兴时期的艺术理论，西方美学从追求自然美、模仿现实到关注人的生活和情感，西方美学在审美标准、创新发展和设计理念等方面均为设计提供了重要的理论支撑。在当今社会随着科技的不断进步和人们审美需求的不断提高的背景下，设计领域也将不断发展和创新，并为人们创造更加美好的生活。

三、东西方美学思想在现代设计中的融合与创新

在全球化的浪潮中，东西方文化之间的交流变得越来越频繁。这种交流不仅仅是表面的，而是深层次的，涉及各自的文化核心。这种频繁的交流和互动，不仅进一步丰富了文化的多样性，

也推动了现代设计领域的深刻变革。在现代设计中，东西方美学思想作为各自文化精髓的体现，展现出了独特的魅力。这种魅力不仅仅体现在设计的形式上，更体现在设计的内涵和价值上。东西方美学的融合和创新，不仅丰富了设计的内涵，提升了设计的文化价值，也为设计的发展提供了更广阔的视野和可能性。本部分旨在深入探讨东西方美学思想在现代设计中的融合与创新，以及这种跨文化交流在设计领域的重要性。希望通过这种探讨，能够更好地理解东西方美学思想的差异和共性，更好地运用这些美学思想，推动现代设计的发展。同时，我们也希望通过这种探讨，能够强调跨文化交流在设计领域的重要性，鼓励设计师更加开放地接受和融合不同文化的美学思想，创造出更具文化价值和影响力的设计作品。

1. 设计理念的融合

在现代设计领域，可以明显观察到东方与西方美学思想的交融和碰撞，这种现象不仅仅体现在设计理念的交换上，还表现在深层次的文化内涵的互相渗透。设计师不再满足于单一文化的设计表达，他们开始拓宽视野，更加注重不同文化之间的多样性和差异性，努力寻求跨文化的设计语言。他们大胆尝试，将源自东方的含蓄美学、崇尚自然的核心理念与西方的严谨逻辑、几何造型以及精湛工艺等元素进行有机结合，以此创造出既能够体现东方神韵、又充满现代气息的设计作品。

以家具设计为例，设计师不拘泥于传统，他们把东方家具的简洁线条、自然材质与西方家具的几何造型、工艺技术巧妙融合，使得每一件作品都能够在展现东方传统美学的同时，又不失现代时尚感。这种设计不仅丰富了家具的审美层次，也为用户带来了全新的使用体验。

在建筑设计方面，设计师同样展现出了对跨文化设计的探索和热情。他们在设计中融入东方传统空间布局的智慧和审美情趣，如借景、对景等设计手法，同时也不忘利用西方先进的建筑材料和建造技术，以及现代化建筑的功能性需求。这样打造出来的建筑作品，不仅拥有深厚的传统文化底蕴，更能够满足现代人的审美需求和实用功能，实现传统与现代的完美融合。

东西方美学设计理念交流和融合，不仅为设计领域带来了前所未有的创新和活力，也反映了全球化背景下人类文化的相互尊重和包容。设计不再是一种单向的表达，而是成为不同文化之间交流和理解的桥梁，对推动全球设计的多元化发展具有重要的意义。

2. 设计元素的融合

东西方美学思想的融合在设计领域的体现不仅仅局限于理论上的交流和借鉴，更是在具体的设计元素和实践技巧中得到了充分的体现和扩展。当代设计师不再满足于单一文化的设计风格，他们开始积极探索和尝试将不同文化的设计元素进行有机融合，以此来拓展设计的边界，提升设计的内涵，从而创造出更加独特、个性化和具有深刻文化特色的设计作品。

例如，在平面设计这一领域，设计师不再局限于使用单一文化的视觉元素，而是开始大胆地

将东方的水墨画、书法艺术等传统元素与西方的字体设计、排版设计等现代技巧进行结合。这种结合不仅使得设计作品在视觉上呈现出独特的东方韵味，同时也赋予了作品现代感和国际化视角，使得作品能够在尊重和弘扬中华优秀传统文化的基础上，更好地适应当代人的审美需求和审美习惯。

在产品设计方面，设计师同样展现出了对跨文化融合的大胆尝试和探索。他们不再将东方和西方的设计理念和元素严格区分开来，而是开始尝试将东方的材质选择、工艺技术等传统理念与西方的设计形态、功能主义等现代理念相结合。这种跨文化的设计创新不仅使得产品在形态上更具吸引力，同时也赋予了产品更深层次的文化内涵和功能性，使得产品在满足现代人生活和审美需求的同时，也能够传达和分享东方文化的独特魅力和智慧。

这种东西方美学思想的深度融合，不仅为设计领域带来了新的活力和创意，也为全球消费者提供了更加丰富多彩和多元化的设计产品。它不仅展现了设计师对文化多样性的尊重和包容，也反映了当代社会对于跨文化交流和融合的渴望和需求。这种融合的趋势不仅将会继续深化，也将成为未来设计领域发展的重要方向和动力。

3. 设计创新的推动

东西方美学思想的融合不仅丰富了设计的内涵和形式，也为设计的创新提供了动力。设计师通过吸收和借鉴不同文化的美学思想，打破了传统的设计思维定式，为现代设计注入了新的活力。这种跨文化的融合使得设计师不再受限于某种单一的设计风格或理念，而是能够从多种文化中汲取灵感，创作出更加多元化、个性化的作品。

此外，跨文化交流也为设计师提供了更多的创作素材和灵感来源。例如，东方的传统文化和艺术形式，如书法、水墨画、园林等，可以为设计师提供独特的视觉和感官体验，从而激发他们的创作灵感。而在西方，现代主义和后现代主义等艺术运动，则提供了丰富多样的设计元素和表现手法，使得设计师可以更加灵活地运用各种设计工具，创造出更加独特和有趣的作品。

因此，东西方美学思想的融合不仅为设计师提供了更多的创作可能性，也为现代设计的发展注入了新的活力和动力。这种融合的趋势将会继续发展，为未来的设计创新带来更多的机遇和挑战。

四、跨文化交流在设计领域的重要性

1. 促进设计的多元化

跨文化交流为设计领域带来了前所未有的发展机遇，使得来自世界各地的设计理念和元素交流互鉴，进而实现了设计风格的多元融合。这种多元化的设计不仅包含了各种形式的美学元素，

还蕴含了丰富的文化内涵和价值观念。在跨文化交流的背景下，设计师得以跨越国界，深入探索和理解不同文化的审美观念和审美趣味，将这些元素融入自己的作品中，使作品更加独特、个性化和富有文化特色。

在跨文化交流的推动下，设计师可以从其他文化中汲取灵感，借鉴其独特的设计元素和表现形式，进而丰富自己的设计语言。例如，中国的传统元素龙、凤、长城等可以与西方的现代设计理念相结合，创造出同时具有东、西方特色的设计作品。同时，设计师还可以将不同文化的哲学思想、宗教信仰和民俗风情融入设计中，使作品更具深度和内涵。

此外，跨文化交流还有助于设计师拓宽视野，了解全球范围内的设计趋势和消费者需求，使得设计师能够在创作过程中更加注重国际化与本土化的结合，以满足不同文化背景下的市场需求。因此，跨文化交流不仅丰富了设计作品的形式和内容，也提升了设计师的创作能力和竞争力。

总之，跨文化交流在设计领域的应用，使得设计作品更加多元化、个性化和富有文化内涵。这种多元化不仅体现在设计风格和形式的多样性上，也体现在设计内涵和价值的丰富性上。通过跨文化交流，设计师可以更加深入地了解不同文化的审美观念和审美趣味，从而创造出更具个性和文化特色的作品。这种创新和突破将为设计领域带来更广阔的发展空间，同时也为人们带来更加丰富多彩的生活体验。

2. 提升设计的文化价值

跨文化交流为设计师开启了一扇通往更广阔视野的大门，使他们能够更加深入地探索和理解不同文化的历史沿革、丰富背景和文化内涵。通过这种深入的理解，设计师能够提升自己作品的文化价值，使作品更具有深度和广度。

当设计师在设计过程中融入不同文化的元素和理念，他们的作品将更加多元化和独特。这种多元化的文化融合不仅能够增强作品的文化底蕴，使其更具艺术魅力，还能使作品更具有时代感和历史感。时代感使得作品与当下社会紧密相连，历史感则使作品具有永恒的价值。

文化价值的提升对设计师的个人成长和发展具有重要意义，通过不断探索和理解不同文化，设计师能够拓宽自己的视野，提升自己的创意思维和设计能力。如此，设计师将能够更好地应对各种设计挑战，并创作出更具创新性和独特性的作品。

同时，这种文化价值的提升也有助于推动整个设计行业的进步和发展。设计行业是一个充满竞争和创新的领域，不断提升的文化价值将促使设计师不断追求更高的设计标准，进而使整个行业不断进步，不断创新，为社会带来更多优质的设计作品。

总之，跨文化交流为设计师提供了宝贵的机会，使他们能够深入理解不同文化，提升自己作品的文化价值。这种文化价值的提升不仅对设计师的个人成长和发展有益，也有助于推动整个设计行业的进步和发展。

3. 增进文化理解与尊重

跨文化交流对于增进不同文化之间的理解和尊重起到了至关重要的作用。当深入不同文化，了解其独特的美学思想和设计元素时，人们不仅能够更加深入地理解每个文化的独特性和价值所在，还能够增进对不同文化的尊重和认同。深入的文化理解和尊重不仅能够促进世界和平与发展，还能够推动不同文化之间的交流和合作，从而创造一个更加和谐的世界。在这个过程中，设计师扮演着重要的角色，他们通过借鉴和融合不同文化的元素，创造出更具包容性和创新性的设计作品，进一步推动文化交流和理解。因此，应该积极推动跨文化交流，让不同的文化在交流中相互学习，相互尊重，共同发展。

在现代设计领域，东西方美学思想的交融与创新不仅仅是一种设计趋势，更是全球范围内跨文化交流的生动体现。这种跨文化的碰撞与融合，为设计师提供了无比丰富的灵感来源。设计师可以跨越地理和文化的界限，深入挖掘和借鉴东西方各自独特的美学理念和设计元素，从而在设计作品中实现一种全新的艺术表达。这种突破传统设计思维定式的行为，不仅为现代设计注入了源源不断的创新动力，也为广大消费者带来了前所未有的审美体验。

此外，跨文化交流在设计领域的推进，还有助于提升设计作品的文化内涵和价值。通过吸收和融合不同文化的美学元素，设计作品将更加多元化，更具有包容性和广泛性。这种多元化的设计作品，能够更好地满足全球消费者的需求，提升设计作品的国际竞争力。同时，跨文化交流也有助于增进人们对不同文化的理解和尊重。在全球化日益加深的今天，这种理解和尊重对于构建和谐的国际社会环境，具有重要的现实意义。

因此，应当积极倡导和推动跨文化交流在设计领域的深入发展。通过跨文化的交流与合作，人们不仅可以创造出更具创新性和艺术性的设计作品，也可以进一步加强全球范围内的文化理解和尊重，共同构建一个多元、包容、和谐的世界。

第二节　现代设计的理论化建构与实践

一、设计理论演进

在现代设计理论的发展历程中，功能主义和构成主义无疑扮演了举足轻重的角色，它们以其独特的视角和理念，为现代设计领域带来了源源不断的创新动力。然而，这只是现代设计理论众多流派中最为璀璨的几颗明星，更多的设计流派和理念如同夜空中的繁星，共同汇聚成现代设计的瑰丽景象。

在功能主义兴起之后，人性化设计逐渐崭露头角，成为设计界的一股新兴力量。这一流派主张设计应以人为本，深入研究和充分考虑人的生理和心理需求，反对冷漠的、机械化的设计，而是倡导富有情感、能够与人产生情感共鸣的设计。人性化设计在产品设计、环境设计、交互设计等多个领域都得到了广泛应用，为人们的生活带来了更多的便利和舒适。

与此同时，可持续设计作为现代设计理论的一个重要分支，也日益受到人们的关注。可持续设计强调在设计过程中应充分考虑资源的可持续利用和环境的保护，以实现人类社会的可持续发展。这一流派通过引入生态设计、绿色设计、循环设计等概念，将环境保护和可持续发展理念融入设计实践中，推动了设计领域的绿色革命。

除此之外，跨文化设计也是现代设计理论中的一个重要流派。在全球化的背景下，不同文化之间的交流和融合成为一种趋势。跨文化设计强调在设计过程中应尊重不同文化的差异，同时吸收各种文化的优点，以创造出具有普遍意义和时代特色的设计作品。这一流派在推动文化交流和传承方面发挥了重要作用，也为现代设计领域注入了新的活力。

现代设计理论的发展历程是一个不断演变和进步的过程，从功能主义、构成主义到人性化设计、可持续设计和跨文化设计等都体现了现代设计领域对于创新、人性化和可持续发展的追求。未来，随着科技的不断进步和人们需求的不断变化，现代设计理论将继续发展，为人们的生活带来更多的美好和惊喜。

二、设计方法论

在现代设计领域中，除用户中心设计（UCD）和设计思维等常用方法论外，还有多种方法论被广泛运用于不同的设计实践中，这些方法论旨在提升设计的效率、质量和创新性。

首先，敏捷设计（Agile Design）是一种强调快速迭代和灵活适应变化的设计方法论。它借鉴了敏捷开发的理念，将设计过程划分为多个短周期、高频率的迭代阶段，每个阶段都包含需求分析、设计、实现和反馈四个环节。通过不断迭代和快速反馈，敏捷设计能够快速响应市场变化和用户需求，降低设计风险，提高设计效率。敏捷设计注重团队协作和项目的实时调整，使得设计过程更加动态和灵活，能够更好地应对复杂多变的设计挑战。

其次，服务设计（Service Design）是一种跨学科的设计方法论，它关注于设计整体的服务体验。服务设计不仅关注产品或服务的物理形态，还关注用户在使用产品或服务过程中的感受、行为和环境。通过综合考虑用户需求、业务流程、服务触点等因素，服务设计能够为用户创造更加优质、高效和便捷的服务体验。服务设计强调从用户的角度出发，通过研究用户的行为和需求，设计出符合用户期望的服务方案，提升用户满意度和忠诚度。

再次，参与式设计（Participatory Design）也是一种重要的设计方法论。它强调用户在设计过程中的参与和协作，通过邀请用户参与设计讨论、原型测试等活动，收集用户的反馈和建议，

不断优化设计方案。参与式设计能够增强用户的设计感和归属感，提高设计的可用性和满意度。这种方法论认为用户是设计的主体，他们的参与能够使设计更加贴近用户的需求和期望，从而提升设计的质量和创新性。

最后，可持续性设计（Sustainable Design）也是现代设计中不可忽视的一个方面。它关注设计对环境、社会和经济的长期影响，通过采用环保材料、节能技术、循环利用等手段，降低设计对环境的负面影响，同时提高设计的经济效益和社会效益。可持续性设计不仅能够为用户创造更加健康、舒适和环保的生活环境，还能够推动社会的可持续发展。这种设计方法论强调长远发展和责任意识，通过创新的设计理念和实践，为社会和环境作出积极的贡献。

现代设计领域中存在着多种不同的方法论，它们各具特色、互为补充。设计师可以根据具体的设计需求和项目特点选择合适的方法论，以提升设计的效率、质量和创新性。通过灵活运用这些方法论，设计师能够更好地满足用户需求，创造优质的设计作品，推动设计领域的持续发展。

三、实践案例解析

1. 案例一：未来城市的绿色出行设计

随着城市化的快速发展，交通拥堵和环境污染成为制约城市发展的两大难题。在这一案例中，设计师提出了一系列绿色出行的设计方案，包括建立智能交通系统、普及电动交通工具、建设绿色交通基础设施等。通过整合先进的信息技术和绿色设计理念，设计师打造了一个既高效又环保的未来城市交通系统。在实际应用中，这些设计不仅有效缓解了交通拥堵，还显著降低了空气污染，为城市居民提供了更加健康、舒适的出行环境。

2. 案例二：智能家居的个性化定制设计

随着人们生活水平的提高，对家居环境的需求也日益多样化。在这一案例中，设计师通过深入研究用户的生活习惯和需求，提出了个性化定制智能家居的设计方案。这些设计方案不仅满足了用户对家居环境的个性化需求，还通过智能化技术提升了家居生活的便捷性和舒适度。在实际应用中，这些设计得到了用户的广泛好评，成为智能家居市场的一大亮点。

3. 案例三：文化传承与创新设计的融合

在传承与创新的道路上，设计师一直在探索如何将传统文化元素与现代设计理念相结合。在这一案例中，设计师以传统建筑文化为灵感，结合现代建筑技术和材料，打造了一系列具有独特韵味的建筑作品。这些作品不仅展现了传统文化的魅力，还融入了现代审美和功能需求，为城市空间增添了新的活力。通过这一实践案例，可以看到文化传承与创新设计之间的紧密联系和相互

促进。

通过以上三个实践案例的解析，可以看到设计在解决实际问题、满足人们需求、推动社会进步方面的重要作用。在未来的设计实践中，应该继续关注社会发展和人们需求的变化，不断探索新的设计理念和方法，以创造出更多具有创新性和实用性的设计作品。

第三节　设计审美要素

一、色彩与形态

1. 色彩运用和形态创造在设计中的美学作用

设计，作为人类创造力的具体体现，自古以来就承担着传达信息、表达情感、塑造形象等多重功能。在设计的过程中，色彩与形态作为两大基本要素，它们的运用与创造不仅关乎设计的视觉效果，更深刻影响着设计的内涵与外延。色彩与形态的巧妙搭配，可以提升设计的审美价值，使之更具吸引力和感染力。

色彩，作为一种具有象征意义的语言，能够引发人们的情感共鸣，增强设计的情感表达。不同的色彩搭配可以传达出不同的氛围和情感，如温暖、冷漠、激情、宁静等。在设计中，合理运用色彩对比和色彩渐变，可以创造出富有层次感和立体感的视觉效果。

形态，作为设计中的另一个重要因素，是指设计对象的外部轮廓和内部结构。形态的运用可以塑造出不同的设计风格，如简洁、复杂、优雅、粗犷等。形态的变化可以通过线条、形状、空间等元素来实现，使设计更具生动感和趣味性。

在设计过程中，色彩与形态的融合与创新是至关重要的，恰当的色彩搭配和形态运用，可以使设计更具表现力和感染力，更好地达到设计的初衷。同时，设计师还需要关注设计的实用性和人性化，确保设计在满足审美需求的同时，也能满足功能需求。

总之，设计是一种艺术，更是一种生活态度。色彩与形态的巧妙运用，使得设计在传达信息、表达情感、塑造形象等方面具有无限的可能。设计师需要不断探索和创新，以提升设计的审美价值和使用价值，为人们带来更美好的生活体验。

2. 色彩运用的美学作用

（1）色彩的情感表达。

色彩，作为一种深邃且丰富的视觉语言，是人们内心情感的真实映射，它具有强烈的情感共

鸣能力，能在观者的内心深处掀起波澜。每一种色彩，都如同一部精彩纷呈的画卷，不仅拥有独特的文化内涵，更蕴含着深刻的心理暗示，能够精准地触动人们的内心，引发强烈的情感反应。

例如，红色是一种热烈如火、激情四溢的色彩，如同盛夏的烈日，充满力量与生机，象征着爱情的炙热、生活的热忱以及不断向前的斗志。在设计中，红色常被用来表达热情奔放、活力四射的情感，使作品充满活力和张力。

蓝色，则是一种深邃而冷静的色彩，如同无垠的海洋，宽广而深邃，代表着思维的深邃、态度的沉稳和精神的宁静。蓝色常常给人以冷静、理智的感觉，在设计中，它能够营造出一种平和、安静的氛围，使观者能够沉淀思绪，享受片刻的宁静。

绿色，则是一种清新而自然的色彩，如同春天里的嫩叶，充满生机与活力，映射出和谐共生、生机勃勃的自然景象。绿色代表着自然、生命和环保，它能够让人们感受到大自然的魅力和力量，引发人们对自然环境的热爱和保护。

在设计领域，色彩的运用如同一位高明的艺术家在画布上挥洒自如。设计师通过深入研究色彩心理学和色彩搭配原理，精心选择并搭配色彩，力求在作品中实现色彩的和谐与平衡。他们巧妙地将不同的色彩融入作品中，通过色彩的明暗、饱和度、色相等要素的变化，来营造出不同的氛围和情感效果，使观众在欣赏作品的同时，能够深刻感受到设计者的情感和理念。这种情感的传递，不仅仅是一种视觉上的享受，更是一种心灵上的触动和启迪，它能够跨越语言和文化的障碍，直接触及人的灵魂深处。

（2）色彩的视觉引导。

在设计领域中，色彩的应用远不止于对视觉美感的营造，它更是一种强有力的视觉引导工具。设计师巧妙地运用色彩的对比和渐变等技巧，能够操控观众的视线流程，使得设计作品在视觉上呈现出更加丰富的层次感和立体效果。这种视觉引导不仅提升了设计的艺术性，也增强了设计的沟通效果，使得观众能够更加有秩序地解读设计中的信息。此外，色彩的选择和搭配还能够有效突出设计中的重点元素，比如在一个复杂页面中，通过高亮关键信息或者使用对比色彩，可以迅速吸引观众的注意力，使之聚焦于最重要的内容。色彩的这种强调功能，无疑进一步强化了设计的主题和核心信息，让设计作品的重点在众多元素中脱颖而出，增强了其视觉吸引力和信息的传达效率。因此，可以说，色彩在设计中扮演着至关重要的角色，它不仅美化了作品，还提升了设计的整体影响力和吸引力。

（3）色彩的文化内涵。

色彩，作为一种文化符号，其背后蕴藏着深厚的文化底蕴。在不同的地域、民族以及文化背景下，色彩的应用往往具有各自的特殊含义和象征意义。这种差异性体现了色彩与文化的紧密联系，也揭示了文化对色彩运用的深远影响。因此，设计师在进行创作时，必须深入研究和理解色彩的文化内涵，充分考虑各种文化因素的影响，以便使设计作品能够更好地反映出文化内涵和时代特色。

色彩，作为一种视觉元素，具有强烈的表达力和表现力。在设计中，色彩的运用不仅可以增

强视觉效果，还可以传达情感和信息，甚至影响人们的心理和行为。然而，色彩的这些功能和作用，在不同的文化背景下，可能会有不同的解读和反应。因此，设计师在运用色彩时，不能简单地套用通用的规则和标准，而应该根据具体的文化背景和情境，进行恰当的选择和调整。

此外，随着全球化进程的推进，不同文化之间的交流和融合越来越频繁，这也给色彩的运用带来了新的挑战和机遇。设计师不仅要理解和运用本民族和本地区的色彩文化，还要了解和吸收其他文化和地区的色彩元素，以丰富自己的设计语言和表现手段。这种跨文化的设计理念和实践，不仅可以提升设计作品的文化内涵和时代价值，还有助于推动色彩文化的传播和发展。

3. 形态创造的美学作用

（1）形态的空间塑造。

形态在设计作品中承载着空间的表现形式，它是设计师实现空间立体感和层次感的手法。形态包含了大小、比例、方向等多种要素，这些要素在空间设计中起着决定性作用。设计师通过对形态的精准把握和巧妙运用，能够使空间呈现出令人惊叹的美学效果。在设计过程中，形态的塑造和变化是空间效果产生的关键，它使得空间具有了生命力和独特性。设计师不断尝试和调整形态的各种要素，使得设计作品在空间表现上更加完美，给人以视觉冲击和心灵震撼。

（2）形态的动态表现。

形态的内涵丰富而深邃。它不仅能够呈现静态的物体，将它们的形状、结构、质感等细节，以一种静态的方式展现出来，还能通过动态的变化，来表现时间的流逝、运动轨迹，以及各种动态的现象。这是一种非常高级的表现手法，能够将时间和空间有机地结合起来，给人全新的视觉体验。

设计师是形态的大师，他们通过巧妙地运用流畅的线条、动态的形状等元素，能够创造出充满动感和生命力的设计作品。这些作品仿佛有了自己的灵魂，能够与人产生共鸣，让人感受到它们所要表达的情感和理念。这是一种非常独特的能力，也是设计师区别于其他人的重要标志。

这种动态的表现手法不仅仅能够吸引观众的注意力，让他们沉浸在设计之中无法自拔。更重要的是，它还能够引发观众的联想和想象，让他们根据自己的经验和情感，对设计作品有更深入的理解和感悟。这是一种非常有效的沟通方式，能够让设计师和观众之间，建立起一种无形的联系。

（3）形态的象征意义。

形态，作为设计领域中的一种基本元素和符号，不仅是对物质世界的直观再现，更是富含深层次的象征意义和隐喻表达。在不同的文化和语境中，各种形态被赋予了独特的象征内涵，它们能够传递出远远超越其字面意义的信息和情感。例如，圆形常常被视作完整、统一和永恒的象征，代表着完美无瑕、和谐均衡的状态，经常被用来表达和谐社会的理想境界；三角形，作为一种稳定的几何形状，它的三个角和三条边构建了一种坚固的结构性，使其成了稳定性和坚固性的标志，

在设计中使用三角形可以传达出可靠、坚定和耐久的信息。

以外，曲线以其流畅和柔美的特性，往往被看作是生命力和美的象征，它反映了自然界中许多物体和现象的形态，如山川、河流、植物的生长等，都显现出一种自然的韵律和优雅之美。设计师在作品中巧妙地运用曲线，不仅能够增添设计的艺术美感，还能激发观者的情感共鸣，引发人们的遐想和联想。

当设计师在其作品中融入这些具有象征意义的形态时，他们实际上是在创造一种语言，这种语言能够跨越文化和语言的界限，传递更为丰富和深刻的思想和情感。这种设计手法不仅提升了作品的艺术价值，也增强了其表达力和感染力，使得设计作品能够在观众心中留下更为长久和深刻的印象。总的来说，形态的象征意义是设计中不可或缺的一部分，它为设计注入了灵魂，使得冰冷的产品和服务变得有温度、有情感，从而更好地与用户建立起情感连接和沟通。

（4）色彩与形态的交融共生。

在设计实践中，色彩与形态往往是相互交融、相互依存的。色彩的运用能够为形态创造提供丰富的视觉表现手段，使形态更加生动、立体；而形态的创造则能够为色彩的运用提供有力的支撑和载体，使色彩更加鲜明、有力。因此，设计师在创作过程中应充分考虑色彩与形态的交融共生关系，使两者相得益彰、互为补充。

4.案例分析

以下将通过几个典型案例，具体分析色彩运用和形态创造在设计中的美学作用。

（1）苹果公司产品设计。

苹果公司的产品设计一直以来都是业界的标杆，以简约、时尚、精致的风格闻名。其设计理念贯穿于每一个细节，无论是硬件还是软件，都体现出了苹果公司对美的追求和其独到的见解。在色彩的运用上，苹果公司主要采用白色和银色等中性色调，这些色调不仅能够营造出清新、高雅的视觉效果，还能让产品显得更加高贵、典雅。苹果公司对色彩的运用可以说是恰到好处，既不会过于张扬，也不会显得过于单调。

在形态创造上，苹果公司同样重细节处理和流线型设计，使得苹果公司的产品不仅具有强烈的科技感，更有一种与众不同的亲和力。这种亲和力来源于苹果公司对人性的深刻理解，他们知道消费者需要什么，也知道如何让科技更好地服务于人类。因此，苹果公司的产品设计既前卫又实用，深受全球消费者的喜爱。

这种色彩与形态的完美结合，使得苹果公司的产品在全球范围内赢得了广泛的赞誉。无论是消费者还是专业人士，都对苹果公司的产品设计给予了极高的评价。可以说，苹果公司的产品设计已经成为业界的典范，是其他公司学习的榜样。而苹果公司自身，也在不断创新和突破，力求在未来的产品设计中，带来更多让人惊艳的作品。

（2）奥运会标志设计。

奥运会的标志设计，是对色彩与形态交融共生的完美诠释。以2022年北京冬奥会的标志为例，该标志的主色调为红色，这不仅代表着中国的传统文化，也象征着中国人民的热情好客的精神；同时，标志的形态设计采用了流畅的线条和简洁的形状，寓意着冰雪运动的速度感和力量感。这种色彩与形态的完美结合，不仅准确传达了奥运会的核心理念和价值观，更展现了东道主国家的文化魅力和创新精神。

色彩运用和形态创造在设计中具有举足轻重的地位。色彩能够表达情感、引导视线、承载文化内涵；形态能够塑造空间、表现动态、具有象征意义。设计师在创作过程中应充分考虑色彩与形态的交融共生关系，使两者相得益彰、互为补充。只有这样，才能创作出既具有视觉冲击力又具有内涵深度的优秀设计作品。

二、材料与加工技术

在设计领域，材料和加工技术的选择对最终作品的美感有着至关重要的影响。它们不仅决定了设计的物理形态和质感，还影响了设计的整体氛围和传达的信息。下面将从多个角度深入探讨不同材料与加工技术对设计美感的影响，并尝试分析这些影响背后的原因。

1. 材料对设计美感的影响

（1）材料的自然属性。

材料的自然属性，如颜色、纹理、光泽等，直接决定了设计的视觉感受。例如，木材的温暖和质朴、金属的冷酷和坚硬、玻璃的透明和纯净，每种材料都有其独特的视觉语言。设计师在选择材料时，需要充分考虑材料的自然属性，以确保它们与设计的主题和氛围相协调。

（2）材料的文化含义。

材料在不同的文化中具有不同的含义。例如，在中国传统文化中，玉石代表着高雅和纯洁，而竹子则象征着坚韧和谦逊。这些文化含义使得材料在设计中承载着丰富的情感和价值。设计师在运用材料时，需要了解并尊重这些文化含义，以确保设计能够引起目标受众的共鸣。

（3）材料的可持续性。

随着环保意识的提高，越来越多的设计师开始关注材料的可持续性。选择环保、可回收或可降解的材料不仅有助于减少对环境的负担，还能为设计增添一分绿色。可持续发展的设计理念已经成为当今设计界的一种趋势。

2. 加工技术对设计美感的影响

（1）加工技术的精度。

加工技术的精度直接影响设计的细节表现。高精度的加工技术可以呈现出更为细腻和精致的

设计细节，使得设计作品更具吸引力和感染力。例如，CNC加工技术可以实现高精度的切割和雕刻，使得设计作品在细节上更加完美。

（2）加工技术的创新性。

随着科技的进步，加工技术也在不断创新。新的加工技术为设计师提供了更多的可能性，使得设计作品在形态、结构和质感上都能实现突破。例如，3D打印技术可以制造出复杂的结构和形态，为设计师带来了无限的创意空间。

（3）加工技术的传统与现代融合。

传统加工技术与现代加工技术的融合也为设计带来了新的美感体验。传统加工技术如木工、陶艺等具有独特的韵味和质感，而现代加工技术则可以实现更高的精度和效率。将传统加工技术与现代加工技术相结合，可以创造出既有传统韵味又具现代感的设计作品。

3. 材料与加工技术的综合影响

（1）材料与加工技术的匹配。

在设计过程中，材料与加工技术的匹配至关重要。选择适合材料的加工技术可以充分发挥材料的优势，使得设计作品在视觉和触感上都达到最佳效果。例如，对于木材这种天然材料，采用传统的木工技术可以更好地保留其自然的纹理和质感；而对于金属这种坚硬的材料，则可以采用CNC加工技术来实现高精度的切割和雕刻。

（2）材料与加工技术的创新组合。

除匹配外，材料与加工技术的创新组合也能为设计带来新的美感体验。通过将不同的材料与加工技术进行组合尝试，可以创造出独特的视觉效果和触感体验。这种创新组合需要设计师具备丰富的想象力和创造力，以及对材料和加工技术的深入了解。

（3）材料与加工技术的文化融合。

在全球化的背景下，不同文化之间的交流和融合也为设计带来了新的可能性。通过将不同文化中的材料和加工技术进行融合尝试，可以创造出具有跨文化特色的设计作品。这种文化融合需要设计师具备跨文化的视野和敏感度以及对不同文化中材料和加工技术有深入了解。

不同材料与加工技术对设计美感的影响是多方面的，不仅决定了设计的物理形态和质感，还影响了设计的整体氛围和传达的信息。因此，在设计过程中选择合适的材料和加工技术至关重要，同时也需要关注材料的可持续性和加工技术的创新性，以及如何将它们与设计的主题和氛围相协调以实现最佳的设计效果。

三、视觉与传达

1. 通过视觉元素有效传递信息与情感

在信息爆炸的时代，视觉元素在信息传播中扮演着越来越重要的角色。它们不仅是信息传播的载体，更是情感传递的媒介。从广告、海报到网站设计、UI、UX，视觉元素无处不在，它们以直观、生动的方式吸引着我们的注意力，引导我们理解信息背后的含义。

2. 视觉元素的基本构成

在探讨如何通过视觉元素传递信息与情感之前，需要了解视觉元素的基本构成。一般来说，视觉元素包括以下几个方面。

（1）图形与图像。

图形是构成视觉元素的基础，它们可以是简单的线条、形状，也可以是复杂的图案、插画。图像则更为具象，包括照片、绘画等。图形与图像在信息传递中扮演着直观展示的作用，能够迅速吸引观众的注意力。

（2）色彩。

色彩是视觉元素中不可或缺的一部分。不同的色彩有着不同的情感属性，如红色代表热情、活力，蓝色代表宁静、信任等。在设计中，巧妙地运用色彩能够引起观众的共鸣，增强信息传递的效果。

（3）文字。

文字是信息传递中最直接、最明确的元素。在视觉设计中，文字不仅可以解释说明图形与图像的含义，还可以传达品牌的理念、价值观等信息。

（4）布局与排版。

布局与排版决定了视觉元素的呈现方式。合理的布局与排版能够使信息更加清晰、有序地传达给观众，提高信息的可读性。

3. 通过视觉元素传递信息的方法

（1）明确信息主题。

在设计之前，首先要明确信息的主题。主题决定了视觉元素的选择和呈现方式，只有明确主题，才能确保视觉元素与信息内容的一致性。

（2）选择合适的图形与图像。

根据信息主题选择合适的图形与图像。图形与图像应该具有代表性、易于理解，并且能够引起观众的共鸣。在选择过程中，可以运用隐喻、象征等手法来增强图形的表现力。

（3）合理运用色彩。

色彩在信息传递中起着至关重要的作用。根据信息主题选择合适的色彩搭配，能够增强信息的感染力和吸引力。同时，要注意色彩搭配的和谐统一，避免过于花哨或刺眼的设计。

（4）精练文字内容。

文字在信息传递中扮演着解释说明的作用。因此，在设计中要精炼文字内容，确保信息的准确性和简洁性。同时，要注意文字的字体、大小、颜色等细节处理，以提高信息的可读性。

（5）注重布局与排版。

合理的布局与排版能够使信息更加清晰、有序地传达给观众。在设计中要注意信息的层次感和重点突出，避免信息过于拥挤或混乱。同时，要注重细节处理，如对齐、间距等，以提高设计的整体美感。

4. 通过视觉元素传递情感

（1）深入了解目标受众。

在传递情感之前，首先要深入了解目标受众的心理需求和情感特点。只有了解受众的需求和喜好，才能设计出符合他们心理预期的视觉元素。

（2）选择合适的色彩搭配。

色彩在情感传递中起着至关重要的作用。不同的色彩搭配能够产生不同的情感效果。例如，暖色调能够传递温馨、亲切的情感；冷色调则能够传递冷静、专业的情感。因此，在设计中要根据目标受众的情感需求选择合适的色彩搭配方案。

（3）运用隐喻和象征手法。

隐喻和象征是传递情感的有效手段。通过运用隐喻和象征手法，可以将抽象的情感具象化地表达出来。例如，在设计中可以运用心形图案来传递爱的情感；运用鸽子图案来传递和平的情感等。

（4）营造氛围和情境。

氛围和情境的营造对于情感传递至关重要。在设计中可以通过光影、纹理等手法来营造特定的氛围和情境，使观众在视觉上产生情感共鸣。例如，在设计中可以运用柔和的光影来营造温馨的氛围；运用粗糙的纹理来营造古朴的情感等。

（5）注重细节处理。

细节处理是情感传递的关键。在设计中要注重对细节的处理和把握，如线条的粗细、颜色的深浅等都能够对情感传递产生影响。因此，在设计中要注重对细节的打磨和推敲，以提高情感传递的效果。

四、案例分析

为了更好地说明如何通过视觉元素传递信息与情感，本文选取了以下几个案例进行分析。

1. 苹果公司的 Logo 设计

苹果公司的 Logo 设计简洁而富有辨识度，它采用了苹果的形状作为图形元素，同时运用了简约的线条和色彩搭配。该 Logo 不仅传达了苹果公司的品牌理念——简洁、优雅、易用，还通过色彩的运用传递了品牌的科技感和时尚感。

2. 可口可乐的广告设计

可口可乐的广告设计以红色和白色为主色调，通过运用波浪形的线条和气泡图案来营造欢乐、活力的氛围。同时，广告中的文字简洁明了地传达了产品的特点和优势。这个广告设计不仅吸引了观众的注意力，还成功传递了产品的品牌形象和情感价值。

第四节　设计美学案例

一、产品设计

在当今日新月异的科技时代，产品设计不仅是为了满足人们的基本需求，更是为了追求艺术、技术与生活方式的完美结合。下面将深入解析一系列具有代表性的产品设计案例，探讨其美学价值与创新点，以期为读者提供设计灵感与思考。

1. 产品设计概述

产品设计是一门综合性的艺术，涉及美学、工学、心理学等多个领域。随着人们生活水平的提高，对于产品的要求也越来越高，不仅要求功能实用，更要求设计美观、独特。因此，产品设计师需要在满足基本功能需求的同时，不断探索新的设计理念和表现手法，以创造出更具美学价值和创新性的产品。

2. 产品设计案例

（1）苹果手表（Apple Watch Ultra）。

Apple Watch Ultra 是苹果公司推出的一款专为户外运动爱好者设计的手表，其独特的设计理念和创新的功能特性，使其成为产品设计领域的杰出代表。首先，从美学角度来看，Apple Watch Ultra 采用了简约而硬朗的设计风格，线条流畅、色彩搭配协调，展现出一种现代感和科技感。其次，在功能创新方面，Apple Watch Ultra 配备了高精度 GPS、指南针、水温感应器等多种传感器，可以实时监测用户的运动数据和环境信息，为用户提供更加全面、准确的运动指导。此外，Apple

Watch Ultra还具备长达36小时的续航能力，满足了户外运动爱好者对于长时间使用的需求。

（2）戴森吹风机（Dyson Supersonic）。

Dyson Supersonic吹风机是英国戴森公司推出的一款颠覆性产品，它采用了独特的数字马达技术和气流控制技术，为用户带来了全新的吹发体验。从美学角度来看，Dyson Supersonic吹风机采用了流线型设计和精致的材质，整体造型简约而优雅。同时，其独特的红色元素也为产品增添了一抹时尚感。在功能创新方面，Dyson Supersonic吹风机采用了高速数码马达和空气倍增技术，可以产生强劲而柔和的气流，快速吹干头发的同时减少对头发的损伤。此外，该吹风机还配备了多种风速和温度设置，可以满足不同用户的需求。

（3）小米手机（Xiaomi MIX Alpha）。

Xiaomi MIX Alpha是小米公司推出的一款概念手机。其独特的设计理念和前沿的技术应用，使得它成为手机设计领域的佼佼者。从美学角度来看，Xiaomi MIX Alpha采用了环绕屏设计，屏幕覆盖了整个机身正面和侧面，实现了真正意义上的全面屏。这种设计不仅使得手机外观更加时尚、独特，也带来了更加沉浸式的视觉体验。在技术创新方面，Xiaomi MIX Alpha采用了先进的屏幕技术和柔性材料，实现了屏幕的环绕显示和弯曲效果。同时，该手机还搭载了高性能的处理器和大容量电池等配置，为用户提供了更加流畅、稳定的使用体验。

3. 产品设计中的美学价值与创新点

通过对以上三个代表性产品设计案例的解析，可以看出产品设计中的美学价值与创新点主要体现在以下几个方面。

（1）简约与时尚。

在现代产品设计中，简约与时尚是永恒的主题。设计师通过运用简单的线条、色彩和材质等元素，打造出具有现代感和科技感的产品外观。同时，他们也不断探索新的设计理念和表现手法，以创造出更加时尚、独特的产品形象。

（2）功能与美观的结合。

产品设计的最终目的是满足人们的需求。因此，在追求美观的同时，设计师也要充分考虑产品的功能性和实用性，通过创新的设计理念和技术应用，实现功能与美观的完美结合。这种设计理念不仅提高了产品的使用价值和用户体验，也使得产品更具吸引力和竞争力。

（3）环保与可持续。

随着环保意识的不断提高，越来越多的设计师开始关注产品的环保性和可持续性。设计师通过采用环保材料、优化生产工艺等手段，降低了产品的能耗和污染排放，同时他们也不断探索可循环利用和可降解的设计方法，以实现产品的可持续发展。这种设计理念不仅符合社会的环保要求，也提高了产品的社会价值和市场竞争力。

通过对代表性产品设计案例的解析和探讨，可以看出产品设计中的美学价值与创新点是多

方面的。设计师需要不断挖掘新的设计理念和表现手法，以满足人们日益增长的需求和期望。同时，设计师也需要关注产品的环保性和可持续性，以实现人与自然的和谐共生。在未来的产品设计中，相信设计师将会创造出更多具有美学价值和创新性的产品，为人类的生活带来更多的便利和美好。

二、环境设计

环境设计不仅仅是对物理空间的规划和布局，更是对人类活动的一种深度解读和响应。随着人类社会的发展，人们对于空间的需求从基本的居住和办公逐渐转向更高层次的精神和情感满足。在这一转变过程中，空间美学与人类活动的互动关系愈发显得重要。下面将以几个具体的环境设计实例为基础，深入探讨空间美学与人类活动的互动关系。

1. 空间美学概述

空间美学，是指对空间形态、色彩、材质、光影等视觉元素进行艺术化处理的学科。它追求的是通过设计创造出符合人类审美需求的空间环境，同时实现空间的实用性和舒适性。空间美学不仅关注空间的视觉效果，更强调空间与人类活动的和谐共生。

2. 环境设计案例

（1）图书馆环境设计。

图书馆的环境设计应充分体现安静、舒适、便捷的特点。以某大学图书馆为例，设计师在空间中大量运用木质材料和柔和的灯光，营造出一种温馨而宁静的氛围。同时，合理的空间布局和便捷的检索系统，使读者能够迅速找到所需书籍，提高了空间的实用性和便利性。在这里，空间美学与人类活动的互动关系体现在设计师通过精心设计的空间环境，满足了读者对于安静阅读和便捷检索的需求，使读者在享受知识的同时，也感受到了空间的舒适和美感。

（2）公园环境设计。

公园是城市居民休闲娱乐的重要场所，其环境设计应充分考虑人们的活动需求和情感需求。以某城市中央公园为例，设计师在公园中设置了多种活动区域，如儿童游乐区、健身区、休息区等，以满足不同年龄段居民的活动需求。同时，公园内绿树成荫、鸟语花香，营造出一种自然、生态的环境氛围。在这里，空间美学与人类活动的互动关系体现在设计师通过巧妙的空间规划和景观设计，为居民提供了一个既美观又实用的休闲场所，使人们在享受自然美景的同时，也能够进行各种娱乐活动。

（3）商业购物中心环境设计。

商业购物中心作为人们购物和社交的重要场所，其环境设计应充分体现时尚、便捷、舒适的

特点。以某大型购物中心为例,设计师在空间中大量运用玻璃和金属材料,营造出一种现代且时尚的氛围。同时,购物中心内部设置了多个主题区域和休息区,使消费者在购物的同时也能够享受美食和娱乐活动。在这里,空间美学与人类活动的互动关系体现在设计师通过时尚的空间设计和丰富的功能设置,吸引了大量消费者前来购物和社交,促进了商业活动的繁荣和发展。

3. 空间美学与人类活动的互动关系

(1)空间美学对人类活动的引导作用。

空间美学通过精心设计的空间环境,可以引导人类活动的方向和方式。例如,在图书馆中,安静而舒适的环境可以引导读者进行深度阅读和思考;在公园中,美丽的自然景观可以引导居民进行户外活动和休闲娱乐;在商业购物中心中,时尚而便捷的环境可以引导消费者进行购物和社交。这些引导作用使空间美学成为连接人与环境的桥梁,促进人类活动有序进行。

(2)人类活动对空间美学的反馈作用。

人类活动也会对空间美学产生反馈作用。随着时间的推移和人们需求的变化,原有的空间环境可能无法满足新的活动需求。这时,人们会根据自己的需求和审美观念对空间环境进行改造和更新。这种反馈作用使空间美学不断发展和完善,以更好地适应人类活动的需求。同时,人类活动也会对空间美学产生积极的影响,如通过艺术表演、文化展览等活动为空间环境增添文化内涵和艺术气息。

通过以上分析可以看出,空间美学与人类活动之间存在着密切的互动关系。空间美学通过精心设计的空间环境引导人类活动的方向和方式;而人类活动则会对空间美学产生反馈作用,推动其不断发展和完善。因此,在环境设计中应注重空间美学与人类活动的相互关联和相互促进作用,以实现人与环境的和谐共生。同时,也应认识到空间美学在提升人类生活质量、促进社会文明进步方面的重要作用和价值。

三、数字媒体设计

在数字时代下,新媒体设计的崛起不仅改变了人们获取和传播信息的方式,更深刻地影响了人们的审美习惯。这种影响是多方面的,从视觉体验、交互方式到文化认知,新媒体设计都在不断地塑造着我们的审美观念。

1. 新媒体设计的视觉革命

在数字技术的推动下,新媒体设计为人们带来了前所未有的视觉体验。传统的平面设计被打破,取而代之的是更为丰富、动态和交互的视觉元素。这种变化不仅体现在广告、海报等传统媒体上,更在网页、APP、社交媒体等新媒体平台上得到了充分的体现。

新媒体设计的视觉革命首先体现在色彩的运用上。在数字技术的支持下，设计师可以更加精确地控制色彩，实现更为丰富和细腻的色彩变化。这种变化不仅让视觉作品更加生动，也激发了人们对色彩的全新认知。同时，新媒体设计还善于运用渐变、透明、光影等效果，创造出更为立体和真实的视觉体验。

在构图方面，新媒体设计也打破了传统的框架。设计师不再局限于固定的版面和布局，而是根据内容的需求和用户的习惯进行灵活的调整。这种变化使得视觉作品更加具有流动性和动态性，也更加符合数字时代的信息传播特点。

2. 新媒体设计的交互性影响

除视觉革命外，新媒体设计的交互性也对人们的审美习惯产生了深远的影响。在数字时代，人们不再满足于被动地接受信息，而是更加追求信息的互动和反馈。新媒体设计正是满足了这种需求，通过丰富的交互方式和手段，让用户能够参与到信息的传播和创造中来。

新媒体设计的交互性首先体现在操作方式上。通过触摸、滑动、点击等简单的手势，用户可以轻松地完成各种操作，如浏览网页、查看信息、购买商品等。这种操作方式不仅方便快捷，也极大地提高了用户的参与感和体验感。

同时，新媒体设计还善于运用动画、音效、震动等反馈方式，让用户能够实时地感受到操作的结果和反馈。这种反馈方式不仅增强了用户的沉浸感，也激发了用户对交互的更多期待和想象。

3. 新媒体设计的文化影响

除视觉和交互方面的影响外，新媒体设计还在文化层面对人们的审美习惯产生了深远的影响。在数字时代，新媒体设计成了文化传播的重要载体和工具，通过视觉、交互和叙事等多种方式，将各种文化元素和观念传递给用户。

新媒体设计的文化影响首先体现在对传统文化的传承和创新上。设计师通过挖掘传统文化的精髓和元素，将其融入新媒体设计中，创造出具有传统韵味和现代感的设计作品。这种设计作品不仅让传统文化得到了传承和发扬，也激发了人们对传统文化的兴趣和热爱。

同时，新媒体设计还善于吸收和融合各种文化元素和观念，创造出具有多元性和包容性的设计作品。这种设计作品不仅丰富了人们的审美体验，也促进了不同文化之间的交流和融合。

4. 新媒体设计对审美习惯的具体影响

（1）视觉审美习惯的变革。

随着新媒体设计的不断发展，人们对视觉审美的要求也在不断提高。人们开始更加注重视觉作品的细节、色彩和构图等方面的表现，追求更为丰富和细腻的视觉体验。同时，人们也更加倾向于接受具有动态性和交互性的视觉作品，这种作品能够更好地吸引人们的注意力并激发他们的

兴趣。

（2）交互审美习惯的养成。

在数字时代，人们已经习惯了与各种数字设备进行交互。因此，人们对交互的审美要求也在不断提高。人们开始更加注重交互的便捷性、流畅性和反馈的实时性等方面的表现。同时，人们也更加倾向于接受具有趣味性和探索性的交互设计，这种设计能够激发人们的参与感和探索欲望。

（3）文化审美习惯的拓展。

新媒体设计作为文化传播的重要载体和工具，为人们提供了更为广阔的文化视野和审美体验。人们可以通过新媒体设计了解不同国家和地区的文化特色和历史传统，拓展自己的文化审美视野。同时，新媒体设计也促进了不同文化之间的交流和融合，让人们能够更加包容和理解不同的文化观念和价值观念。

5. 新媒体设计未来对审美习惯的影响展望

随着数字技术的不断发展和普及，新媒体设计将在未来继续深刻地影响人们的审美习惯。未来的新媒体设计将更加注重个性化、情感化和智能化等方面的发展。通过更加精准的数据分析和用户画像技术，设计师可以更加深入地了解用户的需求和喜好，并为他们提供更加符合其个性化需求的设计作品。同时，未来的新媒体设计也将更加注重情感化的表达和交流方式，通过更加细腻和真实的情感化设计来打动用户的心灵。此外，随着人工智能技术的不断发展和应用，未来的新媒体设计也将更加智能化和自动化，为人们带来更加便捷和高效的信息传播和交互体验。

综上所述，数字时代下新媒体设计对人们的审美习惯产生了深远的影响。从视觉革命到交互性影响再到文化影响等多个方面来看，新媒体设计都在不断地塑造着人们的审美观念。未来随着技术的不断发展与应用，这种影响还将继续深入并拓展人们的审美视野和体验。

第五节　中国民间艺术的设计美

一、民间艺术特征

民间艺术，作为中国传统文化的重要组成部分，源远流长，博大精深。它以其独特的艺术风格和深厚的文化内涵，成为中华民族文化中的瑰宝。下面将从多个角度，深入探讨中国民间艺术的独特风格及其文化内涵。

1. 民间艺术的独特风格

中国，一个拥有五千年文明历史的古老国度，其民间艺术作为中华文化的重要组成部分，承载着丰富的历史信息和地域特色。在这片广袤的土地上，地域的多样性孕育了无数具有独特风格的民间艺术形式。它们不仅是各族人民智慧的结晶，更是中国多元文化魅力的生动体现。

（1）自然环境与民间艺术的地域性风格。

中国地域辽阔，自然环境千差万别。从北方的冰雪世界到南方的热带雨林，从西部的高原戈壁到东部的平原水乡，不同的自然环境为民间艺术提供了丰富的创作素材和灵感来源。

在北方，冬季漫长而寒冷，白雪皑皑的景象成为剪纸艺术家们创作的灵感源泉。他们运用粗犷的线条和浓烈的色彩，创作出富有北方特色的剪纸作品。这些作品线条流畅、色彩鲜艳，充满了浓郁的乡土气息和民间风情。

而在南方，温暖湿润的气候使得这里的民间艺术呈现出更加细腻、柔美的风格。如南方的剪纸艺术更加注重细节的表现，线条柔美、色彩清新，给人以清新脱俗的感觉。此外，南方的刺绣、织锦等手工艺品也以其精美的工艺和独特的风格而闻名于世。

（2）气候条件与民间艺术的地域性风格。

气候条件是影响民间艺术地域性风格的另一个重要因素。在中国，各地的气候条件差异很大，从寒冷的东北到炎热的海南，从干燥的西北到湿润的东南，不同的气候条件使得民间艺术在表现形式和色彩运用上呈现出不同的特点。

在寒冷的东北地区，人们为了抵御严寒，常常穿着厚重的棉袄和棉裤。这种独特的服饰风格也为民间艺术提供了丰富的创作素材。例如，东北的皮影戏以其独特的表演形式和精美的皮影人物而著称。这些皮影人物造型夸张、色彩鲜艳，体现了东北人民豪放的性格和独特的地域文化。

而在炎热的海南地区，人们则更加注重服饰的轻薄和透气。这里的民间艺术也呈现出一种清新、自然的风格。例如，海南的黎族织锦就以其精美的图案和独特的工艺而备受赞誉。这些织锦作品色彩鲜艳、图案丰富，充满了浓郁的热带风情和民族特色。

（3）社会经济发展状况与民间艺术的地域性风格。

社会经济发展状况是影响民间艺术地域性风格的另一个重要因素。在中国，各地的社会经济发展状况差异较大，从发达的沿海地区到欠发达的西部地区，不同的社会经济条件使得民间艺术在表现形式和创作理念上呈现出不同的特点。

在沿海地区，由于经济发达、文化交流频繁，这里的民间艺术更加注重创新和融合。例如，广东的粤剧就以其独特的表演风格和精美的舞台布景而著名。粤剧在表演形式上吸收了多种艺术元素，包括舞蹈、武术、杂技等，形成其独具特色的艺术风格。此外，沿海地区的手工艺品也以其精美的工艺和独特的创意而备受青睐。

而在西部地区，由于经济发展相对滞后、文化交流相对闭塞，这里的民间艺术更加注重传统和原生态的保持。此外，西部地区还有许多具有浓郁地方特色的民间艺术形式，如甘肃的皮影戏、青海的热贡艺术等。

（4）地域性风格的形成与传承。

地域性风格的形成是一个长期的过程，受到自然环境、气候条件、社会经济发展状况等多种因素的影响。在中国这片广袤的土地上，不同地域之间的民间艺术在相互影响和借鉴中不断发展壮大，形成了各自独特的风格和特色。

同时，地域性风格的传承也是一个重要的过程。许多民间艺术形式都是经过几代人的传承和发展才得以延续至今。在这个过程中，老一辈艺术家们将自己的技艺和经验传授给年轻一代，使得这些民间艺术得以不断传承和发展。

然而，在现代化和全球化的冲击下，许多民间艺术面临着传承和发展的困境。一些传统的手工艺品逐渐失去了市场，一些民间艺术也面临着失传的风险。因此，加强民间艺术的保护和传承工作显得尤为重要。

中国民间艺术的地域性风格是中华文化的重要组成部分，它体现了中国各地独特的历史、文化和民俗风情。在自然环境、气候条件、社会经济发展状况等多种因素的影响下，中国民间艺术呈现出丰富多彩的地域特色。这些民间艺术不仅是各族人民智慧的结晶，更是中国多元文化魅力的生动体现。因此，应该加强对民间艺术的保护和传承工作，让这些宝贵的文化遗产得以延续和发扬光大。

2. 民间艺术的象征性手法

民间艺术，作为中华文化的重要组成部分，承载着丰富的历史、文化和民俗内涵。其中，象征性手法的运用更是民间艺术的一大特色，它以其独特的魅力，将人们的情感、愿望和期待融入作品之中，使得作品具有更加深刻的寓意和内涵。

（1）象征性手法的普遍性与多样性。

在中国民间艺术中，象征性手法的运用十分普遍，无论是绘画、剪纸、刺绣，还是陶瓷、雕塑等艺术形式，都可以看到象征性手法的运用痕迹。象征性手法的多样性体现在它所借助的形象、图案、色彩等方面。

①形象象征。

在民间艺术中，各种形象常常被赋予特定的象征意义。例如，龙和凤是中国传统文化中的两个重要形象，它们分别代表着皇权和女性的尊贵。在民间艺术中，龙和凤常常被用来象征吉祥、富贵和权威。此外，牡丹、蝙蝠、蝴蝶等形象也常被用作吉祥的象征，寓意着富贵、幸福和长寿。

②图案象征。

图案象征在民间艺术中同样占据着重要的地位。一些特定的图案被赋予了吉祥、祈福的寓意，例如，双鱼图案寓意着年年有余，富贵双全；莲花图案则寓意着纯洁、高雅和吉祥。这些图案在民间艺术作品中常常被巧妙地运用，使得作品具有更加丰富的内涵。

③色彩象征。

色彩在民间艺术中同样具有象征性，不同的色彩代表着不同的寓意。例如，红色在中国文化中代表着喜庆、吉祥和幸福，因此在民间艺术中常常被当作吉祥的象征。黄色则代表着尊贵和权力，因此在皇家艺术中常常可以看到黄色的运用。此外，蓝色、绿色等色彩也各自具有特定的象征意义。

（2）象征性手法的文化内涵与寓意。

象征性手法在民间艺术中的运用不仅丰富了作品的表现手法，也加深了观众对作品的理解和感受。象征性手法的运用，实际上是对中国传统文化和民俗的一种传承和表达。

①吉祥寓意。

在中国传统文化中，吉祥寓意一直占据着重要的地位。民间艺术中的象征性手法正是对这种吉祥寓意的体现。例如，在剪纸作品中，艺术家们常常运用各种形象、图案和色彩来寓意吉祥、祈福和避邪。这些作品不仅具有美观的外观，更蕴含着深厚的文化内涵和寓意。

②祈福心理。

祈福心理是中国民间信仰中的重要组成部分。民间艺术中的象征性手法正是这种祈福心理的体现。例如，在刺绣作品中，艺术家们常常运用各种吉祥图案来寓意祈福和祝福。这些作品不仅具有艺术价值，更承载着人们的信仰和期望。

③避邪观念。

在中国传统文化中，避邪观念一直占据着重要的地位。民间艺术中的象征性手法同样体现了这种避邪观念。例如，在一些绘画作品中，艺术家们会运用特定的形象和色彩来寓意避邪。这些作品不仅具有艺术价值，更承载着人们的信仰和期望。

（3）象征性手法的现代意义与传承。

在当今社会，随着现代化进程的加速和全球化的影响，中国民间艺术面临着前所未有的挑战和机遇。象征性手法作为民间艺术的重要表现手法之一，同样需要得到重视和传承。

①传承与创新。

在传承民间艺术的同时，也需要注重创新。象征性手法的运用应该与现代审美和时代精神相结合，创造出更多具有时代感和现代感的艺术作品。这样不仅可以使民间艺术更好地适应现代社会的发展需求，也可以让更多的人了解和欣赏民间艺术。

②推广与普及。

为了让更多的人了解和欣赏民间艺术，需要加强对其的推广。可以通过举办展览、演出、讲座等形式来展示民间艺术的魅力，让更多的人感受到其独特的文化内涵和寓意。同时，也可以通过教育、培训等方式来培养更多的民间艺术人才，为民间艺术的传承和发展注入新的活力。

③融合与交流。

在全球化的背景下,各国文化之间的交流与融合已经成为一种趋势。中国民间艺术也应该积极参与这种交流与融合,吸收其他文化的优秀元素,丰富自身的表现手法和内涵。同时,也可以将中国民间艺术推向世界舞台,让更多的人了解和欣赏中华文化的独特魅力。

中国民间艺术中的象征性手法是一种独特的表现手法,它蕴含着丰富的文化内涵和寓意,应该加强对这种手法的传承和创新,让民间艺术在新时代焕发出新的光彩。

二、民间艺术的匠心之美

民间艺术,作为中国传统文化的重要组成部分,自古以来便以其独特的魅力和深邃的内涵,赢得了人们的喜爱和尊重。在技艺上,中国民间艺术追求精湛与细腻,无论是剪纸、刺绣、泥塑,还是陶瓷等艺术形式,都体现了艺术家们高超的技艺水平和严谨的创作态度。下面将从多个角度深入剖析中国民间艺术在技艺上的精湛与细腻之美,以期让更多人了解和欣赏这一文化瑰宝。

1. 剪纸艺术的精湛技艺

剪纸艺术是中国民间艺术中的一朵奇葩,它以纸为材料,通过剪刀或刻刀进行创作,形成各种造型生动、寓意丰富的图案。剪纸艺术家们凭借丰富的想象力和高超的技艺,将一张普通的纸变幻出万千形态,令人叹为观止。剪纸艺术的精湛技艺主要体现在以下几个方面。

(1)刀法精准。

剪纸艺术家们运用剪刀或刻刀,能够准确地切割出各种复杂的线条和图案,无论是曲线还是直线,都能保持流畅和连贯。精准的刀法需要长期练习和积累,更是剪纸艺术精湛技艺的重要体现。

(2)造型生动。

剪纸艺术家们善于捕捉生活中的各种形象,将其转化为剪纸图案。这些图案造型生动、栩栩如生,具有很强的感染力和表现力。艺术家们通过细腻的刻画和精心的设计,使得剪纸作品充满了生命力和活力。

(3)寓意丰富。

剪纸艺术不仅具有观赏价值,还蕴含着丰富的寓意。艺术家们通过剪纸作品传达出吉祥、幸福、团圆等美好寓意,寄托了人们对美好生活的向往和追求。这种寓意丰富的创作手法,使得剪纸艺术具有深厚的文化内涵和时代意义。

2. 刺绣艺术的细腻之美

刺绣艺术是中国民间艺术的另一大瑰宝,它以丝线为材料,在绸缎等织物上进行创作,形成

精美的图案和画面。刺绣艺术家们凭借细腻的针法和精湛的技艺，将一根根丝线编织成一幅幅栩栩如生的画面，令人叹为观止。刺绣艺术的细腻之美主要体现在以下几个方面。

（1）针法细腻。

刺绣艺术家们运用各种针法，如平针、乱针、套针等，将丝线巧妙地编织在一起，形成细腻的纹理和图案。这要求艺术家们具备高超的技艺和严谨的态度，以使刺绣作品达到完美的效果。

（2）色彩丰富。

刺绣艺术注重色彩的搭配和运用，艺术家们通过精心挑选丝线，运用不同的色彩组合，使得刺绣作品呈现出丰富的色彩层次和细腻的色彩变化。这种丰富的色彩使得刺绣作品更加生动和逼真。

（3）图案精美。

刺绣艺术家们善于捕捉生活中的各种美好形象，将其转化为精美的刺绣图案。这些图案线条流畅、造型生动、寓意深刻，具有很强的艺术感染力和表现力。艺术家们通过细腻的刻画和精心的设计，使得刺绣作品成为一件件精美的艺术品。

3. 泥塑艺术的精湛与细腻

泥塑艺术是中国民间艺术中一种古老而独特的艺术形式，它以泥土为原料，经过艺术家们的精心塑造和烧制，形成各种造型生动、色彩鲜艳的泥塑作品。泥塑艺术的精湛与细腻主要体现在以下几个方面。

（1）造型生动。

泥塑艺术家们善于捕捉生活中的各种形象，通过捏、塑、刻等手法，将其转化为生动的泥塑作品。这些作品造型逼真、栩栩如生，具有很强的感染力和表现力。艺术家们通过细腻的刻画和精心的设计，使得泥塑作品充满了生命力和活力。

（2）色彩鲜艳。

泥塑艺术注重色彩的运用和搭配，艺术家们通过选用不同的颜料和泥土，使得泥塑作品呈现出鲜艳的色彩和丰富的色彩层次，让泥塑作品更加生动和逼真。

（3）工艺精湛。

泥塑艺术需要艺术家们具备高超的技艺和严谨的态度。在塑造过程中，艺术家们需要掌握泥土的特性和塑形技巧，通过反复推敲和修改，使得作品达到完美的效果。这种精湛的工艺使得泥塑作品具有很高的艺术价值和收藏价值。

4. 陶瓷艺术的精湛与细腻

陶瓷艺术是中国民间艺术中的瑰宝之一，它以泥土为原料，经过艺术家们的精心制作和烧制，形成各种造型精美、色彩丰富的陶瓷作品。陶瓷艺术的精湛与细腻主要体现在以下几个方面。

(1)造型精美。

陶瓷艺术家们善于运用各种造型手法，如拉坯、雕刻、彩绘等，将泥土塑造成各种精美的陶瓷作品。这些作品造型独特、线条流畅、比例协调，具有很高的艺术价值和观赏性。

(2)色彩丰富。

陶瓷艺术注重色彩的运用和搭配，艺术家们通过选用不同的釉料和颜料，使得陶瓷作品呈现出丰富的色彩层次和细腻的色彩变化，让陶瓷作品更加生动和逼真。

(3)工艺精湛。

陶瓷艺术需要艺术家们具备高超的技艺和严谨的态度。在制作过程中，艺术家们需要掌握泥土的特性和成形技巧，通过反复推敲和修改，作品才能达到完美的效果。

三、民间艺术的文化内涵

1. 传承与弘扬民族文化

中国民间艺术是民族文化的璀璨瑰宝与传承的桥梁。在中国这片古老而辽阔的土地上，民间艺术犹如一颗璀璨的明珠，闪烁着民族文化的光芒。作为中华民族数千年智慧的结晶，民间艺术不仅承载了丰富的历史信息，还蕴含着深厚的文化内涵。通过民间艺术，人们可以跨越时空的界限与祖先对话，感受那份独有的文化魅力和民族精神。

2. 民间艺术的历史渊源与发展

中国民间艺术的历史可追溯到远古时代。在漫长的岁月中，民间艺术经历了从原始到成熟、从简单到复杂的发展过程。从最初的祭祀仪式、图腾崇拜，到后来的戏曲、舞蹈、音乐、绘画等，民间艺术逐渐形成了自己独特的艺术风格和表现手法。

在这个过程中，民间艺术不断吸收和融合各种文化元素，形成了具有地方特色的艺术流派。例如，京剧、昆曲、豫剧等戏曲形式，不仅各具特色，而且还深受人民群众喜爱。此外，民间艺术还与其他艺术形式相互借鉴、相互影响，共同推动了中国文化艺术的发展。

3. 民间艺术的文化内涵与表现形式

(1)戏曲艺术。

戏曲是中国民间艺术的重要组成部分，具有独特的艺术魅力和文化价值。戏曲艺术以唱、念、做、打为主要表现手段，通过演员的表演来讲述历史故事、展现人物性格。在戏曲艺术中，可以看到中国古代社会的风俗民情、价值观念以及道德伦理等方面的内容。戏曲艺术不仅具有娱乐功能，还是传承和弘扬民族文化的重要载体。

（2）舞蹈艺术。

舞蹈是中国民间艺术的又一重要表现形式。舞蹈艺术以身体语言为主要表现手段，通过舞者的舞姿、动作、节奏等来展现情感、表达思想。在中国舞蹈艺术中，可以看到各种民族风情和地域特色的舞蹈形式，如藏族舞、傣族舞、蒙古族舞等。这些舞蹈不仅具有观赏价值，还蕴含着丰富的文化内涵和民族精神。

（3）音乐艺术。

音乐是中国民间艺术中不可或缺的一部分。音乐艺术以声音为主要表现手段，通过旋律、节奏、和声等音乐元素来传达情感和思想。在中国音乐艺术中，可以听到各种民族乐器演奏的乐曲，如二胡、琵琶、古筝等。这些乐曲不仅具有独特的音色和韵律美，还蕴含着深厚的文化底蕴和民族精神。

（4）绘画艺术。

绘画是中国民间艺术中的又一瑰宝。绘画艺术以线条、色彩、构图等为主要表现手段，通过画家的创作来展现自然美、生活美和艺术美。在中国绘画艺术中，可以看到各种流派和风格的画作，如山水画、花鸟画、人物画等。这些画作不仅具有观赏价值，还蕴含着丰富的文化内涵和民族精神。

四、民间艺术在民族文化传承中的作用

1. 传承历史文化

民间艺术作为民族文化的载体，承载了丰富的历史信息和文化内涵。通过民间艺术，人们可以更好地了解和传承中华民族的文化传统和民族精神。例如，在戏曲艺术中，人们可以看到古代社会的风俗民情、价值观念以及道德伦理等方面的内容；在舞蹈艺术中，人们可以感受到不同民族的风情和地域特色；在音乐艺术和绘画艺术中，人们可以领略到中华民族独特的音乐韵律和绘画风格。

2. 弘扬民族精神

民间艺术不仅具有娱乐功能，还是弘扬民族精神的重要载体。通过民间艺术的表演和创作，人们可以感受到中华民族坚韧不拔、自强不息的民族精神。例如，在戏曲艺术中，演员们通过精湛的技艺和感人的表演来传递正能量；在舞蹈艺术中，舞者们通过优美的舞姿和动感的节奏来展现中华民族的活力与激情；在音乐艺术和绘画艺术中，艺术家们通过独特的创作风格和表现手法来表达对祖国的热爱和对生活的热情。

3. 增进民族团结

民间艺术作为一种具有地方特色的艺术形式，能够促进不同民族之间的交流和融合。通过民间艺术的表演和创作，人们可以更好地了解和欣赏不同民族的文化风情和艺术魅力，从而增进民族团结和社会和谐。例如，在戏曲艺术中，人们可以看到各种戏曲流派和风格的融合与碰撞；在舞蹈艺术中，人们可以看到不同民族舞蹈的交流和借鉴；在音乐艺术和绘画艺术中，人们可以看到各种民族乐器和绘画技法的相互融合。

中国民间艺术作为民族文化的璀璨瑰宝和传承的桥梁，在中华民族的文化传承和发展中发挥着不可替代的作用。人们应该加强对民间艺术的保护和传承工作，让更多的人了解和欣赏民间艺术的魅力，从而共同推动中华民族文化的繁荣和发展。同时，也应该积极推广民间艺术走向世界舞台，让更多的人感受到中华民族文化的独特魅力。

五、民间艺术与社会现实和人民生活的关系

民间艺术源自生活，高于生活，映照时代变迁，作为人类文化中的瑰宝，始终与人们的日常生活紧密相连。它不仅是艺术家们对生活的感悟和诠释，更是社会现实和人民生活变迁的生动写照。在数千年的历史长河中，民间艺术以其独特的魅力，深深地扎根于人民的心中，成为连接历史与未来、传统与现代的桥梁。

1. 民间艺术与人民生活

民间艺术源于生活。艺术家们通过对日常生活的观察和体验，将那些看似平凡无奇的点滴细节、情感变化等，巧妙地融入自己的作品中。这些作品，无论是剪纸、刺绣、泥塑还是年画，都充满了浓郁的生活气息和人文情怀。它们以生动的形象、丰富的色彩和深刻的寓意，展现了人民生活的丰富多彩和深刻内涵。

在民间艺术中，可以看到各种生活场景的再现。例如，剪纸艺术中的"福禄寿喜""年年有余"等图案，不仅寓意着吉祥如意、幸福美满的美好愿望，更是反映了人民对于美好生活的向往和追求。而在刺绣作品中，无论是花鸟鱼虫、山水风景还是人物肖像，都展现了艺术家们对自然和生活的热爱和敬畏。这些作品不仅具有极高的艺术价值，更是人民生活的真实写照。

2. 民间艺术与社会现实

民间艺术不仅是人民生活的真实写照，更是社会现实的反映。在不同的历史时期，民间艺术都以其独特的方式，记录了时代的变迁和人民的生活状态。在改革开放的初期，民间艺术中出现了许多反映现代生活和时代精神的作品。这些作品不仅具有鲜明的时代特色，更体现了民间艺术与时俱进的时代特点。例如，现代剪纸艺术中出现了许多以现代建筑、交通工具和生活用品为题

材的作品，这些作品不仅展现了现代生活的丰富多彩和便利快捷，更体现了人民对于现代文明的认同和追求。此外，现代刺绣艺术也融入了许多的现代元素和时尚元素，使得刺绣作品更加具有时代感和现代感。

3. 民间艺术的时代变迁

随着时间的推移和社会的发展，民间艺术也在不断发展和变化。从最初的简单粗糙到后来的精致细腻，从单一的表现形式到多元的表现手法，民间艺术一直在不断探索和创新。这种变化不仅体现在艺术风格和表现手法上，更体现在艺术内容和主题上。

在民间艺术的时代变迁中，可以看到许多新元素和新题材的出现。例如，在剪纸艺术中，除传统的"福禄寿喜""年年有余"等图案外，还出现了许多以现代生活为题材的作品。这些作品不仅具有现代感和时尚感，更体现了艺术家们对于现代生活的深刻理解和感悟。同时，在刺绣艺术中，也出现了许多以现代元素和时尚元素为题材的作品。这些作品不仅展现了刺绣艺术的多样性和丰富性，更是艺术家们对于传统与现代的融合和创新。

此外，在民间艺术的时代变迁中，还可以看到许多新的艺术形式和新的艺术表现手法的出现。例如，数字艺术和虚拟现实技术等现代科技的运用，使得民间艺术的表现手法更加多样化和丰富化。这些新的艺术形式和表现手法不仅为民间艺术注入了新的活力和生机，更为人民带来了更加丰富多彩的艺术享受。

民间艺术作为人类文化中的瑰宝，始终与人们的日常生活紧密相连，它不仅是艺术家们对生活的感悟和诠释，更是社会现实和人民生活变迁的生动写照。在时代的发展和社会的变迁中，民间艺术也在不断发展和变化，人们应该珍视和传承这一宝贵的文化遗产，让民间艺术在新的历史时期焕发出更加绚丽的光彩。

六、民间艺术的教育与审美功能

民间艺术，作为中华民族悠久历史与灿烂文化的瑰宝，自古以来便以其独特的魅力和深厚的内涵吸引着人们的目光。它不仅是中华民族智慧的结晶，更是中华民族情感的寄托和精神的传承。民间艺术不仅具有极高的审美价值，更承载着深刻的教育意义。通过民间艺术的学习和欣赏，人们能够深入了解传统文化，培养审美情趣，提高艺术修养，并在寓教于乐的过程中，传递正能量，弘扬社会主义核心价值观。

1. 民间艺术的教育意义

（1）传承传统文化。

中国民间艺术蕴含着丰富的传统文化元素。通过民间艺术的学习和欣赏，人们可以了解到古

代社会的风俗习惯、价值观念、审美观念等，从而更加深入地了解中华民族的历史和文化。这种传承不仅有助于弘扬民族精神，增强民族自信心，还能够促进文化的多样性和创新。

（2）培养审美情趣。

民间艺术以其独特的艺术形式和表现手法，展现了中华民族对美的追求和创造。通过欣赏民间艺术，人们可以感受到其中蕴含的美感，从而培养审美情趣和审美能力。这种审美能力不仅有助于人们更好地欣赏和品味艺术作品，还能够提升人们的文化素养和生活品质。

（3）提高艺术修养。

民间艺术的学习需要人们具备一定的艺术素养和知识储备。通过学习和实践民间艺术，人们可以逐渐提高自己的艺术修养和创作能力。这种艺术修养和创作能力不仅有助于人们在艺术领域取得更高的成就，还能够激发人们的创造力和想象力，促进人的全面发展。

（4）寓教于乐的功能。

民间艺术具有寓教于乐的功能，它能够通过生动的形象和故事情节，传递正能量，弘扬社会主义核心价值观。例如，民间艺术中的寓言故事、神话传说等，不仅具有娱乐性，还具有深刻的教育意义。这些故事通过讲述主人公的勇敢、善良、正义等品质，引导人们树立正确的价值观和人生观。

2. 民间艺术的审美价值

（1）独特的艺术风格。

中国民间艺术以其独特的艺术风格和表现手法，展现了中华民族对美的独特追求和创造。无论是剪纸、刺绣、年画等平面艺术，还是泥塑、木偶、皮影等立体艺术，都体现了民间艺术的独特魅力和艺术价值。这种独特的艺术风格不仅吸引了众多艺术爱好者的关注，也为世界艺术宝库增添了独特的色彩。

（2）丰富的色彩表现。

民间艺术在色彩运用上独具匠心，通过丰富的色彩表现，展现了中华民族的审美观念和情感世界。民间艺术中的色彩不仅具有装饰性和象征性，还能够表达人们的情感和情绪。例如，红色代表喜庆和吉祥，绿色代表生命和希望，蓝色代表宁静和深邃等。这种丰富的色彩表现不仅使民间艺术更加生动和有趣，还增强了其艺术感染力和表现力。

（3）生动的形象塑造。

民间艺术在形象塑造上注重生动性和趣味性，通过夸张、变形等手法，创造出各种栩栩如生的艺术形象。这些形象不仅具有极高的艺术价值，还能够引起人们的共鸣。例如，民间艺术中的动物形象常以拟人化的手法表现，使动物形象更加可爱和有趣；而人物则注重刻画其内心世界和情感变化，使人物形象更加丰满和立体。

（4）精湛的工艺技术。

民间艺术在工艺技术上追求精湛和完美，通过不断地探索和创新，形成了各具特色的工艺技术体系。这些工艺技术不仅体现了民间艺人的高超技艺和创造力，也为民间艺术的发展提供了坚实的物质基础。例如，剪纸艺术中的阴阳刻、镂空等技法；刺绣艺术中的平绣、锁绣等技法；年画艺术中的手工印刷、彩绘等技法。这些技法的运用不仅使民间艺术更加丰富多彩，还增强了其艺术魅力和收藏价值。

3. 民间艺术的现代发展与创新

随着社会的不断发展和进步，民间艺术也在不断发展和创新。一方面，民间艺术在传承中不断创新，吸收现代元素和表现手法，使其更加符合现代人的审美需求和生活方式。例如，一些民间艺术家将传统剪纸艺术与现代设计相结合，创作出具有现代感和时尚感的剪纸作品；一些刺绣艺术家则尝试将传统刺绣技法与现代图案相结合，创作出更具艺术性和实用性的刺绣作品。另一方面，民间艺术也在不断地拓展其应用领域和受众群体。例如，一些民间艺术作品被应用于旅游纪念品、家居装饰等领域；一些民间艺术家也通过网络平台等渠道与更多人分享和交流自己的作品和创作经验。这些努力不仅使民间艺术焕发出新的生机和活力，还为其传承和发展奠定了坚实的基础。

中国民间艺术具有深刻的教育意义和审美价值。通过民间艺术的学习和欣赏，人们可以深入了解传统文化、培养审美情趣、提高艺术修养，并在寓教于乐的过程中传递正能量和弘扬社会主义核心价值观。同时，民间艺术也在不断发展和创新中展现出新的魅力和价值。因此人们应该更加重视民间艺术的传承和发展工作，让这一宝贵的文化遗产得以更好地传承和发扬光大。

七、民间艺术的交流与融合

在全球化的大背景下，中国民间艺术不仅在国内得到了广泛的传承和发展，更在国际文化交流中扮演着举足轻重的角色。下面将深入探讨中国民间艺术在国际文化交流中的重要作用，以及这种交流如何促进了不同文化之间的理解和尊重。

1. 民间艺术的独特魅力

民间艺术，作为中华民族文化的重要组成部分，具有独特的艺术风格和深厚的文化内涵。从剪纸、刺绣、陶瓷到皮影戏、木偶戏、舞龙舞狮，这些艺术形式不仅展示了中华民族的智慧和创造力，也蕴含着丰富的历史信息和文化内涵。这些民间艺术以其独特的艺术魅力，吸引了世界各地的观众，成为展示中华民族文化的重要窗口。

2. 民间艺术在国际文化交流中的重要作用

（1）展示中华民族的文化魅力。

在国际文化交流中，中国民间艺术以其独特的艺术风格和深厚的文化内涵，向世界展示了中华民族的文化魅力。这些民间艺术作品通过展览、演出等形式，向海外观众传递了中华民族的文化精髓，增进了他们对中华文化的了解和认识。同时，这些艺术作品也向世界展示了中国人民的智慧和创造力，增强了中华文化的国际影响力。

（2）增进不同文化之间的理解和尊重。

中国民间艺术在国际文化交流中，不仅展示了中华民族的文化魅力，也促进了不同文化之间的理解和尊重。在交流过程中，中国民间艺术吸收了外来文化的优秀元素，形成了独特的艺术风格和表现形式。这种交流与融合不仅丰富了民间艺术的内涵和表现手法，也促进了不同文化之间的对话和互动。通过这种交流与互动，人们可以更好地了解彼此的文化背景、价值观和生活方式，从而增进对不同文化的理解和尊重。

（3）推动民间艺术的传承与创新。

在国际文化交流中，中国民间艺术得到了更广泛的传承和发展。通过与海外艺术家的交流和合作，中国民间艺术家们不断吸收新的艺术理念和表现手法，推动了民间艺术的创新和发展。同时，海外观众对中国民间艺术的喜爱和追捧也为中国民间艺术提供了更广阔的市场和发展空间。这种交流与传承不仅丰富了民间艺术的表现形式和内涵，也为民间艺术的传承和创新提供了不竭的动力。

3. 民间艺术在新时代的发展与挑战

（1）民间艺术的传承与创新。

在新时代背景下，中国民间艺术面临着传承与创新的双重任务。一方面要传承和弘扬优秀的民间艺术传统，保持其独特的艺术风格和文化内涵；另一方面要不断创新和发展民间艺术的表现形式和手法，以适应时代的发展和观众的需求。这需要民间艺术家们不断探索和实践新的艺术理念和表现手法，推动民间艺术的创新和发展。

（2）民间艺术的国际交流与合作。

在新时代背景下，中国民间艺术需要更加积极地参与国际交流与合作。通过与海外艺术家的交流和合作，可以借鉴和吸收国外先进的艺术理念和表现手法，推动民间艺术的创新和发展。同时，也可以向海外观众展示中国民间艺术的独特魅力和文化内涵，增强中华文化的国际影响力。这需要政府和社会各界共同努力，为民间艺术的国际交流与合作提供更多的支持和帮助。

中国民间艺术以其独特的艺术风格和深厚的文化内涵，在国际文化交流中发挥着重要作用。通过民间艺术的展示和交流，人们可以更好地向世界展示中华民族的文化魅力和艺术风采。同时，

民间艺术也吸收了外来文化的优秀元素，形成了独特的艺术风格和表现形式。这种交流与融合不仅丰富了民间艺术的内涵和表现手法，也促进了不同文化之间的理解和尊重。在新时代背景下，人们应该珍视和传承这一宝贵财富，让民间艺术在新时代焕发出新的生机和活力。

八、民间艺术设计美的传承

民间艺术，作为中华民族传统文化的重要组成部分，承载了深厚的历史底蕴和独特的审美价值。在现代艺术设计中，如何将民间艺术的元素巧妙地融入其中，实现传统文化的传承与创新，已成为一个值得深入探讨的话题。下面将从民间艺术元素的挖掘、现代设计理念的融合、实践案例的分析等方面，探讨如何将民间艺术元素融入现代设计，实现传统文化的传承与创新。

1. 民间艺术元素的挖掘

民间艺术源远流长，其表现形式丰富多彩，这些艺术形式中蕴含着丰富的传统文化元素，如寓意深刻的图案、鲜艳的色彩、独特的构图等。在将民间艺术元素融入现代设计时，首先要对这些元素进行深入挖掘和整理。

（1）图案元素的提取。

民间艺术，作为中华民族传统文化的重要组成部分，其丰富的图案元素不仅具有极高的艺术价值，更承载着深厚的文化内涵和象征意义。这些图案元素，如剪纸艺术中的"福"字、年画中的"年年有余"等，早已深入人心，成为中华民族共同的文化记忆和符号。在现代设计的语境下，如何将这些具有象征意义的图案元素进行提取、重构，并巧妙地运用到各种设计作品中，使之焕发新的生机，成为设计师需要深入思考和探索的问题。

①民间艺术图案元素的文化内涵与象征意义。

民间艺术中的图案元素，往往来源于生活。这些图案元素不仅是对自然和生活的观察和提炼，更是对美好愿望和追求的寄托和表达。例如，剪纸艺术中的"福"字，其造型独特，寓意深远，寄托了人们对幸福生活的美好向往。而年画中的"年年有余"，则通过生动的形象和丰富的色彩，传达出人们对丰收、富裕和美好生活的祈愿。

②民间艺术图案元素的提取与重构。

在现代设计中，提取和重构民间艺术图案元素，是一项复杂而有趣的工作。首先，设计师需要对这些图案元素进行深入的研究和理解，把握其文化内涵和象征意义。其次，设计师需要运用现代设计理念和手法，对这些图案元素进行提取和重构，使之适应现代审美和设计需求。最后，设计师需要保持对传统文化的敬畏之心，同时又要敢于创新，勇于突破传统框架的束缚。

在提取方面，设计师可以从民间艺术的图案元素中，选取那些具有代表性、象征性和文化价值的元素进行深入研究。例如，可以研究剪纸艺术中"福"字的造型特点和寓意内涵，或者研究

年画中"年年有余"的形象构成和色彩运用。通过对这些元素的研究，设计师可以深入理解其文化内涵和象征意义，为后续的重构工作奠定基础。

在重构方面，设计师需要运用现代设计理念和手法，对提取出来的图案元素进行再创造和再设计。这个过程中，设计师需要保持对传统文化的尊重和传承，同时也要注重创新和突破，可以改变图案元素的形态、色彩、构图等方式，使之适应现代审美和设计需求。例如，可以将剪纸艺术中的"福"字进行简化处理，运用现代设计手法进行重构和变形，使其更具现代感和时尚感；或者可以将年画中的"年年有余"进行色彩调整和构图优化，使其更符合现代审美和视觉习惯。

③民间艺术图案元素在现代设计中的应用。

民间艺术图案元素在现代设计中的应用是传承和弘扬中华优秀传统文化的重要途径之一。通过将这些具有象征意义的图案元素运用到各种设计作品中，中华优秀传统文化得以传承和发扬，同时也可以为现代设计注入新的灵感和元素。

在平面设计领域，设计师可以将民间艺术图案元素运用到海报、标识、包装等设计中。例如，可以将剪纸艺术中的"福"字运用到春节主题的海报设计中，通过独特的造型和寓意内涵传达出节日的氛围和祝福；或者可以将年画中的"年年有余"运用到食品包装设计中，通过生动的形象和丰富的色彩吸引消费者的注意力。

在环境设计领域，民间艺术图案元素同样具有广泛的应用前景。例如，在园林景观设计中，可以运用剪纸艺术中的图案元素进行装饰和点缀；在室内设计中可以运用年画中的图案元素进行墙面装饰或家具设计。这些应用不仅可以提升设计作品的艺术价值和文化内涵，还可以为人们的生活环境增添一份独特的文化氛围和美感。

④民间艺术图案元素在现代设计中的创新与发展。

在传承和弘扬传统文化的同时，也要注重民间艺术图案元素在现代设计中的创新与发展。随着时代的变迁和审美观念的变化，人们对传统文化的理解和认知也在不断更新和变化。因此，在现代设计中运用民间艺术图案元素时，要注重与时俱进、创新发展。

首先，可以尝试将民间艺术图案元素与现代设计元素进行融合和创新。例如，可以将剪纸艺术中的"福"字与现代简约设计手法相结合，创造出既具有传统文化内涵又具有现代感的设计作品；或者可以将年画中的"年年有余"与现代流行文化元素相融合，创造出更符合当代审美需求的设计作品。

其次，可以利用现代科技手段对民间艺术图案元素进行数字化处理和创新应用。例如，可以利用虚拟现实技术将民间艺术图案元素进行三维建模和渲染处理，创造出更具视觉冲击力和沉浸感的设计作品；或者可以利用人工智能技术对民间艺术图案元素进行智能分析和创新设计，提高设计效率和创意水平。

民间艺术图案元素在现代设计中具有广泛的应用前景和重要的文化价值。对这些具有象征意义的图案元素进行提取、重构和创新应用，不仅可以传承和弘扬中华优秀传统文化，还可以为现

代设计注入新的灵感和元素。在未来的发展中，应该继续深入研究和探索民间艺术图案元素在现代设计中的应用与创新发展之路。

（2）色彩元素的运用。

民间艺术作为一种源于民间、流传于民间、服务于民间的艺术形式，承载着丰富的文化内涵和历史记忆。其中，色彩作为民间艺术的重要元素之一，不仅具有独特的审美价值，更承载着丰富的文化内涵和象征意义。下面将从民间艺术色彩的特点出发，探讨其在现代设计中的应用与融合，以期在现代设计中挖掘和传承民间艺术的色彩魅力。

民间艺术色彩运用的特点主要有以下几点。

① 鲜艳的色彩。

民间艺术色彩最显著的特点就是鲜艳。无论是年画、剪纸、刺绣还是陶瓷等，都善于运用鲜艳的色彩来表达情感、营造氛围。这种鲜艳的色彩不仅使作品更加生动、活泼，还富有强烈的视觉冲击力，让人过目难忘。

② 丰富的层次。

民间艺术色彩在运用上十分讲究层次。艺术家们善于通过色彩的明暗、深浅、冷暖等变化，营造出丰富的层次感。这种层次感不仅使作品更加立体、生动，还增强了作品的艺术感染力和表现力。

③ 强烈的对比。

民间艺术色彩在运用上常常采用强烈的对比手法。通过对比色、互补色等色彩搭配，使作品在视觉上产生强烈的对比效果。这种对比不仅使作品更加醒目、突出，还增强了作品的视觉冲击力和吸引力。

④ 深厚的文化内涵。

民间艺术色彩还承载着深厚的文化内涵。不同的色彩在民间文化中有着不同的象征意义，如红色代表喜庆、吉祥，黄色代表富贵、尊荣，绿色代表生机、活力等。艺术家们通过巧妙地运用这些色彩，将民间文化的精神内涵融入作品中，使作品具有深厚的文化底蕴。

（3）民间艺术色彩在现代设计中的应用。

① 色彩搭配的借鉴。

在现代艺术设计中，可以借鉴民间艺术中的色彩搭配方法。民间艺术中的色彩搭配往往既符合人们的审美习惯，又富有创新性和独特性。通过借鉴民间艺术中的色彩搭配方法，可以为现代设计注入新的活力，创造出既有传统韵味又具现代感的作品。

例如，在平面设计中，可以运用民间艺术中的对比色搭配方法，通过强烈的对比效果吸引人们的注意力；在网页设计中，可以借鉴民间艺术中的色彩层次搭配方法，通过丰富的色彩层次营造出立体、生动的视觉效果；在产品设计中，可以运用民间艺术中的色彩象征意义，通过特定的色彩搭配传达产品的功能、特点和价值。

②文化元素的融合。

在现代设计中,还可以将民间艺术中的文化元素与现代设计相融合。通过将民间艺术中的图案、纹样、符号等元素与现代设计相结合,可以为现代设计注入更多的文化内涵和民族特色。这种融合不仅使作品更加具有独特性和创新性,还有助于传承和弘扬民间文化。

例如,在服装设计中,我们可以将民间艺术中的刺绣、印花等元素与现代时尚相结合,创造出既有传统韵味又具现代感的服装款式;在室内设计中,可以将民间艺术中的陶瓷、木雕等元素与现代家居设计相结合,营造出既具有民族特色又具现代感的家居环境;在广告设计中,可以将民间艺术中的年画、剪纸等元素与现代广告设计相结合,创造出既有文化内涵又具创意的广告作品。

③情感表达的借鉴。

民间艺术色彩在情感表达上也具有独特的魅力。通过巧妙地运用色彩,民间艺术能够传达出各种情感信息,如喜庆、吉祥、富贵、生机等。在现代设计中,可以借鉴民间艺术中的情感表达方式,通过色彩的运用来传达出特定的情感信息。

例如,在品牌形象设计中,可以运用民间艺术中的红色来传达品牌喜庆、吉祥的形象;在产品包装设计中,可以运用民间艺术中的黄色来传达产品的富贵、尊荣的品质;在环境艺术设计中,可以运用民间艺术中的绿色来传达环境的生机与活力。

(4)民间艺术色彩在现代设计中的意义。

①传承与弘扬民间文化。

在现代设计中运用民间艺术色彩元素,有助于传承和弘扬民间文化。通过将民间艺术中的色彩元素与现代设计相结合,可以让更多的人了解和认识民间文化,增强民族自豪感和文化自信心。同时,这种融合也有助于将民间文化推向世界舞台,展示中华民族的文化魅力和独特魅力。

②丰富现代设计的表现形式。

民间艺术色彩元素的运用,为现代设计注入了新的活力和创意。通过借鉴民间艺术中的色彩搭配方法、文化元素和情感表达方式,可以为现代设计创造出更加丰富多样的表现形式和风格。这种融合不仅使现代设计更加具有个性化和创新性,还满足了人们日益增长的审美需求。

③促进传统与现代的交流与融合。

在现代设计中运用民间艺术色彩元素,有助于促进传统与现代的交流与融合。通过将民间艺术中的色彩元素与现代设计相结合,可以打破传统与现代的界限,实现传统与现代的和谐共生。这种融合不仅有助于推动现代设计的创新和发展,还有助于推动整个社会的文化繁荣和进步。

民间艺术中的色彩元素具有独特的魅力和深厚的文化内涵。在现代设计中运用民间艺术色彩元素,不仅有助于传承和弘扬民间文化,还有助于丰富现代设计的表现形式和促进传统与现代的交流与融合。

(5)构图元素的借鉴。

民间艺术的构图元素也值得借鉴。例如,年画中的"满构图"手法,通过紧凑的构图和丰富

的细节表现，营造出一种热闹、喜庆的氛围。在现代设计中，可以借鉴这种构图手法，将传统构图元素与现代设计理念相结合，创造出具有独特魅力的设计作品。

民间艺术，作为中国传统文化的重要组成部分，蕴含着丰富的艺术价值和深厚的文化底蕴。其独特的构图元素，不仅体现了民间艺人的智慧与才华，更为现代设计提供了宝贵的经验与灵感。下面将重点探讨民间艺术中的构图元素，以期为读者带来深刻的启示与思考。

①民间艺术构图元素概述。

民间艺术源于民间，反映了广大民众的审美观念和生活情趣。在构图上，民间艺术注重整体性、对称性和装饰性，追求画面的饱满与和谐。这些构图元素不仅具有独特的艺术魅力，还蕴含着深厚的文化内涵。

以年画为例，其构图元素丰富多彩，"满构图"手法便是其中之一。所谓"满构图"，即画面中的元素排列紧凑，不留空白，通过丰富的细节表现营造出一种热闹、喜庆的氛围。这种构图手法不仅体现了民间艺人的巧妙构思，也反映了广大民众对美好生活的向往与追求。

②现代设计中的民间艺术构图元素。

在现代设计中，民间艺术构图元素的应用日益广泛。设计师从民间艺术中汲取灵感，将传统构图元素与现代设计理念相结合，创造出具有独特魅力的设计作品。

a."满构图"手法在现代设计中的应用。

"满构图"手法在现代设计中得到了广泛的应用。设计师通过紧凑的构图和丰富的细节表现，营造出一种独特的视觉效果。例如，在平面广告设计中，设计师可以采用"满构图"手法，将广告信息紧密地排列在一起，使画面更加饱满、引人注目。在室内设计领域，设计师也可以运用"满构图"手法，通过丰富的装饰元素和色彩搭配，营造出一种温馨、舒适的家居氛围。

此外，"满构图"手法还可以与其他构图元素相结合，形成更加丰富的视觉效果。例如，在网页设计中，设计师可以采用"满构图"手法与"留白"手法相结合的设计方式，进行合理布局和色彩搭配，使网页既具有层次感又富有活力。

b.民间艺术构图元素与现代设计理念的融合。

民间艺术构图元素与现代设计理念的融合是现代设计的一个重要趋势。设计师在借鉴传统构图元素的同时，注重与现代设计理念的结合与创新。设计师通过深入研究民间艺术的特点和规律，挖掘其中的艺术价值和文化内涵，将其与现代设计元素相融合，创造出具有独特风格和时代感的设计作品。

这种融合不仅使设计作品具有传统韵味和文化底蕴，还使其更加符合现代审美观念和生活需求。例如，在品牌设计中，设计师可以借鉴民间艺术中的吉祥图案和寓意元素，通过巧妙的构图和色彩搭配，将其融入品牌标识中，使品牌更具辨识度和文化内涵。在包装设计领域，设计师也可以运用民间艺术构图元素进行创意设计，使包装更加美观、实用且富有文化气息。

③民间艺术构图元素在现代设计中的意义与价值。

首先，民间艺术构图元素有助于传承和弘扬中华优秀传统文化。将民间艺术构图元素融入现代设计中，可以使中华优秀传统文化得到更好的传承和发展。同时，这种融合也使现代设计作品更加具有文化底蕴和历史内涵。

其次，民间艺术构图元素的应用可以丰富现代设计的表现手法和风格。传统构图元素具有独特的艺术魅力和文化内涵，可以为现代设计提供新的创意和灵感。通过借鉴和融合传统构图元素，设计师可以创造出更加独特、多样化的设计作品。

最后，民间艺术构图元素的应用还可以满足人们对美的追求和向往。随着社会的发展和人们生活水平的提高，人们对美的追求也越来越高。民间艺术构图元素所蕴含的吉祥、喜庆、和谐等美好寓意和象征意义可以满足人们对美好生活的向往和追求。同时这种融合也使设计作品更加贴近人们的生活和审美需求。

民间艺术构图元素在现代设计中的应用与融合具有重要意义和价值，它不仅有助于传承和弘扬中华优秀传统文化，还可以丰富现代设计的表现手法和风格。未来，随着人们对中华优秀传统文化的认识和重视程度的不断提高，以及现代设计技术的不断发展和创新，民间艺术构图元素在现代设计中的应用与融合将会得到更加广泛和深入的发展。

在具体实践中，设计师需要不断学习和探索民间艺术的特点和规律，深入挖掘其中的艺术价值和文化内涵，并将其与现代设计理念和技术相结合，创造出更加具有创新性和独特性的设计作品。这是一种有益的尝试和探索，它不仅可以促进中华优秀传统文化的传承和发展，还可以为现代设计带来新的创意和灵感，推动现代设计的不断创新和发展。

2. 现代设计理念的融合

在将民间艺术元素融入现代设计时，还需要关注其与现代设计理念的融合。只有将民间艺术元素与现代设计理念相结合，才能实现真正的创新与发展。在当下这个快节奏、信息爆炸的时代，简约主义作为一种设计理念，其影响已经渗透我们生活的方方面面，从建筑设计到家居装饰，从时尚穿搭到艺术创作，简约主义都在以其独特的魅力吸引着人们的目光。然而，当我们深入探索这种设计理念时，会发现它与民间艺术元素之间存在着一种奇妙的联系。

（1）简约主义与民间艺术的融合。

简约主义，顾名思义，就是追求简单、纯粹的设计风格。它强调"少即是多"的哲学思想，认为过多的装饰和复杂的设计只会让人感到杂乱无章，而简约的设计则能让人更容易地理解并感受到设计的本质。在简约主义的设计理念中，形式与功能的关系被赋予了极高的重要性，设计师通过精心的构思和布局，将设计的每一个元素都发挥到最大的效用，从而创造出既美观又实用的作品。

民间艺术是传统文化的重要组成部分，它承载着丰富的历史信息和文化内涵。民间艺术元素以其独特的魅力和深厚的文化底蕴，吸引着人们的目光。这些元素往往来源于生活，反映了人们

的审美观念和生活方式。在民间艺术中,可以看到各种各样的图案、色彩和造型,它们或粗犷豪放,或细腻精致,都充满了生活的气息和人文的关怀。

当简约主义与民间艺术元素结合在一起时,会发现这两者之间存在着一种奇妙的化学反应。一方面,简约主义的设计理念可以帮助人们更好地提炼和简化民间艺术元素,如此不仅可以使设计更加简洁明了,还能让人们更容易感受到民间艺术元素的独特魅力。另一方面,民间艺术元素的融入也可以为简约主义的设计注入更多的文化内涵和人文关怀,使设计更加具有生命力和感染力。

在具体的设计实践中,可以从以下几个方面入手来实现简约主义与民间艺术元素的结合。

色彩的运用:民间艺术元素中往往包含着丰富的色彩,这些色彩或鲜艳明快,或沉稳内敛,都具有很强的表现力。在简约主义的设计中,可以借鉴这些色彩的运用方式,通过精心搭配和组合,设计在色彩上呈现出一种既简洁又丰富的效果。

图案的简化:民间艺术元素中的图案往往复杂而精美,但在简约主义的设计中,需要对这些图案进行简化和提炼。通过去除其中的烦琐和冗余部分,保留其最具有代表性和象征性的元素,使图案在简化后依然能够传达出民间艺术的精神内涵。

造型的创新:民间艺术元素中的造型往往具有独特的风格和特点,但在简约主义的设计中,需要对这些造型进行创新和改造。通过借鉴其中的精髓并结合现代设计理念和审美观念进行创新设计,造型在保留传统元素的同时又具有现代感和时尚感。

以下是几个实例分析。

①建筑设计:在建筑设计中,可以将简约主义的设计理念与民间艺术元素相结合,创造出既具有现代感又具有文化特色的建筑作品。例如,在某些传统村落的改造项目中,设计师运用简约主义的设计理念对村落的建筑进行改造和升级,同时融入当地的民间艺术元素,如剪纸、刺绣等进行装饰和点缀,使村落的建筑在保留传统风貌的同时又呈现出一种现代感和时尚感。

②家居装饰:在家居装饰中,也可以将简约主义的设计理念与民间艺术元素相结合来打造既简约又温馨的家居空间。例如,在选择家具和家居饰品时,可以选择那些线条简洁、造型现代但同时又融入了民间艺术元素的款式和图案,如采用青花瓷、剪纸等进行装饰和点缀,让家居空间在保持简洁明快的同时,又不失文化底蕴和艺术气息。

③服装设计:在服装设计中,简约主义与民间艺术元素的结合也屡见不鲜。设计师运用简约主义的设计理念,将复杂的民间艺术元素进行简化和提炼,以更加简洁明了的方式呈现给观众。例如,在某些民族服饰的设计中,设计师会运用简约主义的设计理念将传统的图案和色彩元素进行简化和提炼,同时又会结合现代审美观念进行创新设计,使服饰在保留传统文化精髓的同时,又具有现代感和时尚感。

简约主义与民间艺术元素的结合是一种富有创意和潜力的设计理念。通过将民间艺术元素融入简约主义的设计中,我们不仅可以保留传统文化的精髓,还可以为现代设计注入更多的文化内

涵和人文关怀。在未来，随着人们对传统文化和民间艺术的认识和重视，这种设计理念将会得到更加广泛的应用和发展。同时人们也应该不断探索和创新，将更多的民间艺术元素融入现代设计中，创造出更多具有独特魅力和文化价值的作品来丰富我们的精神世界和生活方式。

（2）绿色环保理念与民间艺术元素的融合。

随着工业化和城市化的快速推进，人们的生活水平得到了显著提高，但随之而来的是环境污染和资源短缺等一系列问题。面对这些挑战，绿色环保理念逐渐深入人心，成为社会各界关注的焦点。在这一背景下，将民间艺术元素融入现代设计，并注重环保材料的使用和可持续发展设计理念的运用，具有重要的现实意义和深远的历史价值。

在将民间艺术元素融入现代设计时，首先要深入挖掘民间艺术的精髓，理解其背后的文化内涵和历史背景。通过收集、整理和研究民间艺术资料，可以发现其中蕴含的各种图案、色彩、造型等元素，这些元素都具有独特的艺术魅力和文化价值。

同时，还需要注重民间艺术元素的传承与创新。在传承民间艺术精髓的基础上，可以结合现代审美观念和技术手段，对民间艺术元素进行创新和改造，使其更加符合现代人的审美需求和生活方式。如此既能够保留民间艺术的传统韵味，又能够赋予其新的时代意义和价值。

（3）环保材料的选择与应用。

在将民间艺术元素融入现代设计时，需要关注环保材料的选择与应用。环保材料是指那些在生产、使用和废弃过程中对环境影响较小的材料。这些材料通常具有可回收、可降解等特性，能够有效减少环境污染和资源浪费。在产品设计中，可以选择使用各种环保材料，如竹子、木材等天然材料，以及可回收的塑料、金属等合成材料。这些材料不仅具有良好的环保性能，还能够与民间艺术元素相结合，创造出独特的艺术效果。例如，可以使用竹子制作各种家居用品和工艺品，将民间艺术元素融入其中，使其既具有实用性又具有观赏性。

（4）可持续发展设计理念的运用。

除选择环保材料外，还需要注重可持续发展设计理念的运用。可持续发展是指在满足当代人需求的同时，不损害后代人满足其需求的能力。在将民间艺术元素融入现代设计时，需要考虑产品的生命周期和环境影响，确保产品在生产、使用、废弃等各个环节都符合可持续发展的要求。为了实现可持续发展的设计理念，可以采取如下措施。首先，优化产品设计流程，减少不必要的浪费和污染。例如，在产品设计阶段就考虑产品的可回收性和可降解性，避免使用对环境有害的材料和工艺。其次，加强产品的维护和保养，延长产品的使用寿命。例如，提供详细的维护和保养指南，帮助用户正确使用和保养产品，减少产品的损坏和废弃。最后，建立完善的废弃物回收和处理体系，确保产品废弃后能够得到妥善处理，避免对环境造成污染和破坏。

为了更好地说明民间艺术元素与现代设计的绿色融合，可以选取一些具体的案例进行分析。例如，某家居品牌在设计家具时，采用了竹子这一环保材料，并结合了民间艺术元素中的剪纸图案和刺绣工艺，创造出了一系列具有中国传统文化韵味的家具产品。这些产品不仅具有良好的环

保性能,还能够满足现代人对家居美观和舒适性的需求。另外,某服装品牌在设计服装时,也注重环保材料的使用和民间艺术元素的融入,他们采用了可回收的聚酯纤维材料,并结合了民间艺术元素中的刺绣和印花工艺,创造出了一系列具有独特艺术效果和环保价值的服装产品。

在将民间艺术元素融入现代设计并实现绿色融合的过程中,也会面临着一些挑战。首先,民间艺术元素的挖掘和传承需要耗费大量的时间和精力,需要专业人士进行深入研究和实践。其次,环保材料的选择和应用也需要考虑成本和市场需求等因素,并在保证产品质量和环保性能的同时,控制成本并满足市场需求。最后,可持续发展的设计理念需要得到社会各界的广泛认同和支持,需要政府、企业和公众共同努力推动实现。

为了应对这些挑战,可以采取下列措施。首先,加强民间艺术的研究和传承工作,培养更多的专业人才来从事民间艺术元素的挖掘和传承工作。其次,加强环保材料的研发和应用工作,推广使用各种环保材料来替代传统材料,降低生产成本并满足市场需求。最后,通过宣传和教育活动来提高公众的环保意识和可持续发展理念,推动社会各界共同参与和环保事业的发展。

将民间艺术元素融入现代设计并实现绿色融合是一项具有重要意义的工作,它不仅有助于传承和弘扬中华优秀传统文化,还能够推动现代设计向更加环保、可持续的方向发展。在未来的工作中,应该继续加强民间艺术的研究和传承工作,探索更多的环保材料和设计理念来推动现代设计的创新和发展。同时,也需要加强与国际社会的交流和合作,共同推动全球环保事业的发展进步。

(5)数字化技术与民间艺术元素的创新应用。

①民间艺术元素在现代设计中的数字化创新应用。

随着科技的飞速发展,数字化技术已经渗透社会的各个领域,特别是在现代设计领域,它以其独特的优势为设计带来了革命性的变化。在数字化时代,如何将民间艺术元素与现代设计相结合,利用数字化技术进行创新应用,成为一个值得探讨的课题。

②民间艺术元素与现代设计的融合。

民间艺术元素是指那些源于民间、具有浓郁地方特色和民族风情的艺术元素,包括图案、色彩、造型等。这些元素不仅具有独特的审美价值,还承载着丰富的文化内涵和历史信息。在现代设计中,将民间艺术元素与现代设计理念相结合,可以创造出既有传统韵味又符合现代审美需求的设计作品。

③民间艺术元素的提取与运用。

在将民间艺术元素融入现代设计时,首先需要对民间艺术进行深入的挖掘和研究,从中提取出具有代表性的元素。这些元素可以是具体的图案、色彩或造型,也可以是抽象的文化符号或情感表达。在提取过程中,需要注重元素的原创性和独特性,同时考虑其在现代设计中的适用性和可操作性。

提取出的民间艺术元素可以通过多种方式进行运用。例如,在平面设计中,可以将民间艺术

图案作为设计元素进行组合、变形和重构，形成具有独特风格的设计作品；在产品设计中，可以将民间艺术元素融入产品的造型、色彩和材质等方面，使产品更具文化特色和艺术价值；在环境设计中，可以利用民间艺术元素营造具有地方特色的空间氛围，增强空间的文化底蕴和艺术感染力。

④民间艺术元素的数字化表达。

数字化技术的发展为民间艺术元素的表达提供了更多的可能性。数字化技术可以将民间艺术元素进行数字化处理、存储和传播，使其可以更加便捷地应用于现代设计中。同时，数字化技术还可以对民间艺术元素进行创新性的表达，如利用计算机图形学技术对民间艺术图案进行再设计、利用虚拟现实技术对民间艺术空间进行模拟等。

（6）数字化技术在民间艺术元素创新应用中的具体实践。

①3D打印技术在民间艺术元素创新应用中的实践。

3D打印技术作为一种快速成型技术，可以将数字模型直接转化为实体模型。在民间艺术元素创新应用中，可以利用3D打印技术将民间艺术的图案、造型等转化为立体的设计作品。例如，设计师可以将民间剪纸艺术的图案进行数字化处理后，利用3D打印技术将其转化为立体的剪纸作品；或者将民间陶艺的造型进行数字化建模后，利用3D打印技术制作出具有相同造型的陶瓷艺术品。这些作品不仅具有独特的艺术价值，还通过数字化的方式传承了民间艺术的精髓。

②虚拟现实技术在民间艺术元素创新应用中的实践。

虚拟现实技术是一种可以创建和体验虚拟世界的计算机技术。在民间艺术元素创新应用中，可以利用虚拟现实技术将民间艺术元素融入虚拟世界中，让观众在沉浸式的体验中感受传统文化的魅力。例如，设计师可以创建一个以民间艺术为主题的虚拟现实博物馆，观众可以通过虚拟现实设备进入博物馆内部，欣赏各种民间艺术品并了解其背后的故事；或者创建一个以民间艺术为背景的虚拟现实游戏场景，让玩家在游戏中亲身体验民间艺术的魅力。这些实践不仅丰富了人们的文化生活，还促进了民间艺术的传承和发展。

③其他数字化技术在民间艺术元素创新应用中的实践。

除3D打印技术和虚拟现实技术外，还有许多其他数字化技术也可以应用于民间艺术元素创新应用中。例如，增强现实技术可以将虚拟信息叠加到真实世界中，使观众在真实世界中感受到民间艺术的存在；人工智能技术可以通过学习和分析民间艺术的特点和规律，自动生成具有民间艺术风格的设计作品；数字绘画技术可以利用计算机绘图软件绘制出具有民间艺术风格的数字艺术作品等。这些技术的应用不仅拓展了民间艺术元素的创新应用领域，还为现代设计带来了更多的可能性。

④数字化技术在民间艺术元素创新应用中的意义与价值。

a. 促进民间艺术的传承与发展。通过数字化技术将民间艺术元素融入现代设计中，不仅可以让更多的人了解和欣赏到民间艺术的魅力，还可以促进民间艺术的传承与发展。数字化技术使得民间艺术元素的保存和传播更加便捷和高效，同时创新性的应用也使得民间艺术在现代社会中焕

发出新的生机和活力。

b. 丰富现代设计的文化内涵和艺术风格。将民间艺术元素融入现代设计中，可以为现代设计带来丰富的文化内涵和艺术风格。民间艺术元素所蕴含的历史、文化和艺术价值可以为现代设计提供灵感和借鉴，使得现代设计作品更加具有深度和内涵。同时，民间艺术元素的独特性和多样性也可以为现代设计带来更多的创新点和亮点。

c. 满足人们对美好生活的追求。随着社会的不断发展和进步，人们对美好生活的追求也越来越高。将民间艺术元素融入现代设计中，可以创造出既有传统韵味又符合现代审美需求的设计作品，满足人们对美好生活的追求。这些作品不仅具有独特的艺术价值和文化内涵，还可以为人们带来美的享受和精神上的满足。

数字化技术的发展为民间艺术元素的创新应用提供了更多的可能性。通过将民间艺术元素与现代设计相结合，利用数字化技术进行创新应用，可以创造出既有传统韵味又符合现代审美需求的设计作品。这些作品不仅具有独特的艺术价值和文化内涵，还可以为人们带来美的享受。

3. 实践案例的分析

为了更好地说明如何将民间艺术元素融入现代设计并实现传统文化的传承与创新，可以结合一些实践案例进行分析。

（1）剪纸艺术在现代包装设计中的应用。

剪纸艺术作为中国传统民间艺术之一，具有独特的审美价值和文化内涵。在现代包装设计中，设计师可以将剪纸艺术的元素进行提取和重构，再运用到包装设计中。例如，在食品包装设计中，可以运用剪纸艺术中的"福"字、花卉等图案元素进行装饰；在礼品包装设计中，可以借鉴剪纸艺术的构图手法和色彩搭配方法，创造出同时具有传统韵味和现代感的礼品包装。

（2）年画艺术在现代家居设计中的应用。

年画艺术以其鲜艳的色彩和丰富的图案元素受到人们的喜爱。在现代家居设计中，设计师可以将年画艺术的元素融入家居设计中。例如，在墙面装饰设计中，可以运用年画艺术中的图案元素进行装饰；在家具设计中，可以借鉴年画艺术的色彩搭配方法和构图手法，创造出既具有传统文化韵味又符合现代审美的家具作品。

（3）刺绣艺术在现代服装设计中的应用。

刺绣艺术作为中国传统民间艺术之一，以其精湛的工艺和独特的图案元素受到人们的青睐。在现代服装设计中，设计师可以将刺绣艺术的元素融入服装设计中。例如，在礼服设计中，可以运用刺绣艺术中的花卉、龙凤等图案元素进行装饰；在休闲装设计中，可以借鉴刺绣艺术的色彩搭配方法和构图手法，创造出既具有传统文化韵味又符合现代审美需求的服装作品。

总之，通过将民间艺术元素融入现代设计并实现传统文化的传承与创新是一个具有重要意义的研究方向。在实践中，需要深入挖掘民间艺术元素的文化内涵和审美价值，关注现代设计理念

的融合和创新应用。同时还需要关注数字化技术的发展和应用为现代设计带来的新机遇和挑战。随着科技的不断进步和文化交流的深入，相信将民间艺术元素融入现代设计并实现传统文化的传承与创新，会迎来更加广阔的发展空间和更加丰富的实践成果。

九、民间艺术在当代设计中的应用与挑战

民间艺术，作为中华民族数千年历史文化的瑰宝，不仅承载着丰富的文化内涵和民族情感，还以其独特的艺术形式和表现手法，为世界文化的多样性作出了重要贡献。然而，在全球化、信息化和现代化的冲击下，民间艺术面临着前所未有的挑战和机遇。

1.民间艺术在当代设计中的应用

（1）传统元素的现代诠释。

民间艺术中的传统元素，如剪纸、刺绣、泥塑等，具有独特的艺术魅力和文化价值。在当代设计中，设计师可以通过对这些传统元素进行现代诠释，将其融入现代设计作品中，赋予其新的生命力和时代感。例如，在平面设计中，可以运用剪纸艺术的造型特点和色彩搭配，创作出具有浓郁中国风的图案和标识；在产品设计中，可以借鉴刺绣艺术的精致工艺和图案设计，打造出具有独特文化内涵的产品外观。

（2）文化内涵的深入挖掘。

民间艺术蕴含着丰富的文化内涵和民族精神，这些文化内涵往往与当地的自然环境、历史传统和民俗风情密切相关。在当代设计中，设计师可以深入挖掘这些文化内涵，将其融入设计作品中，使设计作品不仅美观，还承载着深厚的文化底蕴。例如，在环境设计中，可以借鉴传统民居的建筑风格和布局方式，打造出具有地域特色的城市景观；在品牌设计中，可以挖掘当地的历史传说和民俗风情，将其融入品牌形象中，增强品牌的文化认同感和市场竞争力。

（3）创意设计的灵感来源。

民间艺术以其独特的艺术形式和表现手法，为当代设计师提供了丰富的创意灵感来源。设计师可以从民间艺术中汲取灵感，结合现代设计理念和技术手段，创作出具有创新性和时代感的设计作品。例如，在服装设计中，可以借鉴传统服饰的款式和图案设计，结合现代剪裁和面料工艺，打造出既具有传统韵味又符合现代审美需求的时尚服饰；在广告设计中，可以运用民间艺术的夸张、幽默和象征等手法，创作出富有创意和感染力的广告作品。

2.民间艺术在当代设计中的挑战

（1）传统与创新的平衡。

民间艺术在传承过程中往往面临着传统与创新之间的平衡问题。如何在保持传统艺术精髓的

同时，实现与现代设计理念的有机结合，是当代设计师需要思考的重要问题。一方面，设计师需要深入研究民间艺术的历史渊源和文化内涵，掌握其独特的艺术特点和表现手法；另一方面，设计师还需要关注现代设计理念和市场需求的变化，将传统元素与现代设计元素相结合，创造出既具有传统韵味又符合现代审美需求的设计作品。

（2）文化差异与融合。

民间艺术具有浓郁的地域特色和民族风情，不同地区的民间艺术之间存在着较大的文化差异。在当代设计中，如何克服这些文化差异，实现不同地域、不同民族之间的文化融合，是设计师需要面对的重要挑战。设计师需要尊重不同地区的文化传统和民俗风情，了解当地人的审美习惯和生活方式，将传统元素与现代设计元素相结合，创造出符合当地文化特点和市场需求的设计作品。

（3）材料与工艺的局限。

民间艺术在材料和工艺方面往往受到一定的局限，这些局限在一定程度上制约了民间艺术在当代设计中的应用和发展。例如，一些传统材料可能无法满足现代设计的需求，一些传统工艺可能无法适应现代生产方式的变革。为了克服这些局限，设计师需要积极探索新的材料和工艺，将传统材料与新材料相结合，将传统工艺与现代工艺相结合，创造出既具有传统韵味又符合现代审美需求的设计作品。

十、民间艺术在当代设计中的发展策略

1. 加强民间艺术研究

为了更好地将民间艺术应用到当代设计中，需要加强对民间艺术的研究和挖掘，包括对民间艺术的历史渊源、文化内涵、艺术特点和表现手法等方面的深入研究，以及对不同地区、不同民族之间的文化差异和融合的研究。通过加强民间艺术研究，可以更好地理解民间艺术的本质和精髓，为当代设计提供更加丰富、更加深入的创意灵感来源。

2. 推动跨界合作与交流

民间艺术在当代设计中的应用需要不同领域之间的跨界合作与交流。设计师可以与民间艺术家、手工艺人、历史学家、民俗学家等不同领域的专家进行合作与交流，共同探讨民间艺术在当代设计中的应用和发展方向。通过跨界合作与交流，促进不同领域之间的知识共享和资源整合，推动民间艺术在当代设计中的创新发展。

3. 培养人才与团队建设

民间艺术在当代设计中的应用需要一支具备专业知识和实践经验的设计团队。为了培养更多

的专业人才和打造优秀的设计团队，需要加强对设计教育和人才培养的投入，包括加强设计专业的课程设置和教学改革，提高设计教育的质量和水平；同时还需要加强设计实践活动的组织和开展，为设计师提供更多的实践机会和锻炼平台。通过人才培养和团队建设，可以为民间艺术在当代设计中的应用提供更加坚实的人才保障和智力支持。

在当代设计中，将民间艺术与现代设计理念相结合，实现民间艺术的当代转化和应用，不仅可以推动传统文化的传承与发展，还可以为现代设计注入新的创意灵感和文化内涵。然而，民间艺术在当代设计中也面临着传承与创新、文化差异与融合等挑战。

为了克服这些挑战，首先需要深入研究和理解民间艺术的精神内涵和技艺特色，只有当我们真正领略了民间艺术中蕴含的深厚文化底蕴，才能在当代设计中准确而恰当地运用它们。例如，在民间艺术中，常常能在作品中看到对自然和生活的热爱与赞美，这种情感可以被提炼和运用到现代设计的各个方面，如家居设计、服装设计等，使作品更具人文情怀和温度。

同时，也应该尊重和理解不同地区和民族的民间艺术文化差异。民间艺术作为一种地域性的艺术形式，具有其独特的表现形式和风格特点。当代设计不应仅追求形式的模仿和复制，而应该在深入了解和尊重文化差异的基础上，实现民间艺术与现代设计的有机融合。通过吸收和借鉴不同地区的民间艺术元素，可以为现代设计带来更加丰富的创意灵感和文化内涵。

此外，还需要在传承民间艺术的基础上，进行创新和探索。民间艺术虽然具有独特的艺术魅力和文化价值，但也需要与时俱进，不断适应现代社会的审美需求和生活方式。当代设计可以尝试将民间艺术与现代科技、新材料等相结合，创造出更具时代感和创新性的设计作品。同时，也可以通过举办展览、讲座等活动，推广和普及民间艺术知识，提高公众对民间艺术的认知度和欣赏水平。

民间艺术在当代设计中具有重要的作用和价值，通过深入研究和理解民间艺术的精神内涵和技艺特色，尊重和理解文化差异，以及在传承的基础上进行创新和探索，人们可以实现民间艺术与现代设计的有机融合，推动传统文化的传承与发展，为现代设计注入新的创意灵感和文化内涵。

第六节　设计美学发展趋势

一、可持续设计

随着全球对环境保护和可持续发展的日益重视，可持续设计成为设计领域的一个重要议题。可持续设计不仅是一种设计理念或方法，更是一种对未来负责的态度，旨在通过设计活动实现环境、

经济和社会的和谐共生。

1. 可持续设计的概念与内涵

可持续设计，又称生态设计、绿色设计等，是指在产品、服务和系统的设计过程中，充分考虑对环境和资源的影响，追求人、自然、社会之间的和谐共生。可持续设计强调在设计过程中贯穿"3R"原则［即 Reduce（减少）、Reuse（再利用）、Recycle（再循环）］，以最低的资源和能源消耗，实现最大的经济和社会价值。

2. 可持续设计在实现可持续发展目标中的角色与责任

（1）推动绿色生产和消费。

可持续设计通过创新的设计理念和方法，引导企业采用环保材料和生产工艺，降低产品对环境的负面影响。同时，可持续设计也关注消费者的需求和行为，通过设计引导消费者形成绿色消费观念，推动绿色生产和消费的良性循环。

（2）促进资源节约和循环利用。

可持续设计注重资源的节约和循环利用，通过优化产品设计、延长产品寿命、提高产品回收利用率等方式，减少资源的浪费和消耗，有助于缓解资源短缺问题，为未来的可持续发展奠定基础。

（3）倡导生态文明和社会责任。

可持续设计强调人、自然、社会之间的和谐共生，倡导生态文明和社会责任。通过设计活动，可持续设计能够引导人们关注环境问题，增强环保意识，推动社会形成尊重自然、保护环境的良好氛围。

（4）引领设计创新和技术进步。

可持续设计需要不断创新的设计理念和方法，同时也需要借助先进的技术手段来实现。因此，可持续设计能够推动设计创新和技术进步，为设计领域带来新的发展机遇和挑战。

3. 可持续设计的实践案例

（1）绿色建筑。

绿色建筑是可持续设计在建筑领域的重要实践，它采用环保材料、节能技术和绿色施工方法，实现建筑与自然环境的和谐共生。绿色建筑不仅能够提高建筑的能效和舒适度，还能够降低建筑对环境的负面影响，为人们创造更加健康、舒适、安全的居住环境。

（2）环保包装。

环保包装是可持续设计在包装领域的重要实践，它采用可降解、可回收的环保材料，减少包装对环境的污染。同时，环保包装也注重包装的功能性和美观性，满足消费者的需求。通过环保

包装的实践，可以推动包装行业的可持续发展，减少资源浪费和环境污染。

（3）循环经济。

循环经济是可持续设计在经济领域的重要实践，它通过建立资源循环利用体系，实现资源的最大化利用和环境的最小化污染。循环经济注重产业的协同发展和资源的共享利用，推动经济社会的可持续发展。

4. 可持续设计的未来发展

随着全球对环境保护和可持续发展的重视，可持续设计将在未来得到更加广泛的应用和推广。未来可持续设计将更加注重跨学科融合和跨界合作，借助先进的信息技术和智能技术来推动设计创新和技术进步。同时，可持续设计也将更加注重人性化设计和社会责任，关注人的需求和社会的福祉，推动人、自然、社会的和谐共生。

总之，可持续设计在实现可持续发展目标中发挥重要作用，需要我们不断推动可持续设计的实践和创新，为实现更加美好的未来贡献力量。

二、科技与设计融合

1. 新兴科技在设计领域的应用前景

随着科技的飞速发展，新兴技术，如人工智能（AI）、虚拟现实（VR）、增强现实（AR）等正逐步渗透到我们生活的各个领域。其中，设计领域作为创新和美感的交会点，无疑成了这些新兴技术的重要应用场景。下面将深入探索这些新兴科技在设计领域的应用前景，以及它们如何推动设计的创新与进步。

2. 人工智能在设计中的应用

（1）自动化设计工具。

人工智能的引入使得设计工具变得更加智能化和自动化。传统的设计过程往往需要设计师进行大量的手动操作，而AI技术的应用则能够极大地提高设计效率。例如，AI可以通过学习大量的设计案例，自动生成符合用户需求的初步设计方案，设计师只需要在此基础上进行微调即可。

（2）个性化设计。

AI技术还能够根据用户的个人喜好和需求，提供个性化的设计建议。通过分析用户的浏览历史、购买记录等数据，AI可以精准地把握用户的审美偏好和实际需求，从而为用户量身定制专属的设计方案。这种个性化设计不仅能够提高用户的满意度，还能够为设计师创造更多的商业

价值。

（3）创意思维激发。

AI 技术在创意思维激发方面也展现出了巨大的潜力，AI 可以模拟人类的创意思维过程，创作出独特且富有创意的设计作品。这种技术的应用不仅能够拓宽设计师的创意思路，还能够为设计领域注入新的活力。

3. 虚拟现实与增强现实在设计中的应用

（1）沉浸式体验。

VR 和 AR 技术为设计领域带来了沉浸式的体验。通过佩戴 VR 或 AR 设备，用户可以置身于一个虚拟的三维空间中，全方位地感受设计作品带来的视觉、听觉等感官刺激。这种沉浸式体验不仅能够帮助用户更好地理解和评估设计作品，还能够激发用户的想象力和创造力。

（2）实时互动与反馈。

VR 和 AR 技术还为用户提供了实时互动与反馈的机制。在虚拟空间中，用户可以通过手势、语音等方式与设计作品进行互动，获得即时的反馈。这种互动方式不仅能够提高用户的参与感和满意度，还能够帮助设计师及时发现并修正设计中的问题。

（3）虚拟原型设计。

VR 和 AR 技术还可用于虚拟原型设计。在传统的设计过程中，制作实体原型往往需要耗费大量的时间和成本。而利用 VR 和 AR 技术，设计师可以在虚拟空间中创建出高度逼真的原型模型，进行各种测试和验证。这种虚拟原型设计不仅能够降低成本和风险，还能够提高设计效率和质量。

4. 科技与设计融合的趋势与挑战

（1）融合趋势。

随着科技的不断发展，科技与设计之间的融合将越来越紧密。未来，将会看到更多基于 AI、VR、AR 等新兴技术的创新设计作品的出现。这些作品不仅将具有更高的艺术价值和商业价值，还将为人们的生活带来更多的便利和乐趣。

（2）挑战与机遇。

然而，科技与设计融合也面临着一些挑战。首先，技术的复杂性和高成本可能会限制其普及和应用。其次，设计师需要不断学习和掌握新技术，以适应不断变化的市场需求。最后，在保持设计创新性的同时，也要确保技术的可行性和稳定性。但是，这些挑战也将为设计师提供更多的机遇。通过不断尝试和探索新的技术应用方式，设计师可以创造出更多独特且富有创意的设计作品，推动设计领域的不断进步和发展。

综上所述，新兴科技如 AI、VR 等在设计领域的应用前景广阔。这些技术的应用不仅能够提高

设计效率和质量，还能够为用户带来更加丰富的体验和价值。期待未来看到更多基于新兴技术的创新设计作品的出现，为人们的生活带来更多的便利和乐趣。同时，设计师也要不断学习和掌握新技术，以应对不断变化的市场需求和技术挑战。

三、设计美学未来展望

1. 可持续性设计崛起

随着全球对环境保护意识的提升，可持续性设计将成为未来设计美学的重要发展方向。可持续性设计不仅关注产品的美观和功能性，更强调在整个产品生命周期内对环境的最小化影响。设计师将更多地采用可回收、可降解的材料，减少生产过程中的资源浪费和污染。此外，设计师也将更加注重产品的长期使用价值和可维护性，以减少消费品的频繁更替对环境造成的压力。

可持续性设计的发展将对社会文化产生深远影响。首先，可持续设计将引导人们树立绿色消费观念，减少浪费和过度消费。其次，可持续性设计将促进环保产业的发展，为社会创造更多的就业机会和经济价值。最后，可持续性设计将成为一种社会风尚，激发人们追求与自然和谐共生的生活方式。

2. 跨界融合与多元化发展

未来设计美学将呈现出跨界融合与多元化发展的特点。随着科技的不断进步和全球化的加速推进，不同领域、不同文化之间的交流和碰撞将越来越频繁。设计师将不再局限于传统的本专业领域，而是广泛涉猎其他领域，以跨界思维创作出更多具有创新性和独特性的作品。

跨界融合与多元化发展将为社会文化注入新的活力。首先，跨界融合与多元化发展将促进不同文化之间的交流与融合，增进人们的文化认同感和归属感。其次，跨界融合将激发设计师的创新思维和创造力，推动设计领域不断向前发展。最后，多元化发展将满足不同人群的需求和审美偏好，让设计更加贴近人们的生活和心灵。

3. 智能化与个性化设计兴起

随着人工智能技术的不断发展，智能化设计将成为未来设计美学的重要趋势。智能化设计将利用大数据、机器学习等先进技术，分析用户的需求和偏好，为用户提供更加精准、个性化的设计服务。同时，智能化设计也将为设计师提供更多创新的工具和方法，提高设计效率和质量。

个性化设计将使每个人都能够拥有独特的设计作品。无论是家居装饰、服装搭配还是个人用品设计，都将更加注重满足个体的需求和审美偏好。这种个性化的设计理念将促进人们自我表达和自我实现，让每个人都能够成为自己生活的设计师。

智能化与个性化设计将对社会文化产生深远的影响。首先，智能化与个性化设计将推动设计领域向更加智能化、人性化的方向发展，提高人们的生活质量。其次，个性化设计将激发人们的创造力和想象力，促进文化创新和多样性。最后，智能化与个性化设计将推动社会向更加包容、多元的方向发展，加强人与人之间的理解和尊重。

4. 情感化设计回归

在科技高度发达的今天，人们越来越渴望情感上的满足和慰藉。因此，情感化设计将成为未来设计美学的重要方向。情感化设计将注重产品与用户之间的情感联系和互动体验，通过设计元素和细节来传递情感和价值观，让产品更加贴近人心、更具温度感。

情感化设计将对社会文化产生深远的影响。首先，情感化设计将促进人们对美好生活的追求和向往，提高人们的幸福感和满足感。其次，情感化设计将激发人们的情感共鸣和认同感，增进人与人之间的情感联系。最后，情感化设计将成为一种文化现象和社会风尚，引领人们追求更加真实、温暖的生活方式。

综上所述，未来设计美学将呈现出可持续性设计、跨界融合与多元化发展、智能化与个性化设计以及情感化设计等多种发展方向。这些变革将对社会文化产生深远的影响，推动设计领域不断向前发展，并更好地服务于人类社会。

第五章 第二课堂的美育功能——以学生社团为核心的探索

在高等教育的体系中,第二课堂作为正式教学之外的重要补充,承载着促进学生全面发展、深化美育实践的重要使命。学生社团作为第二课堂的核心组成部分,以其独特的活动形式、深厚的文化底蕴和广泛的参与性,成为美育实践的重要阵地。本章将从社团的思想引领、社团活动中的美育渗透、社团文化与学生审美能力培养、学生社团美育实践案例及社团活动开展、社团美育功能的深化与拓展等方面,深入探讨学生社团在第二课堂中的美育功能。

第一节 社团的思想引领

习近平总书记在党的十九大报告中提出,要坚定文化自信,推动社会主义文化繁荣兴盛。没有高度的文化自信,没有文化的繁荣兴盛,就没有中华民族伟大复兴。要坚持中国特色社会主义文化发展道路,激发全民族文化创新创造活力,建设社会主义文化强国。作为艺术设计课程的教育者,应当要成为学生文化自信的塑造者,做中国精神的弘扬者与传承者。在增强文化自信的这个时代,通过融入中国精神,发掘设计元素,发挥出文化自信孕育下的艺术创造生命力。

在高校教育中,既要不忘历史,发掘中国优秀传统文化,也要与时俱进,紧跟当下时政热点。广大青年学生不仅要知过去,更要创未来。中国精神与艺术设计是底蕴与延伸,通过具有时代感、设计感、符合当下审美的设计作品,展现民族精神、时代精神、中国传统文化精神。艺术贵在独创,优秀的艺术作品总是具有强烈的个性色彩,但个性又存在于共性之中,在作品创作时,总体的意识大方向要以社会主义核心价值观为引领,绝不能出现偏差。

人无精神则不立,国无精神则不强。中国精神是中华文明的深厚积淀,也是时代精神的高度凝练。要加强社会主义精神文明建设,就需要树旗帜、育新人。高校思政与专业课程并行这条路线已探索发展了一段时间,取得了一些成果,也愈发要求坚持守正创新与固本铸魂原则,要把培

育和践行社会主义核心价值观融入国民教育全过程。高校学生社团是学生文化活动的主要阵地，专业社团更是学生发挥能力的重要窗口。用中国精神引导专业社团发展，在作品中提升思想境界，让中国精神成为高校学生坚定的信念导向、成才的精神动力与自觉行动的指南针。

高校学生专业社团必须从铸魂育人的角度出发，必须全方位地将正确的思想引领落到实处，在平时的活动与实践中潜移默化，让其融入学生的生活与内心，达到润物无声的效果，才能更好地体现思政教育与专业教育结合的成效。能否将立德树人真正落到实处，是用正确的思想引领社团发展最为直观的体现。

一、文化自信视域下艺术设计专业教学融入中国精神的必要性与重要性

1. 体现文化自信、弘扬中国精神是我国设计教学的必然要求

文化兴盛始终是国家强盛的重要条件。党的十九届五中全会中就明确提出了到 2035 年建成文化强国，文化自信之于国家发展，其作用不言而喻，强调文化自信是一个国家、一个民族发展中更基本、更深沉、更持久的力量。随着文化"走出去"的步伐加快，我国文化自信也进一步得到彰显。艺术设计教育在提高国民审美素质，传承、弘扬、创新传统文化，推进文化自信方面，具有其独到的优势。

设计专业的教学目标是培养学生创作优秀艺术设计作品的思维能力与实操能力，因此，在教学过程中整合传统工艺与现代技艺，在借鉴西方现代设计的教育理念和方法时，必须从中国传统文化中汲取设计元素与精华，传承工匠精神，坚定文化自信，这是中国设计专业人才培养的必然要求。

设计不仅要传承传统文化，对于我国的创新精神相关内容也不能忽视，在教学中，要做好中国精神与中国文化的转化与创新设计表达，让这类元素通过视觉传达的方式，有效传达出去。中国精神包含了民族精神和时代精神，在设计教学课堂上，要培养学生用新鲜视角来看待事物，以形写神，将感兴趣的、有价值的、课堂上老师讲过的、对自己触动颇深的中国精神相关内容，按照主题提炼设计元素进行创新，特别重视挖掘各类精神及文化中的"意蕴"与"精髓"，并以画面的形式呈现，将中国精神的精髓部分，以艺术设计作品的方式，讲述给更多人听。

2. 维护意识形态，弘扬中国精神

艺术是一种"意识形态的形式"，是人类社会生活的再现与艺术情感表达的统一。当前，国内外意识形态斗争形势依旧十分严峻，高校青年学生迫切需要正确的思想引导。立德和立学是高校培养人才的两个重要目标，其中立德是人才培养的根本宗旨，在当下信息交流便捷迅速的时代

背景下，更要警惕外在的文化通过输入大量外来媒介信息，从而有目的地进行意识形态渗透，改变高校青年学生自身的价值观念。艺术设计专业的学生思想活跃，追求个性自由，艺术设计教育需要通过中国精神的融入，加强青年学生意识形态领域的建设，维护意识形态安全。

目前在教育层面，高校大学生增强文化自信的途径，主要来自传统文化的通识课程与思政课程教育相结合的方式，传统的培养方式难以满足我国青年学生文化自信培养的需求。习近平总书记在2016年12月全国高校思想政治工作会议中，专门指出"使各类课程与思想政治理论课同向同行，形成协同效应"。艺术设计课程不仅要激活思维、开拓创新，使学生掌握不同艺术门类的知识技能，还要积极地去影响学生，使其形成理想的人格和品质。在艺术设计课程的教学中，可以充分发挥学科优势，运用新媒体、新技术推动思政、专业教育与信息技术的高度融合，通过丰富设计创作多元化实践，来增强时代感和感召力。在中国文联第十次全国代表大会上，习近平就文艺工作提出过四点希望，希望大家坚定文化自信，用文艺振奋民族精神；希望大家勇于创新创造，用精湛的艺术推动文化创新发展。艺术设计教学同样也需要宣扬创新的中国时代精神，目前思政课堂是宣扬中国精神的主渠道，其他课堂是延伸与拓展，在教学中采用教创融合，让与中国精神相关的课题及项目与课程相融相长，有意识地让学生去了解相关内容，完成课题及作业，这些项目既有时政热点，又有传统文化，在专业课程中磨炼设计技能，在项目实践中提升思想境界。

二、中国精神指导专业社团的育人意义与重要性

1. 思想育人：中国精神有助于推进高校社团稳步健康发展

中国精神的核心是民族精神和时代精神，通过中国精神的引导，有助于社团形成正确的积极认知，确保社团的思想文化主旨与社会主义核心价值观、社团的发展目标与学院的发展目标保持一致，以达到社团的良性推进与高效发展的成效。立德是高校人才培养的根本宗旨，青年学生迫切需要主流思想正确引导。中国精神是实现中华民族伟大复兴的强大精神动力和力量源泉，通过融入中国精神，加强青年学生意识形态领域的建设，维护意识形态安全，引导大学生向先辈学习，向为社会为国家作出贡献的人物学习，这股精神将社团紧密凝聚并感染社团成员，鼓舞他们敢于担责、永不言弃，勇往直前，这也有助于学生社团形成积极向上的良好社团文化与氛围，给予成员自豪感与使命感，从而提升社团整体综合素养与思想认识境界。

2. 文化育人：中国精神的深厚内涵为社团开展活动提供丰富素材

中国精神具有深厚丰富的内涵与含义，一种精神的背后是一群平凡而伟大的人，一个感动人心的事迹，一次翻天覆地的变革，一种传承至今的文化。这些精神或来自历史文化、传统习俗，

或来自革命事迹、时事热点，对于高校开设的专业而言，中国精神既能引领主流思想，又能指导研究方向。大学的专业教育，本质上是一个以文育人，以文化人的过程，在于如何用中国特色文化及精神推动学校师生树立坚定的理想信念，树立正确的世界观、人生观与价值观，文化育人致力于培育学生明辨是非，认清方向，摆正观念的能力，这需要学生具备强烈的文化自信。如果仅依靠课堂上的讲述与单调的要求，学生就无法深入参与和领悟，必须通过课堂之外的校园活动及"第二课堂"，深入发掘各类教学资源，共同打造积极向上的育人环境。专业社团在中国精神的引领下具备了凝聚力与向心力，通过社团实践活动，实现人与文化之间的对话、互动与融合，真正将文化转化为学生自身的精神追求。在培养人文素养的同时，坚定理想信念。经笔者调查，高校社团组织者在开展活动时，经常苦于没有良好的活动素材和合适的开展思路，从而不知该安排什么样的内容。中国精神的引导能激活思维、开拓创新，不仅使学生掌握知识技能，更能积极地去影响学生，使其形成理想的人格和品质，充分发挥学科优势。同时还能运用新媒体、新技术推动思政，弘扬中华优秀传统文化；丰富的多元化实践，使传统文化与新思想高度融合，来增强时代感和感召力。

3. 实践育人：中国精神在行动中培育责任感与使命感

在中国精神的引领下，以专业社团为依托，开展各类各层级的专业型社团活动，帮助学生提升专业知识水平、拓宽专业视野、学习专业技能，在锻炼学生专业实践能力的同时，也强化学生对中国精神内涵的认知。如今的青年大学生，不再只是满足于课堂上的知识，他们的思维也不再局限于单一的思考方式。丰富的社会实践活动能够让他们更好地学以致用，不仅在教学中锻炼专业能力，更能够在各类志愿服务、社会实践中培养学生多元化的思考，从社会的层面出发，延展出更为广泛的认知。习近平总书记曾说过，青年学生要扎根中国大地了解国情、民情，用青春书写无愧于时代、无愧于历史的华彩篇章。坚韧不拔、一心为民的中国精神能更好地引导社团活动的发展方向，促使学生在参与过程中增长见识、提升能力。高校学生积极参加社团活动，参与专业相关的社会实践及志愿服务，在实践中增强学生的责任心、自豪感与使命感，通过深入基层进行调研、考察等，增强学习体验，学生能体会到中国精神在各个层面的体现，在潜移默化中培养了爱国精神，同时也强化了中国精神与专业实践教学的科学有效结合。

第二节 社团活动中的美育渗透

做好高校思想政治工作，要因事而化、因时而进、因势而新；要更加注重以文化人，以文育人。广泛开展文明校园创建，开展形式多样、健康向上、格调高雅的校园文化活动，要运用新媒体、

新技术使工作活起来，推动思想政治工作传统优势同信息技术高度融合，增强时代感和吸引力。随着高校的可持续发展与素质拓展活动的深入，学生社团作为校园文化活动重要阵地，一直以来都发挥着重要作用。

大学生社团是高校学生为了实现会员的共同意愿和满足个人兴趣爱好的需求、自愿组成的、按照其章程开展活动的群众性学生组织，这些社团可打破年级、院系以及学校的界限，团结兴趣爱好相近的同学，发挥他们在某方面的特长，开展有益于学生身心健康的活动。在深化高等教育体制改革的新形势下，大学生社团的规模正逐步扩大，内容多层次、多角度、多样化，已成为高校学生工作的重要组成部分，是校园文化建设的重要载体以及高校第二课堂的引领者。尤其是学生专业社团，结合了学生的思想状况，在大学生的专业实习、技能训练、素质拓展等方面起到良性互动作用。同时，专业社团与学生所学专业密切相关，能够给学生创建一个良好的实践平台，引发学生更强烈的求知欲望。对于学习此专业的学生来说，专业社团具有极大的吸引力，它正以其鲜明的、与专业结合的学术研究特色而越来越受到高校及社会的关注。

第二课堂的美育实践，其核心在于通过丰富多彩的社团活动来提升学生的审美意识和艺术修养。这种实践首先体现在社团活动的多样性和创新性上。学生社团通常围绕着特定的主题或兴趣点来开展活动，这些活动采用不同的形式将美育元素巧妙地融入其中，使学生能够在轻松愉快的环境中接受美学教育。

在当今教育环境中，社团活动已成为教育体系中不可或缺的一部分。这些活动不仅丰富了学生的校园生活，更在培养学生的综合素质、提升专业技能、增强创新能力等方面发挥着重要作用。社团活动的形式多样，不拘泥于传统的课堂教学，而是涵盖了一系列创新和实践性的项目。

首先，社团活动可以通过组织各类讲座，为学生提供与艺术、设计及其他相关领域专家面对面交流的机会。这些讲座通常会邀请在各自领域内有着丰富经验和独到见解的优秀校友、艺术家、设计师或学者，他们通过专题演讲的形式，向学生传授知识、分享经验。这种直接的互动不仅能够激发学生的学术兴趣，还能帮助他们建立起对专业知识的深入理解。

其次，工作坊是社团活动中另一种重要的形式。通过这种互动式学习体验，学生有机会亲自参与到各种艺术创作和设计实践中。例如非物质文化遗产（后简称"非遗"）技艺体验、手绘文创等活动，不仅能够锻炼学生的动手能力，还能让他们在实践中掌握艺术创作的技巧和方法。这种亲身体验的学习方式，有助于培养学生的创新思维和解决问题的能力。

最后，社团活动还包括作品展览、展陈布置。通过这种方式，社团成员的创作成果得以展示，这不仅能够增强学生的作品展示能力，还能提升他们的审美意识和艺术鉴赏力。展览活动为学生提供了一个展示自我、获得认可的平台，同时也为他们创造了一个学习和交流的机会，使他们能够从他人的作品中获得灵感和启发。

各类赛事项目也是社团活动中不可或缺的部分。通过举办各类比赛，如摄影比赛、主题创意设计大赛等，可以为学生提供一个挑战自我、展示才华的舞台，能够有效地激发学生的创作热情，

促使他们不断提高自己的艺术创作水平。同时，竞赛还能培养学生的竞争意识和团队合作精神，为他们未来的职业生涯打下坚实的基础，有助于形成更有发展前景的职业生涯规划。

实地走访调研是社团活动中另一种富有教育意义的形式。通过安排学生参观博物馆、艺术馆、历史文化遗址等，学生能够拓宽视野，增长见识。这种实地走访调研使学生有机会近距离接触和感受艺术作品和历史遗迹，从而增强他们对艺术和文化的认识和理解。这种亲身体验的学习方式，有助于培养学生的历史意识和文化自觉。其中，志愿服务活动也是社团活动的重要组成部分，通过参与"三下乡"、社区美化项目，如墙绘、地绘等，学生能够将所学的艺术技能运用到社会实践中，体会到艺术对于社会的积极影响。这种服务活动不仅能够提升学生的社会实践能力，还能增强他们的社会责任感，加强校地合作。通过参与志愿服务，学生能够更好地理解艺术赋能社会的作用，认识到艺术在社会发展中的重要作用。

除了上述形式，社团活动还可以组织学生参与各类文化节庆活动、研讨交流会、创意市集等，为学生提供一个展示自我、交流思想、分享创意的平台，有助于培养他们的社交能力和团队协作能力。同时，这些活动也能够增强学生对艺术和文化多样性的认识和尊重，促进不同文化背景之间的交流和融合。

在实施社团活动的过程中，教育者需要充分考虑学生的兴趣和需求，设计符合学生特点和专业要求的活动内容。同时，社团活动的设计和组织应注重创新性和实践性，鼓励学生积极参与、主动探索，培养他们的创新精神和实践能力。通过社团活动，学生不仅能够在专业技能上得到提升，还能够在个人素质、社交能力、团队合作等方面得到全面发展。

社团活动通过多样化的形式和内容，为学生提供了一个全面发展的平台。通过参与社团活动，学生不仅能够提升自己的专业技能和艺术素养，还能够培养自己的创新能力、团队合作精神和社会责任感。这些宝贵的素质和能力，将为他们未来的学术研究、职业发展和社会生活打下坚实的基础。

在上述活动中，美育元素被巧妙地融入其中，通过参与这些活动，学生能够在潜移默化中提升自己的审美能力、创造力和艺术鉴赏力。例如，举办一次摄影社团活动，学生不仅可以学习到摄影技巧，还能了解到如何通过镜头捕捉美好的瞬间，以及如何运用构图、光影等来传达情感和故事。这样的经历不仅能增加学生的艺术知识，还能激发他们对生活的热爱和对美的追求。

一、社团活动对审美能力的提升

社团活动不仅为学生提供了展示自我、发展个性的平台，更重要的是，它们在培养学生的观察力、审美力和批判性思维方面发挥着不可替代的作用。

通过参与各类社团活动，学生的视野被极大地拓宽。他们开始从多角度、多维度去审视周围的世界，这种全新的视角使得他们能够捕捉到日常生活中那些细微而美妙的变化。在艺术的熏陶

下，学生的感知力变得更加敏锐，他们开始学会用心去感受每一件艺术作品背后所蕴含的深刻意义。社团活动中的实践经历促使学生对细节的关注力显著提升。在艺术形式的创作与欣赏过程中，他们逐渐认识到，每一个笔触、每一个音符，都是构成作品完整性和美感的关键要素。这种对细节的敏感和重视，不仅提升了他们对艺术作品的鉴赏能力，也锻炼了他们的耐心和细心。

通过参与社团活动，学生学会欣赏不同艺术形式的独特美感。无论是传统的书法、版画，还是现代的摄影、设计，每一种艺术都有其独特的表现形式和审美价值。学生在参与和体验的过程中，逐渐培养出一种包容和尊重多元文化的心态，他们开始理解并欣赏不同艺术风格和流派的美学特征。

此外，社团活动还为学生提供了一个学习和实践艺术评价的机会。在不断地观摩、讨论和交流中，他们学会了如何运用专业知识和审美标准去分析和评价艺术作品的质量。这种批判性思维的培养，不仅有助于提升他们的艺术鉴赏力，也为他们日后的学术研究和职业生涯打下坚实的基础。

在社团活动中，学生还逐渐形成了一种积极向上的人生态度。通过与同伴的合作与交流，他们学会如何在团队中发挥自己的作用，如何在面对挑战时保持乐观和坚韧。这种积极的心态，使得他们在面对生活中的困难和挫折时，能够以更加积极和乐观的态度去应对，从而实现自我成长和自我超越。

此外，社团活动在培养学生的社交技能方面也起到了积极的作用。在与来自不同背景、拥有不同兴趣的同伴共同参与活动的过程中，学生学会了如何与人沟通、如何表达自己的观点和想法。这种社交技能的提升，不仅有助于他们在校园内建立良好的人际关系，也为他们将来融入社会、开展职业生涯提供了重要的支持。社团活动提供了一个展示自我、实现自我价值的舞台。在各类艺术创作和表演中，学生有机会将自己的才华和创意展现给大众，这种成就感和认同感，极大地增强了他们的自信心和自我价值感。这种自我实现的过程，不仅有助于他们建立积极的自我形象，也激发了他们不断追求卓越、不断挑战自我的动力。

在培养学生的创新意识和创造力方面，社团也发挥着重要作用。在艺术创作的过程中，学生被鼓励去尝试新的方法、探索新的可能性。这种创新精神的培养，不仅有助于他们在艺术领域取得突破，也为他们在未来的学术研究和职业发展中提供了宝贵的思维财富。

社团活动不仅丰富了学生的校园生活，还可以让学生体验感兴趣的技能，更重要的是，通过这些活动，学生在观察力、审美力、批判性思维、社交技能、自信心、创新意识等方面得到了全面的培养和提升。

二、创造力的发展

社团活动鼓励学生尝试新的创意和技术，激发他们的想象力。学生通过不断地实验和创造，

不仅提高了个人技能，还在这一过程中形成了独特的创作风格。社团活动为学生提供了丰富的艺术体验，使他们在参与的过程中自然而然地增强了艺术鉴赏的能力。学生学会了如何欣赏艺术作品，理解其背后的文化意义和历史背景，这对于培养全面发展的个体至关重要。

第二课堂中的美学教育实践不仅极大地丰富了学生的课外生活，更重要的是在潜移默化中提升了他们的整体素质。通过参与多样化、富有创新精神的社团活动，学生不仅能在忙碌的课程学习之余学习传统文化，找到放松和娱乐的方式，而且还能在艺术、技术和人际交往等多个层面上获得成长。在这样一个充满活力和支持的环境中，学生可以更加自信地探索自我潜能，并在此过程中培养出坚韧不拔的精神以及对美好事物的鉴赏能力。

1. 活动设计的审美导向

社团活动的设计往往注重审美导向，力求在内容、形式、氛围等方面营造出浓厚的艺术氛围。例如，在美术社举办的主题画展中，不仅可以展示学生的绘画作品，还可以通过精心布置的展览空间、柔和的灯光照明和悠扬的背景音乐，营造出一种静谧而高雅的艺术氛围，让参观者在欣赏作品的同时，也能接受美的熏陶和感染。为了进一步深化这种体验，活动策划者可以采取多种手段来增强艺术氛围的营造，如邀请专业的策展人进行指导，或是利用多媒体技术增强视觉效果等，从而让整个画展成为一场视觉与听觉交织的盛宴。

在内容方面，展览不仅限于展示单一类型的作品，还可以结合素描、水彩、油画、国画等多种绘画形式，甚至可以包含雕塑、装置艺术等其他艺术门类，来丰富参观者的视觉体验。同时，每一幅作品都配有简短的文字介绍，介绍作者的创作理念、作品的创作背景以及所蕴含的情感，有助于参观者更深入地理解每件作品的内涵，从而产生共鸣。

在形式方面，展厅内部采用开放式布局，确保观众能够自由流畅地穿梭于各个展区之间；墙面的颜色和材质选择柔和的色调和纹理，以衬托出作品的色彩与质感。此外，展品之间的距离也被精确计算，以保证每件作品都能得到足够的关注和欣赏空间。

为了营造适宜的氛围，灯光的设计同样至关重要。柔和且方向可控的灯光被用于照亮每一件展品，不仅突出了作品的细节，也营造出一种温暖而宁静的观赏环境。背景音乐的选择也十分考究，轻柔的古典音乐或现代电子音乐轻轻地流淌在空气中，与视觉艺术相得益彰，让整个空间充满了和谐之美。

除静态展示之外，还可以组织一些互动环节，如现场作画表演、艺术工作坊等，让参观者有机会亲身体验创作的乐趣，进一步拉近艺术与观众之间的距离。通过这些综合性的手段，美术社的主题画展不仅是一场视觉上的享受，更是一次心灵上的洗礼，让每一位参与者都能从中获得美的启发和灵感，从而提升自身的审美素养和艺术鉴赏力。

2. 美育理念的实践转化

社团活动不仅是美育理念的展示窗口，更是实践转化的重要平台。通过参与活动，学生能够将课堂上学到的美育理论知识转化为实际的操作技能和实践经验。例如，在心理剧社团的排练过程中，学生不仅要理解剧本的文学价值，还要通过表演将角色的情感、性格和命运生动地展现出来，这一过程既是对文字的再创造，也是对心灵的探索和艺术美的实践。为了让学生更好地理解剧本中的深层次含义，并将其转化为舞台上的表演，社团往往会安排一系列的训练和讨论会，通过这些活动帮助成员们更深刻地理解剧本背后的文化和社会背景，以及每个角色的心理变化和发展轨迹。

在剧本分析阶段，学生会共同探讨剧作中的主题思想、人物关系和情节发展，不仅加深了他们对作品的理解，还培养了他们批判性思维的能力。随后，在导演的指导下，成员们开始尝试不同的表演方法，以找到最能表达角色内心世界的演绎方式。从台词的语气到肢体语言的运用，再到舞台走位的设计，每一个细节都需要仔细推敲，以确保最终的表演既真实又富有感染力。

此外，为了营造逼真的舞台效果，社团还会组织场景设计与道具制作的工作坊，学生可以学习如何利用有限的资源创造出符合剧情要求的舞台布景。这些活动不仅提升了他们的动手能力和创意思维，还让他们学会了团队合作的重要性。当所有的准备就绪后，正式的演出便成了一场集视觉、听觉和情感于一体的全方位艺术体验，观众不仅能从中感受到故事的魅力，还能领略到表演艺术的独特美感。

通过这样的实践活动，学生不仅能够在艺术的道路上不断探索和发展，还能够培养出对生活的热爱和对美的追求。心理剧社团的活动不仅丰富了校园文化生活，更为学生提供了一个展示自我才华的舞台，让他们在实践中不断提升自己的审美情趣和个人魅力，成为全面发展的人才。

非遗传承社团与美育密切相关，是第二课堂中极具特色的社团之一。这些社团致力于非物质文化遗产的保护与传承，通过组织丰富多彩的活动，不仅让学生深入了解中国乃至世界各地的传统艺术形式，而且在这一过程中实现了美育的理念。非遗传承社团的活动不仅丰富了学生的课外生活，更在无形中提升了他们的审美能力、创造力和艺术鉴赏力。

例如，在非遗传承社团的活动中，学生不仅学习到了剪纸、泥塑、刺绣、木雕等传统技艺，而且还通过参与实际操作，亲身体验到了这些技艺背后的深厚文化底蕴。在剪纸工作坊中，学生跟着经验丰富的老师学习如何用简单的剪刀和彩纸创造出精美的图案，这些图案往往蕴含着吉祥寓意和美好的祝福。通过这样的活动，学生不仅掌握了剪纸的基本技巧，还了解了剪纸在中国文化中的历史地位和象征意义。

在泥塑制作过程中，学生通过亲自塑造泥土，将心中的形象变为现实，这一过程不仅锻炼了他们的动手能力，也让学生体验到了泥塑艺术的无穷魅力。在老师的指导下，学生学习如何使用不同的工具雕刻出细致入微的纹饰，如何给作品上色以增添其生命力。这些活动不仅让参与者感

受到了泥塑艺术的魅力，还让他们体会到了耐心与细心在创作过程中的重要性。

刺绣活动则让学生接触到了一种精致的手工艺。在刺绣工作坊中，学生学习如何使用针线在织物上绣制图案，无论是简单的花朵还是复杂的风景，都需要细致入微的手工技艺。通过这一过程，学生不仅学会了刺绣的基本技法，还了解到了不同地区的刺绣风格和特色，比如苏绣、湘绣等。这些活动不仅让学生感受到了刺绣艺术的美感，还让他们认识到了中国传统文化的多样性和丰富性。

此外，非遗传承社团还经常组织外出考察活动，带领学生探访当地的非物质文化遗产保护单位，如传统手工艺工作室、民俗博物馆等。在这些实地考察中，学生有机会近距离接触非物质文化遗产的传承人，聆听他们技艺背后的故事，观看他们精湛的技艺展示。这样的活动不仅增长了学生的眼界，还激发了他们对传统文化的兴趣和尊重。

非遗传承社团通过这些多样化的活动，不仅弘扬了非物质文化遗产，还为学生提供了一个深入了解和体验传统文化的机会。在这个过程中，学生不仅获得了宝贵的知识和技能，还培养了他们对美的敏感度和对传统文化的认同感。通过参与非遗传承社团的活动，学生能够在美育的浸润下成长为具有深厚文化底蕴和艺术修养的人才。

第三节　社团文化与学生审美能力培养

社团文化是社团成员在长期活动中形成的共同价值观、行为规范和审美追求。这种独特的文化氛围对学生审美能力的培养具有深远的影响。在社团活动中，成员们共同参与和创造，逐渐形成了一种特有的社团文化。这种文化不仅是其外在的活动形式，更蕴含其精神内核，包括对美好事物的追求、对艺术的理解与表达以及对创新的渴望。

例如，在艺术类社团中，成员们共同探索和表达艺术之美。他们通过参加各种艺术创作活动，不仅学习到了专业的技巧，还培养了一种审美的态度。社团成员们在相互学习和交流的过程中，逐渐形成了对色彩、线条、形状等艺术元素的独特理解和感悟。这种对美的追求不仅局限于艺术作品本身，更体现在成员们对待生活中的每一个细节的态度上。

此外，社团文化还体现在成员们的行为规范上。在戏剧社团中，成员们通过排练和演出，不仅学习到了戏剧表演的技巧，还了解到了团队合作的重要性。成员们学会了如何倾听他人的意见，如何相互支持和协作，这些都是共同完成一项艺术作品的过程中不可或缺的素质。这种合作精神不仅体现在社团内部，还延伸到了与外界的交流和互动中，比如与其他社团联合举办活动，或是参与社区服务项目等。

社团文化还强调审美追求的多样性。不同类型的社团，如音乐社团、舞蹈社团等，都有着各

自独特的审美标准和艺术表现形式。成员们在参与这些社团的过程中，不仅能够接触到各种艺术形式，还能够学习到如何欣赏不同文化背景下的艺术作品。这种多元化的审美体验不仅丰富了学生的文化视野，还培养了他们包容和尊重不同文化的能力。

社团文化是学生在第二课堂中获得美育体验的重要载体。通过参与社团活动，学生不仅能够在艺术创作中得到乐趣，还能够在共同的价值观、行为规范和审美追求中得到成长。这种文化氛围不仅对学生的个人发展有着积极的影响，还能够促进整个校园文化的繁荣与发展。

一、审美趣味的塑造

社团文化通过其独特的艺术形式和表现手段，塑造了学生独特的审美趣味。在社团中，学生接触到不同的艺术风格和表现形式，学会欣赏不同类型的美。这种多元化的审美体验有助于他们打破单一的审美框架，形成更加开放、包容和多元的审美观念。例如，在摄影社团里，成员们拍摄自然风光、城市建筑、人物肖像等多种主题的照片，不仅掌握了摄影技术，还学会了从不同的视角观察世界，捕捉那些平常可能被忽视的美好瞬间。这种对细节的关注和对光影变化的敏感度，使他们在审美上有了更为细腻和深入的理解。

在文学社团中，成员们阅读并分析古今中外的经典文学作品，不仅让他们领略到了语言的魅力，还培养了他们批判性思维和深刻的情感共鸣能力。通过对不同流派和文体的探讨，成员们逐渐形成了自己对于文学价值的认识，并且学会了如何从多个维度评价一部作品的艺术成就。这种能力还能迁移到其他艺术形式的鉴赏中，使他们在面对任何一种艺术表现时都能保持独立思考和深入分析的态度。

音乐社团则提供了另一种形式的审美体验。成员们通过合唱、演奏乐器等方式参与到音乐创作和表演中，不仅提升了自身的音乐素养，还学会了如何将情感融入旋律之中。音乐作为一种跨越文化和国界的语言，学生可以接触到世界各地的音乐风格，从而拓宽了自己的音乐视野。这种跨文化的交流和体验不仅丰富了他们的审美经历，还促进了他们对不同文化背景下的艺术形式的理解和尊重。

此外，戏剧社团、心理剧社团通过排练和演出，不仅让学生学习到了表演技巧，更让他们体会到了角色扮演的乐趣，理解了剧本背后的人文关怀和社会意义。戏剧作为一种综合性的艺术形式，融合了文学、音乐、舞蹈等多个方面，为成员们提供了一个全方位的审美教育平台。通过亲身参与戏剧创作，学生学会了如何将个人情感与社会议题相结合，创造出既有艺术价值又能引发观众共鸣的作品。

社团文化通过多样化的艺术实践，不仅让学生在审美层面上得到了丰富的滋养，还培养了他们对于艺术的热爱和追求。这种全面发展的审美教育有助于学生建立起一个更加包容和多元的世界观，为他们未来成为有创造力和人文关怀的社会成员打下了坚实基础。

二、审美能力培养的实践提升

社团文化还通过实践活动提升学生的审美能力。在社团中，学生通过参与艺术创作、表演和展示等活动，不断锻炼自己的艺术感知力、表现力和创造力。这种实践性的学习方式让他们在实践中不断发现美、创造美和传递美，从而提升自己的审美能力。例如，在戏剧社团中，成员们不仅学习剧本分析和角色解读，还通过排练和演出，亲身体验角色的情感起伏和性格特征，这种沉浸式的体验不仅锻炼了他们的表演技巧，还让他们学会了如何将内在情感通过肢体语言和声音表达出来。在这一过程中，学生不仅提升了艺术表现力，还学会了如何更好地理解和感受不同情境下的美。

在音乐社团中，成员们通过合唱、器乐演奏等活动，不仅掌握了音乐基础知识和技巧，还学会了如何通过音乐传达情感。在练习和表演中，他们能够深刻体会到旋律与节奏如何触动人心，以及如何通过不同的音乐元素创造出独特的情感氛围。这种实践不仅培养了学生的音乐鉴赏能力，还激发了他们的创造力，使他们能够创作出富有个性的音乐作品。

艺术社团则通过多样的艺术形式，让学生直接参与到艺术创作中。在这一过程中，学生不仅要学习色彩搭配、构图等专业技能，还要培养自己的审美直觉，学会如何运用视觉元素来表达自己的想法和情感。通过不断尝试和实践，学生不仅能够创作出具有个人特色的作品，还能学会如何欣赏和评价艺术作品。

此外，摄影社团通过组织户外拍摄活动，让学生走出教室，用镜头捕捉身边的美好瞬间。这种活动不仅锻炼了学生的摄影技巧，还教会了他们如何从日常生活中发现美，如何通过构图和光影来讲述故事。通过参与这些实践活动，学生不仅提升了审美感知力，还学会了如何通过摄影作品来传递情感和思想。

通过多样化的实践活动，社团不仅为学生提供了展示自我才能的平台，还促进了他们在审美能力上的全面发展。这种实践性的学习方式让学生在不断尝试和探索中成长，不仅丰富了他们的艺术体验，还培养了他们发现美、创造美和传递美的能力，为他们未来成为具有高度审美素养的人才打下了坚实的基础。

第四节　学生社团美育实践案例及社团活动开展

一、学生社团美育实践案例

社团作为高校校园文化建设的重要组成部分，承载着培养学生综合素质、促进其全面发展的

重任。美育实践作为学生社团活动的一种创新形式,旨在通过艺术教育与审美体验结合的方式,提升学生的审美情趣、人文素养及创新能力。下面将以高校学生社团的美育实践案例为切入点,深入剖析其活动设计、实施过程及成效评估,以期探索美育实践在学生社团活动中的独特价值与应用潜力。

1. 摄影社团

某高校摄影社团举办的"吉光片羽"摄影展是一场精心策划的文化盛事,该展览精选了社团成员近年来拍摄的优秀作品,并以时间为线索,展现了校园生活的美好瞬间和社会变迁的壮丽图景。展览期间,不仅吸引了大量师生参观,还通过线上平台向更广泛的受众传播。这一活动不仅展示了该摄影社团成员的摄影技艺和艺术才华,更在全校范围内营造了浓厚的艺术氛围和美育环境。展览通过一系列精心挑选的照片,记录了大学校园里四季更替的自然美景、丰富多彩的校园文化生活以及同学们朝气蓬勃的学习面貌。每一张照片背后都承载着一个独特的故事,从初春的樱花盛开到深秋的落叶纷飞,从晨光中的图书馆到夜幕下的教学楼,这些照片捕捉到了校园生活中那些平凡而又不凡的瞬间,让观众得以从不同角度重新审视和感受熟悉的校园环境。

除了展示校园生活,展览还特别收录了一些反映社会变迁的作品,比如城市化进程中旧城改造的对比照片、乡村发展新貌的记录,以及重大历史事件的见证影像。这些作品不仅展现了摄影师独特的视角和敏锐的洞察力,也引发了观者对于时代变化和社会发展的思考。

为了让更多人能够欣赏到这些精彩的作品,"吉光片羽"摄影展不仅在校内设立了实体展览空间,还在社交媒体平台、学校官网及合作媒体上开设了线上展厅,利用数字化手段扩大展览的影响力。线上的互动环节,如观众投票选出最受欢迎的作品、摄影师在线分享创作心得等,进一步增强了展览的互动性和观众的参与感。

此外,该摄影社团还邀请了从事相关行业并有所成就的优秀校友作为嘉宾,返校进行现场指导和讲座,为学生提供了一个与行业专家交流的机会,拓宽了他们的视野,同时也为摄影爱好者提供了一个学习和成长的平台。这些活动不仅提升了摄影社团成员的专业技能和个人魅力,也为全校师生乃至更广泛的社会群体带来了一场视觉与心灵的盛宴,促进了艺术文化的普及和发展,营造了良好的校园文化氛围。师生们共同沉浸在艺术的海洋中,享受着摄影带来的视觉冲击和情感共鸣,这也进一步证明了该活动在促进校园文化和美学教育方面所发挥的重要作用。

2. 文学社团

某高校文学社团举办的"诗意江南"朗诵会是另一项美育实践的成功案例,该场朗诵会精选了经典诗歌和社团成员的原创作品,朗诵者通过深情演绎和现场的音乐伴奏,将文字的美妙与情感的深邃完美融合在一起。这一活动不仅让学生在欣赏诗歌的同时感受到了语言的韵律美和意境

美，还激发了他们对文学创作的兴趣和热情。朗诵会的筹备过程本身就是一次艺术探索之旅，文学社团成员精心挑选了多篇古今著名诗人的作品，包括中国古代的唐诗宋词、近现代诗人的抒情之作，力求覆盖不同的文化背景和风格特色。同时，该社团还鼓励成员们提交自己的原创作品，这些作品往往更加贴近学生的日常生活和内心世界，展现了年轻一代的创意和活力。

为了提升朗诵效果，每位朗诵者都经过了充分的准备和专业的训练，并用心揣摩每首诗歌的情感色彩和表达方式，力求在朗诵时能够准确传达作者的情感。在活动现场，朗诵者们的深情演绎与精心编排的背景音乐相互辉映，营造出一种独特的艺术氛围。有的诗歌配以悠扬的小提琴曲，有的则伴随轻柔的钢琴旋律，还有些作品则采用传统乐器，如笛子或琵琶来增添东方韵味，这些元素共同构建了一幅幅生动的画面，带领听众穿越时空，领略不同文化背景下诗歌的魅力。

此外，为了增加朗诵会的互动性，文学社团还设置了互动环节，如邀请现场观众上台朗读自己喜欢的诗句，或者邀请现场观众参与即兴三行诗创作。这样的安排极大地提高了活动的参与度，也让更多的学生有机会展示自己对诗歌的理解和热爱。朗诵会还通过社交媒体进行了直播，让更多无法到场的人也能感受到这份文学的魅力。

整个活动中，学生不仅能够近距离接触优秀的文学作品，还能亲自参与创作和表演。这种体验式的美育活动有效地培养了学生的审美情趣和人文素养，同时也激发了他们对于文学创作的热情。朗诵会不仅是一次成功的艺术实践，更是校园文化建设中不可或缺的一部分，它为学生提供了一个展现自我、交流思想、陶冶情操的宝贵平台。朗诵者与观众之间的情感交流，以及诗歌与音乐交织所带来的美妙体验，不仅丰富了校园文化生活，还让学生在美的熏陶中得到心灵的成长。

以上的两个经典案例，为开展美育育人的社团活动提供了思路。

二、学生社团活动开展

1. 设计类社团：艺以载道，以美育人

以设计类社团"喻形社"为例，该社团以中国精神为思想引领，以图形生动展现艺术内涵。研究吴地文化及传统美学，将传统文化学习与传承融入日常学生管理，潜移默化地从思想上引导学生，通过课余工作室自由创作、主题设计大赛和传统文化研习等社团活动形式，锻炼学生设计思维，提升专业技能，增强文化自觉与自信。目前已举办"无锡吾喜"创意作品征集及画展、竹编技术研习、迎春兔牌祈福、惠山泥人绘制、留春花笺团扇制作等活动，以社团为实践途径申报并结题江苏省大学生创新创业训练计划项目一项，并以第二课堂为抓手，打造心理健康教育工作品牌"艺心怡意"心理疗愈提升计划，目前已运行五年，将传统与专业美学文化融入心理健康层

面,推进美育与心育融合,充分利用"一站式"学生社区中的设施,以积极心理学相关理论为基础,从思想提升和艺术疗愈两个中心模块出发,引导学生树立积极的价值观并养成健康的心态。

(1)从民族精神维度引领,激发爱国热情,提升思想境界。

艺术设计教育的大前提,应当始终让学生牢记并理解,艺术是为人民服务的,是为社会主义服务的,设计要以人为本,要用马克思主义中国化的最新成果引领艺术设计课程中的各项内容,传播马克思主义文艺理论。其次,艺术设计课程体系建设中,需要积极地与社会主义核心价值观融合。在课程设计中,可以通过多感官体验的视觉语言对社会主义核心价值观进行诠释与传播,培养学生成为引领时代风气的先行者。

设计教学初期,在美术史、设计史等理论通识类课程中,通过增加经典历史、革命题材的美术作品,回顾红色光辉历程,激发学生的爱国情怀;在课程中后期的实践调研类课程中,注重引导学生多关注基层民生与城市社会发展进程研究,鼓励学生多参加乡村建设、非遗文化技能保护的调研设计;在创作课程中,指导学生进行思想文化宣传的创作,在课后的校园文化建设中,开展反腐倡廉海报设计、红色题材文化海报设计、衍生品设计等,用更为贴近学生思想与生活实际、更人性化的教学方式,发挥社会主义核心价值观对于艺术设计创作的引领作用。

在社团活动设计中,可以通过视觉语言对社会主义核心价值观进行诠释及传播,培养学生对红色精神及革命精神的认知,了解不同时期的英雄人物与革命先烈的奋斗与奉献,通过观赏经典历史、革命题材的美术作品,回顾红色光辉历程,激发学生的爱国情怀;注重引导学生多关注基层民生与城市社会发展进程研究,鼓励学生多参加乡村建设、非遗文化技能保护的调研设计。喻形社开展社团活动时,针对不同时期的时事热点,指导学生进行思想文化宣传的创作,通过了解廉洁文化,宣扬清正廉洁,开展反腐倡廉海报设计;在新冠疫情期间,引导学生思考、关注疫情中出现的温暖瞬间,以"抗疫精神"为引导,以"众志成城,共同战疫"为主题,思考并进行字体设计等,发挥民族爱国精神对于艺术设计创作的引领作用。2021年社团围绕红色主题系列,开展党史教育、党的百年历程等思想文化宣传的创作,进行红色主题设计、衍生品设计。社团成员设计了"传承地方文化""百年峥嵘"等红色经典文创,并在招聘会创意市集上展示,获得各招聘单位及学校师生的好评与关注。

(2)从人文精神维度引领,焕发突破思维,融合重构传统文化元素。

将中国传统文化中的独有的"文化印记"和文化美学导入课程之中。中国多元的传统文化、传统美学观念与设计审美思想能够给学生提供"美"的启发。中国艺术经典导入,对激发学生艺术设计创新创作能力是极大益处的。例如,中国的传统纹样寓意,如龙凤呈祥、多鱼多子等,都是中华悠久的历史文化中流传下来的,约定俗成的"暗号",在中国元素课程中就可以引导学生从这些中国传统造型、视觉符号的设计中,思考传统元素观念与中国文化思想流派之间存在的联系,以及其中所透露的传统设计理念与现象,课程中的作业及项目实践从这个角度出发,激发学生去思考、收集素材,并深入学习了解。由此,学生不仅可以了解我国传统璀璨夺目、亘古流传的艺

术作品之美,也能感受到深受中国传统哲学与艺术思想影响的东方设计韵味。

优秀传统文化是一个国家的根基与灵魂,是党的创新理论坚实的文化基础和文明根基。人文精神的中国传统文化是设计专业的重要灵感源泉,引导学生从中国传统造型、视觉符号的设计中,了解我国传统艺术作品之美。在开展社团活动时,将这一独有的"文化印记"和文化美学导入,帮助学生建立起鲜明的文化自信与主动设计的意识,并结合当下社会生活的流行趋势,融合现代设计理念进行创新设计,例如,社团成员在参与江苏省大创项目时,将清正廉洁相关的祠堂文化以及中国节气传统文化,融入插画设计,并设计出了系列的文创衍生产品。象征廉洁的翠竹、高山流水等景物,加上无锡当地的祠堂文化,与著名景点、园林和建筑相结合;把中国经典神话形象"月兔""锦鲤""仙鹤"等形象与传统节气"端午""元宵""中秋"等有机结合,设计的插画既具有传统美感,又不失设计感。杯垫、帆布包、手机壳等日常文创产品,也更能引起人们对此类设计的兴趣,从而将其中蕴含的寓意与精神传播出去。

将优秀传统文化与当代的时代精神文化思想理念有机统一,结合时代的需求为学生传递解读厚重而广博的文化内涵,培育其健康的身心品质。社团通过不定期开设专题讲座等活动,让学生体验蜡染、竹编工艺制作,使学生亲身参与,引导他们继承传统,保护非遗。社团成员通过了解"绿水青山就是金山银山"的深刻内涵,创作了"低碳出行,守护绿水青山"等公益广告作品。从以生态文明理念为主的"塞罕坝精神"出发,从绿色环保守护美好家园等方面考虑,以"绿水青山就是金山银山""自然美景""生态保护""可持续发展"等关键词提炼元素,加深学生对生态的保护意识,让学生在感受中华民族博大精深的艺术之美和山河之美的同时,加深学生对文化的保护和传承意识,唤起民族自豪感,从而达到良好的艺术教育效果。

(3)从时代精神维度引领,培养攻坚意识,鼓励探索奋斗。

随着改革开放和中国特色社会主义事业不断发展,改革创新成为当代中国的最强音。以爱国主义为核心的民族精神和以改革创新为核心的时代精神交相辉映,为伟大的"中国精神"注入了崭新的时代元素。将"中国精神"的发展推进到新的阶段。社团活动也必须与时俱进,与我国当前日新月异的发展结合起来。例如,"航天精神"与"探月精神"就是中国航天的浪漫,就是把古老的神话变为现实,神舟飞天、火神祝融、嫦娥揽月、天宫遨游,这些航天设备和项目的名称,都是只有国人才懂的"暗号"。结合这些时事热点,笔者专门组织了一期与航天相关的主题创意设计,要求以"新征程、新时空、新探索"等精神为创意元素,结合航天"勇于挑战、追求卓越"等精神进行创作。

社员搜索了相关内容后,了解我国航天史发展的不易,也感叹我国科技发展日新月异的强大。在学生的作品中,有把传统纹样与飞行器相结合的,有把航天元素形象与古代神话、道家儒家思想融合的,还有同学在画面中以富有时代特征或充满"赛博朋克"科技气息的设计手法,表达了航天事业发展的艰苦过程和美好的发展愿景。

(4)以开展社团服务社会实践活动深化教育目标。

社会实践活动是课堂教学通向社会的阶梯，也是育人环节的成效检验方式。高校专业社团通过参与志愿服务等形式，发挥专业特长，用技能服务经济社会，服务改革发展。根据"脱贫攻坚精神"与"科学家精神"，"喻形社"以此为引导，积极参与各类公益性质的设计项目，视觉传达设计专业学生为乡镇企业、农家乐设计品牌标识、吉祥物，环境艺术设计专业学生为敬老院进行软装设计等形式，助力乡村振兴，培养服务民生的社会责任感。近年来，喻形社成功举办了以展现无锡地方文化为主题的"无锡吾喜"创意设计征集与画展，用画笔描绘无锡特有的风物人情。

社团8位同学参与了"艺觅匠心——番茄小镇"乡村建设实践，到宜兴杨巷番茄小镇进行了为期一周的实践调研活动。队员们亲身参与小镇农场建设，在实践中调研，提出乡村改造、农产品衍生的品牌建设与推广、包装与文创设计等系列方案。从调研农场的生态环境、当地的历史人文、产业现状、民居风貌等方面着手，按照就地取材的原则，结合自身所学的环境艺术设计、视觉传达设计等专业知识，运用现代设计理念、设计思路，制定出改造方案。通过本次实践，学生领悟到设计源于生活，又回归于生活。只有亲身参与、体验之后，才能实际感受到事物本身的优点与缺陷。本次活动增强学生为农村、为农民服务的意识，提升美丽乡村建设的水平与层次，提高学生对于专业知识应用的能力，助力打造中国特色社会主义乡村振兴，在乡村中感知国情民情，找到将艺术付诸实践的方式，用设计创造社会价值。

（5）充分利用新媒体平台，社团成果展示方式多元化。

随着时代变化，教学手段和展现载体也发生了巨变，高校社团在注重精神引领的同时，也要重视育人成果展示的新方式，以此来吸引更多人关注与参与。当今信息时代，新媒体技术不断发展，宣扬传承中国精神的方式变得多样化，逐渐从原本单一刻板的方式向立体化方式转变，专业社团在展示育人成果时，也要注重使用多媒体平台，用中国精神强烈的感染力与向上的凝聚力引导平台发展，充分利用青年学生喜闻乐见的宣传方式推进中国精神的传播，同时中国精神的推广也有益于网络风气及文化的净化，两者形成互动互益的新局面。搭建"共同共通共享"的新媒体平台，并及时更新中国精神教育相关内容，发布专业相关思想导向、最新理论研究成果以及时事新闻动态，突出主题的同时也要贴近学生生活，逐步培养认同感。喻形社选择公众号、微博等自媒体平台作为展示载体，由传统的线下作品陈列变为线上展示互动体验，及时关注平台内容及意识形态动向，宣传正能量，在相对较为轻松的氛围中，传播中国精神的内涵理念，并使之成为更多高校学生学习并认同的精神动力。

2. 非遗社团：文化与传承的艺术之旅

非遗与社团活动可以帮助学生深入理解传统艺术的内涵和魅力，培养学生对非遗文化的尊重与重视。设计教育融合非遗传承的美育创新模式，不仅是对传统教育模式的一次革新，更是对学生整体发展的一次全面促进。它不仅能够提升学生的审美素养、设计能力和创新思维，还能够增

强他们的文化自信心和社会责任感。在参与非遗传承项目的过程中,学生将亲身体验文化的力量与魅力,学会尊重并传承人类文明的瑰宝。同时,通过与不同学科知识的融合应用,他们将学会跨领域思考与合作,为未来的职业生涯和社会生活打下坚实的基础。因此,这一模式的实施具有深远的现实意义与广阔的发展前景。

非遗社团作为传承和弘扬中华优秀传统文化的重要力量,在第二课堂中发挥着独特的作用,通过组织研习社、工作坊和展演等活动,让学生近距离接触和了解非遗的魅力和价值。社团邀请非遗传承人进行现场教学和指导,让学生亲自制作传统手工艺品、学习传统表演艺术等。这些活动不仅让学生感受到了传统文化的独特韵味和深厚底蕴,还激发了他们对传统文化的热爱和尊重。

非遗社团旨在让参与者深入了解中国丰富多彩的文化遗产。研习班中,学生有机会与非遗项目的代表性传承人面对面交流,这些技艺精湛的大师们不仅传授技艺,还分享他们对传统艺术形式的理解和个人经历,让学生更加深刻地认识到这些文化遗产背后的故事及其在当代社会中的意义。工作坊通常聚焦于特定的手工艺或表演艺术形式,如剪纸、皮影戏、泥塑、刺绣或是京剧脸谱绘画等。在这些工作坊里,学生可以亲自尝试制作传统手工艺品,从选择材料到完成作品,每一个步骤都有传承人的悉心指导。通过亲身体验,学生不仅能学到技艺本身,还能体会到每一件作品背后所蕴含的文化价值和历史意义。

除手工技艺的学习之外,社团还会举办传统表演艺术的工作坊,如京剧、昆曲、评书、民族舞蹈等。学生可以学习这些艺术形式的基本动作、唱腔和表演技巧,在传承人的指导下感受传统艺术的魅力。一些活动还包括参观博物馆、民俗村或是当地的传统节日庆祝活动,使学生能够在更广阔的背景下理解非物质文化遗产。

非遗社团不仅致力于保护和传承非物质文化遗产,更是通过不断地探索和实验,推动传统文化与现代社会的紧密结合,使得古老的文化遗产在新时代背景下绽放出耀眼的光芒。这种创新精神不仅有助于提升年轻人对于传统文化的兴趣,也有助于构建起连接过去与未来的桥梁,确保这些珍贵的文化遗产能够得到持久的传承和发展。综上所述,笔者主办的非遗研习社团有来自不同民族的学生,不仅促进了各民族的文化交流,还共同学习实践了传统文化非遗技法,并结合心理健康教育,疏导学生情绪、提升自我,意义深远。

以艺路同心工作坊为例,该非遗社团坚持党建引领团建、团建优化社团管理,弘扬中华优秀传统文化,积极发挥美育提升个体审美能力及整体性意识的优势作用,成员有苗族、蒙古族等少数民族学生,通过丰富多彩的活动增进中华文化的共通性与交融性,有形、有感、有效展现中华文化符号,实现第一课堂与第二课堂的互促互融,用美育实践助力铸牢中华民族共同体意识培养,构筑中华民族共有精神家园,画好同心圆。

(1)增进各族学生的"五个认同",培养有公民意识的时代新人。

培养公民意识是铸牢中华民族共同体意识的重要内容,也是高校践行立德树人根本任务的重

点工作，社团活动坚持思想引领，对学生树立正确价值观起到熏陶、导向、实践、整合和规范的作用。

①"寻遗锡城"专项调研行动。

社团成员赴惠山古镇开展主题党日活动，实地了解无锡惠山古代祠堂群文化传统风貌保护和非遗技艺传承利用等情况，感受自然生态之美，品味江南文化魅力，同时也了解到第一批国家级非物质文化遗产无锡惠山泥人的传承与创新情况。

②"学思想，记感悟，绘心声"手账制作。

不同民族同学齐聚一堂，用文字+绘图的方式制作手账，与书中的人和物对话，记录所思、所感、所悟，把感悟具象化。手账制作以社团活动为载体，延伸思政教育中的美育内涵，党员教师引领学生一起交流、一起学习，以"红色文化学习心得""传统文化诗词感悟""名著美文观影分享"等多种内容与形式分享，引导各族学生弘扬中国精神。

（2）促进各族学生空间共享、文化共创和心理共识。

社团是各族学生进行文化共创的重要场所，通过组织文化活动、举办主题讲座、展示传统文化等形式，感悟中华文化与文明力量，对中华优秀传统文化进行传承与创新，从而增强各族学生对中华文化的认同感。

社团开展的活动，如共喜新春：手绘拼图以祥龙为主题，结合原创插画图案，在齐心协力中进行拼合成型；"泥韵华彩绘龙纹"彩绘：非遗传统文化与龙年结合，将敦煌藻井配色运用到龙偶身上，充分学习敦煌配色，也亲身体会敦煌配色的美；百图龙韵续传承：以龙形图案为剪纸重心，让少数民族学生了解年俗非遗项目，提升他们对"年文化"的认知与关注度。开展共研文化活动，如春日簪花会：介绍簪花的历史和起源，讲解制作步骤和技巧，同学精心挑选各色花朵，创造出属于自己的独特作品，进行手工体验并佩戴展示，师生共同感受簪花文化的魅力；融古汇今，热缩文创：同学们通过了解热缩片加工及变化过程来感受中国传统的纹样之美；"山海万象"面具与传统纹样：把万物和山水当作自己的情怀的寄托或人格的象征，各族学生通过面具呈现了九尾狐、白泽、饕餮、肥遗等《山海经》中的异兽，表达自身的另一种人格，同时在笔墨描绘间调节心情，抒发胸臆；竹编技艺体验：竹编制品以其造型之美及实用性在民间广为流传，竹编是白族传统工艺，于一藤一篾之中专注技艺，于一枝一节之中弘扬风骨，体现了民族工匠精神与中华文化的传承与创新；纸浆画工艺体验活动：纸浆画是中国的非遗之一，将这一非遗技艺与另一非遗艺术敦煌九色鹿形象结合，各族同学共创一幅精美作品。

社团还能够促进各族学生之间的心理共识。参与社团活动，将为各族学生提供课堂之外更为开阔的思想和情感交流平台，从而增进彼此之间的心理共识，建立起良好的人际关系，逐步构建各族学生的心理认同。在社团活动中，注重文化增效，开展心理系列微对谈，以中国传统美学的"意"为中心，寄情于天地，抒发心中志向。微对谈如同黑暗中的微光，照亮前路，选择不同民族青年人都会感兴趣的话题，结合传统文化与美学理论，从山川胜景、自然风物和中华民族丰富的美学

艺术宝库中溯源问道，传统文化既承担了各民族文化交流交融的"丝路"的任务，也承担推进心理健康教育以及思政教育的任务。

（3）促进各族学生共同融入中国式现代化建设。

主动融入中国式现代化建设实践是铸牢中华民族共同体意识的具体体现。艺路同心工作坊团结广大青年学生开展社会考察、创新创业、志愿服务、文化创作等实践活动，培养各族学生的团队意识、沟通能力和领导能力，为其主动融入现代化建设打下坚实基础。

社团于假期组成实践团来到宜兴市丁蜀镇开展"三下乡"社会实践活动，通过探访宜兴市丁蜀镇发展的红色线路，调研当地党建引领下非遗传统文化、紫砂手工技艺助推的乡村特色紫砂产业发展成果，帮助丁蜀镇三洞桥村打造红色龙窑精神和稻田文化融合的当代新陶村，助力乡村产业发展，有效有力回应党的实践精神与指引。社团成员参与"十里芳堤樱花步道"设计及维护，以画笔擦亮无锡四季赏花名片，展现无锡城市文化底蕴，增强学校专业服务城市品牌提升的能力。

美育以超越个性，具有共性的"语言"，突破文字、文化的局限，快速形成情感共鸣。通过社团活动，学生加深了对中华各民族文化的认识，民族共同体的概念不再抽象；学生深刻感受到中华民族传统文化的博大精深和民族团结的重要性，学生对中华民族传统文化的认同感和自豪感得到加强。艺路同心工作坊将持续发挥社团的纽带作用、阵地作用和传导作用，积极引导各族学生成为铸牢中华民族共同体意识的忠实崇尚者、自觉遵守者、坚定捍卫者。让民族团结的种子在每个人心中生根发芽。

3. 音乐社团：旋律与节奏的情感表达

音乐，作为一种跨越语言和文化的通用语言，拥有着强大的情感表达能力。以音乐社团"云声合唱团"为例，该社团通过组织排练、演出和创作活动，为学生提供了一个用旋律和节奏表达内心情感的平台。在音乐的海洋中，学生能够找到共鸣，释放压力，同时也能够学会如何用音乐去触动他人的心灵。这种情感的交流与共鸣，不仅丰富了学生的情感体验，也增强了他们的人际交往能力和社会适应能力。

音乐社团的活动不仅限于学习演奏乐器或唱歌，更重要的是它创造了一个让学生能够自由表达自我、探索内心世界的环境。在这样的环境中，无论是创作一首歌曲、编排一场音乐会还是参与即兴表演，都能让学生体验到音乐带来的乐趣和成就感。音乐本身所具有的疗愈力量，可以帮助学生缓解学业上的压力，同时也能激发他们的创造力和想象力。

通过参与社团的各种活动，学生有机会与其他成员合作，共同完成一个项目或演出。在这个过程中，他们学会了倾听他人的想法、尊重不同的意见，并且能够更好地理解团队合作的重要性。音乐社团经常举办各种类型的演出，从校园内的小型音乐会到社区演出，乃至更大规模的比赛，这些经历不仅能够提高学生的表演技巧，还能增强他们的自信心和舞台表现力。

合唱团指导老师为音乐专业背景的教师，也会邀请专业人士来指导学生，帮助他们提高音乐素养和技术水平。这样的机会不仅有助于提升学生的专业技能，还能拓宽他们的视野，了解不同风格的音乐以及音乐产业的发展趋势。对于那些对音乐有着浓厚兴趣的学生来说，这样的经历或许能够成为他们未来职业发展的起点。合唱团还会组织一些特别的活动，如与校内外团体的合作演出、各类文化节毕业会演等，帮助学生接触到更加多元化的音乐文化和表演形式，在这样一个充满创造力和激情的环境中成长起来的学生，往往具备更强的社会责任感和同理心，能够在未来的生活中更好地与人相处，为社会做出积极贡献。

音乐社团不仅仅是一个学习音乐的地方，更像是一个温馨的家庭，让每一个成员都能在这里找到归属感。在这里，学生通过音乐不仅能够表达自己的情感，还能够学会如何用心去感受这个世界，以及如何用音乐去连接彼此的心灵。活动不仅限于演出和欣赏，更涵盖了音乐理论的学习、乐器演奏的技巧训练以及音乐创作的实践探索。在社团中，学生不仅能够接触到各种风格的音乐作品，还能够深入学习音乐的基本理论和技巧，提升自己的音乐素养。通过不断地练习和创作，学生能够逐渐掌握音乐语言的运用规律，形成自己独特的音乐风格和表现力。

音乐社团通常会提供多样化的学习资源，包括但不限于音乐历史、乐理知识、和声学、作曲技法等。成员们可以在此基础上选择感兴趣的方向深入研究，如专注于某种乐器的演奏技巧，或是学习如何编写和制作音乐。社团内常常会有经验丰富的老师或资深成员提供指导和支持，帮助学生克服学习过程中的难题，鼓励他们勇于尝试并不断进步。

在社团内部，成员们有机会参与各种形式的合奏和合唱练习，这有助于提高他们的协作能力和集体意识。无论是组建小型乐队，还是参与大型合唱团的排练，每一次合作都是对个人技能和团队配合能力的锻炼。此外，社团还会定期组织公开演出，为成员们提供展示自我和检验学习成果的机会。这些演出不仅能让学生体验到表演的乐趣，也能增加他们的自信心和舞台经验。

音乐社团还会鼓励成员们进行音乐创作。无论是作曲还是填词，甚至是电子音乐的制作，社团都为成员们提供了一个自由创作的空间。通过这样的实践，学生能够将自己的情感和思想转化为具体的旋律和节奏，进而发展出独特的创作风格。社团有时也会举办内部的创作比赛或工作坊，邀请行业内的专家来进行指导，帮助学生提升创作技巧。

除常规活动外，音乐社团还会举办一些特别的活动，如音乐节、主题晚会等，这些活动不仅能够丰富学生的校园生活，也能为他们提供一个与更广泛社区交流互动的平台。通过参与这些活动，学生不仅能够展现自己的才华，还能够学习如何组织和策划活动，这对于培养他们的领导能力和组织能力非常有益。

总之，音乐社团是一个全方位促进学生音乐成长和个人发展的平台。在这里，学生不仅能够学习到专业的音乐知识和技能，还能够培养出良好的团队精神和创新能力，这些宝贵的经验将伴随他们一生，无论是在音乐领域还是其他方面都将发挥重要作用。

第五节　社团美育功能的深化与拓展

一、跨学科融合的美育实践

为了进一步提升社团的美育功能，可以尝试将美育与其他学科进行融合。例如，在美术社团中引入文学元素，通过创作插画、绘本等将文学作品中的意境和情感可视化；在音乐社团中融入历史元素，通过演奏不同历史时期的音乐作品来感受时代的变迁和文化的传承。跨学科的美育实践不仅能够丰富社团活动的内涵和外延，还能够促进学生对不同学科知识的综合理解和运用。

通过在美术社团中引入文学元素，学生可以更深入地理解文学作品所蕴含的情感和主题，并通过视觉艺术的形式表达出来。这不仅能激发学生的创造力，还能帮助他们掌握文学分析的基本技能。例如，社团成员可以选择一部经典文学作品作为灵感来源，然后创作一系列的插画或者制作一个完整的绘本。在这一过程中，他们需要细致地阅读和理解文本，提炼出关键的情节和主题，并将其转化为富有表现力的视觉图像。这样的创作过程不仅能够加深学生对文学作品的理解，还能锻炼他们的绘画技巧和设计能力。

同样，在音乐社团中融入历史元素，则可以帮助学生了解音乐作品背后的历史背景和社会文化环境。通过演奏不同时期的音乐作品，如巴洛克时期的巴赫、古典时期的莫扎特以及浪漫主义时期的肖邦的作品，社团成员可以体验不同历史阶段音乐风格的变化和发展。此外，还可以结合历史讲座或研讨会的形式，让学生学习相关的历史知识，了解作曲家的生活背景及其作品产生的社会影响。这样不仅能够丰富学生的历史知识，还能提高他们对音乐史的鉴赏能力。

除了上述例子，还可以探索更多跨学科融合的可能性。例如，戏剧社团可以结合心理学和社会学理论来探讨剧本中人物的心理状态和社会角色；舞蹈社团则可以结合运动科学和人体解剖学来提高舞蹈技巧和表演水平。通过这样的跨学科融合，学生能够在享受艺术创作的同时，培养批判性思维能力和创新精神，进而达到全面发展的目的。

总之，通过跨学科的美育实践，不仅能够丰富社团活动的内容，还能激发学生的兴趣和潜能，帮助他们构建一个更加全面的知识体系。这种综合性的学习方法不仅有利于学生个人的成长，也能为社会培养出更多具备跨领域思考能力的人才。

二、社区服务与公益活动的结合

社团美育功能的深化还可以通过与社区服务和公益活动结合的方式来实现。例如，组织学生社团走进社区、学校或养老机构等地开展文艺演出、音乐治疗等公益活动。这些活动不仅能够将美育成果惠及更广泛的人群，还能够培养学生的社会责任感和奉献精神。同时，通过参与这些活动，

学生也能够更好地理解和认识社会的需求和问题，为未来的社会参与和职业发展打下坚实的基础。

具体来说，可以策划一些旨在服务社区的项目。例如，美术社团的学生可以创作一系列反映社区生活变化的艺术作品，并举办一次社区艺术展览，邀请居民们参观交流，以此增进邻里之间的相互了解和社区凝聚力。音乐社团则可以通过组织音乐治疗工作坊，为老年人或特殊需求群体提供放松和治愈的活动。这些活动不仅可以帮助参与者减轻压力，改善情绪，还能促进社会和谐。

此外，戏剧社团可以排演反映社会现实问题的剧目，如环境保护、反欺凌、关爱弱势群体等主题，通过演出向公众传递积极的信息，提升社会对这些问题的关注度。而舞蹈社团可以组织公开的舞蹈教学课程，让社区居民有机会学习各种舞蹈形式，从而促进健康生活方式的普及。

通过这些实践活动，学生不仅能在艺术创作中得到成长，还能学会如何利用自己的才能为社区作出贡献。这种跨领域的合作不仅有助于拓宽学生的视野，还能让他们学会如何与不同年龄层和社会背景的人沟通和协作。更重要的是，这些经历能够激发学生的同理心和社会责任感，使他们在未来的职业生涯和个人生活中成为更有影响力的公民。

总而言之，将社团的美育活动与社区服务相结合，不仅能够促进学生的全面发展，还能加强社区的凝聚力和文化活力。这种双赢的合作模式有助于构建更加和谐的社会环境，并为年轻一代的成长创造更多的可能性。

三、科技与艺术的创新融合

随着科技的不断发展，科技与艺术的创新融合也为社团美育功能的拓展提供了新的可能。例如，利用虚拟现实（VR）、增强现实（AR）等现代科技手段来创作和展示艺术作品；利用大数据分析来优化音乐创作和演奏过程；利用社交媒体和在线平台来扩大社团的影响力和传播力等。这些科技手段的运用不仅能够为社团活动带来更加新颖和丰富的表现形式，还能够激发学生对科技创新的兴趣和热情，为培养具有创新精神和实践能力的人才提供有力支持。

具体而言，社团可以利用VR技术创建沉浸式的艺术体验空间，让学生在虚拟环境中进行创作和互动。例如，美术社团可以使用VR技术搭建一个三维画廊，观众可以佩戴VR头盔"走进"画作之中，从不同的角度欣赏艺术作品。这样的体验不仅能够加深观众对作品的理解，还能为艺术家提供全新的创作视角。

AR技术也可以被用来丰富传统的艺术展示方式。例如，戏剧社团可以在演出中融入AR元素，通过智能手机或平板电脑的应用程序，观众可以看到舞台上未见的角色或场景细节，这种交互式体验能够极大地提升观众的参与感。

在音乐领域，大数据分析可以用于优化创作和表演过程。通过分析听众偏好的数据，音乐社团可以调整曲目类型和编排，以更好地满足观众的期待。此外，利用人工智能生成音乐，可以辅助作曲者创作出独特且富有创意的作品，同时也为学生提供了一个实验新声音和风格的平台。

社交媒体和在线平台是另一个可以有效利用的工具。社团可以通过建立自己的官方网站、微博、微信公众号等渠道，分享活动信息、作品展示以及幕后故事等内容，这不仅能够增加社团的曝光率，还能够吸引更多的成员加入。同时，通过网络直播的方式，社团可以实时分享其活动，即使不能亲临现场的人也能感受到艺术的魅力。

综上所述，科技与艺术的融合为社团美育活动带来了前所未有的机遇，不仅能够丰富社团活动的形式，提高社团活动的质量，还能培养学生对科技的兴趣和技术应用的能力，从而在艺术与科技的交汇点上培养出更多具有创新思维和实践能力的人才。

学生社团作为第二课堂的核心组成部分，在美育中发挥着不可替代的作用。通过社团活动中的美育渗透、社团文化与学生审美能力的培养、具体的美育实践案例以及特定类型社团的独特贡献等方面的探讨，我们可以清晰地看到社团在促进学生全面发展、深化美育方面所取得的显著成效。未来，应继续深化和拓展社团的美育功能，通过跨学科融合、社区服务与公益活动的结合以及科技与艺术的创新融合等方式，进一步提升社团活动的质量和效果，为培养更多具有高尚审美情趣、深厚人文素养和创新能力的高素质人才贡献力量。

第六章 美育设计实践案例分析

美育设计实践作为高等教育与艺术设计领域交叉融合的重要体现，旨在通过创意设计活动促进学生审美素养、创新思维及实践能力的提升。本文选取"一站式"学生社区美育设计、校园文创产品设计、红色文化文创设计及数字化美育设计探索四个维度，深入分析美育设计实践的具体案例，探讨其在高等教育中的实施路径、成效与启示。

第一节 "一站式"学生社区美育设计

在新媒体时代，大学生的思想政治教育尤为重要，高校育人工作要跟上时代的步伐，必须不断加强思想政治教育工作创新。学生社区作为高校思政教育前沿阵地，需要深化其在思想政治教育中的载体作用，配合学校思政育人，为学生成长和发展打下良好的基础。将心理健康教育与美育结合，在艺术中抒发情感，艺术创作可以帮助个体表达和处理潜意识中的冲突和压抑，通过自我表达和情感释放，起到辅助心理康复的作用。

一、"一站式"学生社区的思想政治教育引导作用

"一站式"学生社区应当潜移默化地发挥思想政治教育的重要引导作用。美育作为全面发展教育的组成部分，具有"入心、化人、怡情"的教育功能，因此，把美育与心理健康教育有机结合，作为"一站式"学生社区建设中的重要环节，可以引导学生热爱艺术，培养审美情趣，促进学生的心理健康发展，形成良好的人际交往能力，认识事物的价值，形成探索新事物的能力与热情，增加对新生活的热爱，而这种优秀的能力和品质，会反过来促进学生审美能力的发展，形成积极、乐观的心态，提升学生人文素养，培养学生文化自信，实现"以美育人，以文化人"。

通过研究美育与心育的理论基础，探讨美育与心育的内在联系，思考如何通过美育活动促进

学生的心理健康和情感发展，采用问卷调查、访谈、观察等方法，在"一站式"学生社区设计和实施美育活动，观察这些活动对学生心理健康的具体影响，分析验证美育与心育结合的效果。在心理健康教育课中尝试运用美育与心育相结合的教学模式，如通过艺术创作、音乐欣赏、戏剧表演等活动来培养学生的情感表达和自我认知能力，全面探索美育与心育结合的可能性和实践路径。研究着力点在于学生社区的特性与美育的特色如何协同融合，同时突出学生社区作为正式课堂之外最易于潜移默化进行教育的特性，发挥美育对心理健康教育的实际作用和实际效果，将美育深度融合在心理健康教育中。

打通学生心理健康教育"最后一公里"，充分利用"一站式"学生社区中的设施（如宿舍、食堂、体育馆、公寓咨询室等），开展心理舞台剧、音乐剧、艺术展、讲座、社团活动等，以人为本，环境育人，提升学生对熟悉环境的归属感，让学生在社区心理健康氛围的营造和构建下，以多样性创新活动进行内心世界及审美意识升华，以美立德，以美树人。打造系列品牌活动，在学生社区心理健康教育氛围的宣传、活动开展和危机干预中，营造全员、全程、全方位的心育温馨氛围；建立学生社区心理工作室，打造社区网络平台，构建学生心理健康线上数据库，通过学生所在社区、宿舍情况等信息的实时更新，及时掌握学生心理动态。同时利用美育特有的视听优势，在网络平台上展示优秀教育内容，吸引学生观看学习。引导学生在美育中达到真、善、美及知、情、意的统一，帮助学生自主寻求心理帮助，提高心理健康教育的可得性、丰富程度与便利性，更易发挥学生自身的积极性和主动性，增强教育效果，同时切实推动"三全育人"在"一站式"学生社区的落地。

二、"一站式"学生社区开展美育的路径思考（以专业社团为例）

"一站式"学生社区更贴近学生，有利于开展心育相关活动，而部分需要心理疏导的同学，往往心思细腻敏感，对绘画音乐等充满创意和情感的表达形式更为青睐，能打开心扉，同时获得认同感与情绪价值。学生社区不仅是居住的空间，更是育人的重要场域。为了进一步优化育人环境，提升学生综合素质，可依托学生公寓的走廊、楼梯间等公共区域，构建一个多元化主题的育人长廊，旨在延伸并丰富"多向锻造式"的育人格局。这一举措的核心在于赋予墙壁以"语言"，使走廊成为育人的新阵地，同时促进文化的互动与传播，从而在潜移默化中影响学生的心灵世界。

在学生社区的美育实践探索中，构建一个专注于美育的多元化场所体系显得尤为重要。在学生宿舍的每栋楼宇内设立功能活动室，这些活动室不仅为学生提供了实践美育的实体空间，还配备了必要的设施与资源，从而为学生自主开展书法、绘画、阅读、茶艺等美育项目提供了设施保障，美育实践培训及相关活动得以有序进行，这为学生提供了一个集合多种美育体验的场景，有助于深化他们对美育的理解与实践，同时也在无形中增强了师生在社区中的归属感与体验感，进而实现审美素养的全面提升。

为了进一步优化社区美育环境，可在宿舍的走廊、转角等公共空间展示学生的美育作品，或是张贴体现中华优秀传统文化的诗词，以此营造出一种浓厚的文化氛围，使学生在日常生活中接受美育的熏陶。这一举措不仅丰富了学生的精神生活，也促进了中华优秀传统文化的传承与发展。在数字化时代背景下，加强社区数字化服务平台的建设也很重要，可将线上的数字美育资源与线下的社区宣传栏、文化墙、海报等传统载体有机结合，同时充分利用微信群等新媒体手段，形成线上线下互动的美育宣传与体验模式。这种模式既拓宽了美育的传播渠道，也提升了学生在美育实践中的参与度和体验感。

为进一步拓展德智体美劳全面发展，并增强美育的渗透力，学生社区可实施"一楼一特色、一室一目标、一月一主题"的美育活动策略。开展多样化的美育活动，使学生在耳濡目染的环境中逐渐陶冶情操，形成健康向上的审美情趣，每一栋宿舍楼都根据其自身特点和学生需求，打造出独具特色的美育环境；每个活动室则根据其功能定位，设定明确的美育目标；而每个月可围绕一个特定的主题，开展系列美育活动，使学生在不断变化的美育场景中不断获得新的体验与感悟。

学生社区被精心设计为多功能的学习与生活综合体，其中共享学习室的设立为学生提供了便捷的学习空间，鼓励他们在互助合作中共同成长；爱心宿舍的推出，则是以实际行动践行社会主义核心价值观，培养学生的社会责任感与互助精神；心灵驿站的建立，则是一个温馨的心理健康服务平台，旨在关注学生的内心世界，提供必要的心理支持与辅导；而文化活动室的开放，则为各类文化活动的举办提供了物理空间，促进了学生文化素养的全面提升。

通过在"一站式"学生社区进行美育设计，优化社区美育环境、加强数字化服务平台建设以及实施多样化的美育活动策略，将构建一个全方位、多层次的美育实践体系，使学生在潜移默化中受到美育的浸润与熏陶，从而实现德智体美劳的全面发展。依托学生社区公共区域构建的多元化主题育人长廊，不仅是对传统育人模式的一种创新尝试，更是对美育理念的深入实践。它以一种更加贴近学生生活实际的方式，促进了学生德智体美劳全面发展，为培养具有高尚情操、创新精神和社会责任感的新时代青年人才奠定了坚实的基础。

第二节　校园文创产品设计

高等职业教育的定位要以服务为宗旨，以就业为导向，走产学结合发展道路，为社会主义现代化建设培养高素质技能型专门人才。这一定位同时也决定了高职院校培养学生职业素养的途径，即必须走产学结合的道路，不仅要突出职业技能培养，同时应将可持续发展、改革创新能力等职业素质的培养纳入人才培养目标中。此外，要以加强就业与创业能力培育为出发点，对学生的就

业与自主创业进行引导和培育。

一、校园文创产品设计概述

学校在对相关高职院校及企业进行调查研究的基础上，通过对高职院校职业素养、就业与创业教育课程体系进行系统的研究，探索出理论教育与实践教育相结合的教育新模式，致力于应用型设计教育，着力培养优秀设计人才。同时为地方服务、营造良好文化氛围也是作为本地高校的义务之一。

高职院校打造的文创品牌，旨在通过在校内成立企业工作室，校外建立合作基地，"校企合作"共同打造系列文化创意设计产品的形式，将学生在课堂上学到的专业知识，直接运用到实际设计及生产中，通过投产制作及营销环节，让学生亲身体验市场第一线，在"实战"中培养学生良好的职业素养及能力。

目前兴起的各类创意集市上，大学生创业的文创作品更是得到媒体的竞相报道。"文化创意"近年来作为艺术与设计间的转换，跳脱固有思维，诠释出全新的意义，并蕴含了众多设计者与使用者自主意识的当代生活价值。而文化创意商品则具体体现了上述特质，再以消费模式完成了价值实践。

校园文创产品以品牌为基点，学生利用课堂及课余时间，针对校内宝贵资源，结合近期热点话题、地方历史文化，校院标志等学生喜闻乐见的内容，发展各类型的新产品与服务，并通过各种方式营销至市场，既能逐步打造学院文创招牌，打造学院专业特色与亮点，又能提升个人职业素养与水平。

近年来，文化创意产业在相关政策的引领之下蓬勃发展，已蔓延至生活的每个角落，可谓处处是文创、处处有商机。另一方面，随着社会的发展与学校升级的需要，发行校园纪念品、文创商品已成为现今全球各大高校发展的重点目标与校园文化建设之一，不仅有助于打造校园知名度，更能开拓新财源与创造新价值。对于设计专业的学生来说，这更是将课堂上所学到的专业知识，转化为实际产业价值的实践机会。文创品牌的运作过程主要分为设计、营销、管理。策划商品时，在设计上会以消费者需求、文化、节庆、风尚的方向或当下流行思维为主，创造话题与刺激消费动机；为加强设计概念的传达，将商品分为各个系列，如校园漫游、校史风华、醉美城市等。所发行的文创商品，思考的是符合消费群体的期望与想象，将学校及当地丰富的文化底蕴及特有的校园意象，转化为生活中的真实对象。创造全新生活印象，将校园及城市各处的人、事、景、物，通过设计转化成特有的图案，塑造出视觉性的识别系统，再运用相关图形标志，开发成商业应用价值的创意商品。

除文创品牌设计的产品外，校内单位也将其典藏及标志图像资产转化为文创商品，加强校政企合作，打造专业品牌亮点与特色，通过举办校内竞赛活动、招揽学生作品、开发商业价值、为

学生提供挥洒创作热力的舞台，如开展环保包袋设计、T恤衫创意设计竞赛等活动展现学生的创造力，鼓励学生观察校园、分享对于学校生活的记忆。

校园文创品牌的营销策略与推广活动具有校园的特殊性，因展示地点不同，大致可分为三个区块：校内营销、校外营销与网络经营。

1. 校内营销

就校内营销而论，文创商品主要面向在校师生，可在教室、食堂广场、图书馆、宿舍等学生日常活动范围内，不定期设立流动展示及贩售点，宣传品牌形象、推广营销活动，在有意义的特殊时节（如开学季、毕业季、考试周等），推出相对应的营销活动，如在九月份推出开学月主题，主打产品为日常生活常用的文具，如笔记本、笔、活页夹、书袋等。每逢节假日，融合节庆特色推出符合时节主题的产品。每个文创产品都附有二维码，有意向购买、收藏的客户可直接扫码获取产品信息、定价及设计者联系方式，或者登录网店浏览产品，定制下单。

2. 校外营销

近几年文创市集兴盛，通过参加各类市集摆摊活动，更多人认识校园文创品牌，并通过网络营销拓展品牌的能见度与知名度，进而能扩大客群、发掘潜在顾客与商机。通过与校外公司、政府机构、事业单位等合作，学院文创可不再仅限于校内师生，而是建立起在校园以外的客户群，这也展现了学院职业教育创新的成果。

3. 网络经营

随着各式各样网络媒体的兴起，运用媒体经营品牌的趋势已具体成型。通过开设小红书、微博、微信公众号等自媒体账户，并通过转发等方式，扩大信息的散播与传递、建立品牌口碑、维护顾客关系。项目中的学生团队每个月在媒体上推荐一项商品，运用故事手法介绍商品，注重积极互动，用时下流行的话题增添内容的趣味性，让网络形象维持活络的状态。

校园文创品牌从校园生活出发，迸发出超越潜在印象的鲜明形象，借文创转型之策略，串联校园文化、学院风采及当地传统文化等，进行赋予新意义的制造，进而营销学院的品牌形象，同时也达到宣传院校的目的。而伴随着云端时代的消费习性，拓展出网络媒体的贩卖方式，让从未到过或不了解院校的人，透过商品本身的价值认识到学校的另一种风貌。这些都是从自我出发，再借由文化创意为策略模式，开拓独有的生活与经济价值的果实，在培养学生的职业道德素养方面，将传统的学校教学场所直接转化为"市场、企业、课堂"三位一体的教学场所，引导学生进入未来的职场；变"传统教学环节"为集"教师工作室""学生工作坊"于一体的教学链，通过"教、学、做"形成职业能力，让学生直接面对生产销售第一线，了解自身专业知识转化为实物，了解市场需求，熟悉产品投入生产中的全过程。以项目促教的同时，校企之间的优质资源形成了良性互动，

助力企业创新发展的同时激发办学活力。

二、设计特色与市场反响

在设计特色上，校园文创产品注重将传统文化与现代设计相结合，既保留了学校的历史底蕴，又符合现代审美趋势。例如，将校徽、校训等元素巧妙地融入文具、服饰、生活用品等日常用品中，使这些产品不仅具有实用性，而且还具有一定的纪念意义。设计师通过对学校历史的深入挖掘，提炼出代表性的符号和图案，并将其与当代设计语言相结合，创造出既经典又时尚的产品。文创产品往往要采用高品质的材料和精细的制作工艺，确保产品的耐用性和美观度。例如，使用环保材质制作的笔记本封面印有学校的标志性建筑图案；或是精心设计的T恤衫上印制着校徽和励志的校训，既体现了学校的特色，又展现了个性化的时尚风格。此外，还有一些特别定制的产品，如精美的陶瓷杯、精致的金属书签、个性化的手机壳等，它们都是校园文化与现代生活方式完美融合的体现。

在市场反响方面，这些文创产品受到了师生的广泛好评和追捧，不仅成了校园内的热销商品，还在一定程度上增强了师生对学校的归属感和自豪感。许多师生愿意将这些具有特殊意义的产品作为礼物赠送给亲朋好友，以此表达自己对学校的热爱之情。同时，通过社交媒体的传播效应，这些文创产品逐渐获得了校外人士的关注，甚至吸引了校友和其他学校的学生前来购买。

为了拓宽销售渠道，学校还利用了线上平台，将这些文创产品推向更广阔的市场。在线商店不仅方便了消费者随时随地浏览和选购，还为学校提供了一个展示校园文化、讲述学校故事的窗口。通过这种方式，文创产品不仅能够为学校带来额外的收入，还能够作为一种有效的品牌推广手段，提升学校的知名度和影响力。

综上，校园文创产品以其独特的设计风格、丰富的文化内涵以及良好的市场表现，成功地将学校的历史底蕴与现代审美趋势相结合，不仅丰富了校园文化生活，也为学校的品牌建设和发展注入了新的活力。

三、启示与展望

校园文创产品的成功设计与推广为高校美育工作提供了新的思路，启示我们要充分利用学校的文化资源，通过创意设计将这些资源转化为具有市场竞争力的产品。同时，也要注重产品的文化内涵与审美价值的提升，以满足消费者日益增长的精神文化需求。未来，随着技术的不断进步和市场的日益成熟，校园文创产品的设计将更加多元化、个性化，为高校美育工作注入新的活力。

具体来说，校园文创产品的成功案例表明，高校可以通过以下方式来推动美育工作的创新发展。

1. 文化资源的挖掘与转化

高校拥有丰富的文化资源，包括校史故事、校园景观、学术成就、师生风采等。通过深入挖掘这些资源，并结合创意设计，可以将其转化为既有教育意义又有市场价值的文创产品。例如，将校史中的重要事件或人物融入产品设计中，不仅能够提升产品的文化内涵，还能增强师生的归属感和自豪感。

2. 创意设计的融合

在产品设计过程中，可以融合传统与现代元素，创造既有历史文化韵味又符合现代审美的独特产品。例如，可以将传统的书法、绘画等艺术形式与现代设计理念相结合，创造出既具有观赏性又兼具实用性的文创产品。

3. 注重用户体验

在产品开发的过程中，不仅要关注产品的美观性和文化价值，还要注重用户体验，包括产品的功能性、易用性以及情感价值等方面。例如，可以设计一系列便于携带的文具套装，不仅外观精美，还具备实用功能，能够满足学生和教师在学习和工作中的需求。

4. 技术创新的应用

随着科技的发展，可以利用新技术，如 3D 打印、VR 技术等手段，为文创产品设计带来更多可能性。例如，可以制作具有交互性的数字产品，通过扫描二维码等方式让使用者了解更多关于校园文化的信息，或者开发 AR 体验应用，让用户能够通过智能手机体验校园的历史变迁。

5. 市场定位与营销策略

为了确保文创产品的市场竞争力，需要精准定位目标消费群体，并制定相应的营销策略。除在校园内部推广外，还可以通过线上平台拓展更广泛的客户群。例如，建立专门的电商平台，利用社交媒体进行产品宣传，甚至可以与知名品牌合作推出联名款产品，提高产品的知名度和吸引力。

6. 个性化与定制化服务

随着消费者对个性化产品的需求日益增长，高校可以提供定制化服务，允许用户参与到产品设计过程中，比如选择自己喜欢的颜色、图案或文字等，从而让产品更具个人特色。

总之，校园文创产品的成功设计与推广不仅有助于提升高校的品牌形象和文化软实力，还能够激发师生的创新精神和审美情趣，为高校美育工作的开展提供新的路径和方法。随着未来技术

的进步和社会需求的变化，校园文创产品的设计将会越来越多样化，将更好地服务于高校美育工作。

第三节　红色文化文创设计

红色文化作为中国特有的先进文化，蕴含着厚重的历史文化内涵和革命精神，是中华民族独特的文化基因。在高校专业教育中，要用好红色资源，继承红色基因，让学生接受其熏陶，培养爱国情怀，树立理想信念，并从中汲取奋斗的力量，这就必须用好教学渠道，结合专业实践，生动而真实地融合红色精神于课程实践中。在视觉传达设计专业教学中，能够对红色文化中的元素符号进行发掘，并结合现代设计的手法实现的，最为直观的就是文创产品设计。下面将尝试从文创品牌设计等方面探讨将红色文化融入文创设计的教学策略与路径。

习近平总书记曾说过："用好红色资源，传承好红色基因，把红色江山世世代代传下去。"中华民族的图腾文化历史悠久，蕴含着民族精神，图腾演变至今，衍生出徽章、标志、品牌。这些产品都要求用图形体现丰富的文化意蕴，色彩与形式也多样，具有较高的识别度与传递信息的准确度。利用其具备人文底蕴与丰富内涵这个共同点来思考文创产品设计形式，并借由文创产品的营销和传播开拓传播渠道。基于此，文化品牌设计的侧重点在于：首先，在历史、政治及文化、价值层面去总结分析，结合红色文化的特点与内涵；其次，进一步研究在新时代背景下，红色文化的传承与传播方式，进而制定传播方针与策略手段；最后，考虑并考察系列文创产品的实体展示，如文化品牌文创经常出现的学校、博物馆、书店、文化节等地点，促进实体化展示，加强实践。

红色文化的品牌设计，不仅要再三斟酌其透露出的品牌文化底蕴是否准确传递了品牌的信息及所呈现的价值观，在艺术性方面也需要关注图形及色彩的选择。随着大众对美感的要求日益提高，人们对美的事物总是会特别关注，在这个前提下，要想大力传播红色文化，必然要具备一定的艺术美感，在满足了信息传递的前提下，力求提高艺术性。通过设计可以窥探到丰富的文化历史更迭，主要可从以下三个方面考虑。

（1）文化特性。红色文化具有强烈的时代特征，因此需要通过文化创造的方式，巧妙地将历史与人文融入专业课程实践中，推动红色文化的发展。文创品牌设计要体现积极的追求和主旋律的价值观，如高校所在城市的历史文化及抗战时期的故事、旧址等，或从历史文献中汲取信息，激发红色灵感，提炼出视觉意象，创作具有传播性、互动性、实用性的优秀文创作品。在此类作品中，大众亦可对中国共产党的辉煌历史进行回顾，展现青年积极向上、勇于创新和担当的精神风貌。

（2）结合实际。文创产品设计在运用红色文化时，也要注重设计的形式与实用性，真正做到

从思想教育的高度延展到文创品牌设计中，将红色文化和现代产品结合在一起。正如品牌设计的基本要求，设计师要结合不同群体及目标人群的特点，对文化产品的视觉效果及使用效果方面，要结合设计本身，有针对性地分类与融合。

（3）交融创新。以红色文化为主体的文创设计，必须要在创意转化和新技术方面下功夫，把红色文化与传统文化资源进行创新升级，形成有高附加值的高质量产品。红色文创具有其独特性，基于这个特点，在设计时就要考虑把实用和内涵有机结合起来，深挖红色文化内涵与资源，注重文化精神提炼改造，有效把握文创产品实质，提升产品的市场价值，在文创产品完成后，还要考虑营销与传播的方式，针对目标人群分析，利用融媒体平台提升文化遗产潜力，强化产品开发，打造具有代表性的文创产品。

文创设计是情感流动和互动交流的文化实践，如何将使用场景与背后的情感价值融合，使作品与受众产生共鸣，对于设计者来说是一个挑战。在进行文创设计指导时，引导学生去发掘与创新文化元素，掌握与理解相关文创要素与情感价值，由此来设计与制作，进而投入应用推动文化发展。红色文化独有的历史性、严谨性，如今要让其贴近生活、贴近群众，在新媒体时代，就要思考大众如何才能参与、沉浸、互动、体验，从原本单向文化输出转化为双向互动，增强人们对红色文化的关注度和参与度，才能更好地适应大众营销模式，潜移默化地影响。因此，通过课程认识、解读红色文化，引入相关文化资源，并把知识和创作活动融入其中，可以实现知识传授、价值观塑造和专业能力培养的统一，实现专业教学与课程思政的有机结合。

一、充分运用红色文化资源，深化落实课程思政

要用好红色资源，抓好学习教育，着力讲好英雄的故事、历史的故事，培养爱党、爱国、爱社会主义的情感。红色文化是在长期革命和建设的实践中产生的，具有原生性与衍生性，是一种特殊的历史遗存，是具有教育意义的历史文化的客观存在。近年来，围绕红色文化产生的艺术设计作品很多，笔者所在学院的平时课程、毕业设计等环节，也加入了很多相关的元素，这就要求学生甚至老师，在课程中要先了解相关历史背景，才能传承文化精神。

经过实践证明，如果只是单纯地在专业课中附加一块思政教育内容，或在课前、课后进行思政教育，不但效果不佳，可能还会引发学生的消极抵触情绪。数年的实践推行下来，不难看出，将思政教育元素，包括理论知识、价值理念以及精神追求等，按照专业特点融入各门课程，才能潜移默化地对学生的思想意识、行为举止产生影响。例如，通过红色背景油画、书法等大师艺术作品，讲述地方红色抗战史；课余或第二课堂领读红书，唱红歌，参观红色景区，带领学生在当地开展寻访溯源活动，探寻地域文明进程和吴文化发展的脉络，让学生感知吴文化魅力的同时，也加强了他们的文物保护意识与爱国奋斗之心。从多个角度出发，才能更好地引起学生的兴趣与共鸣，进而激活红色文化教育意义元素的新时代活力，让红色文化成为激发青年学生勤奋上进、

培植理想信念、确立人生价值等方面的动力与养分。在教学过程中，通过学唱革命歌曲《毛委员和我们在一起》引导学生思考先辈们的入党动机，帮助其树立正确的入党动机；通过井冈山革命老区案例，发起"红色元素创意设计之我见"主题讨论，引导学生深度参与课堂，提升课堂互动效果。

二、充分把握当地红色文化资源特点，创新文创设计教育

在高校专业教育中，选择红色文化作为文创设计的研究对象时，就要利用好当地的文化资源，突出与宣扬地方文化价值。在教学设计中，可围绕当地的红色文化资源展开，让学生准确地理解设计需要呈现的思想理念。通过扎实的走访调研，丰富的素材累积，学生会产生正向的情感激励，产品创意的思路会彰显革命先烈的奋斗价值。在作品实践中，体现地方历史文化、优化展陈布置，实践活动既是一次运用设计专业知识对地方红色文化的生动解读，也是一次锤炼价值观、提升思想高度的深刻实践。

以笔者所在的无锡地区为例，首先，把无锡当地的红色文化作为课程案例，相关专业知识和技能的教学都建立在对设计的文化认识、解读的基础上，教学知识目标与思政目标同时确立，具有同一地位。其次，学生分组选定课题内容，或以名人故居纪念品、革命历史陈列馆、家风廉政文化等内容作为研究对象，以形象提升思路、文创产品创意概念研究为题，教师协助启发修改，将项目研究引入教学，激发学生学习动机。最后，按照"明确学习目标与要求、知识准备与文献学习、走访溯源调查与收获交流、设计元素提炼与设计指导、文创产品设计与展陈形象优化创作实践、学习小结与作品参评"六大环节实施教学。

在设计元素提炼与指导阶段，要引导学生充分发挥专业特色，用形态造势，文创设计通常以精炼后的形式美来呈现文化背景，体现对历史的传承与发展，无论是具象形态，还是抽象形态，文创设计都能传递其内涵意蕴的形式结构。在重构地方文化相关的元素时，利用地域传统的图形及纹样，如表示吉祥如意的阿福造型；也有记录人文、历史事件的图形，如阿炳剪影；还有描绘风光的图案，如崇安寺牌坊造型等。这些有地方特色的传统图案，被合理地应用到文创产品设计中，将更好地呈现悠久的历史文化背景，展示民族文化价值。研究在文创设计中如何更好地利用不同的文化元素，归纳出设计原则，使其符合消费者的需求，将能有效提升附加价值，创新营销思路，拓宽营销方式，增加营销形式，实现经济利益、社会效益的完美最大化。

由此可见，扎实调研得来的生动丰富的素材，红色文化激发的正向情感激励，可让学生准确理解课程教育期望呈现的设计思想。在设计成品出炉环节，可根据受众层面与接受程度的不同有所区分，包括基于红色旅游体验的数字交互产品，面向儿童、老中青的红色旅游创意产品，针对特殊人群、高端人群的纪念伴手礼等，这些形式多样的设计作品，是运用设计专业知识对地方红色文化的生动解读。

三、努力创新"课程＋思政"融合模式、落实立德树人教育方针

课程思政探索实践至今，始终坚持知识传授、能力培养、价值塑造多元统一的教育理念，专业教学就是立德树人实现的主渠道，专业教学设计中必须要旗帜鲜明地确立思政教育教学目标。专业课教师需要主动探索专业知识、技能实践中与思政元素的契合点，思考课程设计，制定融合专业与思政为一体的教学方案，把握设计类实操性强的特点，加强校企、校地深度合作，引入当地资源，用好教学课堂与第二课堂，提升课程思政的实效性、落地性。正如以红色文化为主题的文创设计教育构想，实际就是把"小课题"与"大思政"融合到一起。设计类专业教育本身就是以学生自主研究设计的课题活动为主体，强调激发兴趣与动机，以达成专业教学目标。在教学过程中，可以采用把社会资源引入专业课堂的模式，用文创设计成品营销一条龙的方式，改造提升博物馆陈列馆展陈布置、软装设计等，传播当地红色文化，这些都是文创设计课程中可以解决的问题。学生实地考察调研，体会红色文化的精神内涵，尝试解构文化历史的遗留实物、书籍等图像文字信息，再创新设计手法与专业技能，优化传播方式，优化受众体验，提升实用价值，让文创产品美观、新奇、实用，让人眼前一亮，不再只是具有纪念意义的刻板印象，为当地塑造新时代的红色精神、打响红色品牌、促进红色文化旅游服务。

"红色文化"是中国人民在中国共产党的领导下，建设社会主义现代化国家中形成的一种特色文化。传承和发扬红色文化，就是要充分结合当前形势，把优秀的红色文化用文创产品的方式展示给广大人民，使中国可以同世界沟通交流，助推我国优秀文化的发展。现在，人们对文化创意产品的喜爱已经达到了一个新的高度，很多设计师都在从事相关产品的设计和开发，在产品中加入了红色文化元素，将在一定程度上引发消费者共鸣，从而创造出巨大的经济效益和社会效益。对消费者而言，把红色文化与创意产品结合起来，既能让他们体会到红色文化的魅力，又能树立"爱国、爱社会"的崇高情感，有利于社会发展。

同时，将红色文化和文创产品相结合，可以促进红色文化随着时代进步不断吸收新的内容，推动红色文化创造性转化、创新性发展，实现政治、经济、文化的全面发展。对于年轻人来说，需要有渠道去了解过去的先烈事迹、奋斗历程，这样才能更加珍惜今天所取得的成绩，从红色文化中汲取奋进的力量。不忘过去，珍惜将来。

第四节　数字化美育设计探索

美育设计与数字化技术的深度融合，作为当代教育体系中一股不可忽视的变革力量，其影响深远。

首先，在艺术创作与表达的范畴内，电脑绘画与电脑美术设计软件成了学生创意释放与想象力翱翔的新翼。这些高科技工具不仅赋予了学生前所未有的创作自由度，使他们能够跨越传统媒介的局限，以像素为笔，色彩为墨，自由挥洒内心的艺术构想。通过掌握各类图形处理软件与数字绘画技术，学生得以探索光影效果、纹理材质、色彩搭配等多元视觉元素，创造出层次丰富、风格多样的数字艺术作品，从而在实践中不断深化对美的理解与追求。

其次，随着3D打印、激光切割及物联网技术等前沿科技的飞速发展，艺术教育领域迎来了前所未有的创新浪潮。这些技术不仅极大地拓宽了艺术创作的边界，使学生能够将抽象的思维具象化为触手可及的实物作品。通过亲自设计、建模、打印乃至物联网控制，学生不仅锻炼了自己的空间想象与三维构建能力，还深刻体会到了科技与艺术相互交融的无限魅力。这一过程不仅激发了学生的创造力与想象力，还培养了他们的动手实践能力和解决问题的综合能力。

最后，定格动画作为美育设计与数字化技术融合的另一璀璨亮点，以其独特的艺术表现形式吸引着越来越多学生的关注与参与。借助摄影设备与后期制作软件，学生能够将静态的图像通过逐帧拍摄的方式赋予其生命，创造出兼具叙事性与视觉冲击力的动画作品。这一过程不仅要求学生具备扎实的摄影技巧与图像处理能力，更考验着他们的创意构思、情节编排与情感表达能力。通过定格动画的创作实践，学生不仅能够在技术与艺术的交汇点上找到自我表达的独特路径，还能在团队合作中学会沟通协作与项目管理，为未来的职业发展奠定坚实基础。

随着信息技术的飞速发展，数字化技术已全面渗透到社会的各个领域，其中，交互设计作为数字化时代的重要产物，以其独特的魅力与无限潜力，在近年来迅速崛起并受到广泛关注。特别是其精确高效的推送机制，不仅极大地提升了信息传播的效率与准确性，更以其新颖的形式和丰富的内容，深深吸引了年轻一代，尤其是大学生群体，逐渐演变为他们日常生活中不可缺少的一部分。这一现象不仅改变了人们的沟通习惯，更在无形中重塑了青年一代的思想观念、行为模式及价值观体系。

数字化交互设计通过融合视频共享、即时通信、社交媒体等多种功能，构建了一个低成本、高互动性的社交平台。这一平台以其独特的吸引力，迅速聚集了大量学生用户，成为他们获取信息、表达自我、交流思想的重要渠道。在此过程中，交互设计不仅传递了知识与信息，更在潜移默化中渗透了特定的文化观念、价值取向及行为规范，对青年群体的思想成长与价值观塑造产生了深远影响。

面对数字化技术的迅猛冲击，美育作为培养个体审美感知、审美情趣及创新能力的重要途径，面临着前所未有的机遇与挑战。一方面，数字化技术为美育提供了更加丰富多样的表现形式与传播手段，使得美育内容能够以前所未有的广度和深度触达受众；另一方面，数字化时代的信息爆炸与价值观多元化，也使得美育在引导青年群体树立正确审美价值观方面面临着更加复杂多变的局面。

针对当前形势，美育亟须积极应对挑战，通过不断创新模式、挣脱传统束缚，在更新观念的

同时探索出新的发展路径。美育文化作为一种独特的文化形态，其核心价值在于通过艺术美、自然美、社会美等，引导人们形成正确的审美观念与价值取向。面对心智尚未完全成熟、审美价值观尚待塑造的青年群体，美育更应发挥其独特优势，通过拓展新的创新理念和模式，深入探索教育目标，寻求更多发展机遇。

具体而言，美育可结合数字化技术，开发一系列寓教于乐的交互设计课程与项目，让学生在参与过程中体验美、感受美、创造美。同时，通过引入传统文化元素与现代设计理念相融合的教学内容，引导学生树立正确的审美观念与文化自信。此外，美育还应加强与社会的联系，通过组织社会实践、志愿服务等活动，让学生在实践中感悟美的真谛，形成积极向上的价值观与人生观。

在当前的美育环境下，设计专业教学以立德树人为理念，通过传统文化的融入探索当代美育的新内涵，不仅为美育带来了新的发展机遇，也对青年群体的价值观重塑产生了深远影响。面对这一趋势，美育应积极创新、主动作为，通过拓展新的创新理念和模式、深入探索教育目标、加强与社会联系等方式，不断提升自身的吸引力和影响力，为培养具有高尚审美情趣、创新精神及社会责任感的高素质人才贡献力量。

在 21 世纪的科技浪潮中，技术革新以惊人的发展速度推动着行业的边界不断拓展，从传统的二维平面到三维立体空间，再到如今的虚拟现实与增强现实空间，每一次技术的飞跃都为设计教育提出了新的挑战与机遇。面对这一现状，设计教育尤其是交互设计教育，必须紧跟时代步伐，不仅要求学生掌握扎实的软件操作能力，还需深入理解交互设计的核心理念与基本原则，旨在培养出能够引领未来设计潮流、具备高度专业素养的交互设计师。

一、技术革新与交互设计教育的融合

随着信息技术的飞速发展，设计工具与设计平台日新月异，从基础的 Photoshop、Illustrator 到高级的 Sketch、Figma，再到前沿的 VR/AR 设计软件，这些技术的迭代不仅提高了设计效率，而且极大地丰富了设计表现形式。因此，交互设计教育必须紧跟技术革新的步伐，将最新的软件工具纳入教学内容，确保学生能够掌握这些工具的基本操作与高级应用。同时，教育过程中应强调创新思维的培养，鼓励学生敢于尝试新技术、新方法，通过实践不断探索设计的无限可能。

二、交互设计教育理念与基本原则的深化

交互设计不仅仅是技术与艺术的结合，更是用户体验与情感交流的桥梁。因此，在交互设计教育中，必须深入讲解并实践其设计理念与基本原则，如用户中心原则、一致性原则、反馈原则等。这些原则不仅是设计工作的指导方针，更是衡量设计作品优劣的重要标准。理论学习与实践操作相结合的方式，使学生能够在设计过程中自觉遵循这些原则，从而创作出既美观又实用的交互设计作品。

三、爱国情怀与传统文化在设计中的融入

在全球化的今天，文化自信成为国家软实力的重要组成部分。教育工作者有责任将爱国情怀与传统文化融入交互设计教育中，通过设计作品传递中华文化的独特魅力。具体而言，可以引导学生从传统文化中汲取灵感，如将传统图案、色彩、元素等融入现代设计之中，创造出具有鲜明中国特色的交互设计作品。同时，还可以通过设计项目的方式，让学生围绕特定主题（如传统节日、文化遗产等）进行创作，以此加深他们对传统文化的理解与认同。

四、美育视角下的交互设计教育创新

美育作为培养学生审美能力、创新能力和人文素养的重要途径，在交互设计教育中同样发挥着不可替代的作用。然而，传统的美育方式已难以满足当前信息社会的需求。因此，需要对美育进行创新与改革，以适应交互设计教育的特殊要求。具体而言，可以从以下几个方面入手。

1. 分析信息接受行为模式

在数字化时代，人们的信息接受方式发生了深刻变化。短视频、直播等新兴媒体以其直观、快捷的特点迅速占领市场。因此，需要深入分析当前信息接受的行为模式，从中汲取灵感，探索适合交互设计教育的美育传播方式。

2. 改革课堂教学规模与模式

传统的课堂教学规模有限，难以满足大规模美育传播的需求。因此，可以借助互联网技术，开展线上线下相结合的混合式教学模式，扩大美育的传播范围。同时，还可以引入翻转课堂、项目式学习等先进教学理念，提高课堂教学的互动性和实效性。

3. 将专业技术与美育相结合

交互设计教育不仅要传授专业技术和知识，还要注重培养学生的审美能力和人文素养。因此，在教学过程中，需要将专业技术与美育相结合，通过设计案例分析、设计美学讲座等方式，引导学生理解设计背后的文化意义和社会价值。

4. 实现个性化美育

每个学生都是独一无二的个体，他们的兴趣、爱好和特长各不相同。因此，在交互设计教育中，需要尊重学生的个性差异，实现个性化美育。通过提供多样化的学习资源、灵活的学习路径和个性化的学习指导，帮助学生发现自己的潜能和优势，激发他们的学习兴趣和创造力。

美育设计与数字化技术的融合不仅为艺术教育带来了全新的发展机遇，更为学生的全面发展提供了强有力的支撑。它不仅丰富了学生的艺术表达手段，提升了他们的审美素养与创造力，还通过科技赋能的方式促进了学生科技素养与创新能力的同步提升。在这个融合的过程中，学生不仅学会了如何运用技术手段来实现艺术构想，更重要的是，他们学会了如何在技术的辅助下保持对美的追求与敬畏之心，让科技成为服务艺术、丰富生活的有力工具。因此，随着美育设计与数字化技术融合的不断深入发展，未来的艺术教育将更加丰富多彩、充满活力。设计领域的技术革新为交互设计教育带来了前所未有的机遇与挑战。教育工作者需要紧跟时代步伐，不断创新教育模式和方法，将爱国情怀与传统文化融入教学之中，培养出一批既精通技术又深谙文化自信的爱国、敬业、守法、精技的设计师。同时，还需要关注美育在交互设计教育中的重要作用，通过改革课堂教学规模与模式、将专业技术与美育相结合等方式，实现个性化美育，培养德智体美劳全面发展的高素质综合型人才。

五、数字化时代的挑战与机遇

在数字化时代，美育设计面临着前所未有的挑战与机遇。一方面，数字技术的快速发展为美育设计提供了更加丰富的表现手段和传播渠道；另一方面，如何在海量信息中筛选出有价值的美育资源、如何有效运用数字技术提升美育效果等问题也亟待解决。

具体而言，可以从以下几个方面探讨美育设计的新趋势与应对策略。

1. 数字技术的广泛应用

随着计算机图形学、虚拟现实（VR）、增强现实（AR）等技术的成熟与发展，美育设计不再局限于传统的纸笔或实体空间。设计师现在可以使用数字工具创作出更加生动、互动性强的作品，使观众能够身临其境地体验艺术之美。例如，通过 VR 技术，人们在家中就能参观世界顶级博物馆的艺术展览，感受不同文化背景下的艺术魅力。

2. 跨媒介创作的兴起

数字媒体的出现使得美育设计跨越了单一媒介的限制，促进了不同艺术形式之间的融合与创新。设计师可以结合声音、影像、动态图像等多种元素，创造出富有感染力的多媒体作品。这种跨媒介的设计不仅丰富了艺术的表现形式，也为观众提供了更多元化的审美体验。

3. 社交媒体的影响

社交媒体平台已经成为传播美育内容的重要渠道之一。艺术家和设计师可以通过社交媒体分享他们的作品，与粉丝进行互动交流，获取即时反馈。此外，社交媒体也是发现新兴艺术家和创

意人才的有效途径。

4. 个性化学习体验

数字技术使得美育更加个性化。通过智能推荐系统，可以根据个人的兴趣和学习进度提供定制化的学习材料。这种量身定制的学习方式有助于激发学习者的兴趣，提高学习效率。

5. 数据驱动的内容创作

大数据分析可以帮助美育工作者了解受众偏好，指导内容创作方向。对用户行为数据的收集与分析，可以精准地识别哪些类型的艺术作品更受欢迎，进而调整创作策略，确保产出的内容能够更好地吸引目标受众。

6. 在线教育平台的作用

随着互联网技术的发展，各种在线教育平台成为普及美育知识的重要阵地。这些平台不仅提供了大量的免费或低成本课程，还能够通过互动式学习工具帮助用户深入了解艺术理论和技术实践。

7. 挑战与对策

尽管数字化带来了诸多便利，但也带来了一些挑战。例如，在海量信息中筛选有价值的内容是一项艰巨的任务。为此，可以采用专业的数据库和搜索引擎，结合人工智能算法，帮助用户高效地找到高质量的美育资源。此外，还需要培养用户批判性思维能力，教会他们在面对大量信息时如何辨别真伪、优劣。

综上所述，数字化时代为美育设计开辟了全新的可能性，同时也提出了新的要求。面对这些挑战，需要我们不断创新思维方式，积极探索适合数字时代的美育设计方案，以确保美育工作的持续发展和影响力。

六、实践案例：传统文化的虚拟数字体验

下面以大英博物馆 3D 还原明代画家项圣谟的《秋林读书图》为例来讲述传统文化的虚拟数字体验。这一项目不仅在设计构思上实现了质的飞跃，更在全球范围内引发了广泛而深远的反响，成为数字技术与文化遗产保护相结合的典范之作。

此动态版作品巧妙地运用现代数字技术，给静态的水墨画卷赋予了生命与活力，引领观众踏上一场穿越时空的视觉之旅。随着画面缓缓展开，观者仿佛被一股无形的力量牵引，逐渐"步入"这幅千年古画之中。他们不再是传统意义上的旁观者，而是成了这幅画作中的一部分，随着视线

的流转，历经溪流潺潺、密林幽深，直至飞跃至山峦之巅，全程体验着从"静观"到"亲历"的深刻转变。

尤为引人注目的是，这幅动态《秋林读书图》不仅让水墨风景跃然屏上，更在动态演绎中深刻诠释了中国传统山水绘画中"移动视点"的精髓。散点透视这一独特技法打破了西方焦点透视的局限，使画面中的每一处景致都能以最适合的视角呈现，仿佛是在邀请观者亲自漫步于山水之间，感受那份超脱于时空之外的宁静与辽阔。这种变"看"为"游"的体验方式，不仅是对中国传统美学理念的深刻致敬，也是对传统绘画艺术在现代语境下的一次创新性诠释。

观众不仅能够目睹水墨晕染的细腻变化，更能通过这一动态过程，深刻体会到中国传统山水画在空间营构上的非凡智慧。画家巧妙地打破了时间与空间的界限，将不同时段、不同方位的景色巧妙地融于一图之中，形成了多重视平线与视点的交织。这种空间处理手法，不仅丰富了画面的层次与深度，更让观者在视觉享受的同时，能够感受到一种超越物质世界的精神自由与超脱。因此，当观众细细品味这幅动态《秋林读书图》时，他们不仅会被那流动的水墨、变幻的风景所吸引，更会在内心深处产生一种难以言喻的共鸣与感悟。这幅作品不仅仅是一幅画的数字化再现，更是一次对中国传统文化精髓的深刻挖掘与传承，它以独特的方式让古老的艺术形式在数字时代焕发出新的生机与活力，也为全球观众提供了一个重新认识与理解中国传统美学的独特视角。

站在美育的宏观视野之下，审视并重塑面向传统文化的现代设计路径，必须秉持一种古为今用、透古鉴今的核心理念。这一理念不仅强调对传统文化精髓的继承与发扬，更主张在当代社会的广阔语境中，对其进行深度挖掘与创造性转化，以此构建起既根植于历史土壤又适应现代发展需求的文化生态。在这一过程中，传统文化所蕴含的深邃秩序观、道德伦理观及独特的审美观，将被赋予新的生命力，在当代社会的结构重塑、人文伦理的深化以及审美认知的拓展方面，发挥着不可估量的积极作用。

社会变迁的洪流中，传统与现代文化之间交织着复杂的互动关系，既存在一脉相承的连续性，也伴随着因时制宜的转变与革新。为了准确捕捉并阐释传统文化中那些跨越时空的思想主张与价值观念，必须将其置于特定的历史背景与社会情境之中，通过细致入微的文化脉络梳理，方能洞察其内在的逻辑与深意。这种历史性的审视，不仅有助于我们更全面地理解传统文化的价值所在，更为其在当代社会的活化应用提供了坚实的理论基础与实践指南。

在此基础上，数字化体验设计的引入，为传统文化的传承与发展开辟了全新的路径。通过融合先进的数字化技术与多元化的媒介形式，可以精心构建出一个集沉浸式、互动性于一体的数字人文环境。这一环境不仅具备丰富的文化内容与科学的阐释体系，更能够激发受众的参与热情与共鸣感，使他们在亲身体验中逐步构建起对传统文化的深刻认知与情感联结。具体而言，虚拟现实、增强现实等技术的运用，可以打破物理空间的限制，让受众仿佛穿越时空，置身于古代的文化场景之中，近距离感受传统文化的魅力与温度。

更为重要的是，这种数字化体验设计致力于构建一个完整的"文化场域"，使得传统文化不

再是遥不可及的历史记忆，而是与当代生活紧密相连、相互渗透的有机体。在这一文化场域内，传统文化的价值与意义得以在日常生活的点滴中展现，与人们的认知体系深度融合，形成一种可感可知、可触可及的文化形态。这样的转变，不仅赋予了传统文化新的活力与生命力，更为其在当代社会的持续发展与广泛传播奠定了坚实的基础。

站在美育的视角上审视传统文化的数字化体验设计，不难发现，这一实践过程不仅是对传统文化的一次深刻致敬与再创造，更是对当代社会美育工作的一次有力推动与拓展。通过古为今用、透古通今的设计理念，我们有望在传承与创新之间找到最佳的平衡点，让传统文化在新时代的阳光下绽放出更加璀璨的光芒。

在深入探讨面向传统文化的数字化体验设计时，需秉持一种深刻的文化自觉与技术创新并重的态度，旨在全方位、多层次地展示与传播传统文化的精髓与内涵。这一过程不仅是对历史记忆的尊重与传承，更是对当代文化体系的丰富与拓展，旨在揭示传统文化在当代社会中的独特价值及其对现代生活的深远影响。

首先，数字化体验设计应当致力于深入挖掘传统文化的深层意蕴，通过精细化的内容策划与呈现手法，将那些蕴含于古老典籍、艺术形式与民俗习惯中的智慧与美学，以生动、直观的方式展现给当代受众。这一过程要求设计者不仅具备深厚的文化底蕴，还需掌握先进的数字化技术，以便能够跨越时空的界限，让传统文化在数字世界中焕发新的生机与活力。

其次，在展示与传播的过程中，面向传统文化的数字化体验设计应积极构建一种跨文化的对话机制，使传统文化能够与当代文化体系进行有效衔接与融合。这意味着我们需要在尊重传统文化原貌的基础上，创造性地阐释其价值与意义，使之能够在当代社会语境下获得新的解读与认同。同时，也应关注传统文化对于当代生活的现实意义，通过数字化手段，让传统文化成为推动社会进步、促进文化传承与创新的重要力量。

为了实现这一目标，数字化技术的运用显得尤为重要。我们应当充分利用虚拟现实（VR）、人工智能（AI）等前沿技术，为传统文化的展示与传播创造全新的内容与形式。这些技术不仅能够打破传统媒介的限制，为受众提供更加沉浸式的体验感受，还能够以更加灵活、多样的方式呈现传统文化的魅力与深度。同时，还应注重数字化体验设计的时代性与新媒介特征，用符合当代审美与传播规律的语言，创作出既具有传统文化精神与情感，又富含时代气息与特征的数字化作品。

最后，面向传统文化的数字化体验设计还应注重美育内容的充实与丰富。美育作为培养人的审美情趣、提升人文素养的重要途径，应当与传统文化的传承与发展紧密结合。数字化体验设计可以将传统文化中的美学元素、审美理念等融入美育实践之中，使受众在体验传统文化的同时，也能够感受到美的熏陶与启迪。这种融合不仅有助于提升受众的审美素养与文化自信，还能够促进传统文化的活态传承与创新发展。

七、数字化设计的美育路径

传统文化的数字化体验设计是一项复杂而富有挑战性的任务，它要求我们在尊重传统文化的基础上，充分发挥数字化技术的优势与潜力，以创新的思维与方式展现传统文化的魅力与深度。同时，还应注重美育内容的充实与丰富，使传统文化成为推动社会进步、促进文化传承与创新的重要力量。

下面以某高校建设的"虚拟美术馆"为例进行讲述。该项目借助数字技术，将传统美术馆的展览内容以数字化的形式呈现给观众，利用数字赋能创新艺术空间美育，观众可通过使用手机APP触屏线上体验或佩戴VR设备身临其境地欣赏到校史馆馆藏的艺术作品及各类优秀设计作品，这种全新的观展体验不仅打破了时空限制，还极大地丰富了观众的审美体验和学习方式。

1. 虚拟现实技术的应用

通过数字技术，项目团队创建了一个高度逼真的三维空间，观众仿佛置身于真实的美术馆环境中。他们可以自由地在展厅内漫步，近距离观察每一幅画作，甚至能够通过手势动作与展品互动，获得沉浸式的观展体验。

2. 增强现实技术的融合

除VR技术之外，项目还采用了AR技术，使观众能够通过智能手机或平板电脑上的应用程序，在现实世界中叠加虚拟艺术品。这种技术不仅适用于个人参观，也可以应用于集体教学活动中，让学生在教室里就能"参观"美术馆，深入了解作品背后的故事和创作背景。

3. 高质量的数字内容制作

为了确保观众获得最佳的观展体验，项目团队对每一件艺术品进行了高精度的数字化处理，包括高清摄影、3D建模等，确保每一个细节都能清晰地呈现在观众面前。此外，项目团队还为每件艺术品准备了详尽的文字介绍和语音导览，以便观众更好地理解和欣赏作品。

4. 教育与娱乐相结合

除提供纯粹的审美体验外，虚拟美术馆还注重教育功能的发挥。项目团队开发了一系列互动式学习模块，如虚拟导览、艺术创作模拟等，旨在激发学生的创造力和批判性思维能力。这些模块既有趣味性，又具有教育意义，能够有效地提升学习效果。

5. 便捷的访问方式

借助互联网技术和移动设备的普及，观众可以随时随地访问虚拟美术馆，不受地理位置的限制。

无论是学生、教师还是普通公众，只要有网络连接，就可以轻松享受到这种新颖的观展体验。

6. 可持续发展的模式

为了确保项目的长期运营，项目团队还探索了多种营利模式，如数字门票销售、会员制度、收费在线课程等。这些措施能够支持项目的持续改进和扩展。

高校的"虚拟美术馆"项目充分利用了现代数字技术的优势，为观众提供了一种全新的观展体验。这种模式不仅突破了传统美术馆的局限，还为高校美育工作带来了新的发展机遇。随着技术的不断进步和应用场景的扩展，未来的"虚拟美术馆"将会变得更加丰富多样，为更多人打开通往艺术世界的大门。

八、成效与未来趋势

虚拟美术馆的建设不仅提升了高校美育工作的科技含量和吸引力，还促进了艺术教育的普及与深化。未来，随着数字技术的不断发展和应用场景的不断拓展，数字化美育设计将呈现出更加多元化、个性化的特点。例如，利用大数据分析用户行为偏好实现个性化推荐；利用人工智能技术进行艺术创作与评估等。这些都将为高校美育工作带来更多的可能性与挑战。

1. 大数据驱动的个性化推荐系统

通过对用户浏览记录、搜索历史、收藏行为等数据的收集与分析，系统能够更准确地理解用户的兴趣爱好和审美偏好，并据此推送个性化的艺术品推荐列表。这样的个性化服务有助于提高用户的参与度和满意度，同时也能帮助用户发现更多符合自己口味的艺术作品。

2. 基于人工智能的艺术创作辅助工具

随着人工智能技术的进步，一些艺术创作辅助工具正在被开发出来，比如 AI 绘画助手、音乐创作软件等。这些工具可以帮助学生在艺术创作过程中获得灵感，提高创作效率。例如，AI 绘画助手可以根据用户的描述自动生成草图，而音乐创作软件则可以根据用户设定的主题和风格自动生成旋律片段。

3. 智能评估与反馈机制

通过集成自然语言处理和计算机视觉技术，虚拟美术馆可以自动分析用户提交的作品，并给出专业的反馈意见。例如，对于一幅绘画作品，系统可以识别出作品中的色彩搭配、构图特点等，并提供相应的改进建议。这有助于学生更快地提升自己的艺术技能，并培养批判性思维。

4.VR 与 AR 技术的深入应用

随着 VR 和 AR 技术的成熟，未来的学生将能够通过这些技术进行更加丰富的交互式学习。例如，学生可以在虚拟环境中亲身体验艺术创作的过程，或者通过 AR 技术在现实世界的场景中叠加虚拟艺术品，从而获得更加直观的学习体验。

5. 多感官体验的设计

除视觉体验外，未来的虚拟美术馆还将尝试整合听觉、触觉等多种感官元素，创造出更为沉浸式的艺术体验。例如，通过智能穿戴设备模拟触摸艺术品时的手感，或者结合特定的音效增强氛围感。

6. 跨学科合作与交流

随着数字化美育的发展，艺术教育将不再局限于单一领域，而是会与其他学科（如科学、工程等）交叉融合。这种跨学科的合作模式不仅能够丰富艺术创作的内容和技术手段，还能促进学生全面发展。

7. 社区构建与共享经济

虚拟美术馆可以通过建立在线社区来促进艺术家和爱好者之间的交流与合作。通过这种方式，用户不仅可以分享自己的作品和观点，还可以参与到艺术作品的众筹项目中，共同推动艺术创新与发展。

数字化美育设计将在未来的艺术教育中扮演越来越重要的角色，它不仅能够提高艺术教育的质量和效率，还能为学生提供更加广阔的学习和发展空间。

美育实践项目旨在鼓励艺术与设计、科技、人文等多学科之间的交叉融合，共同开展美育实践项目。通过跨学科的合作与交流，激发学生的创新思维和综合能力，培养其解决复杂问题的能力，这些项目可以帮助学生理解科技如何影响艺术创作，并鼓励他们探索新的艺术表达方式。将艺术与工程技术相结合，比如设计并建造一座小型桥梁或建筑模型，通过这样的实践活动，学生可以学习到结构设计、材料选择和美学原理等知识，在实践中提高解决问题的能力。研究不同文化背景下的艺术作品，探讨艺术与历史、哲学和社会的关系。例如，组织学生参观博物馆或历史遗址，并结合实地考察撰写研究报告，以此加深学生对艺术作品背后文化意义的理解。引导学生关注当下社会热点问题，如环境保护、公共健康等，并通过艺术创作来表达观点和引发公众讨论。策划一场以可持续发展为主题的摄影展，或者创作反映公共卫生重要性的短片。结合文学作品进行艺术创作，如根据诗歌或小说的情节创作插画或动画。这种学习模式不仅能提升学生的文学鉴赏能力，还能锻炼他们在视觉艺术方面的表现力。

通过一些跨学科的美育实践项目，学生不仅可以拓宽视野、丰富知识结构，还能在团队协作中学会沟通与协调，最终实现个人综合素质的全面提升。此外，此类实践活动还有助于培养学生面对未来不确定性和复杂问题时的创新意识与批判性思考能力。通过收集学生的反馈意见，及时调整教学方案，确保美育教学的针对性和实效性。

　　美育设计实践是高校美育工作中不可或缺的重要组成部分，这些实践案例不仅展示了美育设计的多样性和创新性，还为我们提供了宝贵的经验和启示。未来，随着社会的不断发展和科技的不断进步，美育设计实践将呈现出更加多元化、个性化的特点；同时，学术界也应继续深化美育设计实践的研究和探索，以推动高校美育工作的不断创新和发展。

第七章　创新思维与方法下的美育育人新路径

在高等教育领域，创新思维与方法的应用对于推动美育育人的深入发展具有重要意义。本章聚焦于设计思维与美育育人的融合，以及"三全五育"视角下美育与设计的创新实践，旨在探讨如何通过创新思维与方法促进美育的全面升级，培养具有创新精神、审美能力和综合素养的高素质人才。

设计思维是一种以人为本的创新方法论，它强调通过同理心理解用户需求，采用迭代的方法解决问题。在美育育人领域，设计思维能够帮助教育者从学生的角度出发，创造性地设计课程内容和教学活动，从而更好地激发学生的创新潜能和审美情趣。将设计思维融入美育，可以促进学生全面发展，培养他们解决问题和审美鉴赏的能力。

"三全五育"理论在这两者中起到重要指导作用，"三全"指的是全员育人、全过程育人、全方位育人，"五育"则是指德育、智育、体育、美育和劳动教育。"三全五育"理念强调了教育的全面性和综合性，旨在通过多维度的教学活动，培养学生的综合素质和能力。在美育方面，它要求教育者不仅要传授艺术知识和技能，还要培养学生的情感态度和价值观，使他们在审美实践中获得心灵的成长。

设计思维与美育育人的融合，以及"三全五育"视角下的创新实践，可以有效促进美育的全面升级。高校应当充分利用现有资源，加强跨学科融合，关注社会热点与时代需求，注重实践性和应用性，培养学生的创新精神与审美能力。只有这样，才能培养出更多具有创新精神、审美能力和综合素养的高素质人才，为社会的发展作出贡献。

第一节　设计思维与美育育人的融合

设计思维与美育育人的融合为高校思想政治教育领域开辟了一条创新且富有成效的教育路径。

这一融合策略不仅意味着教育内容与方法得到了多元化拓展，也激发了学生的创新思维与探索精神，为传统思想政治教育模式注入了新的活力。

具体而言，将设计元素巧妙地嵌入美育体系之中，不仅丰富了美育的内涵与外延，还使得美育成为一种更具互动性的教育工具。设计思维以其跨学科的特性，鼓励学生从多维度审视问题，寻找创新解决方案，这一过程本身便是对学生创造力与批判性思维的有效锻炼。在此基础上，美育的引入为思想政治教育提供了一个全新的视角与平台，使之能够更好地契合当代学生的学习习惯与审美需求，进而提升教育的吸引力与实效性。

在此交叉融合的教学模式中，设计艺术不再仅作为审美欣赏的对象而存在，转而成为一种传递教育理念、促进价值认同的重要媒介。设计作品所蕴含的文化意涵、社会责任感以及创新理念，都在潜移默化中影响学生的价值观念与行为选择，从而实现美育与思想政治教育目标的深度整合。此外，艺术作品所独有的情感力量与表现力，使得这一育人过程更加鲜活、生动且具体，能够在情感与认知两个层面同时触动学生，加深他们对教育内容的理解与共鸣。这种融合了设计思维的美育育人模式，还能促进学生综合素养的全面提升。

设计思维运用于美育育人不仅是对传统思想政治教育模式的一种创新，更是对培养具有创新精神、人文素养与社会责任感的高素质人才的有力回应。这一教育模式通过艺术与设计的力量，不仅丰富了思想政治教育的形式与内容，更在深层次上促进了学生全面发展，并为构建适应新时代要求的高校育人体系提供了有益的参考。

美育的本质，在于通过艺术这一独特媒介，引导个体在审美体验中实现情感的共鸣与心灵的净化，进而促进人格的完善与创造力的激发。当美育与思想政治教育相结合时，这一教育模式能展现出非凡的潜力。具体而言，通过精心策划的艺术作品欣赏活动，学生能够接触到多元化的艺术表现形式，从中不仅可以学习到艺术语言与技巧，更重要的是，他们得以在艺术的海洋中遨游，体会作品背后深邃的思想内涵与人文情怀，从而在潜移默化中吸收并内化思想政治教育的精髓。

思想政治教育作为高等教育体系中一个不可或缺的构成元素，其核心目标聚焦于培养并塑造学生的道德品质与社会责任感，确保他们在学术追求与个人成长的过程中，能够形成健全的价值观念与积极的社会担当意识。在这一宏大目标指引下，美育作为一种蕴含独特审美价值与情感教育功能的教育形态，为思想政治教育领域注入了前所未有的活力与创新可能。

一、设计思维的核心理念及其在美育中的应用步骤

1. 设计思维的核心理念

设计思维是一种以用户为中心、注重迭代与实验的创新方法论。它强调从问题出发，通过跨

学科的合作、原型制作和快速反馈等步骤，不断优化解决方案，以满足用户需求并创造新的价值。设计思维具有人本性、迭代性、实验性和跨学科性等特点，这些特点为美育育人的创新提供了有力的支持。设计思维的核心理念可以从以下几个方面进行阐述。

（1）以人为本。

设计思维始终以用户为中心，关注用户的需求、愿望和体验。在美育实施中，则意味着要深入了解学生的学习需求、兴趣爱好以及面临的挑战，从而设计出更加贴近学生实际、更能激发其学习兴趣的课程内容和教学方法。例如，通过了解设计思维的方法，教师可以更好地理解学生在艺术设计创作过程中的困惑和需求，进而调整教学策略，使课程更加个性化和富有吸引力。

（2）与时俱进。

设计思维强调通过不断地迭代和优化来完善解决方案。在美育实施中，则意味着教师需要持续收集学生的反馈，根据反馈调整教学内容和方法，使之更加符合学生的需求。例如，如果一项艺术创作任务没有达到预期的教学效果，教师可以重新审视任务的设计，通过调整难度、改变材料或引入新的教学工具等方式进行改进。

（3）注重实践。

设计思维鼓励通过原型制作和实验来测试解决方案的有效性。在美育实施中，则意味着可以采用小规模的试验项目来测试新的教学理念或方法，并通过实践来验证其可行性。例如，教师可以先在一个小组内试行新的教学活动，观察学生的反应和学习效果，然后再决定是否在更大范围内推广。

（4）学科融合。

设计思维强调跨学科合作，鼓励不同领域的知识和技能相互融合。在美育实施中，则意味着可以将艺术与科学、技术、工程等领域相结合，创造出既有艺术美感又具有实用价值的作品。例如，将编程技术应用于数字艺术创作，或者利用材料科学的知识来探索新型环保材料在艺术作品中的应用。

2. 设计思维在美育中的应用步骤

通过设计思维的方法，美育能够更加贴近学生的真实需求，激发学生的创新潜能，培养他们的审美能力和综合素养。具体来说，设计思维在美育中的应用步骤如下。

（1）前期调研。

深入了解学生的审美需求和学习特点。教师需要花时间与学生沟通交流，了解他们的兴趣爱好、学习习惯以及在艺术创作方面的优势和挑战。通过访谈、问卷调查等方式收集信息，以便更好地理解学生的需求。

（2）定义问题。

明确需要解决的问题是什么，以及希望通过美育达成什么样的目标。例如，教师可以确定课

程的主要目标是提升学生的审美能力、激发创新思维，还是培养团队合作精神等。

（3）发散思维。

鼓励学生和教师一起提出尽可能多的创意和解决方案，不受限制地进行头脑风暴。这个阶段的重点在于数量而非质量，目的是激发学生尽可能多的创意点子。

（4）多重体验。

将想法转化为具体的模型或样品，以便进行测试。例如，可以设计一系列主题设计项目，让学生尝试不同的艺术形式和技术，从中挑选出最能激发学生兴趣和创造力的方案。

（5）实时反馈。

通过小规模的试验来收集反馈，了解哪些方面有效，哪些方面需要改进。这可以通过学生的作品展示、课堂讨论等形式来进行，教师和学生都可以提供反馈意见。

（6）优化创新。

根据反馈不断调整和完善解决方案，直到达到最佳效果。这个过程可能是反复进行的，每次迭代都会让课程设计更加贴近学生的需求。

设计思维为美育提供了一套系统的创新框架，有助于教师和学生共同探索更加有效和富有创意的教学方法。通过这种方法，不仅能够提升学生的创新能力和审美鉴赏力，还能培养他们面对未来挑战所需的综合素养。

二、设计思维在美育育人中的应用

设计思维在美育育人中的应用体现在以学生为中心的美育课程设计上。运用设计思维的方法，深入了解学生的审美需求和学习特点，设计符合学生兴趣和发展需求的美育课程。通过项目式学习、情景模拟等方式，学生在实践中体验美、创造美，从而提升其审美能力和创新思维。设计思维在美育育人中的应用具体体现在以下几个方面。

1. 项目式学习

设计一系列围绕特定主题或问题的项目，让学生在完成项目的过程中学习艺术知识和技能。例如，可以以"城市记忆"为主题，让学生进行街头艺术创作，或是以"环保"主题，使用可回收材料进行艺术创作。

2. 情景模拟

创建模拟的情景，让学生在特定的环境中进行艺术创作或表演。例如，可以模拟一个艺术展览的环境，让学生准备作品并进行讲解，或是模拟一个戏剧演出的场景，让学生排练并表演短剧。

3. 跨学科融合

鼓励学生跨学科合作，将艺术与科学、技术、工程等领域的知识结合起来。例如，可以组织一个结合编程技术的数字艺术项目，让学生学习如何使用代码来创造动态的视觉效果。

4. 社区参与

让学生参与到社区项目中，通过艺术创作来解决社区问题或提升社区文化氛围。例如，可以让学生为社区的公共空间设计壁画或艺术装置。

5. 个性化学习路径

根据学生的兴趣和能力，设计个性化的学习路径。例如，对于喜欢摄影的学生，可以提供更多的摄影技巧指导和实践机会；对于对雕塑感兴趣的学生，则可以提供更多与雕塑相关的材料和技术指导。

设计思维在美育育人中的应用能够帮助教师更好地理解学生的需求，设计出更加贴近学生实际、更能激发其学习兴趣的课程内容和教学方法。通过这种方式，不仅能够提升学生的审美能力和创新思维，还能培养他们面对未来挑战所需的综合素养。

三、成效与反思

设计思维在美育育人中的应用不仅极大地提升了学生对艺术和设计课程的兴趣，而且通过实际操作和创造性解决问题的过程，增强了学生的参与度和学习动力。这种以用户为中心，迭代和灵活的方法，鼓励学生主动探索、实验和创新，从而培养了他们的创新思维和实践能力。学生在设计思维的引导下，学会了如何观察、提问、构建和再创造，这不仅提高了他们的艺术表达能力，也锻炼了他们解决复杂问题的能力。

然而，将设计思维融入美育也面临着一系列挑战。首先，艺术与技术的平衡至关重要，如何在保持艺术创造性的同时，融入技术元素，是一个需要细致考量的问题。其次，设计思维往往需要跨学科的知识和技能，这就要求不同学科领域的教师和学生进行有效沟通和协作，确保跨学科合作的顺畅进行。

此外，设计思维的实施还需要一个支持性和灵活的教育环境，包括提供必要的资源、工具和空间，以适应不断变化的学习需求。教育者需要不断更新自己的教学方法，以适应设计思维的要求，同时，也需要评估和反思设计思维在教学中的实施效果，确保其能够真正促进学生的全面发展。

在未来的实践中，教育者和学校应当继续探索如何更有效地整合设计思维与美育育人的结合点，开发出更具创新性和适应性的教学策略。这可能包括制定更加灵活的课程计划，鼓励学生参与真实的设计项目，以及利用技术手段来增强学习体验。同时，也需要加强对教师的培训，提升

他们运用设计思维进行教学的能力，并通过持续的评估和反馈机制来优化教学方法。

设计思维在美育育人中的应用是不断发展的，它要求教育者、学生和教育机构共同面对挑战，不断学习和适应，以实现培养具有创新精神和实践能力的学生的目标。通过不断地探索和完善，设计思维将成为美育育人中不可或缺的一部分，并为学生提供更加丰富和有意义的学习体验。

第二节 "三全五育"视角下的美育与设计

一、三全五育理念的解读

"三全五育"教育理念不仅是教育的指导方针，更是培养社会主义建设者和接班人的途径。在"三全五育"的教育体系中，美育以其独特的方式，为学生的全面发展提供了丰富的精神滋养和情感熏陶。美育通过不同的艺术形式，如音乐、绘画、戏剧和舞蹈等，激发学生的审美情感，培养他们的审美判断力和创造力。

在全员育人的背景下，美育强调每个教育工作者都应承担起培养学生审美素养的责任。无论是班主任、辅导员还是专业课老师，都应在各自的教学和学生工作中融入美育元素，共同营造一个有利于学生审美发展的教育环境。

全过程育人则要求美育贯穿学生的整个学习生涯，从入学到毕业，每个阶段都应有相应的美育课程和活动，确保学生的审美能力得到持续培养和提升。通过不断的艺术实践和审美体验，学生能够逐步形成独立的审美视角和个性化的表达方式。

全方位育人的理念下，美育的作用不局限于艺术课堂，它还渗透到了校园文化、社会实践和日常生活中。美育与德育、智育、体育和劳动教育相互融合，共同促进学生在道德、智力、体育和劳动等方面的发展，形成一个多维度、立体化的育人模式。

美育的独特之处在于它能够触及学生的心灵，唤起学生的情感共鸣，帮助学生形成正确的价值观和人生观。通过美育，学生不仅能够欣赏和创造美，还能够在美的体验中学会尊重、合作和创新。

然而，在实施美育的过程中，面临着诸多挑战，如资源配置、课程设计、师资培养等问题。这就要求不断探索和创新，寻找适应新时代要求的美育实践路径，确保美育能够在"三全五育"教育理念下发挥其应有的作用。

将美育融入日常教学中以提高学生的创造力和审美能力，需要采取一系列学术化和系统化的教学策略。首先，教育者应在现有课程中整合美育内容，例如，在语文教学中分析文学作品的美学特质，在地理教学中探讨自然景观的审美价值。其次，采用创造性教学法，如项目式学习和角

色扮演，以激发学生的想象力和创造力。最后，组织艺术实践活动，让学生在实践中学习和体验艺术，为他们提供直接的审美体验。

在校园环境布置方面，通过美化校园和举办艺术展览，让学生在日常生活中自然地接触美。对教师进行美育培训，提升他们在教学中融入美育的意识和能力，鼓励学生展示自己的艺术作品，通过展览和演出等形式增强学生的成就感和自信心。利用数字技术和多媒体工具，如图形和音乐制作软件，帮助学生探索和表达创意。建立全面的评价体系，评价学生的知识掌握能力、创造力和审美能力。家校合作也是促进美育发展的关键，通过家长的参与和支持，可以为学生提供更多元化的艺术体验。文化节日的庆祝活动不仅能够增进学生对传统文化的了解，还能加深他们对文化美学的认识。最后，鼓励学生通过艺术形式进行自我表达，并培养他们批判性地分析和评价艺术作品的能力，这对于提高学生的审美判断力和文化素养具有重要作用。此外，利用文化节日组织相关的美育活动，让学生了解和体验传统文化中的美学元素。鼓励学生通过艺术形式表达自己的情感和观点，培养他们的个性化审美。教授学生如何批判性地分析和评价艺术作品，提高他们的审美判断力。通过这些学术化的教学策略，美育可以成为学生日常学习的一部分，有助于学生在创造力和审美能力上得到提升，同时也丰富了他们的学校生活体验。

二、美育与设计的深度融合

在高等教育领域，将美育融入设计教育显得尤为重要，其核心目标在于培养学生的审美素养和人文关怀精神。设计教育作为一种创造性教育，其教学过程中不仅要传授专业知识和技能，还应关注学生审美能力的培养。通过组织学生欣赏和分析优秀的设计作品，教师可以引导学生深入理解设计作品背后的文化内涵和社会价值，在提升学生审美能力的同时，也培养了他们的设计水平和文化敏感性。

此外，设计教育本身可以作为美育实践的重要平台。在设计项目的实施过程中，学生能够通过创意构思、材料选择、制作实施等环节的实际操作，体验到美的存在，并在创造美的过程中锻炼自己的创新思维和综合能力。这种实践不仅增强了学生的动手能力和创新能力，也可以使他们更加深刻地理解设计与美育的内在联系。

为了构建一个全面而深入的美育生态系统，学校需要将美育融入教育的各个环节和层面，形成一个全员参与、全过程覆盖、全方位渗透的教育模式。这要求学校加强师资队伍建设，提升教师的美育教学能力；完善课程体系建设，确保美育课程的科学性和系统性；优化校园文化环境，营造有利于美育育人的校园氛围。通过这些措施，学校可以为美育育人的全面开展提供有力的保障，确保学生在知识学习、能力培养和价值观塑造等方面得到均衡发展。

此外，高校还应注重美育与德育、智育、体育、劳动教育的有机结合，形成相互促进、相互补充的教育格局。在这一过程中，美育不仅能够丰富学生的精神世界，提升其文化品位，还能够

激发学生的创造力和实践能力，促进其全面发展。通过构建"三全五育"的美育生态系统，高校可以更好地实现立德树人的根本任务。

三、新媒体美育成果的创造性转化

全员、全过程、全方位育人，德智体美劳全面发展，是习近平总书记对高校立德树人工作提出的新时代要求，即"三全五育"工作理念。艺术设计专业教学要与时俱进，既要实现专业育人，也要实现思政教育贯通。在新时代，需要占领大学生的网络思政主阵地，引导正能量主旋律话语权，这是时下提升思政教育效能的关键环节与核心。近几年来，各类专业结合思想政治引领的融合路径已经基本成型。

在最新的互联网发展状况调查报告中，融媒体时代的大众已经不再局限于单纯的文字或者定格画面、海报宣传等方式，而是更青睐于能互动、有声化的短视频及直播。目前，短视频用户已占据网民数量的绝大部分，短视频的灵活互动性、迅捷传播优势及丰富的内容构成，受到广大青年学生的关注与喜爱。如何使用短视频的手段，培养校园正能量生态圈，不断增强主流文化在高校网络思政教育中的话语权，是目前急需思考的问题。

1. 短视频优势

新媒体时代，网络传播是主流的文化信息传播方式，其中，短视频在广大青年学生中最受欢迎，其凭借互动体验强、表现内容丰富、效果炫酷多彩、成就感强烈等特点，已走进社会大众的日常生活，甚至成为不可或缺的信息接收渠道。以往由于信息传递受限或传播手段陈旧，诸如传统文化、主流思想、"三农"等优质内容不被广大群众熟悉。随着时代发展，优秀文化逐渐得到重视，如果采用新的传播方式来助力，其将进入大众的视野。如今技术的发展为文化的创新、传播与营销提供了许多便利，短视频作为当代人群使用最为广泛的主导媒介，为技术与文化的进一步融合提供了可能。此外，短视频增强了设计成品的内容性，扩大了表现空间，让艺术灵感的体现更为淋漓尽致，让艺术设计更为轻松、直观地走进大众视野，在各类融媒体平台上获得全新生机，达到并形成"日用而不觉"的价值观念。短视频的优势主要体现在以下几个方面。

（1）传播高效，沉浸式体验。

短视频基于自身与平台间的技术优势，文字、图像与声音的完美融合，加上大数据推算的黏性，能够让用户短时间内获得大量的信息传递，进行不分阶层跨越时间地域的交互互动。

（2）体积小、时长短、易分享。

短视频独有的轻量化和上传便利化，在传播层面具备极大优势，为在各受众层面的社交网络中铺开创造条件。随着技术发展，短视频无论是生产还是传播，几乎是"零门槛"，全民参与，均可创作，同时，个人创造的独特影像语言，也可为其带来成就感与交流欲望，打开不同年龄层、

不同群体的社交活动窗口。

（3）叙事方式新颖。

有别于传统的单纯文字与图像的展示，短视频之所以传播迅速，不仅在于它的时长，它在叙事方面的手法也很值得研究。某种程度上，短视频并非单纯意义地讲故事，更像是制造一种"沉浸式情境"，在数秒几分钟的时长里，融合视、听、音、画素材，凝练成短小精悍、富有吸引力的内容。快节奏、多角度、多视点、易切换，这就是人们乐于刷短视频的动力，每一个情境都是陌生的、飞速跳转的，与传统媒介的单一焦点视野有极大区别。

将短视频与高校育人体系结合，并使其具有时代感和吸引力，这需要短视频和学生知识架构、关注倾向同频共振。短视频具有绝对的优势，其缺点也是显而易见的，大量的碎片信息占据了青少年的日常时间，其中有很大一部分信息是无用的。因此，作为高校专业教育，应该主动出击，让学生接受正能量的、积极向上的文化信息，还要教会学生注意方式方法，用短视频传播设计理念，主动结合短视频的特点与优点，让文化传播不再沉闷，潜移默化地树立文化自信，输入文化价值。

维护文化立场，必须用新方式讲好中国故事。目前，各类正能量文化短视频是高校思政教育的重要资源，课堂是"三全育人"的阵地，要通过多元化的艺术表现手法，真正让学生接受并传承。对于老师来说，掌握文化内容与本质是十分重要的，用启发代替讲授，可以用画作、歌曲等启发学生树立正确三观。中华文化博大精深，寓意丰富的理论可以转化为可视听的作品，提升学生的学习兴趣和教学效果。掌握了这些理论的学生，再根据自己的理解，结合中国传统文化和时代精神，挖掘专业特色，将文化内涵用短视频等新媒体形式表现出来。

2. 注意事项

在全方位育人的要求下，设计专业要走在时代前列，使用新技术，发扬老传统，让历史中沉淀的中华文化精神回到大众视野，建立起全新的文化符号和话语体系，为其传承与发展提供新路径。这些路径需要贯穿高校教育的全阶段，以中华文化为内容，课程改革为手段，新媒体为依托，让思政教育全面化、持续化、艺术化，坚守中华文化立场，需要多措并举，具体如下。

（1）结合专业，坚持美育融入教育进程。

要确立中华文化立场，让学生自觉维护中华文化，并结合专业，创新短视频叙事手法，首先在教学课堂、社团等校园文化建设中，明确各类优质短视频作为美育推广的重要媒介，让优秀的短视频在青年学生中发挥社会主义核心价值观的正能量导向作用。给予学生实践机会，让其发自内心表达爱国热情。落实立德树人根本任务，不生搬硬套，可利用五四青年节、国庆节、建军建党日等各类纪念日，深入挖掘背后的故事，用短视频叙事手法体现爱国主义、红色文化、传统文化保护等情怀，制作出优秀的短视频，保存后作为教学展示资源，引发学生常怀感恩心，学习崇高精神，起到教育教学双重效果。视频制作从开始到结束，教师要积极引导，共同体验创造美、

分享美的过程。高校学工团委，各类社团发挥好第二课堂的作用，举办主题教育实践活动，凝练美育精粹，全面提升综合素养。同时，艺术设计学院要利用自身专业优势，邀请校内外或相关教研室、摄影媒体教师开设讲座，加强短视频制作指导，鼓励学生创作出内涵与美感兼具的作品，做到审美、文化建设、思政教育三者的深度融合。

目前，有很多短视频在创作中使用了 VR 技术、3D 技术、AI 技术等，以实现短视频内容的趣味互动表达，将中华文化"活化"从而吸引更多受众，让文化的创新性、严谨度与大众需求在交互中找到契合点。

（2）把控内容，坚守正确文化导向。

在当下的网络世界中，有很多短视频看似娱乐，实则低俗、毫无价值，以搞笑、猎奇的包装吸引大众，尤其是吸引青年学生观看，甚至沉迷这些"糖衣陷阱"中。针对这类问题，搞笑必须坚守主流意识阵地，坚守文化立场导向，突出利用短视频传播主流意识形态的作用，以内容为王，在视频文案、拍摄、剪辑、特效、背景音乐等方面把关，塑造审美能力，去伪存真。

短视频最鲜明的特征就是"小身材大能量"，时长短，传播快、受众广、互动强。"短"是其本质特征之一，怎么在数十秒内突出要讲述的文化艺术语言和文化内涵，不仅要在内容的选择上下功夫，提炼整合知识点，确定短视频的风格与切入点，还要利用影像声乐的感染力让中华文化更"接地气"，更易被大众接受，打造大学生群体喜闻乐见的短视频。要想吸引受众目光关注，应该将传统文化内涵进行凝练，与各种时下流行的表现形式进行结合，打造出更加契合时代发展需求的优质传播内容。在视频叙事方式上，要重视受众的情境体验与互动融入，镜头语言要有代入感，让观众有向往感，画面要呈现"美与内涵"，即要提供超越静态画面的动态视角，从更多的维度去表达，既能普及文化、传播知识，又集观赏性、趣味性于一体，并配合能打动人心的画面剧情。在短视频上传平台后，教师可以和学生开展线上线下的互动交流，突出交互平台 APP 等辅助育人的功能，突破虚实局限，突出协同育人机制，强化短视频的育人成效。

（3）整合资源，发挥传播优势。

为发挥短视频丰富的内容优势和审美价值，需要注意整合各类优质资源，为"三全五育"道路打开局面，带来更丰富更宽广的思路。同时高校也要结合为地方服务的责任，不仅要充分发挥地域特色，更要"走出去"与"引进来"，弘扬美育精神，传承文化自信。以笔者所在的无锡为例，有着锡绣、泥人、紫砂壶、茶叶等丰富的非遗文化与物产资源，学院可以邀请大师走进校园，开设讲座或现场展示，通过短视频记录，并通过校园官方媒体平台推广，加强校园文化"第二课堂"的普及度、影响度和知名度，吸引大众关注，激发学生学习兴趣，进一步提高学生的文化自信。另外，课余时间或节假日、纪念日，可引导由团员、学生党员和入党积极分子组成的先锋队，走进校史馆、历史纪念馆、名人故居旧址、博物馆等地，通过实地考察、拍摄，结合专业特色，从青年的角度去阐释历史文化，并分享给同龄人，逐步形成朋辈引领的积极主动作用，进一步拓展教育成果。

以笔者所在的学院为例，在建党百年之际，学院组织部分党员教师及入党积极分子拍摄廉洁

教育宣传片，以传统"扎染"技艺为切入点，教师教学生现场扎染，从扎染的制作过程中感悟"清白人生"的道理，青白结合寓意着"清清白白，光明磊落"，党员们在微视频中体悟廉洁文化内涵，知戒惧、明行止，经受一次亲力亲为、入脑入心的教育洗礼。

在"三全五育"理念下，艺术与思政教育的有效融合是培根铸魂的必然要求与内在需求。"三全育人"激发教育主体活力，"五育融通"聚集教育资源、师生共同创新教育平台载体，主流文化建设营造校园良好氛围，从而切实丰富了艺术教育的育人内涵，提升了思政教育质量。两者同向同行、互融共通、协同发展，探索出既体现时代特征和思想内涵，又融合艺术审美和互动参与的育人路径。美育与设计的结合，实现了教育目标和内容的深度融合。这种融合不仅限于艺术和设计课程，更扩展至其他学科和教育活动的各个方面，形成了一个多维度、系统化育人模式。通过这种模式，学生能够在多样化的学习和实践中，全面提升自己的审美情感、创新思维和综合素养。

未来的美育育人工作，需要我们持续深化对创新思维与方法的研究，不断探索和实践新的教学策略和教育模式，包括但不限于开发跨学科课程、利用技术手段增强学习体验、建立多元化的评价体系等。同时，还需关注美育育人体系和机制的完善，确保教育活动的有效性和持续性，以培养出既具备专业技能又拥有创新精神和审美能力的高素质人才。

此外，高校美育工作的开展也需要政策支持、师资培养、资源配置等多方面的配合。通过建立开放、合作、共享的教育环境，鼓励学生主动参与、积极探索，形成有利于创新和个性发展的氛围。最终，通过这些综合性的努力，相信可以为社会培养出能够适应世界快速变化、具有国际视野和本土情怀的创新人才，为文化创新和社会发展作出积极贡献。

第八章 设计以人为本，美育以美育人

在21世纪的教育体系中，美育与设计的融合代表了教育创新的重要方向，同时也是培养全面发展人才的关键路径。本章立足于"设计以人为本，美育以美育人"的核心理念，深入探讨了积极心理学与美育的融合新方向，分析了美育与设计活动的创新路径，并展望了美育与设计教育的未来发展趋势。通过理论探讨、案例分析与实践反思，旨在为高校美育与设计教育的深度融合提供理论支撑与实践指导。

在现代社会，美育不仅关乎审美能力的培养，也关乎情感、创造力与人文精神的培育。设计教育则侧重于解决问题的能力、创新思维与实际操作技能的培养。将两者融合，能够促进学生在审美、创新与实践能力上的全面发展。本章将进一步探讨积极心理学在美育与设计教育中的应用，强调积极心理学对于激发学生内在动机、增强个体心理韧性、促进学生自我实现的重要性。通过引入积极心理学的原则，教育者可以更好地理解和支持学生的成长，帮助学生建立积极的自我认知和创造性思维。

在理论探讨的基础上，通过案例分析展示了美育与设计教育融合的实际应用。本章案例涉及不同教育层次和教学方法，反映了美育与设计教育融合的多样性和实践性。这些案例分析不仅为实际操作提供了参考，也展示了美育与设计教育融合的有效性和可行性，并对美育与设计活动的创新路径进行了深入分析，包括课程设计、教学方法、评价体系的构建等。本章提出了创新教学模式，如项目式学习、合作学习、反思性学习等，以及如何通过技术手段和跨学科的课程设计来促进学生的创新能力和批判性思维；展望了美育与设计教育的未来发展趋势，包括个性化教育、技术整合、全球化视野的培养等。强调了在全球化背景下，美育与设计教育应更加注重培养学生的国际视野和跨文化交流能力，以适应未来社会的多元需求。理论探讨、案例分析与实践反思，为高校美育与设计教育的深度融合提供了全面的理论支撑与实践指导。

第一节 积极心理学与美育融合的新方向

在本书第三章，已经对积极心理学这一概念有了初步的认知与了解，积极心理学是一门关注

人类积极心理品质、促进个体潜能发挥与幸福感提升的科学。它强调从积极的角度解读人的心理现象，关注人的优点和潜能，致力于培养人的积极情绪、积极认知、积极行为和社会关系。作为一门关注人类积极品质和潜能的科学，积极心理学对美育的影响是多方面的。美育，即审美教育，旨在培养学生的审美能力、创造力和艺术鉴赏力，进而提升其整体的人文素养。

在提升个体积极情绪体验方面，积极心理学强调通过积极情绪的培养来增强个体的幸福感和生活满意度。通过艺术欣赏和创作活动，学生能够体验到美的愉悦，激发积极情绪，从而促进心理健康和情绪稳定；在培养积极人格特质方面，通过艺术的熏陶和实践，有助于学生发展诸如勇气、乐观、坚韧等积极人格特质。这些特质不仅对学生当前的学习和生活有益，也对其适应未来的社会和职业发展具有积极作用；在优化心理品质方面，积极心理学倡导通过优势和美德的培养来优化个体的心理品质。

在美育育人实践中，通过艺术活动，学生能够更好地认识自我、表达自我，提升自我效能感，形成积极的自我概念；在促进心理健康教育方面，美育可以作为心理健康教育的一种形式，通过艺术活动帮助学生缓解压力、调整情绪，提高学生应对生活挑战的能力，艺术活动的形式包括绘画、音乐、舞蹈等；在激发创造力和艺术表达方面，积极心理学认为，创造力是个体发展的重要方面。美育通过提供艺术创作的机会，激发学生的创造力，使他们能够通过艺术创作表达自己的思想和情感，增强自我表达能力；在构建积极的学习环境方面，积极心理学提倡建立积极的学习环境，美育通过创造一个充满艺术和美感的学习氛围，有助于学生形成积极的学习态度和习惯，提高学习效率和质量；在促进社会和谐与文化发展方面，美育通过提升个体的审美素养和文化理解，有助于构建和谐社会。积极心理学的观点认为，个体的积极发展能够促进社会的整体进步，美育在这一过程中发挥着重要作用。

积极心理学对美育的影响是全面而深远的。它不仅能够提升学生的艺术素养和审美能力，还能促进学生的全面发展，包括心理、情感、人格和社会适应等方面。通过美育活动，学生能够在积极心理学的引导下，实现自我价值，提高生活质量，并为社会的文化发展作出贡献。

一、积极心理学与美育的融合基础

近年来积极心理学在高等教育领域，尤其是在设计教育中得到了广泛应用。下面将探讨积极心理学在设计教育中的应用现状、成效及其面临的挑战，并提出相应的建议，以期为设计教育领域的心理健康教育提供参考。

积极心理学兴起于20世纪末，由马丁·塞利格曼等人提出，强调关注个体的积极品质和潜能，而非仅仅关注心理疾病或问题行为。积极心理学的核心理念在于通过培养个体的积极情绪、人格特质和社会组织系统，来促进个体的幸福和满足感。

积极心理学在设计教育中的应用主要可以体现在以下几个方面。

1. 设计教育中的心理健康教育

第二课堂活动在设计教育中起到了重要的作用，不仅可以帮助学生情绪调节，还能促进人际关系的处理和个人品格的发展。通过提升乐商（快乐的能力），可以帮助艺术类高校学生延长积极体验，拥有积极心态，体味幸福人生。同时，将积极心理学融入大学生思想政治教育工作，不仅能够促进学生的全面发展，还能够提高他们的生活质量。作为校园文化活动来看，艺术疗愈是一种非言语表达方式，可以促进参与者的自我觉察、自我宣泄和自我整合，尤其是在积极心理学的指导下，可以进一步提高其有效性，是心理健康教育、美育与设计艺术教育融合的有效路径。

在具体实施过程中，部分教育者缺乏必要的积极心理学素养，难以有效实施心理健康教育。学生个体存在差异性，如何做到因材施教仍然是一个挑战，如何将积极心理学理论与设计教育实践更好地结合起来，也是一个亟待解决的问题。因此，要加强教师积极心理学的培训，提升教师理论水平和实践能力；深入了解学生个体特点，采取个性化教学策略；鼓励教师将积极心理学理论融入日常教学实践中，通过案例教学等方式加深学生的理解和应用。

2. 积极心理学为设计教育提供了新的视角和方法

积极心理学有助于提升学生的心理健康水平。通过结合设计教育的特点，积极心理学的应用能够更好地促进学生的全面发展和心理健康。未来还需要进一步探索和研究，以更好地将积极心理学理论与实践相结合，为设计教育提供更有效的心理健康教育支持。

3. 积极心理学在设计教育中具有较强的应用性

积极心理学不仅可以帮助学生应对学习和生活中的挑战，还能够促进其个人成长和发展，这对于培养未来的设计师至关重要。美育作为培养人的审美素养和创造力的教育活动，与积极心理学在理念上具有高度的契合性。美育旨在通过美的熏陶和体验，激发人的积极情感，提升人的审美能力和创造力；而积极心理学则关注如何通过积极的心理干预促进人的全面发展。因此，将积极心理学的理念融入美育实践，不仅能够丰富美育的内涵和外延，还能够增强美育的实效性和吸引力。

二、积极心理学与美育融合的路径和策略

积极情绪的培养：在美育课程中融入积极心理学的情绪管理技巧，引导学生学会欣赏美、感受美，从而激发其积极情绪，提升心理韧性。

积极认知的塑造：通过美育活动引导学生形成积极的自我认知和社会认知，培养其乐观向上的心态和积极面对挑战的能力。

积极行为的引导：将美育与设计实践相结合，鼓励学生参与设计创新活动，通过动手实践培

养其创新思维和解决问题的能力。

三、积极心理学与美育的融合体现

积极心理学与美育的融合主要体现在以下几个方面。

1. 积极情绪体验

通过参与艺术活动，如音乐、绘画、舞蹈等，可以提升个体的积极情绪体验，帮助学生体验快乐、满足、自豪等积极情绪。积极情绪有助于促进个体的心理健康，提高幸福感和生活满意度。

2. 积极人格特质

美育活动能够帮助学生培养乐观、自信、坚韧等积极人格特质。通过艺术创作和欣赏，学生可以增强自我效能感、自尊心和自信心。

3. 积极的社会支持系统

艺术活动有助于建立良好的人际关系和社会支持网络，如艺术社团和艺术活动中的同伴支持。社会支持系统能够帮助个体在面对压力和挑战时有更好的应对策略。

4. 创造性思维与问题解决能力

美育活动鼓励创造性思维和解决问题的能力，这对于培养学生的积极心理品质非常重要。艺术创作过程本身就是一种积极的问题解决过程，能够培养学生的创造力和适应能力。

5. 自我表达与自我认识

艺术是一种强大的自我表达工具，能够帮助学生更好地了解自己，增强自我意识。通过艺术创作，学生可以探索和表达自己的情感和想法，促进自我成长和发展。

6. 审美能力与心理健康

美育能够提升学生的审美能力和艺术鉴赏力，通过参与艺术活动，学生能够在精神层面上得到放松和愉悦，缓解心理压力。

7. 情绪调节与心理健康

艺术活动能够帮助学生调节情绪，减轻焦虑和抑郁等负面情绪。例如，绘画和音乐等艺术形式可以作为一种情绪出口，帮助个体宣泄内心的负面情绪。

8. 社会交往能力

美育活动提供了与他人互动的机会，有助于建立积极的人际关系。团队艺术项目和表演活动可以增强学生的合作精神和社交技能。

9. 自我接纳与自我成长

美育鼓励学生接受自己的独特之处，促进自我接纳和个人成长。通过艺术创作，学生可以探索自己的身份和价值观，培养自我认同感。

积极心理学与美育的融合不仅有助于学生心理健康的发展，还能够促进其整体人格的成长和完善。这种融合体现了"立德树人"的教育理念，旨在培养德智体美劳全面发展的新型人才。

四、艺术疗愈：曼陀罗绘画疗愈体验

曼陀罗绘画中东方的哲学思想，与我国古代的阴阳哲学有着异曲同工之妙。瑞士心理学家荣格曾提出，圆形象征着心灵的圆满与和谐，具有保护和治愈的力量。在中国，"圆"意味着圆满，因此深受人们喜爱，早已融入了日常生活和艺术创作之中。这种传统不仅赋予了圆形强大的疗愈功能，而且对于人类心理的维护和保健具有重要作用。在现代社会，曼陀罗绘画依然发挥着其独特的作用，帮助人们实现内心的升华，缓解心理焦虑和冲突，绘画者通过绘制圆形图案，不仅能够表达自己的内心世界，还能够在过程中实现自我治愈和自我成长。

曼陀罗绘画作为一种结合了艺术创作与心理疗愈的方法，不仅能够帮助个体实现自我探索、自我成长和自我治疗，还能够在现代设计中发挥重要作用。通过曼陀罗绘画，心理咨询师可以更好地理解个体的心理需求，促进个体的心理健康发展。同时，曼陀罗绘画也为现代设计提供了丰富的灵感和创意，推动了设计艺术的发展和创新。

在设计教育中，曼陀罗绘画疗愈的构建旨在通过一系列精心设计的教学活动，促进学生的自我认知发展。课程从介绍曼陀罗的历史和心理学基础开始，为学生提供一个理论框架，帮助学生理解曼陀罗在艺术疗愈中的作用。紧接着，课程通过教授基本的曼陀罗绘制技巧，引导学生进入创作状态，同时创造一个安静且舒适的创作环境，减少外界干扰，使学生能够专注于自我表达。

课程中，学生参与引导式创作活动，通过音乐、冥想或正念练习来集中注意力，鼓励个性化创作，反映个人情感和经历。在创作过程中，学生被引导进行自我反思，通过小组分享和讨论，增强情感表达和认同。此外，课程还包括作品分析与解读，教授学生如何从自己的作品中获取深层心理意义。课程还包括定期的自我评估和同伴评估，使学生能够接受和提供建设性反馈，从而促进自我认知的提升。

专业教师的指导和反馈为学生提供了专业发展的方向，而课程结束时的作品展示则增强了

学生的成就感。课程设计还包括反馈收集和持续改进的机制,确保教学方法和内容能够不断优化。此外,课程鼓励学生在课程结束后继续探索和学习,并提供资源和建议,以支持他们的延伸学习。

为了评估曼陀罗绘画疗愈对学生自我认知提升的效果,课程前期需要设计包括问卷、日志、访谈在内的评估工具,并建立长期跟踪机制,以量化和定性地评估课程效果。通过维护学生的创作作品和反思日志,课程不仅可为教学提供资源,也可为研究提供宝贵资料。曼陀罗绘画疗愈课程是一个综合性的教育方案,它通过多维度的教学方法和评估手段,不仅提升了学生的艺术技能,更促进了学生的自我认知和个人成长。

在设计教育中,曼陀罗绘画疗愈作为一种创造性和反思性的方法,能够帮助学生在多个层面上提升自我认知。

(1)自我表达的媒介:曼陀罗绘画提供了一种非语言的表达方式,使学生能够将内心的想法和情感通过图形和颜色传达出来,有助于他们更好地理解自己的内心世界。

(2)情感释放:创作曼陀罗绘画的过程可以作为一种情感释放的渠道,帮助学生处理和表达复杂的情绪,如焦虑、压力或创造力。

(3)专注力和冥想:曼陀罗绘画的绘制要求注意力的高度专注和集中,这种冥想式的创作过程有助于学生提高专注力,并促进自我反思。

(4)审美发展:通过曼陀罗绘画疗愈,学生可以探索不同的美学元素和设计原则,如对称性、平衡与和谐,从而提升审美意识。

(5)创造力培养:曼陀罗绘画的创作鼓励学生发挥想象力和创新思维,尝试新的图案和设计,有助于他们认识到自己作为创造者的角色。

(6)个性和风格的发现:每位学生绘制的曼陀罗绘画都是独一无二的,这种个性化的创作过程有助于学生发现和发展自己的艺术风格。

(7)心理洞察:曼陀罗绘画的几何形状和结构可以反映学生的心理状态,通过分析自己的作品,学生可以获得对自己心理模式的洞察。

(8)文化和历史联系:了解曼陀罗绘画在不同文化和历史中的意义,可以帮助学生拓宽自我认知的视野。

(9)自我疗愈:曼陀罗绘画具有疗愈效果,可以帮助学生在面对个人挑战时找到安慰和力量,促进自我成长和自我疗愈。

色彩是曼陀罗绘画中不可或缺的元素之一。色彩的选择和使用,往往能够反映出绘画者的心理状态和情感体验。在曼陀罗绘画中,色彩并无优劣之分,绘画者在选择色彩时,往往是在潜意识的引导下进行的。色彩不仅能够表达绘画者的情感和直觉,还能够影响他们的心理体验。

红色是一种充满力量和活力的色彩,它象征着激情和精神的力量。在曼陀罗绘画中,红色常常被用来表达强烈的情感和动力;黄色与阳光的色彩相似,代表着温暖、愉快和智慧,能够为生

命带来活力，象征着希望和乐观；蓝色是天空和海洋的颜色，象征着宁静和放松，能够帮助绘画者在心理层面上实现平静和安宁。复色如橙色、绿色和紫色，也具有各自的象征意义，橙色常被视为洞察力、奋斗和认同感的象征，代表着温暖和活力；绿色是生命和青春的颜色，象征着成长、希望和新生；紫色常被视为神秘、高贵和神圣的象征，同时也代表着活跃的想象力。在曼陀罗绘画中，补色的使用也能够反映出绘画者的心理状态，如红色与绿色、黄色与紫色、蓝色与橙色的对比，可以表现出绘画者内在能量的释放与外界要求之间的冲突。

线条是曼陀罗绘画中最为基础的元素。线条的变化和使用，能够反映出绘画者的情绪和心理状态。线条的曲直、粗细，以及连贯性和浓淡程度，都能够表达绘画者的灵活性、控制力和稳定力。长线条通常代表着绘画者具有较强的自控能力和情绪稳定性；短线条则可能表明绘画者自控能力较差，容易情绪化；流畅的线条体现出绘画者做事果断，具有较强的协调力；不流畅的线条则可能反映出绘画者的优柔寡断。

线条的类型，如直线和曲线，也会带来不同的心理感受。直线给人以理性和刚直的感受，而曲线则给人以感性和柔软的感受。线条的浓厚程度也能够反映出绘画者的掌控力和自身力量。

曼陀罗绘画的结构特点主要体现在对称性和规律性上。绘画者在创作过程中，需要不断地处理内与外、向心力与离心力之间的关系。这种结构特点不仅能够帮助绘画者实现内心的平衡与和谐，还能够促进他们的心理成长和自我治愈。向心力在曼陀罗绘画中表现为线条由外周向中心点聚集，象征着寻求内心安定和统一的愿望；离心力则表现为线条由中心向外发散，象征着内心情感的宣泄和释放。曼陀罗绘画强调中心的重要性。中心的强弱、明确与否，都能够反映出绘画者的心理状态和能量流动。绘画者需要不断地调整和处理圆心与圆周之间的关系，以实现向心力与离心力的协调。

在心理学领域中，曼陀罗绘画主要分为结构式和非结构式两种形式。结构式曼陀罗绘画是指对已经设计完成的曼陀罗进行彩绘，具有较强的对称性、重复性和抽象性。这种形式的曼陀罗绘画能够帮助绘画者在一定程度上静心减压、缓解焦虑，提升专注力。然而，结构式曼陀罗的适用人群存在一定的局限性，部分绘画者可能会因此加重焦虑。非结构式曼陀罗则是指画于空白圆圈中的曼陀罗，可以分为自由绘画和主题绘画。自由非结构式曼陀罗绘画允许绘画者根据自己的喜好绘制任意图案，而主题非结构式曼陀罗绘画则要求绘画者按照一定主题进行创作。

曼陀罗绘画的创作过程是一个深入自我、探索内心世界的过程。在绘画前，绘画者需要选择合适的材料和环境，并通过冥想和呼吸引导自己进入创作状态。在绘画过程中，绘画者需要根据内心的感受和直觉，选择色彩和图案，将内心的画面绘制出来。在绘画后，绘画者需要对曼陀罗进行解读，揭示潜意识中的信息。

曼陀罗绘画不仅在心理学和艺术治疗中具有重要价值，其在现代设计中的应用也日益广泛。曼陀罗绘画中的几何构图、中心对称等形式，具有强烈的艺术感染力。在现代设计中，设计师可以借鉴曼陀罗绘画的构图和装饰元素，创造出具有文化内涵和艺术价值的设计作品。

通过将曼陀罗绘画疗愈融入设计教育，学生不仅能够在艺术创作中找到自我表达和自我探索的途径，还能够在设计实践中提升自我认知和创造力，从而更全面地发展自己的设计能力和个人素质。

创新思维与方法在美育育人领域的应用，正推动着高等教育中美育工作向更深层次的方向改革与发展。设计思维，作为一种以用户为中心、迭代、跨学科解决问题的方法，其在美育育人中的融入，不仅丰富了教育内容，也增强了学生的实践能力和创新精神。设计思维的引入，使学生在面对复杂问题时，能够从多角度进行思考，通过同理心、实验性和战略性思维，探索更多可能性和解决方案。

第二节　美育与设计活动的创新路径

设计进入美育使美育更贴近当代社会和文化，更亲近青年学子的日常生活，更能有效地唤起他们追求美的冲动，进而回归美育之"初心"。

在设计的广阔领域中，人本思想是其不可或缺的基石与核心驱动力。这一理念强调设计应始终围绕人的需求与功能展开，同时作为情感与意愿的传递者，确保人本精神在设计的每一个环节中得到深刻体现。美育，作为人文科学的重要组成部分，其本质特性深深根植于人文性之中。美育不仅关注艺术欣赏与创作的技能培养，更致力于人文素养的全面提升，通过这一过程，个体得以实现自我塑造，拓宽视野，并深化对生活真谛的理解与感悟。

鉴于美育的上述使命，设计在其中扮演着至关重要的角色。设计不仅与新兴文化潮流及尖端科技紧密相连，更成为探索与应对大众文化议题的重要力量。它既是创新的源泉，也是积极参与社会变革的推动者。面对大众文化的冲击，设计以其独特的视角和创造力，为美育实践提供了新的思路与解决方案。

在教育体系中，加强学生心理素质与人文素养显得尤为重要。而设计作为美育领域内的创新力量，为这一目标的实现提供了有力支持。通过设计教育，学生可以培养创新思维、提升审美能力，并学会如何以人文的视角审视和解决现实问题。这将有助于他们在未来的生活与工作中，更好地应对各种挑战，实现个人价值与社会贡献的双重提升。

设计的基石与核心驱动力在于人本思想的深度融入。在美育的广阔舞台上，设计以其独特的魅力和力量，为人文素养的全面提升、自我塑造的实现以及社会问题的应对提供了有力支持。未来，随着设计教育的不断发展和完善，设计将在美育领域发挥更加重要的作用，为社会的进步与发展贡献更多智慧与力量。

一、以人为本的设计思维

在美育与设计活动的融合中，坚持以人为本的设计思维至关重要。这意味着在设计过程中，设计师不仅要考虑作品的美学价值，还要充分考虑人的需求和感受，关注人的全面发展和潜能发挥。通过设计思维的培养和应用，引导学生学会从用户的角度出发思考问题，设计出既符合审美要求又具有实用价值的作品。具体来说，这涉及以下几个方面。

（1）扩大艺术活动普及范围，确保所有学生都能有机会接触并参与到艺术创作中来。无论是在正式的课程还是在课外活动中，都应提供多样化的艺术实践机会，以满足不同学生的兴趣和需求。开展丰富多彩的校园艺术活动，如专题学生艺术节、科技文化节和艺术社团节等，让学生根据自己的特长和爱好选择参与，从而达到优化学生心理健康的目的。

（2）营造浓郁的校园艺术氛围。通过组织艺术展览、艺术比赛等活动，学生在参与过程中不断创造出反映校园生活、体现内心情感的艺术作品，吸引更多的学生参与其中。重视艺术类学生社团的建设与投入，为学生艺术社团提供必要的资源和支持，鼓励学生积极参与社团活动，发挥"第二课堂"的作用。

（3）注重班级管理中艺术元素的运用。将美育融入班级管理中，利用主题班会开展形式多样的才艺活动，提高学生的参与兴趣，展现学生的闪光点，为积极心理学的融入建立基础。在心理健康教育中渗透艺术元素，艺术活动能够帮助学生更好地认识自我、发展自我，通过参与艺术创作，学生可以有效地表达和宣泄情绪，减轻焦虑感，增强自我认知。

以上这些方面可以更好地将美育与设计活动结合起来，使学生在设计过程中能够充分考虑到人的需求和感受，关注人的全面发展和潜能发挥，进而培养出既具有审美价值又实用的设计作品。

二、跨学科的合作与交流

美育与设计活动的创新需要跨学科的合作与交流，通过艺术、设计、科技、人文等多个学科的交叉融合，可以为学生提供更加广阔的学习视野和丰富的创意资源。同时，跨学科的合作还能够促进学生之间的思想碰撞和灵感激发，推动美育与设计活动的不断创新和发展。具体包括如下方面。

建立跨学科的工作坊和实验室，鼓励来自不同专业背景的学生共同参与，通过实践探索跨领域的知识和技术，创造出既富有创意又能解决实际问题的设计作品；创设跨学科课程项目，打破传统的学科界限，让学生有机会在一个综合性的环境中学习，通过解决现实世界中的复杂问题，加深学生对不同学科的理解，并学会如何整合不同的思维方式；组织跨学科讲座和研讨会，邀请各领域的专家和学者分享他们的研究成果和实践经验，为学生提供最新的行业动态和前沿技术的信息，拓宽学生的知识面，激发他们的创新意识；推动艺术与科技的结合，为学生创造全新的艺

术体验方式，让他们在互动和沉浸式的环境中感受艺术的魅力，同时学会新技术的应用方法。

促进设计与社会人文的互动，鼓励学生关注社会热点问题，如可持续发展、环境保护等，通过设计的力量提出解决方案，不仅能够提高公众对于这些问题的认识，还能培养学生的社会责任感和公民意识；加强与企业的合作，通过校企联合的方式，让学生参与到真实的项目开发中去，这样不仅能锻炼他们的实践能力，还能帮助他们了解市场需求，提高设计作品的商业价值和社会影响力；鼓励学生参加各类比赛和展览，通过与其他院校的学生交流切磋，不仅可以展示自己的设计成果，还能从中学习到新的设计理念和技术趋势，进一步促进个人的成长和发展。

跨学科合作与交流让学生能够在更广阔的平台上探索和实验，丰富他们的学习经历，激发他们的创新想法，最终推动美育与设计活动向着更加多元化和高质量的方向发展。

三、实践导向的教学模式

美育与设计活动的创新应当坚持实践导向的教学模式，通过项目式学习、工作坊、设计竞赛等多种形式的实践活动，让学生在实践中体验美、创造美。实践导向的教育模式不仅能够加深学生对美学原理和设计理论的理解，还能够帮助学生将理论知识转化为实践能力，提高其综合素质和就业竞争力。具体包括如下方面。

（1）项目式学习：采用项目驱动的教学方式，让学生围绕特定的设计主题或问题展开探究，通过团队合作完成从概念生成到成品制作的全过程。这种学习方式能够激发学生的创造力和团队协作能力，同时还能帮助学生学会如何将理论应用于实践，解决实际问题。

（2）工作坊：定期举办不同主题的工作坊，邀请业界专家和艺术家进行指导，让学生亲身体验各种艺术和设计技巧。工作坊的形式灵活多样，既可以是短期集中的技能培训，也可以是长期持续的创作指导。这种方式能够为学生提供专业的指导和反馈，帮助他们在实践中不断提高技能水平。

（3）设计竞赛：鼓励学生参加校内外乃至国际性的设计竞赛，通过竞争的形式激励学生追求卓越，同时也能让学生了解行业标准和市场需求。参加竞赛不仅能够提高学生的实践能力，还能增强他们的自信心和竞争力。

（4）实习实训：为学生提供实习实训的机会，让他们进入设计工作室、广告公司、艺术机构等实际工作环境中进行实习，通过真实的工作体验，学生能够更好地理解设计流程，掌握行业规范，同时也能够建立起自己的职业网络。

（5）社区服务项目：鼓励学生参与社区服务项目，如公共空间改造、城市美化计划等，让学生的设计作品直接服务于社会，这不仅能够培养学生的社会责任感，还能让学生意识到设计的价值所在。

（6）艺术展览与作品展示：定期举办学生作品展览，为学生提供展示自己创意和才华的平台。

通过展览，学生可以相互学习，从观众的反馈中获得宝贵的启示，进一步提升自己的设计水平。

通过上述实践活动，学生不仅能够在理论和实践之间建立起坚实的桥梁，还能够培养出适应社会需求的综合能力，包括批判性思维、创新能力、团队合作以及沟通技巧等。这些能力和经验对于学生未来的职业生涯至关重要，能够显著提高他们的行业竞争力，并为其长远发展奠定坚实的基础。

第三节　美育与设计教育的未来发展趋势

在当今社会和教育背景下，美育与设计的深度融合已成为培养全面发展人才的重要途径。设计以人为本，美育以美育人，二者的结合不仅提升了学生的审美素养和创新思维，还促进了学生的心理健康发展和社会责任感的培养。积极心理学与美育的融合强调通过参与艺术活动来提升个体的积极情感体验和个人成长，帮助学生建立良好的人际关系和社会支持网络，增强自我效能感、自尊心和自信心。美育与设计活动的创新路径则需要跨学科的合作与交流，通过艺术、设计、科技、人文等多个学科的交叉融合，为学生提供更加广阔的学习视野和丰富的创意资源。实践导向的教学模式，包括项目式学习、工作坊、设计竞赛等多种形式的实践活动，能让学生在实践中体验美、创造美，并将其理论知识转化为实践能力。随着科技的不断发展，数字化和智能化也将成为美育与设计教育的重要趋势，通过引入先进的数字技术和智能工具，为学生提供更加便捷、高效的学习体验。

面向未来，美育与设计教育将更加注重国际化与跨文化交流。与国际知名设计院校和机构的合作与交流能引入先进的教育理念和教学方法，拓宽学生的国际视野和文化底蕴。在知识经济时代，终身学习和可持续发展已成为教育的重要目标，美育与设计教育应关注学生的长期发展需求，培养其自主学习和持续创新的能力，并注重环保和社会责任等可持续发展理念的教育引导。为了实现这一目标，需要从加强理论研究与实践探索、优化课程设置与教学方法、强化跨学科合作与交流、推进数字化转型与智能化应用、拓展国际合作与交流、倡导终身学习与可持续发展、强化实践教学与社会服务等方面着手，构建一个更加全面、综合的美育与设计教育体系，不仅能够满足学生个体发展的需求，也能为社会培养更多具有创新精神、审美能力和综合素养的高素质人才，助力社会的可持续发展。

一、数字化与智能化趋势

通过引入先进的数字技术和智能工具，不仅可以为学生提供更加便捷、高效的学习体验，

还能够为美育带来更多的创意和可能性。具体来说，数字媒体与美育结合的方式包括以下几个方面。

1. 数字化前沿技术

利用 VR 和 AR 技术，可以创建沉浸式的教学环境，使学生仿佛置身于真实的场景之中，从而更直观地感受和理解美学原理和设计理念。例如，在建筑设计课程中，学生可以通过 VR 技术预览自己的设计方案在真实环境中的效果，而无须实际建造模型。

2. 在线学习平台

建立专业的在线学习平台，提供丰富的数字教育资源，如高清视频教程、互动课程、在线工作坊等，让学生可以随时随地学习。这些平台通常还配备有在线讨论区、即时通信等功能，便于师生之间的交流和互动。

3. 数字艺术软件

使用 Photoshop、Illustrator、SketchUp 等数字艺术软件，可以大大提高学生的设计效率和质量。这些软件不仅能够帮助学生实现创意，还能让教师更加容易地评估学生的作品，并给出具体的改进建议。

4. AI 辅助设计

借助 AI 技术，可以开发出能够辅助设计过程的智能工具。例如，AI 可以根据用户提供的关键词或草图自动生成初步的设计方案，或者通过分析大量现有设计案例来提供优化建议。此外，AI 还可以帮助学生在设计过程中发现潜在的问题，并提出解决方案。

5. 数字档案与博物馆

利用数字技术，可以创建虚拟的艺术品档案馆和博物馆，使学生能够在线访问世界各地的艺术珍品。这种访问方式不仅方便快捷，而且还能让学生从全新的视角来欣赏艺术品，从而拓宽他们的审美视野。

6. 社交媒体和在线社区

社交媒体平台和专业论坛为学生提供了分享作品、获取反馈、与同行交流的渠道。通过参与这些在线社区，学生可以了解到最新的设计趋势和技术进展，同时也能够建立起自己的社交网络，这对于他们未来的职业发展非常有益。

7. 远程协作工具

随着远程工作的普及，远程协作工具将成为团队合作不可或缺的一部分，即使身处不同地点的学生也能够轻松地进行线上会议、协作编辑文档或共同完成项目。

8. 个性化学习

运用大数据分析技术，可以收集和分析学生的学习行为数据，为每个学生提供个性化的学习路径和资源推荐。这种方式能够更好地满足不同学生的需求，帮助他们更快地达到学习目标。例如，将游戏元素融入教学活动中，可以提高学生的学习兴趣和参与度。设计具有挑战性和趣味性的游戏任务，可以激励学生主动探索美学和设计领域的知识，培养他们解决问题的能力。

二、国际化与跨文化交流

在全球化的背景下，美育将更加注重国际化与跨文化交流，学生将有机会接触到多元的文化背景，这不仅有助于培养他们的全球视角，还能促进他们对于不同文化审美的理解和尊重。具体来说，可以组织国际合作项目，让学生有机会到国外学习一段时间，亲身体验不同的教育体系和文化环境；举办或参与国际研讨会和工作坊，邀请来自世界各地的设计专家和艺术家举办讲座和演示；利用互联网平台开设跨国界的在线课程，让学生能够接触到国外优秀教师的授课内容；鼓励学生参与跨文化的设计项目，要求他们在设计作品时考虑到不同文化背景下的审美偏好和使用习惯。

鼓励学生参加国际性的设计竞赛和展览，通过与其他国家和地区的学生竞争和合作，展示自己的才华；组织文化交流活动，如国际文化节、艺术节等，让学生有机会展示自己国家的传统艺术形式，同时也能够欣赏到来自其他国家的艺术表演；为学生提供第二语言学习的机会，以及相关文化背景的培训，帮助学生更好地适应国际环境；设立专门的职业规划中心，为学生提供有关国际就业市场的信息和咨询，帮助他们制定合理的海外职业生涯规划，并安排实习和就业推荐服务，让学生能够在毕业前就接触到国际职场。通过这些措施，美育与设计教育能够更好地适应全球化的需求，培养出具有国际竞争力的创意人才。

三、可持续发展学习

在知识经济时代，终身学习和可持续发展已成为教育的重要目标。美育与设计教育应关注学生的长期发展需求，培养其自主学习和持续创新的能力；同时，还应注重环保和社会责任等可持续发展理念的教育引导，为社会培养具有责任感和使命感的优秀人才。这意味着不仅要传授学生专业知识和技能，更要注重培养学生适应未来社会变化的能力，包括批判性思维、创新能力、团

队合作以及社会责任感等。具体来说，可以通过鼓励学生积极参与自我驱动的学习过程，设定个人学习目标，自主选择学习资源和方法，反思学习成果以提升自主学习能力。

通过项目式学习、设计竞赛、工作坊等形式激发学生的创新思维和实践能力，引导学生关注社会热点问题，如可持续设计、用户体验设计等；在课程设计和实践活动中有意识地融入环保理念，如可持续材料的选择、节能减排的设计原则等；引导学生关注社会公平正义、弱势群体权益等问题，通过设计作品传递正面的价值观和社会责任感；在全球化的背景下，培养学生的跨文化交际能力，通过与国际知名设计院校和机构的合作与交流，让学生接触到不同的文化背景和设计理念；树立终身学习的理念，提供在线学习资源、继续教育课程等方式；鼓励学生参与社会服务项目，如公共空间改造、社区美化计划等，培养他们的社会责任感和公民意识。通过这些措施，美育与设计教育不仅能够培养学生的专业知识和技能，还能帮助他们建立起适应未来社会的能力，为促进社会的可持续发展作出贡献。

四、新媒体时代美育与设计对于高校思政教育的影响

随着新媒体时代的来临，高校学生工作也迎来发展的新机遇。互联网信息技术的迅猛发展，推动以微信公众号、微博和网络社区等为主要代表新媒体时代的到来。这些便捷高效的信息交流互动平台，如数字杂志、数字报纸、数字广播、手机短信、网络、桌面视窗、数字电视、数字电影、触摸媒体等，实现了跨时空、跨地域的信息传播，且已成为当代大学生接收舆情、传播舆情的主要渠道。高校是社会主义意识形态建设的重要阵地，要做好网络舆情的引导工作首先就要做好大学生思想教育工作。由于网络信息产生和传播的突发性、随机性、繁杂性和广泛性等特点，高校相关部门在舆情监管和引导等方面，需要打破传统的学生管理模式，因势利导地开辟新媒体舆情通道，快速准确地感知大学生群体意识形态的动态变化，对其网络行为进行教育引导，提高舆情应对能力，掌握主流意识形态工作的话语权和领导权，消除负面舆情信息的威胁，铸牢高校主流意识形态的安全防线。

1. 新媒体时代高职院校美育与设计思想政治教育面临的挑战

在进入信息时代后，在新媒体的带领下，传统的纸质报纸、信息传播的媒介以及广播电视等都进行了较大的转变，让高职院校在面临思想政治教育中充满了以下挑战。

（1）信息传播的广泛性增加了思想政治教育工作的难度。

当前，新媒体已经深入普通人的生活，甚至成为我们生活中的"必需品"，但铺天盖地的信息真伪难辨，对于思想还不够成熟、法治意识比较淡薄的高职学生来说，如果在不知情的情况下轻信甚至误传谣言，不但导致价值观错乱，而且给思想政治教育工作增加了难度。

（2）对新媒体的依赖性使学生学习生活受不良影响。

新媒体传播内容多而杂,信息传播呈分散状态,充满娱乐、游戏内容,严重干扰学生的学习生活,部分学生对学习失去兴趣,沉迷于虚拟社交、网络游戏和虚幻的影视作品。

（3）传播内容的多元化容易导致思想政治教育功能弱化。

在商业利润的驱使下,部分新媒体为了迎合少部分人的需要,传播内容充斥着快餐文化、低俗文化,而高职学生思想不够成熟,辨别力较差,很容易误入歧途。在复杂的网络信息包围下,思想政治教育的功能不免被弱化。

2. 新媒体时代高职院校美育与设计思想政治教育处理方法

在新媒体时代,学生工作者要善于利用各种新媒体,采用线上多种途径（如前文中提到的短视频方式）,引导学生建立正确的价值观、健康积极的生活方式,探索全新的思想政治教育模式。

（1）建设新媒体网络舆情管理团队,抢占舆情导控先机。

新媒体环境下,高校网络舆情是由大学生群体通过手机、智能电脑等工具访问信息交互平台加以关注的某一社会热点或某一现实突发事件引起的。由于网络舆情的发生发展具有突发性和传播速度快的特点,这就需要高校管理部门组织专业的舆情监控队伍,对舆情信息进行全天候的实时监控,并在网络突发事件发生以后,第一时间启动预案,开展有序的意识形态引导工作。在高校范围内组建网络舆情监控引导工作团队,可遴选本校的学生骨干和积极分子作为团队成员,因团队成员切实了解同龄人使用网络的主要渠道和基本方式,能更准确地了解青年学生群体网络行为的特点,可建立起学校与学生群体之间有效的新媒体舆情交流通道。进而,通过实时发布具有权威性的相关信息,坚持正面引导,营造积极健康、阳光向上的主流舆论环境。

（2）搭建信息资源共享平台,提高大学生新媒体舆情素质。

随着新媒体数字技术和移动网络技术的发展,新应用层出不穷,使得社交网络热点话题常常与社会实体突发事件同步产生。学生由于自身阅历较浅和理论素养的缺陷,面对各种思潮、意见和情绪的交织碰撞,更容易受到网络舆情的影响。因此,高校应加强思想政治教育,提高学生的新媒体舆情素质。通过搭建面向学生的资源信息共享平台,储存与社会主义核心价值观相关的文本、图片、音视频等,方便学生在课余时间通过手机、平板电脑等途径查看阅览,扩展学生对主流意识形态的理论阅读通道,加深学生对主流意识形态的认同感,进而提升其网络行为的素养。同时,建立数据信息反馈机制,及时有效地采集学生群体关注的理论热点问题,将之引入现实课堂,通过教师的集中讲授,在思想观念层次上引导培育学生的社会主义核心价值观念,使其认识到制造和传播有害舆情信息的负面影响,提升其在日常参与网络舆情活动中的理论免疫能力。

（3）创新舆情引导方式,构建新媒体舆情保障渠道。

为确保高校主流意识形态工作切实有效地开展,需要利用新媒体技术,创新接地气、接人气网络舆情引导方式,为舆情工作提供必要保障。当前,集阅读、娱乐、互动为一体的智能手机是

大学生群体的主要通信工具，利用这些工具使用便捷、成本低廉、实时互动性强的特点，可以为高校舆情工作提供新的路径。此外，可以从学生骨干中培养、选拔一批具有相当理论水平和独立鲜明特点的"意见领袖"，利用新媒体发出自己的声音，在信息缺失的时候，传播真实声音、传递社会正能量，引导普通学生群体思想的共鸣，正确应对网络舆情事件。

积极运用新媒体是提升高职院校思想政治教育的全新路径，实现其从被动接受到主动参与的转变。思想政治教育是学生工作的重点和难点，新媒体的互动性让学生从被动接受变为主动参与，使学生能够便捷地获取信息，虚拟环境中的平等交流让学生体会到被尊重，大大减少了学生对思想政治教育的排斥心理，新媒体的使用让学生管理及思政引领工作更具有实效性。

第九章　结语

通过深入挖掘日常生活中的审美元素，促进审美教育与社会实践的深度融合，我们能够开辟出美育发展的新空间。同时，面对体验经济与消费文化的兴起，我们也可以思考如何引导人们在这些新兴领域中培养健康的审美趣味，实现个人全面发展与社会和谐进步的双赢。

习近平总书记说过："要全面加强和改进学校美育，坚持以美育人、以文化人，提高学生审美和人文素养。"中共中央办公厅和国务院办公厅文件指出："美育是审美教育、情操教育、心灵教育，也是丰富想象力和培养创新意识的教育，能提升审美素养、陶冶情操、温润心灵、激发创新创造活力。"面对美育所承载的诸多宏大目标，仅仅依赖艺术这一单一途径显然难以全面达成。进一步审视发现，美育中的艺术虽占据核心地位，却也存在着一定的局限性。艺术以其独特的魅力和表现力，在培养学生的审美感知、情感共鸣及创造力方面发挥着不可替代的作用，但它并不能完全覆盖美育的所有维度和层面。

为了弥补艺术在美育中的局限性，我们需要将目光投向更广阔的领域。例如，自然科学展示自然之美，社会科学揭示社会现象背后的伦理与审美价值，体育活动展现身体的力与美，甚至日常生活中的点滴细节也蕴含着丰富的美育资源。这些活动不仅能够丰富美育的内涵，还能从多个角度促进学生的全面发展，使美育更加立体多元。

在美育理论建构和实践的深入发展中，将美育狭隘地等同于艺术教育或仅局限于艺术教育领域，已经逐渐显露出其不足。因此，需要打破这种局限，拓宽美育的视野和边界，将美育融入学校教育的全过程，贯穿于各个学科和领域之中。通过跨学科的美育实践，可以更好地实现美育的宏大目标，培养具有高尚情操、深厚人文素养和强烈创新意识的未来人才。

本书创新性地提出了一个转换视角，即将设计元素融入美育的广阔天地中，认为设计素养的培育能成为艺术教育局限性的有效补充，为美育理论与实践的边界拓展开辟一条新颖路径。当前对于设计如何自然融入美育体系，并如何发挥其独特价值的问题，尚未给予足够的重视和进行深入探讨。

鉴于此，本书旨在聚焦"设计美育"这一议题，深入探讨其核心理念与实施策略，力图在艺

术教育坚实基石之上，重构并丰富美育的理论框架与实践模式，让美育更加贴近当代社会的脉动与文化的变迁，更加贴近青年学生的日常生活场景，以更加生动、直接的方式激发学生的审美追求与创造激情，从而引领学生回归美育最本真的初衷——培养对美好事物的感知力、创造力与热爱之心。通过这一探索，期待为美育实践注入新的活力与可能性。

参考文献
References

[1] 吴琼，白鸽. 美育视角下传统文化的数字化体验设计 [J]. 装饰，2021，(7):12-17.

[2] 唐洁. 如何从美育角度促进高职生积极心理的发展 [J]. 中外企业家，2016，(30):126+141.

[3] 左漪漪. 不同于艺术范畴的美育可能性——论设计作为一种美育路径 [J]. 学术月刊，2023，55(6):160-168.

[4] 骆郁廷，黎海燕. 大学生日常思想政治教育内容结构解析 [J]. 学校党建与思想教育，2009，(19):17-20.

[5] 翁振. 新媒体与文创融合助力红色文化传播 [J]. 传媒，2022，(23):60-61.

[6] 李影，韩喜平. 在高校思想政治教育中实现优秀传统文化的现代传承 [J]. 思想政治教育研究，2016，32(3):66-69.

[7] 王翀，宗诚. 红色文创产品中的文化传承与创新设计融合 [J]. 文化产业，2022，(30):136-138.

[8] 邱梦雅，朱爱敏. 短视频的共情叙事与中华文化的对外传播——以李子柒海外走红为例 [J]. 采写编，2022，(1):157-159.

[9] 徐新钰. 论新媒体短视频对艺术设计文化传播的影响 [J]. 艺术市场，2022，(4):114-115.

[10] 冯哲. 整合短视频美育资源融入高校学生思想政治教育的路径研究 [J]. 公关世界，2022，(22):67-69.

[11] 秦彦彦. 论艺术院校专业教学与思想政治教育的融合创新——以山东艺术学院为例 [J]. 教育教学论坛，2022，(9):173-176.

[12] 夏琳. 文化自信视域下思政元素融入艺术设计类课程的研究 [J]. 艺术与设计（理论），2021，2(4):134-135.